미술품
감정과
위작

일러두기

- 책 · 잡지 · 신문명은 『 』, 전시회명은 〈 〉, 그림 · 시 · 논문 제목은 「」로 묶어 표기했습니다.
- 인명과 지명 등의 외래어 표기는 국립국어원의 규정을 따르는 것을 원칙으로 했습니다.
- 이 책에 사용한 국내 작가들의 작품은 저작권자의 허가를 얻었지만 일부는 저작권자를 찾지 못했습니다. 저작권자가 확인되는 대로 정식 동의 절차를 밟겠습니다. 게재를 허락해 준 저작권자들에게 깊이 감사드립니다.

미술품
감정과
위작

박수근 · 이중섭 · 김환기 작품의
위작 사례로 본 감정의 세계

송향선 지음

현대미술 작품의 감정이 시작된 것이 1982년이니까 벌써 40년의 역사를 지니게 되었다. 미술시장의 형성과 더불어 감정의 필연성이 높아지자 작품을 거래하는 화랑 경영자들이 이에 대비한 감정기구를 서둘러 출범시킨 것이다. 화랑협회 내에 감정위원회를 구성했는데 현장경험이 풍부한 화랑 경영자와 오랜 경륜을 지닌 미술작가, 미술작품의 수복전문가, 미술작품을 연구 대상으로 한 미술사가나 미술평론가 등을 위원으로 위촉한 것이다. 전문영역으로 동양화 감정위원, 서양화 감정위원으로 나누었다.

이들은 감정을 의뢰해 온 작품을 감정하기 위해 대체로 일주일에 한 번꼴로 모였던 것 같다. 미술에 관계된 영역에 종사한다는 공통성 외에 특별히 감정에 대한 교육이나 연구체험을 지닌 이들은 아니었다. 물론 개별적으로 작품을 잘 본다는 평판으로 인해 작품을 판별하는 일에 가담한 적은 있을지 모르나 이렇게 공식적인 기구를 통한 감정 업무에 종사하게 된 것은 처음이 아닌가 생각된다. 어떻게 보면 감정위원의 요건을 애초에 완벽하게 갖춘 것이 아니라 거듭되는 감정 업무를 통해 요건을 갖추어 간 것이라 말해야 타당할 것 같다. 각자가 지닌 작품에 대한 의견과 토론을 통해 작품에 접근하는 보다 신중한 태도와 연구가 수반됨으로써 전문가의 자격을 갖추게 되었다고 할 수 있다. 감정 회의는 때로는 의견의 충돌로 격렬한 논쟁이 전개되기도 하고 몇 주를 넘기면서도 치열한 공방이 이어졌던 때도 없지 않았다.

지은이 가람화랑 송향선 대표는 감정기구가 만들어졌던 1982년부터 이에 가담하여 감정위원회가 독립된 기구인 (주)한국미술품평가원으로 이어지면서 오랫동안 감정위원장을 맡은 명실상부 대표적인 감정전문가다. 감정기구를 보다 전문적인 기관으로 발전시키는 데에 역할을 다하였다. 그사이 일어났던 수많은 위작 사건과 이에 수반된 고소 사건 등 대표적인 감정위원으로 받았던 심리적인 고통이 얼마나 컸을까는 짐작하고도 남는다. 사건의 중심에서 온갖 오해와 비난을 감내하는 역할을 다하였을 뿐 아니라 종내에는 진실을 밝혀 감정기구의 신뢰와 위상을 드높여 준 것은 상찬해 마지않을 일이다.

책의 내용은 그동안 일어났던 위작 사건에 집중하고 있다. 가장 많은 위작의 대상이 되고 있는 대표적인 작가 박수근, 이중섭, 김환기 등 세 명에 국한해서 이들의 위작과 진작인 기준작을 대비해 면밀히 검토해 가면서 진위를 밝히는 순서를 갖추었다. 그리고 진작과 위작을 비교하되 전체적인 화풍과 세부의 기술적인 단면까지를 설득력 있게 지적하여 보는 이들에게 신뢰감을 높이고 있다. 연구의 지침서 같은 인상을 주어 연구자들에게 쉽게 접근하게 하는 것도 이 책의 독특한 진면목이다.

위작 사건이 일어날 때마다 안목감정에 의존한다는 지적이 제기되곤 한다. 무엇보다 위작의 기술이 전에 없이 향상되었다는 점을 고려할 때 과학 감정의 절실성은 당연한 요청이 아닐 수 없다. 그러

나 미술 작품은 기계가 만든 것이 아닌 인간이 만든 이상 인간의 눈으로 감별하는 것이 가장 바람직한 방법이라 말하지 않을 수 없다. 그렇다고 안목감정에만 국한해야 한다는 주장은 아니다. 안목과 더불어 과학적 기법이 동반되는 것이 가장 이상적인 것임은 말할 나위도 없다. 단, 과학 감정은 어디까지나 안목감정을 보완하는 역할에 머물러야 하지 과학 방법에만 맹목해서는 안 되리라 본다. 그런 측면에서 작품을 에워싼 각종 데이터와 이의 분석연구를 중요시할 수밖에 없을 것이다. 이 책은 바로 이에 해당하는 방법적 지침이라 할 수 있다. 감정에 뜻을 둔 후진들이 필히 참고해야 할 책이 아닐 수 없다. 앞으로 이어질 후편이 기대되는 것도 이것이 중요한 지침서의 역할을 다하고 있기 때문이다.

미술평론가 오광수

'스타 화가' 3인의
진작과 위작

미술품 감정鑑定은 음지에서 일하고 양지를 지향하는 일이다.

미술품의 경제적 가치가 그다지 크지 않을 때는 미술품 감정의 비중이 미미했지만, 미술품의 경제적 가치가 커지고 유통이 활발해지면서 미술품 감정의 중요성이 더불어 높아졌다. 시대와 환경이 변화함에 따라 미술품 위조의 역사도 다양한 양상으로 변화를 거듭하는 중이다. 따라서 미술품 감정에서 진품의 기준작 연구와 함께 위작에 대한 연구의 필요성이 증가하고 있다. 진품을 모르고서는 위작 감정이 어렵듯이, 위조품이 왜 가짜일 수밖에 없는가를 놓고 전반적인 연구와 분석이 절실하다 하겠다.

40년의 경험과 미술품 감정

나는 그동안 우리 근·현대 미술품 감정 현장에서 40년(1982~2019)을 보낸 경험을 토대로, 몇몇 대학원에서 근·현대 미술품의 진위 비교에 관한 강의를 한 바 있다. 강의 준비를 하면서 모아 놓은 자료와 오랫동안 참여했던 두 감정기구(한국화랑협회와 한국미술품평가원)에서 감정위원장을 하면서 당시 의뢰된 대상작을 감정하기 위해 준비했던 많은 자료가 제대로 정리되지 않은 채 쌓여 있는 형편이었다. 여

기에는 세상을 떠들썩하게 했던, 우리나라 근·현대 미술품 감정의 역사에 한 획을 그었던 위작 관련 사건의 중요한 자료도 있었다.

이들 자료를 정리하기 시작하면서 바로 그 현장의 중심에 있었던 사람으로서 이런 기록을 남겨두어야 하지 않을까 하는 생각이 들었다. 그래서 일련의 자료를 엮어서 전문가만 공유하는 자료집으로 낼 것인가, 아니면 미술품 감정에 관심 있는 사람들이 모두 볼 수 있는 단행본으로 낼 것인가를 고민했다. 이 문제에 관해 가까운 지인들에게 조언을 구하자 많은 응원과 격려가 이어졌다. 아직까지 감정에 관한 지침서가 될 만한 책이 나온 적이 없으니, 현장 경험이 풍부한 사람으로서 당연히 기록을 남겨야 한다고 했고, 이에 용기를 낼 수 있었다.

또 다른 이유로는 감정시스템의 열악한 처우에도 꿋꿋한 사명감으로 지금까지 감정 문화를 이끌어온 감정인들의 지난한 노고에도 불구하고, 각종 오해와 의혹이 쏟아지는 아이러니가 다시는 반복되는 일이 없기를 바라는 마음도 있었다. 미약하지만 누군가가 시작한다면, 미술품 감정을 배우려는 후학들에게 지침서나 마중물이라도 될 수도 있고, 이를 토대로 연구를 거듭한다면, 우리 미술품 감정은 더 견고해지지 않을까 싶었다. 그러면 이런 결과가 미술사 연구의 근간이 되고, 우리 근·현대 미술 감정학의 토대가 되리라는 데까지 생각이 미쳤다.

박수근과 이중섭, 김환기 3인방의 진작과 위작

내가 40년 동안 두 감정기구에서 진행해 온 감정 사례는 수없이 많지만, 이 책은 현재 우리나라에서 인지도가 높고, 위작이 많이 나오는 '스타 화가' 3인방, 즉 박수근과 이중섭, 김환기 작품의 위작 사례를 다룬다. 이들의 기준작은 물론 위작도 유화와 수채화, 판화, 드로잉, 풍경과 인물, 동물, 그리고 구상과 반추상, 추상까지 재료와 소재, 형식이 다양하다. 내용은 의뢰된 감정 대상작 중 위작을 기준작(진작)과 함께 도판으로 보여 주고 설명을 더했다.

감정 대상작은 여러 차례 전시회에 나오고 전문적인 도록에 실린 확실한 자료를 기준작 삼아 비교·분석했고, 기준작이 없을 경우에는 참고가 될 만한 자료를 찾아서 기준작으로 삼았다. 또한 미술품 감정에서 중요한 부분을 차지하는 안목감정을 중심으로, 여기에 출처와 소장 경위를 조사하고 기준작과 비교하는 과정을 거쳤다. 어떤 작품은 당시의 매매가와 지금의 그림가격을 비교했고, 작품에 얽힌 사연을 공개하는 등 독자가 직접 감정에 참여하는 것처럼 현장감을 살려서 이해를 돕고자 했다.

각 화가의 작품명과 제작연도, 크기, 소장처 등은 전문가나 전문기관의 도움을 받았다. 이중섭은 이중섭 카탈로그 레조네 책임연구원 목수현 선생의 도움을 받았고, 박수근은 박수근 카탈로그 레조네 책임연구원인 서성록 선생과 박수근미술관에, 김환기는 환기재

단에 문의하여 정보의 정확성을 높였다.

이미 진위가 가려진 유명한 사건 중 하나만 다뤄도 두꺼운 책 한 권이 충분할 것이다. 그러나 여기서는 이미 세상에 알려진 사건은 간단하게 축약하고 비교적 알려지지 않은 다른 사례들에 중점을 두었음을 밝힌다.

그리고 사례를 든 위작도 전문가가 속아 넘어갈 정도의 대단한 위작이 아니다. 독자의 접근성을 높이기 위해, 조금이라도 해당 작가에게 관심을 가지면 누구라도 분별할 수 있는 정도의 위작으로 골랐다. 그런데 이런 종류의 위작조차도 미술시장 주변에 맴돌고 있는 것이 현실이다.

사례 중심의 미술품 감정 지침서

나는 이 책이 진작과 위작을 비교·분석하고 감정 경위를 소개함으로써 독자가 진품에 대한 안목을 벼리는 데 도움이 되기를 바란다. 비전문가들도 이해할 수 있게 쉬운 언어로 자세히 쓰고자 한 것은 이 때문이다.

만약 그림을 사랑하는 독자나 소장가들이 진작과 위작의 대비를 통하여 위작을 걸러내는 안목을 갖춘다면, 위작거래로부터 그들을 보호할 수 있고 시장질서를 바로잡는 데 조금이나마 기여하지 않을

까 한다. 나아가 감정 분야를 공부하는 사람들에게 지침이 될 만한 자료를 제공하려는 뜻도 있다. 그래서 내가 겪은 시행착오나 실수마저도 반면교사로 삼기를 바라며 가감 없이 공개했다. 후학들이 훗날 감정하는 데 참고가 될 수 있다면, 지난 부끄러움이야 아무것도 아니지 않겠는가.

돌이켜보니, 과정이 쉽지는 않았다. 그동안 전문적으로 글을 써본 경험이 없을뿐더러 '안다는 것'과 '글로 표현한다는 것'의 간극이 좀체 좁혀지지 않았다. 더욱이 왜 위작인가를, 말이 아닌 글로 풀어서 설명한다는 것은 보통 어려운 일이 아니었다. 그럼에도 경험을 하나라도 더 나누고자 최선을 다했다. 이 점을 감안하고 봐주길 부탁드린다. 내용에 오류가 있다면, 그것은 모두 나의 책임이다.

미술품 감정에 왕도란 없다. 만약 감정에 지름길이 있다면, 해당 작품에 관심을 가지고 꾸준히 연구하면서 진작의 특징을 잘 파악하는 것이 아닐까 한다.

2022년 여름
송향선

2부
비슷한
것은
가짜다

우리가 알아야 할
미술품 감정

우리 미술품 감정의 역사와 현주소

미술품 감정의 기본은 무엇보다 철저한 작가 연구다. 작품에 대해 끊임없이 탐구하고, 작가의 양식이 변화하는 과정을 차근차근 분석하고, 사용하는 재료와 고유한 기법 등을 세밀하게 조사해서 논리적 사고의 기틀을 마련해야 한다. 이는 책상 앞에 앉아서 연구만 한다고 되는 일도 아니다. 실물을 접하며 연구도 병행하는 현장 경험의 축적 외에는 다른 길이 없어 보인다.

우리 근·현대 미술품 감정이 걸어온 길

우리나라는 1970년대에 들어서 경제가 급격하게 발전하면서 미술품 거래가 활발해지고, 미술품의 경제적 가치 또한 높아졌다. 이때부터 근·현대 미술품 위작이 나오기 시작하면서 미술시장이 혼란에 빠진다. 한국화랑협회에서는 이를 바로잡아 화가들을 보호하고, 미술시장에서 고객들이 안심하고 미술품 거래를 하도록 돕기 위해, 1982년 근·현대 동서양화를 중심으로 감정 업무를 시작했다. 미술시장의 규모도 작고, 한국화랑협회 회원도 얼마 되지 않았던 당시에 감정위원을 꾸리는 일은 쉽지 않았다. 그래서 화랑대표이면서 미술 전공자인 나는 이런 연유로 처음부터 감정에 참여하여, 어느덧 한국

근·현대 미술 감정 1세대가 되었다.

1982년부터 시작한 한국화랑협회의 미술품 감정은 1991년 천경자의 「미인도」 사건이 알려지면서 주목을 받게 되었다. 나는 2002년까지 한국화랑협회에서 감정위원장으로 일하면서 감정 자료를 정리하던 과정에 오해가 생겨 감정위원장에서 물러났다. 그러자 감정을 같이했던 감정위원이 독립적인 감정기구를 만들자고 뜻을 모아 사단법인 한국미술품감정협회를 발족하게 되었다. 하지만 당시 사단법인은 이익을 낼 수 없다는 규정에 묶여, 다시 주식회사 감정연구소를 만 업무를 했다. 이 감정연구소는, 2002년 한국 011년 8월 한국미술품평가원(주)으로 이름 계속하게 되었다.

바로잡습니다

17쪽 「프롤로그」 두 번째 단락 둘째 줄 이중섭의 「물고기와 아이들」 위작 사건이 있었던 해를 '2007년'이 아닌, '2005년'으로 바로잡습니다.

1원에서도 크고 작은 사건이 있었지만, 그중 가장 기억에 남는 것은 2007년 이중섭의 「물고기와 아이들」의 위작 사건이다. 다윗과 골리앗의 싸움으로, 열악한 상황에서 경매회사와 유족과 소장가를 상대로 힘겹고 치열한 공방으로 마침내 법정 소송까지 가서 진실을 밝히기까지 10여 년이 걸렸다. 경매회사와 유족과 소장가들이 감정인을 고소한 전대미문의 사건이었다. 2008년에는 박수근의 「빨래터」 사건 역시 치열한 공방 속에서 과학적 분석을 의뢰하러 일본에까지 다녀왔다. 2016년에는 이우환 작품 위작 시비로 서울 지방경찰청 지능수사대에서 감정평가원 사무실의 감정

자료를 압수 수색하는 일까지 벌어졌다.

미술품 감정이 진위 시비로, 진위를 가리기 위한 크고 작은 사건이 법정까지 가기도 했는데, 그럴 때마다 고故 최영도 고문변호사의 적극적인 대응으로 모든 사건이 백전백승의 기록을 남기게 되었다.

대형 사건이 터질 때마다 온 언론과 세상은 미술품 감정에 대한 관심으로 떠들썩했다. 감정시스템에 문제가 있다느니, 무조건 과학감정을 해야 한다느니, 심지어 감정인 자격을 국가가 검증해야 한다고 너나없이 목소리를 높였다. 감정평가원의 감정에 대해 결론이 나기까지 오랜 시간 동안 힘들고 외로운 싸움이 이어졌지만 결국 우리가 옳았다는 것이 밝혀졌다.

그럼에도 불구하고 시간이 지나면, 정작 문제점이 해결되는 것이 아니라 세상의 관심에서 멀어지는 일이 반복되었다. 속 시원히 해결되지 못한 채, 아무 일도 없었던 것처럼 원점으로 돌아가는 것이다. 금방 어떻게 될 것 같았던 여론도 어떠한 후속조치도 없이 다시 제자리로 돌아갔다. 그래도 일련의 사건으로 말미암아 미술품 감정은 지경이 넓어지고 토대가 단단해졌음은 사실이다. 분명한 것은, 어떠한 경우에도 거짓은 진실을 이길 수가 없다는 점이다.

알아두면 좋은 미술품 감정 가이드

미술품의 진위 판정에 개인적인 흥미나 억측은 금물이다. 진품은 진품으로서 법칙이 있고, 위조품은 가짜로서 법칙이 있기 마련이다. 도록에 실렸다고 해서 무조건 진품이라고 여기는 것은 너무나 순진한 생각이다. 많은 위작이 도록에 수록된 작품을 보고 베끼기 때문이다. 소장 경위나 출처도 진정성이 없는 소설 같은 스토리는 경계해야 한다. 감정할 때 참고가 되기보다 오히려 방해요소로 작용할 수도 있다는 점을 여러 사례를 통해 절감했기 때문이다.

그림을 좋아하는 사람들이 전시회나 도록을 통해 진작眞作을 볼 기회는 많지만, 다양한 위작僞作을 볼 기회는 지극히 제한적이다. 나아가 그림을 소장하고 싶어 하는 사람들은 위작을 본 경험이 없는 것이 함정이고 미궁이다. 그래서 어느 그림이 진작이고 위작인지 구별을 할 수가 없다. 위작자들은 이런 점을 노린다. 그렇다면 위작을 접할 수 있는 방법은 없을까? 현재로서는 미술품 감정 관계자들 외에는 없다. 이 책은 처음부터 불공정한 '기울어진 운동장' 같은 현실에서 그림 애호가들에게 조금이나마 도움이 되고자 시작하게 되었다.

나는 이 책을 통해 소수 감정인의 전유물처럼 여겼던 미술품 감정이 신비스러운 작업이 아니며, 누구나 배울 수 있다는 점을 일깨워주고 싶었다. 그렇다고 미술품 감정을 책 한 권으로 마스터할 수 있다는 뜻은 아니다. 지속적인 관심을 갖고 의문점이 있으면 자료를

찾고 분석 연구한다면, 누구나 감정의 세계에 한 발짝 더 다가설 수 있다고 생각한다.

한번쯤 이런 의문을 가질 수 있다. 위작을 판별하는 능력은 타고나는 것일까? 아니다. 해당 작가의 작품에 대한 꾸준한 관심과 특징을 파악하며 많이 보는 것 이상의 지름길은 없다. 집중해서 보면 보인다. 이 책이 미술품을 사랑하는 사람이 알아두면 좋은 감정 길잡이가 되길 바라는 마음도 있다. 사례로 든 다양한 진작과 위작을 통해 화가와 진작의 가치를 재발견하고 그림을 자세히 관찰하는 자세가 갖추어진다면, 그것만으로도 감정의 기본은 마련되었다고 할 수 있다. 덤으로, 위작을 통해 비로소 진작의 탄탄한 진가를 재확인하는 뿌듯함을 맛볼 수도 있을 것이다.

이 책에서 소개하는 대부분의 사례는 내가 혼자서 감정하고 결과를 낸 것이 아니라 두 감정위원회의 여러 감정위원의 의견과 헌신의 결과물이다. 다만 나는 감정위원장으로서 챙겼던 자료 중 일부를 정리했을 뿐이다. 내가 그림 감정을 한다고 하니까, 가끔 '무슨 그림이든지 척 보면 진짜와 가짜를 금방 알 수 있느냐'고 묻는 사람들을 만난다. 그런데 미술품의 진위 문제는 그리 간단하지 않다. 미술품은 우선 진품이 보증되어야만 진정한 작품이 되는데, 여기에 더해서 시장가치의 미술품 감정과 진위에 따른 가치 판단이 병행되어야만 한다.

위작과 미술품 감정 그리고 작품 구입

위작은 암이다. 진품인 줄 알고 거래한 사람에게는 경제적 손실을 끼친다. 위조작의 대상이 된 작가에게는 명예에 상처를 입히며, 미술 시장에는 혼란을 야기하기 때문에 위작은 반드시 근절되어야 할 사회적 악이다. 진작을 분별하려면 위작을 분별할 수 있는 안목이 있어야 하므로, 미술품 감정을 전문가로 구성된 감정기구가 담당하는 것은 당연하다.

미술품 감정인은 미술계에 종사하고 있는 다방면의 전문가로 구성된다. 미술평론가와 미술시장에서 오랜 경험을 쌓은 화랑대표, 미술품 복원·수복 전문가 등이 모여, 각기 다른 시각으로 감정 의뢰된 작품을 보고 의견을 내고 토의를 거쳐 신중한 결과를 도출하게 된다. 이때 경우에 따라서 감정 대상작의 동료 화가나 제자, 유족이 함께 참여하기도 한다. 여기서 무엇보다 중요한 덕목은 감정인의 도덕성이다. 만약 감정인이 시류에 야합한다면 매우 혼란스러운 상황은 물론 돌이킬 수 없는 사회적 손실이 발생하기 때문이다.

미술품 감정에서 독학이나 자수성가는 없다. 혼자만 보고 판단하는 것은 매우 위험하다. 한번 잘못 알고 확고한 신념을 갖게 되면, 평생 그 인식의 오류를 수정할 기회를 갖기 어려울 수 있다. 이 위험한 자기 함정에 빠지지 않기 위해서는, 기존의 감정기구에서 체계적으로 훈련을 받고 작가 연구 등 구체적인 경험을 쌓으면서 지속적으

로 공부하는 자세가 필요하다.

작품을 구입할 때, 위작의 위험에서 벗어나려면 어떻게 해야 할까? 우선 작품 구입은 제대로 된 유통시스템을 이용하는 것이다. 오랜 경험과 신뢰를 쌓아온 화랑이나 오픈 마켓인 경매사를 통해 구입하는 것이 좋다. 만약 작품에 하자가 있더라도 이들이 분명 책임을 질 수 있기 때문이다. 두 번째는 감정기구에 의뢰해서 진품 보증을 받는 일이다. 행여 터무니없이 싸게 나온다거나 출처가 애매한 그림은 함정일 수 있다. 제대로 된 작품은 음지에서 거래되는 예가 없기 때문이다.

한편으론 여기에 소개한 감정 사례나 감정 자료가 위조자들에게 참고가 될 경우를 염려하지 않을 수 없었다. 또 위작 소개가 법적으로는 문제 될 것이 없는지도 걱정되었으나, 누군가가 나서서 이를 밝힘으로써 앞으로 생길 수 있는 위작 유통의 위험을 미리 예방하는 효과가 있지 않을까 해서 망설임 없이 소개하게 되었다. 좋은 뜻으로 봐주길 바란다.

이제 미술품 감정의 사회적 인식도 달라졌다. 안목감정이 가장 중요하지만 더불어 재료를 분석하는 과학 감정과 논리적인 감정 체계가 함께 성장하고 있다. 이른바 감정학의 토대가 점점 다져지고 있다.

1부

위작에는
향기가
없다

박수근의 작품 감정
朴壽根, 1914~65

朴壽根 1914~65

"나는 인간의 선함과 진실함을 그려야 한다는 예술에 대한 평범한 견해를 가지고 있다. 따라서 내가 그리는 인간상은 단순하고 다채롭지 않다. 나는 그들의 가정에 있는 평범한 할아버지와 할머니, 그리고 물론 어린아이의 이미지를 즐겨 그린다."
—박수근

박수근, 1950년대 중반 ⓒ박수근연구소

박수근은 1914년 강원도 양구군 양구면 정림리에서 부농의 3대 독자로 태어나 1965년에 서울에서 작고했다. 다섯 살 무렵 서당에 다녔던 박수근은 일곱 살에 양구공립보통학교에 입학한다. 하지만 아버지의 광산사업이 실패하자 가세가 기울었다.

보통학교에 다니던 열두 살 무렵, 미술에 관심이 있던 박수근은 장 프랑수아 밀레_{Jean-François Millet, 1814~75}의 「만종」(1857~59)을 보고 큰 감동을 받았다. 그때부터 "하나님, 이다음에 커서 밀레와 같이 훌륭한 화가가 되게 해주세요"라고 기도하며, 화가의 꿈을 키운다. 그렇지만 졸업할 때까지도 집안 형편은 나아지지 않았다. 상급학교 진학을 포기할 수밖에 없었다. 그럼에도 그림에 대한 열정은 식을 줄 몰랐다. 산으로 들로 쏘다니며 스케치를 하고, 농가의 여인, 들에서 나물을 뜯는 소녀들의 모습을 그렸다.

화가 박수근의 33년과 위작

화가로서 박수근의 삶은 1932년 수채화 「봄이 오다」로 조선미술전람회에 입선한 후부터 1965년까지 약 33년간이라 할 수 있다. 1932년부터 1944년, 조선미술전람회가 제23회로 막을 내릴 때까지가 전기_{前期}가 된다. 데뷔작 「봄이 오다」는 농가를 그린 풍경화이지만 그가

주로 그린 것은 농촌을 배경으로 절구질하는 여인이나 맷돌질하는 여인 등 농가의 일하는 여인들의 모습이다. 그러나 지금은 이들 작품은 기록으로만 남아 있어 대부분 이미지로만 볼 수 있다. 6·25전쟁 때 월남한 그는 1950년대 이후 도시 변두리에 살면서 시장의 여인들, 빈 수레를 끄는 남자, 공기놀이하는 아이들, 빨래터와 판잣집, 익숙한 골목 풍경 등 도시의 삶을 소재로 한 그림을 그렸다. 삶의 희로애락을 함께하며 마주치던 이웃들을 따뜻한 시선으로 바라본 것이다. 사람들이 박수근에게 왜 똑같은 것만 그리느냐고 묻자 그는 "우리 생활이 그런데 어떻게 다른 걸 그릴 수 있냐"라고 답했다. 미술평론가 이경성李慶成, 1919~2009[2]은 이런 박수근의 작품에 대해, "같은 주제를 다루면서 그의 시각은 늘 새롭고, 그의 화면은 생명력이 넘쳐흐른다"라고 평했다.

지금 우리가 만나는 대부분의 작품은 후기後期에 속한다. 박수근은 1950년부터 1965년 작고할 때까지 15년 동안 혼신을 다해 그렸다. 이 시기에 해당하는 작품들을 사회학적으로 보면, 1950년대와 1960년대의 생활상을 엿볼 수 있는 만큼 당시 삶에 대한 기록적인 가치도 있다. 감정鑑定 의뢰되는 작품들도 대부분 이 기간에 제작한 것들이다.

[1] 프랑스의 화가. 19세기 중기 프랑스 파리 근교의 퐁텐블로 숲속의 작은 마을 '바르비종'을 중심으로 살면서 농민의 생활과 풍경을 주로 그린 화가들의 모임인 바르비종파(Barbizon School)를 대표한다. 주요 작품으로 「이삭줍기」, 「만종」, 「씨 뿌리는 사람」 등이 있다.

[2] 국내 1세대 미술평론가이자 미술행정가. 호는 석남(石南). 인천 출신으로, 인천시립미술관 관장, 국립현대미술관 관장, 워커힐미술관 관장, 일본 소게츠미술관 명예관장을 지냈다. 지은 책으로 『한국미술사』(1962), 『현대한국미술의 상황』(1976), 『한국근대회화』(1980) 등이 있다. 2013년 '석남 이경성 미술이론가상'이 제정되었다.

2013년 한국미술품평가원은 『한국 근현대 미술감정 10년』이라는 10주년 기념백서를 내면서 그동안 감정 의뢰가 많았던 주요 작가 25명을 선정했다. 그중 박수근은 천경자[1924~2015], 김환기[金煥基, 1913~74]의 뒤를 이어 세 번째로 감정을 많이 의뢰받은 작가로 꼽혔다. 감정한 박수근의 작품 수는 247점이고, 그중 진품이 152점, 위작이 94점, 감정 불능이 1점으로 각각 기록되었다.

감정 의뢰된 작품 중 위작의 수가 거의 1/3에 가깝다. 이는 박수근의 작품들이 소품이 많고 고가인 탓에, 일부 몰지각한 사람들이 컴컴한 마음으로 위작을 유통시키려고 했기 때문이 아닌가 한다. 이제까지 나온 어느 위작도 박수근이 평생 이룬 제작 방식에 미치지 못했다. 유채물감을 수차례 반복하여 쌓아올린 후 붓으로 문질러서 조형한 마티에르를 흉내 낼 수 없었고, 단순한 형상일지라도 하나의 작품을 완성하기 위해 여러 장의 데생을 하는 등 작업과정의 치밀함을 따를 수 없었다. 이 점을 미술평론가 김영주[金永周, 1920~953][3]는 이렇게 평가한다.

"그의 치밀함을 보라. 아류들이 저지르기 쉬운 조작된 구도는 특히 그의 만년의 작품세계에서 볼 수 없다. 치밀하게 계산되었으면서도 꾸민 데가 보이지 않고 여유 있는 배합에서 위치의 경영이 뛰어난 솜씨를 보인다."[4]

따라서 위작들은 그 근처에도 갈 수 없었다. 더욱이 그의 그림이

[3] 화가이자 미술평론가. 호는 노담(老潭). 함경남도 원산 출생으로, 도쿄의 다이헤이요(太平洋)미술학교를 졸업했다. 1957년 조선일보사가 주관한 〈현대작가초대전〉 조직을 주도했다. 국전 추천작가·초대작가·심사위원을 지냈고, 대표작으로 해방 이후 「검은 태양」, 「신화시대」 등이 있다.

[4] 김영주, 「이 땅의 사람들」(1976).

풍기는 진솔함과 소박함은 어느 누구도 범접할 수 없는 부분이다.

카탈로그 레조네와 1,343점의 작품

박수근의 위작들도 그의 작품이 미술계에서 위상이 높아지고 미술시장에서 고가로 팔리면서 본격화되기 시작했다. 위작들 역시 다양한 양상으로 나타나고 규모가 커지더니 급기야 사회적으로 물의까지 일으켰다. 대표적인 위작 사례로, 2005년 '김용수의 이중섭 박수근 위작사건'[5]이 있고, 2007년에는 박수근의 「빨래터」 사건[6]이 있었다. 이러한 대형 사건이 터지자 정부지원사업으로, 가장 논란이 많은 박수근과 이중섭의 '전작도록全作圖錄, Catalogue Raisonné' 제작을 위한 연구조사를 시행했다. 전작도록은 한 작가의 모든 작품에 해제를 붙이는데, 여기에는 수록한 작품의 제목, 재료, 크기, 기법, 전시이력, 소장이력, 연보, 참고자료 등이 자세히 기록된다.

2015년에 시작한 '박수근 전작도록 발간지원사업'은 미술품 감정 기반 구축사업의 일환으로 문화체육관광부와 (재)예술경영지원센터의 지원을 받아, (주)한국미술품감정협회와 양구군립박수근미술관(이하 박수근미술관)의 두 기관의 전문가들과 유족으로 구성된 박수근 전작도록팀이 2년 6개월(2015. 11~2018. 5) 동안 박수근의 생애와 작품 전반에 관한 연구를 광범위하게 진행했다. 박수근 전작도록 작

5 이중섭의 50주기를 기념하기 위해 한국고서연구회 김용수가 방송사 SBS에 미발표작 전시회를 제안하면서 시작된 사건으로, 2017년 김용수 소유의 이중섭 · 박수근 작품 2,800여 점 모두가 위작이라는 결론이 나며 마무리 되었다. 관련 내용은 2부 1장 자화상 감정 참조.

6 2007년 격주간 미술잡지 『아트레이드』 창간호에 서울옥션에서 45억 2,000만 원에 낙찰된 박수근의 「빨래터」가 위작이라는 의혹이 제기되면서 시작했고, 2009년 진품 판결을 받으며 일단락되었다. 자세한 내용은 1부 5장 감정의 명암 1. 진품을 위작으로 판정한 후 얻은 교훈 참조.

업에서 찾아낸 작품의 수는 유화 442점, 수채화 51점, 드로잉 458점, 판화 23종(100건)으로 총 합계는 1,343점에 이른다. 이는 수차례에 걸친 크고 작은 전시회의 출품작과 각종 팸플릿이나 도록에 수록된 작품과, 기록과 이미지는 있으나 아직 나오지 않은 작품까지 밝힐 수 있는 것은 모두 찾아서 기록한 것이다.

우리나라를 대표하는 작가로서는 작품 수가 많은 것은 아니지만 확인된 작품을 모두 한자리에 묶어 놓은 것만으로도 의미가 크다. 의미는 두 가지를 꼽을 수 있다. 하나는 진품을 보증함으로써 미술품으로서 권위를 갖게 된 것이고, 다른 하나는 박수근의 작품을 감정할 때 안목감정과 더불어 감정 대상을 카탈로그 레조네의 기록을 기준 삼아 비교·검토할 수 있는 지침서 역할을 한다는 점이다.

「여는 글」에서 밝혔듯 나는 이 책을 준비하면서 여기서 공개하는 감정 사례들이 행여 위작범들의 위작 제작에 어떤 근거를 주는 것은 아닐까 하는 염려가 앞섰다. 그러나 이중섭과 박수근은 여러 전문가의 조사로 모든 작품의 제작연도, 재료 및 기법, 규격, 제목이력, 연도이력, 소장이력, 전시이력, 참고문헌, 인용문, 참고 이미지 등이 카탈로그 레조네 작업으로 모두 정리되었고, 현재는 이들 자료 모두 국립현대미술관에 이관되어 있다.

그런데 아쉬운 사실은 일반 공개를 하지 않는다는 점이다. 두 작가의 카탈로그 레조네 자료는 연구자에게도 필요하지만, 이들의 작품을 감정할 때 기본 데이터와 더불어 이 카탈로그 레조네를 참고로 한다면 더할 나위 없이 완벽한 감정을 할 수 있다.

이 책에는 개인적으로 화랑에서 거래한 기록도 참고자료도 첨부하고, 시대별로 변해 온 박수근의 그림가격 변동사항도 덧붙였다. 박수근의 그림을 좋아하는 사람들이 전시회나 경매 등으로 박수근의 진작眞作을 볼 기회는 많지만 음지의 성격을 가진 위작을 볼 기회는 좀처럼 없었을 것이다. 그래서 위작이 어떤 경로로 어떻게 움직이는지, 또 어떻게 생겼는지를 구체적으로 보여 줌으로써 그 진위眞僞를 판단하는 데 도움을 주고자 한다.

박수근의 작품이 위작의 위험에서 벗어나려면 이제까지 밝혀진 기준작基準作에 대한 연구가 우선되어야 한다. 다시 말해 카탈로그 레조네에서 밝힌 1,343점의 보석 같은 작품이 우리에게 주는 즐거움과 더불어 꾸준한 학문적 연구가 필요하다.

1 장

내가 만난
「고목과 여인」

1. 박수근과 소설 『나목』
— 초상화를 그린 박수근

박수근이 초상화를 그렸다는 기록이 있어서인지, 미술동네에서는 가끔 박수근이 그렸다는 초상화가 돌아다니는 것을 종종 볼 수 있었다. 그런데 박수근이 초상화를 그리게 된 데는 절박한 사정이 있다.

1945년부터 강원도 금성에서 미술교사를 하던 박수근은 1950년 6·25전쟁이 터지자 신변의 위협을 느껴 온가족이 탈출을 시도한다. 기독교 신자이면서 조선 민주당 대의원으로 활동한 적이 있기 때문이다. 하지만 탈출은 실패하여 아내와 아이들은 다시 금성으로 돌아가고, 박수근만 홀로 남하한다. 남쪽에 도착한 그는 군산 등지에서 부두노동자로 일하며, 가족과의 재회를 염원한다. 그러다가 1952년에 금성에서 숨어 지내던 아내가 두 아이를 데리고 남하에 성공하여, 가족은 헤어진 지 3년 만에 서울의 큰처남집에서 극적으로 상봉한다.

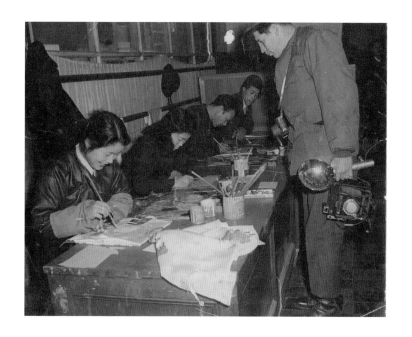

미8군 PX에서 근무하던 시절의 박수근(왼쪽에서 세 번째)

박완서, 『나목』(『여성동아』 1970년 11월호 별책부록), 삼성출판박물관 소장

박수근이 초상화를 그린 시절은 혹심한 생활고를 겪던 때였다. 당시 혜화동에서 예원화방을 하던 친구인 화가 이상우^{1918~69}의 도움으로 간간이 그림을 팔아서 생활하다가, 미군 CID ^{미군범죄수사대}에서 그림 그리는 일자리를 얻게 된다. 한동안은 수입이 좋다는, 동화백화점(현 신세계백화점 본점)에 있던 미8군 PX로 옮겨 초상화를 그린다. 여기서 소설가 박완서^{朴婉緖, 1931~20117}와의 인연으로, 소설 『나목』(1970)에 영감을 주어 등장인물('옥희도')의 모델이 된다. 1970년 『여성동아』 장편소설 공모에 당선작으로 선정된 이 소설은 작가 박완서가 1965년 박수근의 부고^{訃告} 기사를 접하고 소설을 쓰게 되었다. 박완서는 "『나목』은 어디까지나 소설이지 전기나 실화가 아니다. 『나목』을 소

<hr />

7 　소설가. 마흔 살의 늦은 나이에 『나목』으로 등단하여 그 후 수많은 장·단편소설과 산문을 남겼다. 대표작으로 『그 많던 싱아는 누가 다 먹었을까』, 『그 가을의 사흘 동안』, 『자전거 도둑』, 『엄마의 말뚝』, 『미망』 등이 있고, 『박완서 소설 전집』(전 23권)과 『박완서 단편소설 전집』(전 7권)이 있다. 한국문학작가상, 이상문학상, 현대문학상 등을 받았다.

「집(우물가)」, 캔버스에 유채,
80.3×100cm, 1953

창신동 집 주소 글씨

설로 쓰기 전에 고故 박수근 화백에 대한 전기를 써보고 싶었던 건 사실이지만 내가 그를 알고 지낸 게 그와 내가 가장 불우했던 전쟁 중, 1년 미만 짧은 시간이었기 때문에 전기를 쓰기엔 그에 대해 아는 게 너무 없었다"[8]라고 밝혔다.

박완서의 회고에 따르면, 다섯 명의 화가 중에 묵묵히 그림을 그리던 체구가 큰 한 남자가 어느 날 불쑥 조선미술전람회에 입선한 도록을 보여 주어, 그가 아마추어 화가가 아님을 알게 되었다고 한다,

당시 미8군 PX의 초상화부에는 견본으로 미남미녀의 배우 사진과 미8군 총사령관의 초상화, 주문요청으로 완성한 초상화들이 벽에 붙어 있었다. 여기서 미군들이 가장 선호하는 그림은 스카프에 그린 초상화였다. 이 초상화는 우리가 흔히 볼 수 있는 화판이나 캔버스에 그린 것이 아니라 아주 조잡한 인조견에 그린 것이다. 인조견 한쪽 귀퉁이에는, 꾸불꾸불 염색된 용의 몸통에 문산, 동두천,

34

「소년(장남 박성남)」, 하드보드에
유채, 28×20.5cm, 1952

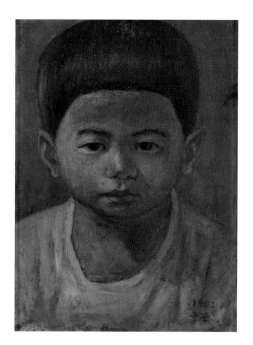

김화, 양구 등 당시 격전지의 지명이 영문으로 표기되어 있었다. 이용이 날염된 스카프의 대각선 모서리에, 미군들이 가져온 작은 사진 속의 인물을 그렸다. 노방에다 아교를 입혀서 뻣뻣해진 인조견에 초상을 그려주면, 1달러 30센트짜리 스카프를 6달러 정도 받을 수 있었다.[9] 당시에는 일감이 많아서 미처 그려내지 못할 정도였다. 그해 8월, 박수근은 석 달 동안 초상화를 그려 저축한 35만 환으로 창신동에 조그마한 판잣집을 마련할 수 있었다. 아내 김복순[1922~79]은 그때 세상에서 자신만 집을 장만한 것처럼 기뻤다고 했다. 박수근은 그렇게 마련한 창신동 393-1번지 집에서, 1952년 봄부터 1963년까지 12년간 살았다.

박수근은 창신동 집의 작은 마루에서 본격적으로 그림을 그리기 시작하여 뚜렷한 성과를 낸다. 6·25전쟁으로 중단되었다가 1953년 11월에 재개한 제2회 대한민국미술전람회(경복궁 국립미술관)에 「집(우물가)」(1953)을 출품하여 특선을, 「노상路上에서」(1953)로 입선을 각각 수상한 것이다. 이때부터 소박한 주제, 회갈색과 황갈색 주조의 평면

8 박완서, 『나목』(1976) '후기'에서.

9 박완서, 『그는 그 잔혹한 시대를 어떻게 살아냈나』(1999).

적인 색채 같은 박수근 작품의 특징이 나타나기 시작했다.

1954년경 박수근은 자신을 후원하는 외국인 애호가들이 생기자 미8군 PX에서 초상화 그리는 일을 그만두고, 창작에만 열중하게 된다. 초상화로 밥벌이를 하던 시기에 그린 것으로 알려진 초상화는 아직까지 발견된 바 없다. 박수근의 그림 중 초상화로는 큰아들 박성남朴城男, 1947~ 의 어린 시절을 그린 「소년(장남 박성남)」(1952)만 남아 있다.

초상화 감정사례

박수근은 본격적인 초상화 화가가 아니었다. 호구지책으로 미8군 PX에서 미군들이 주문한 사진 속의 인물을 손수건이나 스카프 등에 그렸을 뿐이다.

감정 대상인 「초상화」는 얼룩지고 훼손된 오래된 종이에 연필로 음영을 넣어, 외국인을 사실적으로 그린 초상이다. 박수근이 한때

위작 「초상화」

초상화를 그린 적이 있다는 사실을 알고는 혹시나 박수근이 그린 초상화가 아닐까 하는 마음에서 감정을 의뢰한 것으로 보인다. 그러나 어떠한 출처나 소장 경위도 없었고, 당시 박수근의 그림과 연결고리도 찾아볼 수 없어 박수근이 그렸다고 보기에는 무리였다.

2, 봄을 기다리는 나목
— 내가 만난 박수근의 「고목과 여인」

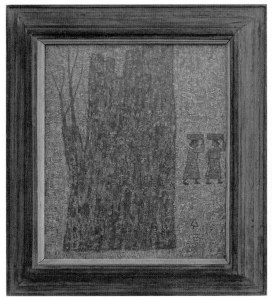

「고목과 여인」, 캔버스에 유채,
45×38cm, 1960

「고목과 여인」 뒷면

1975년 박수근의 10주기를 맞아 열린 〈박수근 10주기 기념전〉(1975.
10. 10~25) 도록에서 작품 해설을 맡은 미술평론가 이경성은 「고목과
여인」(1960)을 이렇게 소개한다.

"이 작품은 박수근의 수많은 걸작 중 하나다. 수백 년 묵어 윗부
분이 거의 썩어서 없어지고 왼쪽에 간신히 두 가지만 남아 있는 고
목은 생명을 다한 거인이지만 아직도 살아가는 것을 상징하거나 그
자체 시간을 초월하는 역사를 상징하기도 한다. 이 고목 오른쪽에
박수근 작품에 자주 나오는 두 여인, 즉 머리에 짐을 이고 한 사람은
노란 저고리, 한 사람은 빨간 저고리를 입고 푸른 치마를 입은 여인
이 무엇인지 죄 없는 이야기를 하면서 길을 재촉하고 있다. 특히 빨간

저고리를 입은 여인의 얼굴이 뒤쫓아오는 여인을 돌아보는 표정이 귀로의 홀가분 시정의 아낙네들의 표정을 그지없이 나타내고 있다."[10]

　누군가가 내게 많은 그림 중에 그래도 좋아하고 갖고 싶은 그림을 하나 꼽아보라고 하면 서슴지 않고 박수근의 「고목과 여인」을 꼽는다. 그동안 수많은 명작을 봐왔지만 「고목과 여인」을 처음 만난 순간부터 지금까지도 이 그림은 내가 미술시장에서 50여 년을 버티게 해준 바로 그 그림이기 때문이다.

　이 그림과의 인연은 내가 화랑에 취직한 지 얼마 안 된 1975년 봄에 시작되었다. 화폭의 반을 넘게 차지하는 우직한 자태의 고목과 고목의 옆 가지에서 돋아나는 새 잎, 그리고 고목의 오른편 중앙에 함지를 이고 가는 두 여인은 단순하면서도 넉넉했다. 그동안 학교에서 배운 서양화의 상식과 미술전집 등에서 만난 동서양의 유명한 작품과는 사뭇 달랐다. 일반적으로 서양화에서 볼 수 있는 다양하고 화려한 색채나 유창한 붓놀림이 아니었다. 게다가 엄격하게 절제된 표현기법인 데다가 색채 역시 검은색, 갈색, 회색 톤을 주조로 하고 있으며, 아낙네들의 옷에만 약간의 기본 색채 위에 붉은색과 노란색, 푸른색이 차분하게 겹쳐 칠해져 있다. 원근도 없었고 나무나 인물도 거의 직선인 이 그림은 고목과 여인들을 마치 풍화를 많이 거친 화강암 표면에 물감을 다독다독 겹쳐서 얹어 놓은 듯이 보였다.
　과연 이 그림을 어떻게 이해해야 하나 막연했다. 그럼에도 불구하고 「고목과 여인」은 처음 본 순간 뭐라고 형언할 수 없는 가슴 벅찬 감동이 밀려왔다. 이는 명화만이 줄 수 있는 큰 힘이 아닐까 한다. 특히 박수근의 작품에 등장하는 인물들을 보면, 심지어 신명 나는 「농악」까지도 인물이 거의 부동자세인 데 반해, 「고목과 여인」에

등장하는 여인들은 작지만 의미 있는 몸짓을 하고 있다. 즉 두 여인 중 앞서가는 여인은 함지박을 인 채 고개를 뒤로 돌리고 얘기를 하는 듯하고, 한손으로 머리에 인 함지를 잡고 뒤따르는 여인은 뒤꿈치가 살짝 들려 있는 것으로 봐서 하루 장사를 마치고 가족이 기다리는 집으로 서둘러 돌아가는 모습으로 보였다.

무엇보다 이 그림의 위대한 점은 수명을 다하고 죽은 듯한 커다란 나무등치 옆에 새 잎이 돋는 작은 가지를 그려넣음으로써 고단한 서민들의 삶 속에서 희망을 볼 수 있게 했고, 또 하루 장사를 마무리하고 도란도란 얘기를 나누며 집으로 향하는 여인들을 통해 고달픈 생활 속에서도 서로 위로하며 사는 서민의 일상을 정겹게 포착했다는 점이다. 화가는 따뜻한 시선으로 이 모든 정경을 그려내고 있어, 보는 이로 하여금 그림 속의 인물과 자연스레 동화되게 한다.

나의 화랑 입문과 「고목과 여인」

1974년 봄, 대학원을 졸업하고 집에서 공모전을 준비할 때였다. 하루는 모교인 이화여자대학교의 원문자元文子, 1944~ 선배에게서 연락이 왔다. 조중현趙重顯, 1917-82[11]이 새로 문을 여는 화랑에서 직원을 구하는데 나를 추천하려고 한다는 것이었다. 며칠 후, 관훈동 198-1번지의 일신빌딩(지금의 라메르화랑 자리)으로 찾아갔다. 이 빌딩 1층에 마련된, 100평이 넘는 넓은 공간에 나이가 지긋한 두 사람이 있었다. 골동계의 거물인 장형수와 오사섭이었다. 그들은 동업 형태로 화랑을 준비

10 이경성, 〈박수근 10주기 기념전〉 도록, 문헌화랑, 1975, 113~114쪽.

11 호는 심원(心園). 충남 연기에서 태어났다. 독학으로 그림에 열중하다가 19세에 위당 (以堂) 김은호(金殷鎬, 1892~1979)의 문하생으로 들어가 전통화법을 공부했다. 1957년 백양회 창립전부터 시작해 대한민국미술전람회에 참가했으며, 추천작가 · 초대작가 · 심사위원 등을 지냈다. 1965년부터 이화여자대학교 미술대학 교수를 지냈다.

하고 있었다. 화랑 이름은 빌딩의 주인이자 1956년 홍익대학교를 인수하고 학교법인 홍익학원을 설립한 이도영李道榮, 1914~73의 아호인 '문헌文軒'을 따서 문헌화랑이라 지었다고 한다. 두 사람은 건물주와 인연이 각별한 듯했다. 그런데 화랑은 문을 열기도 전에 문제에 직면했다. 두 사람 사이에 생긴 이견으로, 화랑을 누군가에게 넘겨야 할 처지가 되었다.

당시 경기도 민속촌의 주인이면서 골동계의 거물이었던 '고옥당' 주인 김정웅의 주선으로, 구순자1943~2011가 화랑을 인수하게 되었다. 구순자의 남편은 당시 문화재 담당 검사로 김정웅과 잘 아는 사이였다. 그래서 김정웅은 구순자에게 화랑 경영을 적극 권했다. 이렇게 해서 화랑의 주인은 바뀌었지만 나는 이곳에서 본격적으로 화랑일을 시작했다. 20대 후반인 1974년에 화랑계에 첫발을 들여놓았으니 우리나라 갤러리스트 제1세대가 되는 셈이다.

당시 화랑으로는 1970년에 개관한 현대화랑이 인사동사거리(현재의 박영숙 도자기 전시장)에 있었고, 지금의 선화랑 근처에 잡지사『샘터』에서 운영한 양지화랑이 있었다. 여기에 문헌화랑이 생기면서 근·현대 동양화와 서양화에 새바람을 일으키며 기획전이 활발하게 열렸다. 당시까지만 해도 인사동은 대부분 동양화, 민화, 고미술을 취급하는 규모가 작은 화랑, 표구사, 골동품 가게, 수석壽石 가게로 채워져 있었다. 그 후 1970년대의 급경한 경제성장으로 미술품 거래가 활발해졌다.

1975년 봄, 누군가의 소개로 구순자와 함께 청계천 골동상가로 그림을 보러 갔다. 그때 청계천8가에는 골동가게가 즐비했고, 고미술 거래가 활발하게 이루어졌다. 그곳에 자리 잡은 'H목기'라는 크지

〈박수근 화백 유작전〉 팸플릿
표지, 1965

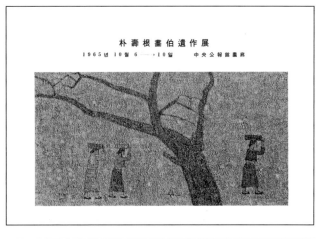

〈박수근 화백 유작전〉 팸플릿
차례, 1965

고 김복순 여사(오른쪽)와 박명자
회장(왼쪽), 유작전 전시장에서,
1965

고 김복순 여사와 장남 박성남,
〈박수근 10주기 기념전〉에서,
1975(문헌화랑)

유작전 당시 1만 8,000원에
판매된 「대화」(캔버스에 유채,
33×45cm, 1963)

1965년 10월 박수근의 유작전
작품 판매 영수증 1

1965년 10월 박수근의 유작전
작품 판매 영수증 2

않은 규모의 골동가게 주인이 박수근의 「고목과 여인」을 소장하고
있었다. 음악을 전공했다는 H목기 주인은 「고목과 여인」의 소장 경
위를 자세히 들려주었다.

10년 전쯤, 남편이 소공동 언덕의 어느 전시장에 우연히 들렀다
가 전시 중인 작품 가운데 「고목과 여인」에 매료되어 구입했다고 한
다. 소공동 언덕의 전시장과 전시회라면, 전시장은 중앙공보관 화랑
을 가리키고, 전시회는 1965년 10월 6일부터 10일까지 열린 〈박수
근 화백 유작전〉을 말한다. 그때 유작 79점이 출품된 이 전시회에서
「고목과 여인」이 전시되었다.

박수근 유작전은 미술평론가 석도륜昔度輪, 1923~2011[12], 화가 권옥연
權玉淵, 1923~2011, 화가 이봉상李鳳商, 1916~70, 교회장로 조규동, 반도화랑을
운영했던 화가 이대원李大源, 1921~2005이 준비위원으로 참여하고, 아내
김복순이 지극한 정성으로 연 전시였다.

유작전 당시 1만 원에 판매된
「지나가는 여인(行女)」(캔버스에
유채, 25×15.5cm, 1964)

당시 남편이 거의 한 달치의 월급을 주고 이 그림은 샀다고 기억한다. 이 그림을 구입한 남편은 이렇게 말했다. "이 그림이 얼마나 좋은 그림인 줄 알아요? 나중에는 열 배, 백 배의 가치가 있을 것이오." 아내에게 호언장담한 소장가는 이미 그림의 가치를 알아보는 대단한 안목을 가진 사람이었다.

2002년 이화여자대학교박물관에
소장 경위와 출처를 문의한 결과,
1965년 10월 26일 당시 1만 원에
구입해서 소장한 기록이 있다는
이화여대박물관 관계자의 답변서.

참고로, 1965년 유작전 당시 박수근의 작품가격은 이화여대 소장의 「지나가는 여인行女」(캔버스에 유채, 25×15.5cm, 1964, 유작전 팸플릿 no. 54)이 1만 원, 화가 최영림崔榮林, 1916~85 소장의 「노인들」(10×22.3cm, 유작전 팸플릿 no. 59)이 1만 원으로, 소품은 대부분 1만 원 정도였다. 그리고

「대화」(캔버스에 유채, 33×45cm, 1963, 유작전 팸플릿 no. 22)는 「고목과 여

12 미술평론가이자 서예가. 한국미술평론인회 회원. 1960년대 말 「파스텍티브 시사—제 15회 김세용 개인전」(『서울신문』, 1960. 12. 9)을 시작으로, 1960년대 왕성하게 비평 활동을 했으나 1974년 「산정 서세옥에 대한 반론—비평과 창작적 계기」(『공간』, 8월호)를 발표하고는 사실상 비평 활동을 접었다.

인」의 연대와 비슷하고 크기도 같은데, 박수근의 지인인 고제훈에게 1만 8,000원에 팔렸다고 판매집에 기록되어 있다. 유작전 출품작 중 가장 비싸게 팔린 작품은 「귀가歸家」(종이보드에 유채, 42.2×79.2cm, 1962, 유작전 팸플릿 no. 6)로, 조규동에게 4만 5,000원에 팔렸다.

안타깝게도 「고목과 여인」에 대한 판매 기록은 알 수가 없다. 현재 유족이 소장하고 있는 1965년 유작전 판매 기록에도 없다. 이 그림은 1964년 8호짜리 캔버스에 유채물감으로 그렸는데, 박수근의 대표작으로 꼽히는 「대화」도 1963년에 8호 캔버스에 유채물감으로 그렸다. 두 작품이 재료와 크기가 동일하다. 이렇게 보면, 「고목과 여인」도 1만 8,000원 안팎이었으리라고 추정된다.

H목기 사장이 소장한 지 10년 지난 1975년, 「고목과 여인」은 새 주인의 품에 안겼다. 이 「고목과 여인」을 살 때, 그림 액자 하단에 '10'이라는 의문의 숫자가 붙어 있었다. 그때는 호수號數의 개념도 잘 모르던 때라서 모두 이 숫자가 그림의 호수를 의미하는 것으로 보았다. 그래서 그림이 10호 크기니까, 호당 10만 원씩 계산하여 100만 원에 매입했다. 그런데 크기에 차이가 있었다. 화랑에 와서 다시 확

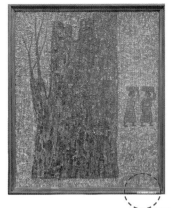

「고목과 여인」, 캔버스에 유채,
45×38cm, 1960

「고목과 여인」의 액자 하단에 숫자
'10'이 적혀 있다.

인해 보니, 그림은 8호였다. '10'이라는 숫자는 당시 유작전 팸플릿에
기재된 79점의 작품 중 「고목과 여인」의 도록에 실린 작품번호였다.

　다시 H목기를 찾아가 「고목과 여인」을 10호가 아닌 8호 크기임을
알리고, 작품가격을 8호에 해당되는 80만 원으로 조정했다. 나머지
20만 원으로는 이응로李應魯, 1904~89가 대전형무소에서 밥풀을 으깨서
만든 4호 크기의 작품 1점과 화선지를 구겨 만든 콜라주 작품 1점을
받았다. 이들 작품 역시 소품小品이지만 좋은 작품이었다. 그러고 보면,
당시 박수근의 그림은 10년 만에 가격이 40배 이상 오른 셈이다.

　세상 물정 모르는 20대 후반의 풋내기 직원과 그림을 좋아할 뿐
화랑 경영에 초보인 화랑 대표는 서로 박수근에 대해 아는 것도 없
었지만 「고목과 여인」에 홀린 듯이 끌렸다. 풍화가 심한 화강암에 새
겨놓은 암벽화같이, 화면에 반을 채운 고목과 그 아래 길을 가는 두
여인은 잔잔한 감동을 안겨주었다. 화사하고 다채색인 여느 화가들
의 그림과 달랐다. 기름기를 뺀 물감의 절제된 색채를 바탕으로 한
그림은 더할 나위 없이 모던하고 독특했다. 그래서 화랑 대표는 별

"그의 치밀한 구도를 보라.
아류들이 저지르기 쉬운
조작된 구도는 특히
그의 만년의 작품 세계에서
볼 수 없다. 치밀하게
계산되었으면서도 꾸민
데가 보이지 않고, 여유 있는
배합에서 위치의 경영에
뛰어난 솜씨를 보인다.
그러면서도 그의 성품처럼
화면의 내용은 검손하고
다정스럽다."

김영주, 「이 땅의 사람들」, 1976

다른 고민 없이 고가를 지불하고 「고목과 여인」의 주인이 되었다.

1977년 무렵쯤이다. 독립하여 작은 화랑을 막 시작할 때였다. 우연히 한 전시장에서 「고목과 여인」을 소장했던 H목기 사장을 만났는데, 먼저 반가워하면서 그렇지 않아도 나를 그동안 찾았다고 했다. 사연을 들어보니, 당시에 부득이 한 사정으로 「고목과 여인」을 팔았지만 언젠가 다시 형편이 좋아지면 다시 사겠다는 말을 했다는 것이었다. 하지만 전혀 기억이 나지 않았다. 그림 구매자인 화랑 대표와 그런 말을 나누었는지 모르겠지만 나는 금시초문이었다. 문헌화랑은 1974년부터 1976년까지 운영한 후 문을 닫았다. 얼른 그 자리를 피해서 나왔지만 진땀이 난 기억이 있다.

우리나라에서는 그림값을 작품의 가치보다 크기로 결정하는 경향이 있다. 「고목과 여인」은 8호에 불과한 소품이지만, 그림 가치로 보면 박수근의 그림 중 최고가로 매겨도 결코 과하지 않다고 생각한다.

그 후, 2021년 11월에 국립현대미술관 덕수궁관에서 개최된 〈박수근: 봄을 기다리는 나목〉(2021. 11. 11~2022. 3. 1)에서 「고목과 여인」을 다시 만날 수 있었다. 이 작품이 출품된다는 사실을 알고는 있었지만 작품을 볼 생각에 개막 전날부터 설레었다. 역시나 다시 보아도 감동의 무게는 그대로였다. 개인 소장품으로 또 언제 만날 수 있을까 싶어, 작품 주위를 몇 번씩 돌며 보고 또 보았다.

3. 박수근 10주기전

1) 1975년 〈박수근 10주기 유작전〉의 계기가 된 그림

「고목과 여인」이 화랑 내실에 걸려 있던 어느 날, 우연히 화랑에 들른 화가 김종학[1937~]이 이 그림을 보더니 한마디 했다. 박수근이 작고한 지 10년이 지났는데, 박수근 기획전을 하면 어떻겠냐는 것이었다. 그래서 곧장 유작전 준비에 들어갔다. 마침 문헌화랑 개관 1주년 기념이기도 해서, 박수근 10주기전을 열기로 하고 박수근의 아내 김복순[金福順, 1922~79]과 의논하여 준비위원회를 구성했다. 준비위원으로는 미술사가 최순우[崔淳雨, 1916~84][13], 미술평론가 이경성과 이구열[李龜烈, 1932~2020], 언론인이자 시인인 이흥우[1928~2003], 한용구, 박수근의 장남 박성남, 구순자가 참여했다. 「고목과 여인」을 크게 배치한 포스터도 만들고, 미술평론가 이구열이 편집한 도록 『박수근』도 제작했다. 그

[13] 호는 혜곡(兮谷). 본명은 희순(熙淳)이고 순우(淳雨)는 필명이다. 개성 송도고등보통학교를 졸업하고 우현(又玄) 고유섭(高裕燮, 1905~44)의 감화로 한국미술사 연구를 시작했다. 국립개성박물관 참사, 국립중앙박물관 관장, 문화재위원 등을 지내며, 우리 문화의 아름다움을 찾고 알렸다. 지은 책으로 『최순우 전집』(전 5권), 『무량수전 배흘림기둥에 기대서서』, 『나는 내 것이 아름답다』 등이 있다.

박수근 10주기 기념전(문헌화랑)
도록과 포스터, 1975

때만 해도 도록에 소장가의 이름을 넣을 때라서, 작품마다 소장가의 이름을 명기했다. 준비위원회는 이 전시를 개최하게 된 동기를 도록 첫 페이지에 이렇게 밝혔다.

"1965년 박수근의 별세 전후로 해서 박수근의 작품이 사람들에게 좋은 평가와 사랑을 받게 되었는데 화가의 주옥같은 작품들이 이미 소장가들에게 소장되어 누구나 볼 수 있는 기회가 좀처럼 어려워졌다. 그래서 박수근의 10주기를 기념하여 박수근전을 여는 계기로 다시 주옥같은 박수근의 작품을 한자리에 모으게 되었다."

이 전시에는 박수근의 미완성작까지 포함하여 유화 약 44점, 판화 약 20점, 드로잉 약 17점 등이 출품되었다. 도판은 있지만 소재를 알 수 없거나 전시에 걸 수 없는 작품 약 19점이 실렸는데, 그 후 몇 해가 지나자 여러 경로를 통해 다수의 작품이 거의 다 세상에 나오게 되었다. 김복순은 그동안 박수근 작품을 거래했던 소장가와 지인들에게 연락하여 그림을 모았다. 소장가들도 작품을 흔쾌히 빌려주었다. 또 유족이 가지고 있던

「꽃피는 시절」(유화)을 비롯하여 소품과 초록색 나일론 보자기에 싸여 있던 드로잉, 수채화, 목판화 원판을 처음으로 공개했다. 당시 김종학이 직접 판화제작을 맡았다.

연필 드로잉은 3만 원, 작은 판화는 5,000원, 큰 판화는 1만 원 정도에 팔았던 것 같다. 당시 유화는 1호에 15~20만 원이었다. 내 월급이 5만 원으로, 몇 달 모으면 작품 소품을 살 수 있었던 꿈같은 시절이었다. 전시기간은 1975년 10월 10일부터 25일까지였는데, 좋은 전시라고 입소문이 나서 닷새를 더 연장해서 30일까지 전시했다.

1975년 미술평론가 이구열은 박수근 유작전을 준비하면서 박수근의 예술세계를 이렇게 서술했다.

"1965년에 끝난 박수근의 예술은 그 후 시일이 지날수록 우리의 경탄의 대상이 되어왔다. 타계할 때까지만 해도 그는 참으로 독창적인 표현양식과 확고하고 일관된 예술적 신앙에 마땅히 감명됐어야 할 사회적 존경과 정당한 평가를 충분히 받지 못했었다. 그러나 오늘날 박수근이란 이름은 우리 시대가 낳은 가장 진실하고 가장 정감 짙은 확실한 예술가의 상을 상기시킨다. 너무나 농밀한 인간애, 자연애, 선과 진실에 대한 확신, 평범한 주변 사상 속에 미와 생명들을 고귀하게 본 기독교 정신이 모든 작품의 밑바탕에 밀착하는 박수근의 예술은 곧 철저한 신앙과 애정의 표현이었다. 자신의 말에서 직접 확인되는 '인내', '사랑', '선', '진실'의 내면과 정경이 그의 표현 주제의 전부였다. 박수근은 흔히 있는 천부의 재능으로 화가가 되었다기보다는 온갖 고난의 조건들을 극복하면서 끊임없이 노력하고 정진한 작가였다."[14]

14 이구열, 「박수근론」, 〈박수근 10주기 기념전〉 도록 『박수근』, 문헌화랑, 1975, 101쪽.

전시는 기간을 연장할 만큼 성황리에 마쳤고, 10주기 유작전을 계기로 박수근의 그림은 재평가되어 그림값이 계속 오르기 시작했다.

2) 전시회 준비 중에 나온 『아내의 일기』

1975년 문헌화랑 개관 1주년 기념전으로 박수근 도록을 준비하면서, 신문로 인쇄소 2층에 있던 이구열의 사무실에서 김복순 여사를 만났다. 여사는 단아하고 흐트러짐 없는 자세로, 박수근과 함께한 25년간의 이야기를 물 흐르듯이 풀어놓았다.

박수근을 '성남아버지'라고 부르면서, 박수근이 태어난 양구 고향 이야기부터 박수근이 어려서부터 그림을 잘 그려서 조선미술전람회에 입선한 일, 춘천에서 하숙하던 시절 하숙비를 제대로 내지 못했던 일, 춘천 시절 방 안의 물대접조차 꽁꽁 얼 정도의 추위 속에서 주린 배를 움켜쥐고 그림을 그렸던 일 등 이야기는 끝이 없었다. 특히 금성에서 두 사람이 아래윗집에 살았을 때, 아랫집의 키가 크고 눈이 둥글게 큰 청년이 얕은 담 너머로 춘천여고를 나온 김복순을 훔쳐보는 것을 알고 친정아버지가 울타리를 높게 쌓았다는 이야기는 흥미진진했다. 그 후, 김복순의 집에서는 가난한 환쟁이에게 딸을 줄 수 없다며 부유한 의사 아들인 춘천의 군 직원과 결혼시키기로

박수근의 아내 김복순 여사, 1978

작정하고 살림 장만에 들어갔다. 이 사실을 알게 된 박수근은 사흘을 앓아눕게 되었다고 한다. 보다 못한 박수근의 아버지(박형지)는 김복순의 아버지에게 "내 아들이

병신이요? 내 아들이 죽으면 당신 딸이 좋을 게 뭐요?"라고 담판한 끝에, 결국 혼처까지 정한 김복순의 아버지에게 결혼 승낙을 얻었다고 한다. 그러면서 친정아버지는 신랑이 그림만 그리고 이렇다 할 직장이 없어 걱정이라며 힘들면 얘기하라시며 눈물을 보였다고 한다.

박수근과 김복순 결혼식, 1940년 2월 10일, 금성감리교회

당시, 김복순은 부자지만 방탕한 것보다는 비록 가난하더라도 예수를 믿고 깨끗하게 사는 사람이 좋다고 생각하였고, 어릴 때부터 예술가와 결혼하고 싶다는 막연한 생각을 가지고 있었다고 한다. 우여곡절 끝에, 1940년 2월 10일 한사연韓士淵, 1879~1950 목사의 주례로 금성감리교회에서 결혼식을 올렸다.

김복순은 박수근에게 받은, 프랑스 자수실을 동봉한 첫 편지를 자세히 기억했다. 박수근은 "당신이 만일 나와 결혼한다면 물질적으로는 고생이 되겠지만 정신적으로는 누구보다는 행복하게 해줄 자신이 있습니다. 나는 훌륭한 화가가 되고 당신은 훌륭한 아내가 되어주시지 않겠습니까. 당신은 나의 배필로 하나님이 정해 주신 것으로 믿고 싶습니다"라며 진심을 전했다.

또 금성에 살 때, 6·25전쟁이 발발해 온가족이 남하하다가 아내와 아이들이 인민군에게 붙들려서 가족이 흩어지게 되었는데, 아내의 지혜로 풀려나게 된 사정을 들려주기도 했다. 그때의 감정이 북받치는지 김복순은 눈물을 지어 보였다. 그럴 때마다 이구열 선생과 나도 같이 눈시울이 붉어졌다. 생이별했던 부부는 3년 후 극적으로 다시 만

났고, 박수근은 중단했던 그림을 그려 제2회 대한민국미술전람회에서 「집(우물가)」으로 특선을 한다. 이 시기에 생계를 위하여 미8군 PX에서 초상화를 그려, 1년 만에 창신동에 집을 사게 되었다고 한다.

1955년 〈제7회 대한미술협회전〉(창립 10주년 기념)에 응모하여 「두 여인」으로 국회문교분과위원장상을 수상하며 활발한 창작생활을 이어갔다. 그런데 1957년 제6회 국전에 100호의 대작 「세 여인」을 출품했다가 낙선하자 너무 실망한 박수근은 계속 울었다고 한다.

아내는 박수근이 가고 없지만, 자신의 생일이면 양복 안 호주머니에서 그동안 모아둔 돈을 꺼내주던 모습이 떠오른다며 눈시울을 적셨다. 그리고 남편의 10주기 유작전에 박수근과 약속했던 도록이 나오게 되어서 감사한다고 했다. 정말 연애편지 속의 약속처럼 한 사람은 훌륭한 화가가 되고, 또 한 사람은 훌륭한 화가의 부인으로, 서로의 생을 아름답게 가꾼 것 같다. 이때 구술한 이야기를 묶어 훗날 미망인의 수기라는, 『아내의 일기』로 출판되었다.

3) 다시 찍은 판화와 원판

〈박수근 10주기 유작전〉을 준비하면서 유족이 간직해 오던 판화의 원판이 소개되었다. 「박수근 전작도록 연구와 세목 결과」에 따르면 모두 23종이 있었다. 그 판화의 원판들은 나뭇결이 보이는 몇 개의 나무판 앞뒤에 여러 개의 이미지가 같이 있었다.

10주기 박수근 유작전이 열리도록 동기를 부여한 김종학이 그중 약 20여 개의 이미지를 선별하여 한지에 먹으로 찍었다. 작은 이미지들은 50장 정도 찍어서 5,000원에 팔고, 큰 이미지들은 30장 정도 찍어 1만 원 정도에 판매했던 것 같다. 그리고 작가 사후에 제작

한 판화라서 작가의 사인 대신 작가가 남긴 '수근'이라는 도장을 찍었다. 또 10/10이라는 숫자 표기는 판화를 제작한 고유의 일련번호가 아니라 전시 오픈 날짜인 1975년 10월 10일을 의미한다. 왼쪽 아래에 연필로 작게 적은 '金'이라는 글씨는, 김종학이 판화를 찍었다는 표시다.

그러나 판화에 대한 기본 상식이 전무했던 탓에, 당시에 '사후 판화'임을 밝히지 못한 점은 지금도 아쉬움으로 남아 있다. 왜냐하면 박수근의 판화가 '사후 판화'를 인지하지 못하고 찍은 바람에 판화로서 역할을 제대로 못하는 것 같기 때문이다. 그럼에도 나는 나뭇결이 숨 쉬고 있는 듯한 이때의 판화를 좋아한다. 나의 방에도 이

「고목과 여인」 목판 원본과 목판화

김종학 작가가 연필로 쓴 '金' 사인 박수근의 도장과 전시 오픈 날짜의 표시

박수근

「빨래터」, 종이보드에 유채,
15.8×33.4cm, 1950

시절에 제작한 「고목과 여인」이 걸려 있다. 비록 값비싼 유화는 아니지만 박수근의 호흡을 제대로 느낄 수 있는 판화 작품으로 담백하고 볼수록 정이 간다.

4) 전시 중에 나온 그림들

「빨래터」, 「화분」, 「바위와 새」, 「새」

1975년 10월, 박수근의 전시회가 열린다는 소식이 알려지자 박수근의 그림을 소장하고 있다는 사람들이 나타났다. 「빨래터」 역시 그런 이유로 전시장에 걸리게 되었다. 「빨래터」는 박수근이 그린 여러 점의 「빨래터」 중 하나로, 1975년 10주기 유작전이 열리고 며칠이 지났을 무렵 그림의 소장자인 박수근의 지인이 전시회 소식을 듣고 작은 「빨래터」를 가지고 김복순을 찾아왔다.

이미 도록이 출간되어 도록에는 싣지 못하고 전시만 했다. 당시 「빨래터」는 4호로, 호당 20만 원으로 계산하여 80만 원을 작품가로 책정했지만 75만 원에 팔렸고, 그때 구매한 사람이 지금까지도 소장

하고 있다.

 1975년 전시 이후 처음으로, 2009년 5월 18일부터 30일까지 가람 화랑 기획전 〈근대 미술 명품전 Ⅱ〉(5. 18~30)에 이 「빨래터」를 빌려 와서 전시를 하게 되었다. 그때 전시를 보러 온 소장가에게 "75만 원 에 구입한 이 그림이 지금은 1,000배쯤 올랐을 것"이라고 하니, 소장 가는 "무슨 소리냐, 그 당시 부동산을 샀으면 더 올랐을 것이다"라 고 했다. 「빨래터」는 1975년 문헌화랑 전시 이후에 단 한번도 도록에 실리거나 전시에 출품된 적이 없었는데, 1985년 열화당에서 출간한 도록 『박수근—1914~1965』의 뒤편에 참고도판 6 소재 불명으로 실 렸다. 아마 도판의 출처는 유족이 보관한 슬라이드에서 나오지 않았 나 생각된다.

 이 「빨래터」는 2008년 위작 시비가 있었던 존 릭스[John H. Ricks] 소장 의 「빨래터」에 참고가 되는 일곱 번째 기준작 중의 하나다. 그런데 문제의 「빨래터」와 이 작은 「빨래터」를 분석한 결과 모든 것이 쌍

「새」, 종이보드에 유채, 10×15cm,
1963

둥이처럼 같다는 분석가의 의견으로 보아, 이 「빨래터」 역시 작품
의 제작연대는 1954~56년경으로 짐작된다. 당시 제작된 작품으로는
「화분花盆」과 여성 시인들의 시화전詩畵展에 박수근이 삽화로 그려주었
다고 하는 「사랑(바위와 새)」, 「새」가 있다.

2장

다시 돌아온
그림들

1. 박수근과 반도화랑

박수근은 1953년에 초상화를 그려서 모은 돈으로 창신동에 작은 집을 사게 되자 미8군 PX를 그만둔 후 집 마루를 화실 삼아 그림에 몰두했다. 국전에서 특선을 비롯해 여러 차례 입선하였고, 1955년에는 〈제7회 대한미술협회전〉에 출품하여 「두 여인」으로 국회문교분과위원장상을 수상하면서 화가로서 단단히 자리매김한다. 또 당시 그림을 좋아하는 각국 외교관 부인들로 구성된 서울아트소사이어티Seoul Art Society에서 한 달에 한 번씩 화가의 작업실을 방문하는 화실 방문Studio-Visits 프로그램을 통해 작가들과 교류했는데, 그때 이들은 박수근의 집을 방문하기도 했다.

외국인 후원자로는, 1956년 6월부터 약 6개월가량 우리나라에 체류한 미국인으로 박수근을 마지막까지 후원해 준 마거릿 밀러Margaret Miller, 반도화랑을 잠시 운영하고 「노변의 행상」을 소장했던 실리아 짐

머맨^{Celia Zimmerman}, 미술전공자였던 미대사관 문정관 부인인 마리아 크리스틴 핸더슨^{Maria-Christine Henderson, 1923~2007} 등이 있다.

박수근의 작품이 외국인들에게 주로 판매된 곳은 반도화랑이었다. 이 상설 전시장은 대통령 이승만의 부인인 프란체스카 도너 리^{Francesca Donner Rhee, 1900~92}의 협조로, 교통부에 속해 있던 반도호텔(지금의 롯데호텔)에 6평 정도의 규모로 문을 열었다. 운영은 서울아트소사이어티의 리더인 짐머맨이 맡았다. 미국 무역상사 주재원의 부인이었던 그녀는 1957년 2월까지, 약 2년 6개월 동안 우리나라에 체류하다가 남편을 따라 홍콩으로 건너갔다.

1956년 반도화랑 개관전으로 박수근·김종하 2인전이 열렸다. 그때 전시회를 함께한 김종하^{1918~2011}의 회고(『매일경제』, 2011. 3. 2)에 따르면, 주로 반도호텔에 유숙한 외국인들이 한국적인 소재로 정감을 주는 박수근의 소품을 한 달에 몇 점씩 구매했다. 엽서 크기의 그림이 2,000환^圜에 팔렸는데, 당시 쌀 반 가마니쯤 되는 가격이었다.

그 덕에 김종하도 그림이 팔려, 프랑스 유학을 갈 수 있었다고 한다. 반도호텔 로비 한쪽에 자리 잡은 반도화랑은 해방 후에 생긴 우리나라 최초의 상업화랑으로, 외교관과 사업가, 관광객을 위한 전시장이어서 영어와 미화^{美貨}가 통용되었다. 반도화랑의 주요 구매자는 외국인들이었다.

반도화랑도 한차례의 변신 과정을 거친다. 1957년 상반기에 짐머맨이 홍콩으로 떠나고, 반도화랑은 아시아재단에 인수된다. 1958년 1월 10일에 재개관하면서 비로소 본격적인 상업화랑으로 거듭난다.

우여곡절 끝에 1959년 서양화가 이대원李大源, 1921~2005이 운영을 맡았다. 그는 10년간 반도화랑을 운영하면서 우리 근·현대 미술의 거장인 청전靑田 이상범李象範, 1897~1972, 소정小亭 변관식卞寬植, 1899~1976, 박수근, 장욱진張旭鎭, 1917~90, 도천陶泉 도상봉都相鳳, 1902~77, 수화樹話 김환기金煥基, 1913~74, 유영국劉永國, 1916~2002 등을 소개하며 한국 미술시장의 발전을 이끌었다. 또 1961년에 한 10대 소녀가 반도화랑에 취직하는데, 그녀가 바로 1970년 현대화랑을 연 박명자[1943~] 대표다. 반도화랑은 근·현대 작가들의 사랑방 역할을 하면서 작품을 팔고 컬렉터와 교량 역할도 하며, 우리나라 상업화랑의 틀을 마련했다. 그러나 1974년 6월 반도호텔이 롯데그룹에 매각되자, 40년여의 역사를 마감한다.

2. 박수근의 후원자들

1) 마거릿 밀러, 「앉아 있는 여인」(1950)

LA에서 돌아온 그림들

1954년부터 박수근 작품은 한국의 정경을 독창적인 마티에르와 표현양식으로 그려, 안목 있는 외국인 미술애호가들에게 팔렸다. 박수근의 후원자들은 반도화랑이 생긴 후에도 인연을 꾸준히 이어갔는데, 그중에서 밀러는 박수근의 생애 끝자락까지 후원을 아끼지 않았다. 그는 미국으로 귀국한 후에도 그림을 샀고 전시회를 열어주려

고 노력하는 등 박수근의 작품을 사랑한 진정한 애호가였다. 그래서 박수근과 밀러가 주고받은 여러 통의 편지에는 그림에 대한 언급이 많이 실려 있다.

1963년 박수근은 창신동 집을 사기당하고 재판에서도 패하는 불운을 겪는다. 그는 집을 판 30만 원을 가지고 전농동으로 이사한다. 그리고 꾸준히 그림을 그렸으나 그림이 팔리지 않았다. 극심한 생활난으로 비지로 끼니를 때워야만 했다. 이때 박수근은 국전에서 낙선한 실망감으로 과음을 계속했다. 몸이 쇠약해지면서 왼쪽 눈은 수술 실패로 실명하고 만다. 이후 안경을 끼고 오른쪽 눈만으로 붓을 들었다.

그해에 밀러 부인이 미국에서 개인전을 마련해 준다고 하며 그림 40~50점을 마련하라고 했다.[15]

「노상」, 「앉아 있는 여인」은 박수근의 후원자였던 밀러 집에 걸려 있던 것으로, 1978년경에 다시 한국으로 돌아온 작품들

마거릿 밀러 집(로스앤젤레스)의
박수근 작품들

1. 「노상」, 열화당, 28쪽
2. 「고목과 여인」, 열화당, 63쪽
3. 「두 여인」, 열화당, 34쪽
4. 「고목과 여인」, 시공사, 198쪽
5. 「여인들」, 열화당, 31쪽
6. 「한일」, 열화당, 51쪽
7. 「앉아 있는 여인」, 열화당, 39쪽
8. 「절구질하는 소녀와 아이」, 소더비 1999. 3. Lot. 70
9. 「세 여인」, 시공사, 44쪽

「앉아 있는 여인」, 하드보드에 유채, 27.8×22cm, 1950

15 미망인의 수기, 「나의 회상」, 1975년 10월 김복순 문헌화랑 박수근 도록, 112쪽.

김복순(왼쪽)과 마거릿
밀러(가운데), 1978

이다. 밀러는 1959년 미국으로 돌아간 후에도 화구도 보내 주고 그림도 소개하며, 자신의 집 거실을 갤러리로 꾸미고 손님을 초대해서 박수근 작품을 팔아주었다.

「앉아 있는 여인」(no. 7)은 1963년 밀러가 60달러를 주고 산 기록이 있는 그림으로, 2001년 9월 28일 서울옥션 경매에서 4억 6,000만 원에 낙찰되었다. 이들 작품은 대부분 1978년 김복순과 D화랑 K대표가 미국을 방문하여 밀러에게서 받아 가져온 것이다.

당시 박수근의 그림가격

박수근이 마거릿 밀러에 보낸 편지
1959

"친해하는 밀러 부인

5월 30일 항공편으로 그림 여섯 점을 부송하였습니다. 한 점 더 부쳐드렸습니다. 잘 도착되기를 바랍니다.

「나무와 행인行人」(1962, 50달러)

「풍경風景」(1963, 60달러)

「나무 밑」(1963, 60달러)

「노상路上」(1962, 60달러)

「귀로」(1962, 100달러)

「나무와 행인行人」(1964, 50달러)

이곳 서울은 대학생 데모로 비상계엄에 있습니다. 속히 해제되기만을 바랄 뿐입니다.
간단히 알리오며 하절기 부인의 건강을 빕니다."[16]

그렇다면 박수근의 작품가는 얼마나 상승했을까? 그 작품가를 분석한 자료가 있는데, 그의 작품은 호당 1956년 2,000환, 1959년에 1

연도	호당 가격(원)	쌀 가격(원/80kg)*	금 가격(원/g)*
1959	10,000환	1,157	159.92
1962	2,000	1,768	198.09
1965	5,000	3,324	344.04
1978	1,000,000	28,196	4,077
1979	3,000,000	37,555	6,590
1989	20,000,000	85,884	8,942
1991	150,000,000	97,291	9,032
2021	150,000,000	214,183**	68,469***

자료: * 한국은행 주요 상품가격.

＊＊『농업 · 농촌경제동향』, 2021년 겨울호, 한국농촌경제연구원.

＊＊＊ 2021년 12월 22일 기준 신한은행.

만 환, 1962년 2,000원, 1965년 5,000원, 1975년 15~20만 원, 1978년 100만 원, 1979년 300만 원, 1989년 2,000만 원, 1991년에는 1억 5,000만 원으로 치솟았다.[17] 여기에는 물론 2022년대 가격까지 포함하면 더 큰 폭의 상승을 보일 것이다.

밀러와 주고받은 편지들은 박수근의 작품가와 함께 기록이 별로 없었던 박수근의 작품세계와 생애를 밝히는 데 중요한 자료가 되었다. 그녀는 보수적인 국전에서 낙선하고 상심한 화가를 위로하기도 하고, 집을 사기당한 때도 도움을 주었다.

여기서 보듯이 박수근 생전에 밀러에게 작품 40~50점을 보내 주고, 또 그 전후로 여러 점을 보냈다. 이러한 작품들이 훗날 유족이나 화랑 주인, 외국 경매들을 통해 한국으로 다시 들어온 것을 볼 수 있다.

1975년 문헌화랑 박수근 도록
「노변(路邊)의 행상(行商)」,
캔버스에 유채, 31.5×41cm,
1956~1957

2) 실리아 짐머맨, 「노변路邊의 행상行商」의 소장이력 및 전시이력
「빨래터」의 단초가 된 그림

실리아 짐머만 소장의 「노변의 행상」(1956~1957)은 문헌화랑에서 1975년에 제작한 박수근 도록 12번 수록 당시의 원작 사진은 있으나, 소재 불명인 작품을 흑백사진으로 수록했다.

16 「밀러 부인, 감사합니다─박수근의 편지모음」, 『박수근』, 열화당, 1985, 195쪽.

17 이규일, 『뒤집어 본 한국미술』, 시공사, 1994, 217쪽.

『한국현대화가』 표지 및 내용

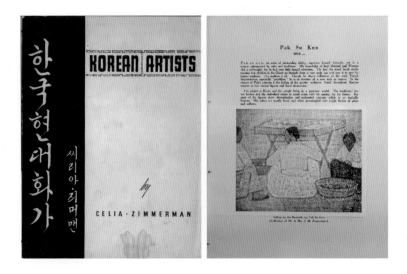

1957년 2월까지 우리나라에 머물다가 홍콩으로 간 짐머맨은 자신이 소장한 「노변의 행상」을, 1957년 3월에 14명의 한국 화가를 해외에 소개하기 위해 펴낸 『한국현대화가』라는 소책자에 수록했다.

박수근이 짐머맨에게 1957년경 보낸 편지 1

박수근이 짐머맨에게 1957년경 보낸 편지 2

1957년 10월에, 유네스코 미국위원회가 기획하고 미국 샌프란시스코미술관에서 개최한 〈동서미술전^{Art in Asia and the West}〉에 짐머맨은 소장품인 「노변의 행상」을 출품했다.

2005년, 「빨래터」의 소장가 존 릭스는 딸이 본햄스 경매회사의 도록(2004년 11월 17일)에 실린 「노변의 행상」이 84만 달러에 판매된 사실을 알려줘서, 자신이 소장하고 있던 박수근 작품의 가치를 알았다고 한다.

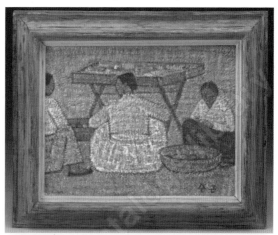

Selling by the Roadside, Oil and mixed media on canvas, 앞면

Selling by the Roadside, Oil and mixed media on canvas, 뒷면

「노변의 행상」은 박수근이 1956년에 그린 후 짐머맨이 반도화랑을 운영할 때 소장했다가 홍콩을 거쳐 미국에서 전시한 후, 한 경매회사의 전시도록에 실렸음을 알 수 있다. 이들 기록은 「노변의 행상」의 이동경로를 선명하게 보여 준다. 이를 보면, 사람들도 인연이 있듯이 그림도 인연이나 운명이 있는 것 같다.

3. 외국에서 돌아온 그림들
— 외국 경매를 통해서 귀국한 그림들

(1) 「농악農樂」, 「줄넘기하는 아이들」
2002년 11월 12일 소더비 경매

2002년 11월 12일 소더비 경매 출품작

1. 「농악(農樂)」, 메소나이트에 유채, 54×31.5cm, 1960, 국립현대미술관 이건희컬렉션

Sotheby's JAPANESE AND KOREAN WORKS OF ART 12 NOVEMBER 2002

LOT. 310 Farmer's Dance, Oil and mixed media on shooting board

2. 「줄넘기하는 아이들」, 메소나이트에 유채, 14.2×8.5cm, 1964

Sotheby's JAPANESE AND KOREAN WORKS OF ART 12 NOVEMBER 2002

LOT. 311 Three Girls Playing, Oil and mixed media on shooting LOT SOLD. 69,750 GBP

2008년 6월 23일 본햄스 경매

「노상(路上)」, 메소나이트에 유채,
27.9×12.4cm, 1960(유작전 No.
37)

「노상」 뒷면

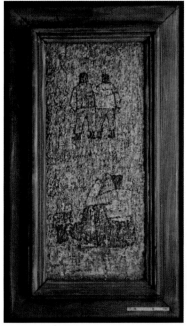

유작전 도록에 실린 「노상」이
2008년 6월 23일 미국 본햄스
경매에서 20만 4,000달러에
낙찰됨

(3) 「빨래터」(1960)

1996년 9월 17일 크리스티 경매

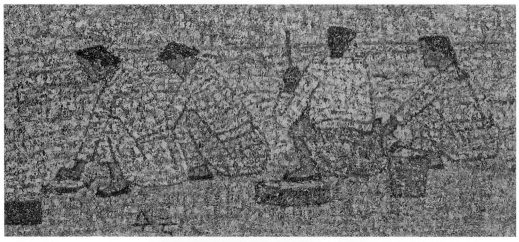

1996년 9월 17일, 뉴욕 크리스티
경매 출품작

「빨래터」, 메소나이트에 유채,
14.9×32.1cm, 1960

경매도록 표지 및 내용

이렇듯 외국인 미술애호가에게 판매된 박수근의 작품들이 속속 귀
국하고 있다. 국내에서 박수근에 대한 재평가와 더불어 경제가 발전
하고 미술애호가가 늘어나면서 많은 수의 작품이 고향을 찾아온다.

　장남 박성남은 아버지의 그림들이 반드시 우리나라로 돌아와야
한다며, 아버지 그림에 대한 마음을 전했다.

3장

여인과 나무,
시대의 초상

1. 여인과 나무에 대한 감정
— '봄을 기다리는 나목', 「고목과 여인」 주제의 감정

　'이중섭' 하면 「황소」가 떠오르듯, '박수근' 하면 「고목과 여인」이 떠오른다. 이렇듯 나무와 여인은 박수근 작품세계의 모든 것을 담아냈다고 할 수 있다. 박수근의 풍경은 나무로부터 시작한다고 해도 과언이 아니다. 그림 속에 등장하는 나무는 잎이 무성하게 달린 어린 나무보다는 오랫동안 비바람을 이겨낸 고목들이다. 자세히 보면, 그 나무들은 형태가 제각각이어서 그림을 다양한 구성으로 조형한다. 수종樹種은 주로 느릅나무인데, 박수근 그림에 등장하는 나무들은 죽은 나무가 아니라 잎이 떨어진 겨울나무로 무심하게 서서 지나가는 행인, 함지를 머리에 인 여인, 골목에서 노는 아이들을 굽어보고 있다. 고목과 더불어 여인과 아이들을 단순하게 포착한 광경은 궁핍한 시대를 산 서민들의 진솔한 삶의 풍정이다. 이러한 주제가 대표성을 지니다 보니, 위작 역시 나무와 여인들을 주제로 한 것들이 많다.

강원도 보호수로 지정된 수령 300년 추정의 박수근 나무. 박수근이 양구공립보통학교에 다니던 시절, 그림 공부의 소재가 됐던 것으로 알려져 있다.

자료: 『박수근—봄을 기다리는 나목』, 국립현대미술관, 2022

그래서 이미 널리 알려진 박수근의 작품을 보고 만든 위작을 비교하여 위작의 근거를 살펴보았다.

2. 나무의 위작 사례

1) 「귀로歸路」(1953) 위작

기준작

「귀로(歸路)」, 종이보드에 유채, 25.5×33.5cm, 1953

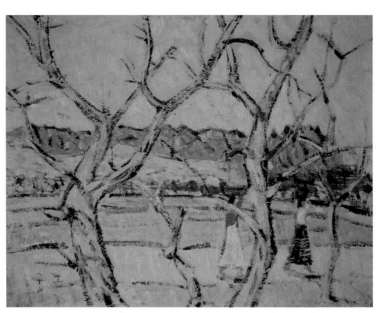

기준작인 「귀로歸路」는 원경에 푸른 산과 마을을 두고, 중경에 빈 농지를 배치하여 공간감을 살렸다. 그리고 근경에는 나목들을 크게 클로즈업해 원근감을 조성하고, 들녘 풍경이 나목들 사이로 보이게 연출했다. 여기에 나목들 사이로 함지를 인 두 여인이 걸어가고 있다. 박수근의 작품에서 볼 수 있는 차분하고 무게감이 있는 색채가 아니라 원경의 산들과 하늘의 푸른색과 중경과 근경의 노란색이 화사한 분위기를 선사한다. 박수근의 또 다른 면모를 보여 주는 그림이다.

감정 대상작

감정 대상작은 구도가 기준작의 형태를 베낀 듯하다. 기준작에 보이는 산과 농지와 나목과 인물의 공간감이 사라지고, 각 소재가 납작하게 붙어버렸다. 붓질이 투박하고, 형태도 둔탁하다. 푸른색과 회색 바탕에 밝은색으로 그림 전체를 마치 크레파스로 문지른 것 같다. 텁텁함이 느껴진다. 박수근의 작품에서는 볼 수 없는 스타일이다.

기준작

「귀로(歸路)」, 메소나이트에 유채,
27.5×14.5cm, 1960년대

기준작 「귀로歸路」는 뒷면에 전시이력이 붙어 소개된 작품이다. 박수근의 작품을 관통하는 핵심적인 주제가 들어 있는 그림으로, 고목 아래로 하루일과를 마치고 발걸음을 재촉하는 여인과 아이들의 모습이 그려져 있다. 근경에 두 그루의 고목이 우뚝하다. 크기에 차이를 두었다. 자연스럽게 원근감이 조성된다. 특히 두 그루 중 왼쪽의 나목 근처에 인물들을 배치하여, 오른쪽의 굵고 큰 고목과 균형을 잡아준다. 무심한 듯한데 구도가 섬세하다.

감정 대상작

감정 대상작은 원작인 「귀로」를 베낀 그림이다. 소재의 개수와 나뭇가지의 개수가 동일하다. 원작에 있는 것들은 감정 대상작에도 다 있는데, 구성이 엉성하고 맛의 깊이가 없다. 마티에르만 해도 그렇다. 박수근 특유의 기법인 유채물감을 여러 번 겹쳐 칠해서 조형하는 오돌토돌한 마티에르가 보이지 않는다. 마티에르의 진득한 형성 과정을 무시한 채 급하게 흉내 냈다. 그림 가득 눈송이 같은 흰점들을 툭툭 찍어 놓았지만 향기가 없다. 형태의 필치도 둔하다.

기준작

「휴식」, 종이보드에 유채,
33×24.3cm, 1960

기준작 「휴식」은 나무가 중심이 되어 도란도란 얘기하는 여인들을
그렸다. 나무둥치 양옆에 두 명씩 모두 네 명의 인물을 배치한 이 그
림은 여인들이 주인공이 아니라 근경의 나무가 들려주는 여인들의
이야기 같다.

감정 대상작

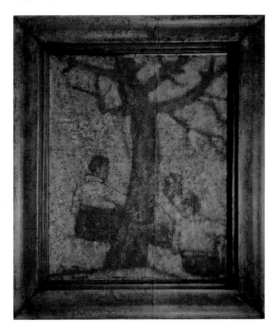

감정 대상작은 소품으로, 전체적으로 표면이 매끄럽게 처리되었고 나무와 인물의 형태와 색감, 마티에르가 박수근의 작품과는 거리가 먼 그림이다. 구도도 허술하다. 기준작은 나무를 왼쪽으로 약간 치우치게 배치하여, 오른쪽 공간을 비워두었다. 그래서 여인들이 보고 있는 방향이 시원하게 열려 있다.

감정 대상작을 보자. 나무를 화폭 한가운데 배치하여 여인들의 뒤쪽인 왼쪽 공간을 비우고, 시선이 향하는 오른쪽 공간을 인물로 채웠다. 그래서 조형적인 긴장감이 사라지고 구도가 답답해졌다. 세 명으로 축소한 인물도, 기준작은 검은 치마 쪽이 넓어서 안정감을 주지만 감정 대상작은 좁고 기우뚱해서 불안감을 조성한다.

4) 「나무」(1960) 위작

기준작

「나무」, 하드보드에 유채,
18.3×29.5cm, 1960

하드보드에 유채로 그렸다. 아직 잎이 돋지 않은 세 그루의 나무 아래 처녀들이 뭔가를 하고 있다. 한 여인은 선 채, 다른 한 여인은 허리를 굽힌 채 일에 열중하고 있다. 옷 색깔에서 봄 풍경임을 알 수 있듯이 아마 봄나물을 뜯고 있지 않나 하는 생각이 든다. 세 그루 나목의 자태가 리드미컬하다. 왼쪽의 나목이 가장 굵고 크고, 오른쪽으로 갈수록 나목이 작고 가지 수도 적다. 그리고 여인들도 중앙과 오른쪽의 나목 부근에 배치하여 전체적인 균형을 잡았다.

감정 대상작 ①

감정 대상작 ①은 출처나 소장 경위가 없고, 기준작 「나무」에서 세 그루의 나무 가운데 중앙의 나무를 없애고 두 그루만 도용한 뒤, 그 사이에 쪼그려 앉은 두 명의 여인을 그렸다. 나무가 직선의 느낌이 나는 뻣뻣한 형태라 어색하지만 박수근의 특징인 마티에르를 비슷하게 흉내 낸 비교적 잘 그린 위작 중 하나다. 경직된 형태 외에도 왼쪽 모퉁이에 서명한 '수근'이 기준 서명에서 크게 벗어나 있다.

감정 대상작 ②

감정 대상작 ②는 기준작 「나무」을 바탕으로 그린 또 다른 위작이

다. 나무 형태나 인물을 도용해 넣긴 하였으나 박수근의 그림에서 볼 수 없는 엉성한 인체 데생, 나무의 형태, 색채로, 기준작과 거리가 먼 작품이다.

두 곳만 지적하면, 우선 세 그루의 나무줄기가 부자연스럽다. 박수근은 나무의 생리를 알고 그렸다. 그래서 아래쪽에서 위쪽으로 자라는 나무의 굵기가 자연스럽게 뻗어 있다. 반면, 감정 대상작은 줄기의 중간이나 가지 끝 등의 굵기가 자연스럽지 않고 울퉁불퉁하다. 또 박수근은 인체의 기본에 준해서 여인들을 그렸다. 그래서 단순하지만 여인들의 향기가 느껴진다. 감정 대상작은 그렇지 않다. 함지를 인 여인들과 아이들의 비례가 부자연스럽다.

5) 「고목과 여인」(1960) 위작

기준작

「고목과 여인」, 캔버스에 유채,
45×38cm, 1960

「고목과 여인」은 1965년 중앙공보관화랑의 〈박수근 화백 유작전〉과 1975년 문헌화랑의 〈박수근 10주기 유작전〉에 출품한 작품으로, 박수근이 그린 나무와 여인을 소재로 그린 대표작이다. 수백 년 묵어서 이미 생명을 다한 듯한 고목을 화폭의 2/3 정도에 가득 차게 그려놓았다. 나무의 왼쪽 끝에 남은 두 가지는 다시 생명이 소생하는 듯하고, 고목 옆으로 함지를 이고 도란도란 얘기를 하면서 집으로 돌아가는 여인들의 모습이 정겹다.

기준작 「고목과 여인」은 세로 화면인데, 감정 대상작 ①은 가로 화면에 「고목과 여인」의 이미지를 도용해 왼쪽에는 여인들을, 오른쪽에는 고목을 그렸다. 또 강아지는 중앙에, 아기 업은 여인은 오른쪽에 각각 배치하고, 원경으로 초가마을을 배치했다.

게다가 화면이 푸른색이 감도는 데다 출처나 소장 경위도 없고, 박수근 작품의 기법상 특징도 나타나지 않았다. 즉 안료를 여러 번 반복해서 칠한 후 붓으로 문질러서 생기는 마티에르가 아니라, 화면 전체를 눈처럼 꼭꼭 찍어서 마티에르를 조성했다. 나무나 여인을 그린 선들도 마치 철사선 같이 생기가 없다. 콜라주한 것 같은 마을 앞의 고목도 뜬금없고, 전체적인 구성과 인물의 비례도 어색하다. 전반적으로 박수근의 그림에 나타나는 숙성된 아우라를 볼 수 없다.

감정 대상작 ②

감정 대상작 ②는 기준작인 「고목과 여인」을 나름대로 재해석하여
구성한 그림이다. 도안화한 큰 고목을 화면 오른쪽에 배치하고, 나
무의 일부분을 화폭 왼쪽 가장자리에 물리게 그렸다. 그 사이로 기
준작에 등장하는 함지를 인 여인들이 있다. 나무는 짙은 갈색으로
붓 자국이 나도록 묽게 칠하고, 바탕 역시 갈색으로 거칠게 처리했
다. 여인들의 옷만 짙은 노란색과 붉은색이다. 이러한 표현은 박수근
의 기준작 어디에도 없는 구성이고 기법이다. 세로로 쓴 '수근'이라
는 서명 역시 조잡하다.

6) 「나무(나무와 두 여인)」(1962) 위작

기준작

「나무(나무와 두 여인)」, 캔버스에
유채, 130×89cm, 1962

기준작 「나무(나무와 두 여인)」는 1962년 아시아재단의 후원으로 일본
국제문화연합회와 한국미술협회 공동 주최로 경복궁 국립미술관에
서 열린 〈국제자유미술전〉(1962. 5. 28~6. 11)에 출품한 작품이다.

박수근의 작품들은 풍경 속에 나무가 주연으로 등장할 만큼, 나

무는 전체 그림을 구성하는 데 중요한 역할을 한다. 중앙에 큰 나무를 배치하고, 왼쪽에는 아이 업은 여인을, 오른쪽에는 머리에 함지를 이고 가는 여인을 배치하여 좌우의 균형을 잡았다. 설정은 단순하지만 박수근의 전형적인 주제가 모두 들어 있는 대표적인 작품이다. 「나무(나무와 두 여인)」는 박수근의 작품 중에서도 특히 인기가 있어서, 위작도 여러 점 돌아다닌다.

감정 대상작 ①, ②

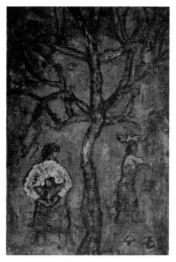

박수근은 기름기를 뺀 물감을 사용하는 데 비해, 감정 대상작 ①은 이와 달리 끈적한 느낌의 물감을 사용했다. 전반적으로 표현이 거칠다. 나무와 인물의 묘사도 흐트러져 있고, 아이를 업은 여인과 함지를 인 여인의 비례도 불안정하다. 주제와 구도만 도용한, 탁한 느낌의 위작이다.

감정 대상작 ②는 기준작의 주제는 도용했으나 기법이나 색채에서 박수근의 작품으로 보기에는 무리가 있다. 게다가 박수근 작품에서

는 찾아보기 힘든 강아지를 추가로 그려넣었다. 또 마티에르의 효과를 내려고 눈송이 같은 흰점들을 화폭 전체에 찍어서 마치 눈 오는 날의 풍경을 흉내 냈다.

감정 대상작 ③

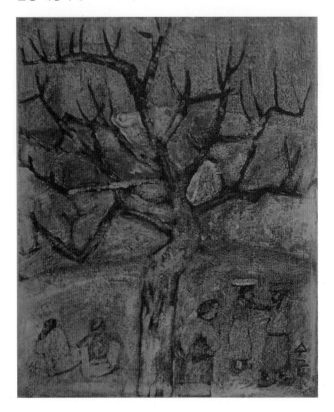

감정 대상작 ③은 묽고 밋밋한 갈색 바탕에 큰 나무를 중심으로 그리고, 그 아래 여인들을 배치했다. 이런 기법은 박수근의 기준작에서는 볼 수 없는 조악한 기법이다. 나무와 여인들의 윤곽선 역시 탄력이 없다. 기준작에는 나무 양옆으로 인물들을 균형 있게 배치했는데, 감정 대상작은 오른쪽에 아이를 업은 여인과 함지를 인 여인을 함께 그리고, 왼쪽에는 쪼그리고 앉은 여인들을 그렸다. 박수근의

작품에서 볼 수 있는 깔끔하고 절제된 구도와 대비되는 그림이다.

감정 대상작 ④

감정 대상작 ④는 기준작의 주제는 같으나 박수근 특유의 마티에르를 흉내 내기 위해 바탕 전체를 쪼글쪼글하게 구김살을 만든 후 그 위에 그렸다. '뒷면'도 박수근이 이 주제를 그릴 때 거의 사용한 적이 없는 베니어판이다.

3. 마을풍경 감정

1) 「집(우물가)」(1953) 위작

기준작

그림은 초가집 앞 우물가에서 물을 긷는 소녀와 여인, 쪼그리고 앉아서 뭔가를 씻는 여인, 그리고 옷가지가 널린 빨랫줄 등을 그렸다. 1953년 「집」이라는 제목으로 출품하여, 제2회 국전에서 특선을 차지하면서 화가로 인정받는 계기가 된 기념비적인 작품이다. 당시 박수근이 살던 동네에도 비슷한 우물이 있었을 텐데, 그림은 검은색으로 집과 사람의 형태는 뚜렷하게, 그리고 색은 거칠게 덧칠하여 대상이 더욱 도드라져 보인다. 박수근의 그림에서 마티에르가 형성되기 시작하는 시기의 그림이다.

감정 대상작 ①

감정 대상작 ①은 마치 미끈미끈한 누런 장판지 같은 재질에 얼룩지게 칠한 후 검은 선으로 기준작의 초가집만 그린 그림으로, 기준작의 초가집에 대한 이해도 없이 그려서 집의 구조가 허술하다. 박수근의 기준작에서는 전혀 유사성을 찾을 수 없다.

감정 대상작 ②

감정 대상작 ②는 박수근의 마티에르를 흉내 내려고 화폭을 골고루 오돌토돌하게 조성한 후, 그 위에 전체적으로 흰색을 칠해서 마티에르를 살리고 검은선으로 집과 사람들을 그렸다. 전형적인 위작 형태 중 하나다. 집과 사람의 비례도 부자연스럽다.

감정 대상작 ③

감정 대상작 ③은 왼쪽에 동물을 등장시킨 다소 엉뚱한 주제의 위작이다. 우물가의 풍경을 그린 후 소 같기도 하고, 말 같기도 한 애매한 동물을 그려넣었다. 뜬금없이 출연한 동물이 재미있긴 하나 색채 사용도 박수근의 그림에서는 볼 수 없는 채색이다.

2) 「창신동 풍경」(1950) 위작

기준작

「창신동 풍경」, 캔버스에 유채,
80.3×53cm, 1950

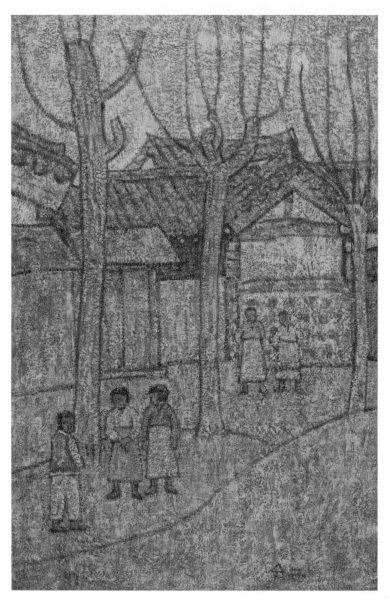

나뭇잎이 떨어져 앙상하게 골격을 드러낸 나무 사이로 기와집이 모여 있는 1950년의 서울 변두리 풍경을 그렸다. 나뭇가지에는 아직 잎이 돋지 않았으나, 골목길에 서 있는 아이들의 분홍색과 노란색 옷에서 봄이 멀지 않음을 느끼게 한다. 1990년대 미국에서 온 그림 중 하나다.

감정 대상작

주제만 닮았을 뿐, 기준작에서 볼 수 있는 특징이 일절 없다. 형태를 감싸고 있는 검은색 선들이 경직되어 있고, 봄에 대한 기대감을 갖게 하는 기준작의 골목길과 달리 감정 대상작은 골목길이 무뚝뚝하고 무겁다.

3) 「판잣집」(1950) 위작

「판잣집」, 캔버스에 유채,
20.4×26.6cm, 1950

기준작

기준작 「판잣집」의 소재는 한 시대의 유물로, 1950년 전쟁 직후 도심의 변두리에서 흔히 볼 수 있던 가건물이다. 가난한 도시 서민의 체취가 묻어 있는 판잣집을 조형적인 구도로 포착했다.

감정 대상작

감정 대상작은 1950년의 기준작의 구도와 내용은 비슷하나 직선으로 반듯하게 그은 선과 벽면을 채색한 푸른색과 연분홍색 등이 박수근의 그림에서는 볼 수 없는 선묘와 색채다. 서민들의 판잣집을 그렸다기보다 콘크리트 건물의 벽을 칠해 놓은 것 같다. 이렇게 외형 묘사도 서툰 감정 대상작과 기준작을 비교해 보면, 기준작의 탄탄한 조형성에 새삼 감탄하게 된다.

4) 「농촌 풍경」(1963) 위작

「농촌 풍경」, 메소나이트에 유채,
18.5×25.2cm, 1963

기준작

1978년경 미국에서 박수근의 아내 김복순과 K대표가 가져온 그림 중의 하나다. 초가집을 배경으로 화폭 중앙에 푸른 잎이 달린 나무가 서 있고, 길을 따라 옥색 치마에 흰 저고리를 입은 머리 땋은 처녀가 물동이를 이고 가는 뒷모습이 순박하다. 지금은 볼 수 없는 풍경이지만, 당시 화가가 익숙하게 보았던 마을풍경을 그린 듯하다.

감정 대상작

같은 주제를 그렸으나 초가집과 나무의 기법이 치졸하고 인물을 어색하게 배치한 모방작이다. 초가집은 집의 구조에 대한 이해 없이 그린 탓에 사람이 살 수 없는 공간이 되었다. 특히 그림의 가장자리를 같은 색으로 테두리처럼 둘러놓았는데, 이는 기준작에는 없는 화법畵法이다.

5) 「풍경」(1964) 위작

「풍경」, 메소나이트에 유채,
15×24.5cm, 1964

기준작

기준작 「풍경」은 박수근의 예술성이 무르익은 말년작이다. 화폭 전면에 꺾어진 큰 나무로 그림의 중심을 잡은 후, 언덕 길을 오르는 함지를 인 여인과 뒤따르는 소녀를 포착하고, 언덕 위에 나무와 초가집을 배치한 차분한 색채의 그림이다.

「귀로」, 천 위에 유채,
20.9×28.5cm, 연도 미상

감정 대상작

감정 대상작은 구도와 나무, 언덕을 오르는 인물과 언덕 위의 초가집 등의 설정은 기준작과 비슷하게 그렸으나 조악한 기법과 설익은 푸른 색채, 불안정한 선들이 눈에 띤다. 여기에는 소녀 대신 두 명의 소년이 등장한다. 기준작에서는 나무줄기가 평면인 데 비해, 감정 대상작의 나무줄기는 다소 입체감이 두드러진다. 그래서 배경의 기법과 나무의 기법이 조화를 이루지 못하고 전체적인 조화가 깨진 그림이 되었다.

6) 「판자촌」(1960) 위작

「판자촌」, 하드보드에 유채,
29×15cm, 1960

기준작

기준작 「판자촌」은 6·25전쟁 직후 도시의 변두리 풍경을 그렸다. 몇 개의 가지로 굳건하게 버티는 고목 뒤에 판자촌을 3단으로 배치하여 자연스럽게 원근감을 살렸다. 그 사이로 띄엄띄엄 앉아 있는 여인들과 언덕을 오르는 여인들이 보인다. 가파른 언덕배기에 형성된 가난한 판자촌을 드라마틱한 구도로 형상화해서, 사람살이의 따뜻한 체취를 오롯이 전해 준다.

감정 대상작

감정 대상작은 나무와 판자마을이라는 주제로 그리긴 했으나 근경에서 원경까지 소재의 전개가 기준작처럼 자연스럽지 않고 급격하게 펼쳐져 안정감이 없다. 이에 따라 아래쪽으로 치우친, 근경의 무게 때문에 구성이 허술해졌다. 황량한 색채는 물론이고 묘사와 표현도 조악하다. 전체적으로 박수근의 그림이라는 근거를 찾을 수가 없다.

4. 시대의 초상 감정

1) 「맷돌질하는 여인」(1940, 1950) 위작

기준작 ①

다른 화가들이 화실에서 모델을 중심으로 인물화를 그릴 때 철원군 금성면에 살던 박수근은 1940년 김복순과 결혼한 후 아내를 모델로 농촌에서 일하는 여인들을 주제 삼아 많은 그림을 그리기 시작했다. 1940년 조선미술전람회에 유채물감으로 그린 「맷돌질하는 여인」을 출품하여 입선하고 다음 해에도 같은 주제의 「맷돌질하는 여인」을 출품하여 또 입선한다. 그림 내용은 제목대로, 한복 차림의 여인이 맷돌질을 하고 있다. 인물이나 맷돌, 항아리 등이 입체적이다. 명암의 대비가 뚜렷하다. 왼쪽에서 들어오는 빛을 받은 인물과 항아리 등의 오른쪽 부분이 그늘져 있다. 여인은 지금 등 뒤쪽의 빛을 받으면서 맷돌을 돌리는 중이다. 흑백의 도판임에도 명암의 차이가 선명한 것은 이 때문이다. 공간의 원근감도 감지된다. 거친 마티에르가 작품의 느낌을 풍부하게 조성하지만 박수근 특유의 굵고 검은 선묘는 뚜렷하게 느껴지지 않는다. 그러나 이들 그림은 현재 도판으로만 볼 수 있다.

「맷돌질하는 여인」, 하드보드에
유채, 21.5×27cm, 1950

「맷돌질하는 여인」은 1940년대에 두 차례에 걸쳐 입선했다. 박수근 작품세계의 특징 중 하나는 자신이 애착하는 주제는 반복해서 여러 점 그린다는 것이다. 해방 전의 작품들을 고스란히 북녘땅에 두고 온 박수근은 그 작품들을 다시 그려보고 싶은 마음이 각별했으리라고 짐작된다. 이 작품 역시 1940년 조선미술전람회에 선보인 뒤 10년이 지난 1950년 이후에 다시 그린 그림으로, 여인의 자세며 맷돌의 위치가 전작과 동일하다. 그럼에도 표현에서 상당한 차이가 있다. 이 기준작은 1940년 작품과 달리 명암법을 적용하지 않았다. 굳이 명암의 흔적을 찾자면 얼굴의 검고 굵은 윤곽선과 옆모습의 대비에서, 얼굴 윤곽선과 일체가 된 명암의 흔적을 겨우 찾아볼 수 있을 뿐이다. 그만큼 그림이 평면적이다. 마티에르는 10년 전보다 밀도가 더 높아졌다. 그리고 기준작에는, 1940년 작품에 나타난 공간의 원근감과 소재의 입체감을 거둠에 따라, 즉 평면화됨에 따라 굵은 선

묘에 의한 선적인 표현이 두드러졌다. 왼쪽 상단에는 고생하는 부인에게 미안한 듯 '수근'이라는 서명이 조그맣게 적혀 있다. 외국에서 돌아온 작품 가운데 한 점이다.

이 그림이 1995년 시공사 도록에 1번 「맷돌질하는 여인」, 1940년 후반, 하드보드에 유채, 21.5×27"로 나오자, 박수근은 1950년에 월남한 화가로 이 시기의 그림이 한 점도 없는 점을 들어 오해를 사기도 했다. 하지만 그 후 1970년 후반 미국에서 돌아온 그림 중 하나임이 밝혀져 1950년대의 작품으로 고쳐졌다. 이때는 아직 박수근의 마티에르가 완전히 형성되기 이전으로, 굵고 검은 선으로 인물의 형태를 강조하며 그린 작품이다

감정 대상작

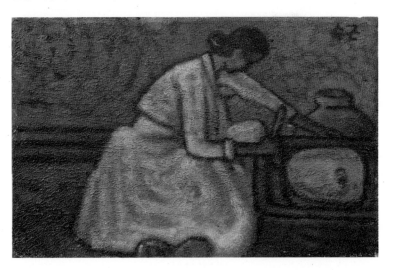

감정 대상작은 기준작과 같은 맷돌질하는 여인을 그렸으나 데생과 배경의 색상 등에서 차이가 난다. 우선 앞의 두 기준작을 보면 인물의 자세나 크기, 그리고 비례 등에서 안정감과 실감이 살아 있는데, 감정 대상작은 하반신인 치마 쪽의 면적이 너무 넓고 상반신이 왜소

하다. 또 맷돌을 돌리는 팔의 표현에서도 기준작은 맷돌질의 힘겨움까지 팔의 길이와 굵기로 표현한 반면, 감정 대상작은 어깨에서 팔꿈치까지, 팔꿈치에서 손까지의 길이나 굵기가 마네킹처럼 어색하다. 그래서 생활 속에서 직접 맷돌질을 하는 여인이 아니라 맷돌질 하는 흉내만 내는 것 같다. 또 배경을 두 가지 색으로 나누어 처리한 점도 설득력이 없고, 표현 방식도 붓터치를 다독이며 올리듯이 칠하는 박수근의 화법과는 다르고 낯설다. 맷돌질과 맷돌에 대한 기본적인 이해 없이 그린, 기준작과는 거리가 먼 그림이다.

2) 「아이 업은 소녀」(1953) 위작

기준작

「아이 업은 소녀」, 캔버스에 유채,
27,8×13,5cm, 1953

포대기에 아이를 업고 있는 단발머리 소녀의 그림은 화가의 큰딸 박인숙朴仁淑, 1944~ 을 모델로 그렸다.

단발머리 소녀가 어린 동생을 업고 있다. 자세가 반듯하다. 머리에서부터 발끝까지 중심이 잡혀 있는 까닭이다. 그래서 아이를 업은 느낌이 생생하고 듬직하다. 포대기 속 아이의 체구도 느껴진다. 보이지 않는 비례까지 신경 써서 그렸음을 알 수 있다. 다소 거친 터치를 세로로 길게 칠한 붓질과 굵고 검은 선들이 많은 이야기를 발산하는, 1950년대 초기 작품의 특징이 드러나 있는 그림이다.

감정 대상작 ①

감정 대상작 ①은 캔버스에 유채물감으로 그린, 25×21cm 크기에, 제작연대를 알 수 없는 그림이다. 주제인 아기 업은 소녀를 그린 후, 서명도 오른쪽 아래 '수근'이라고 적어두긴 했으나 상반신이 큰 인물의 형태가 불안정하고, 배경을 칠하는 기법이 박수근의 작품에서는 찾아볼 수 없는 스타일이다. 더욱이 캔버스 크기에 비해, 단독상인

「아기 업은 소녀」, 캔버스에 유채, 25×21cm, 연도 미상

인물의 크기가 작다. 기준작이 보여 주는 화폭을 꽉 채우는 충만감이 느껴지지 않는다. 인물은 무게중심을 잡지 않아서, 뒤쪽으로 약간 기우뚱하다. 뒤로 넘어질 듯 안정감이 떨어진다. 박수근은 이렇게 그리지 않는다.

「아이 업은 소녀」, 나무판에 유채, 25.4×9.9cm, 연도 미상

감정 대상작 ②

감정 대상작 ②는 굵은 선과 서명 위치 등을 기준작과 비슷하게 흉내 냈으나 아이 업은 소녀의 자세가 불안정하고 형태 또한 빈약하다. 박수근의 기법과 달리, 포대기와 소녀의 치마를 묘사한 검은 선 안에 흰색과 분홍색을 거친 터치로 덧칠해 놓았다. 포대기와 치마 주름이나 아이의 체구 등이 도식화圖式化되어 있어, 풍요로운 느낌을 찾아볼 수 없다. 또한 배경에 전체적인 분홍색을 덧입혀 놓았는데, 이 역시 기준작 어디에도 없는 기법이다.

3) 「아이 업은 소녀와 아이들」(1950)

기준작

「아이 업은 소녀와 아이들」,
캔버스에 유채, 45.8×37.5cm,
1950

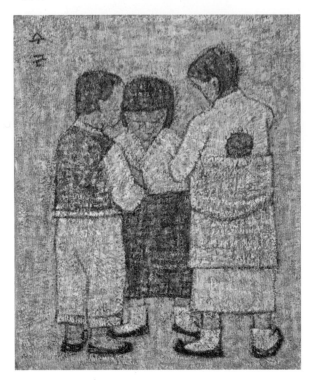

검정 치마에 흰 저고리 차림의 단발머리 소녀와 조끼 입은 소년, 그리고 포대기로 아기를 감싸 업은 소녀를 그린 그림으로, 1960년대의 두꺼운 마티에르가 나오기 이전의 작품으로 보인다. 얼핏 보면 키가 큰 오른쪽 소녀 쪽으로 무게가 쏠린다. 하지만 왼쪽의 검은 조끼 소년과 검정 치마 소녀가 절묘하게 균형을 잡는다. 게다가 왼쪽 상단 모서리에 배치된 서명이 무심한 듯 균형 잡기에 힘을 보탠다. 탄탄한 짜임새가 일품이다. 안정된 구도에 차분한 색채가 정감이 가는 작품이다.

감정 대상작

감정 대상작은 박수근이 주로 쓴 액자를 끼운 상태로 감정 의뢰해
왔다. 세 아이를 주제로, 가로세로로 겹쳐서 채색한 방법까지 기준
작과 유사하다. 하지만 아이들의 모습이 어색하다. 박수근의 그림이
지닌 안정감은 정확한 비례와 구성에서 발원한다. 하지만 감정 대상
작은 왼쪽의 소년과 소녀의 상반신과 하반신의 비례가 조화롭지 않
고, 아이를 업은 소녀의 오른쪽 어깨도 부자연스럽다. 바탕의 색채
도 들떠 보여 기준작과는 거리가 있다. 그리고 작품을 감정할 때는
뒷면은 물론 액자도 참고가 된다. 이 경우, 액자 모양은 비슷했으나
디테일에서 기준작과 큰 차이를 보였다.

4) 「농가의 여인(절구질하는 여인)」(1957)

기준작

「농가의 여인(절구질하는 여인)」,
캔버스에 유채, 130×97cm, 1957

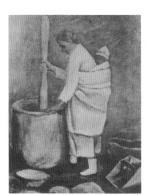

「일하는 여인」, 종이에 수채, 크기
미상, 1936

「농가의 여인」, 유채, 크기 미상,
1938

박수근 작품 속의 인물들이 대부분 정적으로 그려져 있는데, '절구질하는 여인'들은 비교적 동적이다. 그림 속 여인들의 동작을 보면 몸의 균형을 잡느라고 두 발이 자연스럽게 벌려져 있고 왼팔도 절구통을 누르고 있어, 절구질하는 여인 특유의 움직임을 잘 표현하고 있다. 이 주제로 그린 작품이 1936년과 1938년에 걸쳐 조선미술전람회에서 입선하는데, 월남 후 1950년대 후반에 대작으로 다시 그린

다. 이는 박수근이 시간을 초월해서 애착을 가진 소재 가운데 하나가 '절구질하는 여인'임을 알 수 있다.

1936년 작품처럼 등에 아이를 업은 여인이 절구질을 하고 있다. 옛날 작품과는 차이가 뚜렷하다. 1936년 작품과 1938년 작품이 입체적이고 사실적이라면, 기준작은 평면적이고 단순화되어 있다. 마티에르도 살아 있고, 가는 선묘로 소재를 그렸다. 잔잔한 분위기가 순박한 느낌을 안겨 준다.

감정 대상작

박수근은 인물을 엄밀하게 관찰하고 무수한 데생을 통해 인체의 비례나 구조 등을 안정적이고 정확하게 표현한다. 기준작의 아이를 업고 절구질하는 여인은 두 다리가 땅을 단단히 밟고 서 있어서 안정감을 준다.

이에 반해 감정 대상작은 여인의 인체의 비례나 구조를 무시한 채 그렸다. 인물의 동세가 불안정하다. 기준작과 1936년 작품과 1938년 작품의 여인들은 약간 등을 굽혀서 절구공이를 쥐고 일하는 자세. 그런데 감정 대상작은 1936년 작품과 소재나 구성이 흡사한데 절구질하는 자세이기보다 절구공이를 잡고만 있는 모습이다. 절구질과는 거리가 멀다. 마티에르도 차근차근 겹쳐 칠해서 나타나는 효과가 아니다. 급하게 마티에르를 조성한 후 밝은 색으로 덧칠한 것을 볼 수 있다.

기준작

「유동(遊童)」, 하드보드에 유채,
9×18cm, 1957

양지바른 골목에서는 옹기종이 모여 놀이에 몰두하고 있는 아이들을 볼 수 있다. 박수근의 「유동」은 그 모습을 담고 있다. 여자아이 네 명과 남자아이 한 명을 그린 이 그림은 그가 아이들의 눈높이로 포착한 따뜻한 작품이다. 1975년 문헌화랑의 〈박수근 10주기 기념전〉에 출품하여, 소품이지만 작품성이 뛰어난 것으로 평가받은 바 있다. 『한국일보』 기자를 지냈고 영화평론가였던 이명원[1931~2003]의 소장품으로, 전시 후에 호당 가격과 상관없이 50만 원에 거래되었다. 참고로, 당시 박수근의 그림값은 호당 15~20만 원 정도였다.

감정 대상작

감정 대상작은 옅은 갈색 바탕에 앙상하고 커다란 나무, 그 아래에 옹기종기 모여 앉아 있는 아이들과 원경으로 마을까지 그려넣었다. 박수근의 나목과 마을, 그리고 기준작인 「유동」을 조합한 그림이다. 다섯 아이의 포즈만 유사하다. 이 아이들과 나목과 마을이 한데 어우러지지 않고, 궁색하게 자리 잡고 있어 나무와 사람을 잘 조화시켜 하나의 작품으로 만드는 박수근의 그림에서는 볼 수 없는 장면이다.

6) 「소와 유동遊童」(1962)

기준작

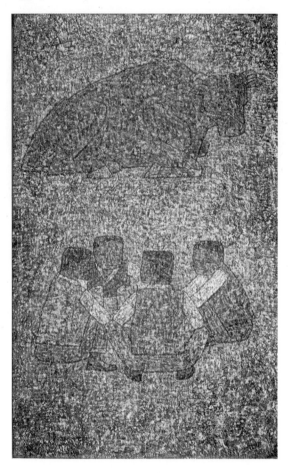

1960년대 박수근 그림의 특징 중 하나가 한 그림에서 원근법 없이 두 개의 독립적인 주제를 한 화면에 그린다는 점에 있다. 이 기준작도 소와 소년들을 한 화면에 배치했다. 위쪽에는 엎드려 있는 소를, 아래쪽에는 아이들을 그렸다. 캔버스의 중간을 잘라서 소와 소년들을 분리해도 각각 완성도가 높은 독립된 그림이 될 수 있는 작품이다. 그럼에도 두 소재가 한 화폭에 공존함으로써 소년들과 소가 빚

는 스토리가 훨씬 풍성해졌다. 이런 형식의 그림은 두 가지 주제를 한 화면에 원근감 없이 그렸지만, 서로 방해하지 않고 조화롭게 보이는 것은 박수근의 탁월한 공간 해석력 때문이다.

감정 대상작

감정 대상작은 기준작과 내용은 같으나 소와 소년들의 데생이 서툴러서 '유동遊童' 같은 느낌이 나지 않는다. 즉 소는 왜소하고, 소년들은 청년들인 것만 같다. 특히 소년들이 소년답지 않게 장성한 느낌을 주어서, 그림의 내적인 스토리가 정감 있기보다는 소와 장성한 소년들이 따로 노는 모양새가 되었다. 반면 기준작은 덩치 큰 소가 듬직하게 지켜보는 가운데 소년들이 한참 이야기에 빠져 있는, 여유로운 분위기를 연출한다. 또 감정 대상작은 덩치가 커진 소년들 때문에 묘하게 원근감이 생겼다. 박수근 스타일이 아니다.

7) 「대화」(1963)

기준작

「대화」, 캔버스에 유채, 33×45cm, 1963

〈박수근 화백 유작전〉 작품 판매 기록 노트 1, 1965

〈박수근 화백 유작전〉 작품 판매 기록 노트 2, 1965

1965년 중앙공보관화랑에서 개최된 〈박수근 화백 유작전〉에 출품한 박수근의 대표작 중 하나다. 절제된 색채와 짜임새 있는 구도로 1963년에 그린 이 작품은 더욱 견고해진 마티에르가 마치 화강암의 암벽에 새겨진 마애불을 보는 것 같다. 박수근 마티에르의 결정판이라 할 수 있다. 1960년대에 흔히 볼 수 있었던 골목 안이나 길에서 이야기를 하거나 쉬고 있는 여인들을 그린 것으로, 당대 서민들의 풍속을 통해 한국인의 정감을 잘 표현한 작품이다.

「대화」는 1965년 유작전 때 박수근의 지인인 고제훈이 1만 8,000원에 구입(유족 자료)했다가 1975년 문헌화랑 전시 때 출품하기도 했다. 그 후 소장가는 1976년에, 당시만 해도 박수근이 지금처럼 알려져 있지 않아서 이 작품을 팔기 위해 여러 화랑을 돌아다녔으나 돌

가루로 그린 그림이라며 매매가 성사되지 않았다고 한다. 그러다 우연히 나를 찾아와 한 소장가에게 240만 원에 팔았다. 당시 이 정도의 금액이면 강남 30평 정도의 아파트를 살 수 있었다.

감정 대상작

감정 대상작은 박수근의 독특한 마티에르를 구현하려고, 화폭을 전체적으로 오돌토돌하게 조성한 후 인물과 좌판을 그린 것으로, 바탕에는 푸른색을 사용하고 얼굴 등에는 짙은 붉은색을 칠했다. 마티에르나 표현력 등 어느 하나 박수근의 작품과 비교하기가 민망한 모작이다.

8) 「시장의 여인들」(1963)

기준작

1960년대 후반에 이르면 박수근의 작품에는 새로운 형식이 등장하는데, 그것은 하나의 화폭을 양분하듯이 상하에 각각 소재를 배치하는 방식이다. 이 기준작도 이런 형식의 일종이다. 여기에 등장하는 여인들은 마치 인물을 납작하게 형상화한 이집트 벽화를 연상케 한다.

세로로 좁고 긴 화폭에, 상단에는 하루의 장사를 끝내고 가족이 있는 집으로 향하는, 함지를 인 여인들의 동적動的인 움직임과 하단에는 역시나 장사를 끝낸 후 같은 빈 함지를 앞에 두고 앉아 있는 여인의 정적靜的인 자세가 함께한다. 정적(앉아 있는 여인)인가 하면 동적(걸어가는 여인들)이고, 동적인가 하면 정적이다. 정중동靜中動의 세계가 공존하는 매력적인 작품이다.

110

감정 대상작

감정 대상작은 동양화식 표구를 한 작은 그림이다. 기준작의 윗부분
만 도용한 그림으로, 출처나 소장 경위가 없는 그림이다.

 얼핏 보면 박수근의 색채나 기법 같지만 박수근의 작업기법과는
달리 가로와 세로로 붓질을 겹쳐서 마티에르를 조성한 것을 볼 수
있다. 기준작과 도상을 비교하면, 여인들의 동작을 흉내만 냈음을
알 수 있다. 즉 기준작처럼 진짜 걸어가는 동작이 아니라, 걷는 자세
이긴 한데 멈춰선 듯 동작이 박제剝製되어 있다. 박수근은 인물을 단
순화할 때도, 인물이 취하고 있는 동작의 움직임을 그대로 살렸다.

9) 「시장의 사람들」(1963)

기준작

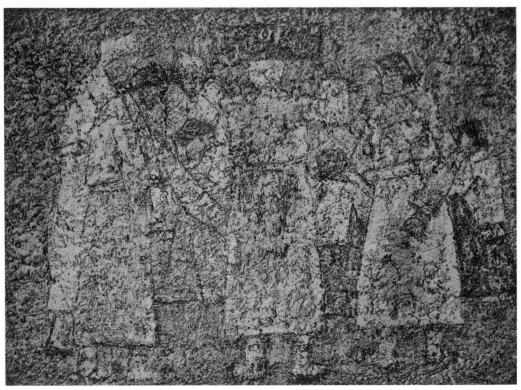

「시장의 사람들」, 하드보드에 유채,
19×27.5cm, 1963

당시 어디서나 볼 수 있었던 왁자지껄한 시장 풍경을 박수근은 따뜻한 시선으로 바라보며, 여인들과 아이들로 구성된 군상群像을 원형으로 작은 화면에 꽉 차게 그렸다. 물건을 사고파는 시장에서 앉거나 서 있는 여인들, 함지를 인 여인 등이 시장의 분위기를 효과적으로 보여 주어 입체감이 두드러지는 작품이다.

화폭 한가운에는 함지를 인 여인이 뒷모습으로 서 있고, 좌우에는 두 명의 여인이 옆으로 서 있다. 이 세 명의 여인 사이로, 인물들이 끼어 있는 식의 구성을 보여 준다. 오른쪽 가장자리에, 앉아 있는

여인을 배치하여 작품 구도에 약간의 변화를 주었다. 작지만 짜임새 있는 작품이다.

감정 대상작

「시장」, 캔버스에 유채,
24×33.4cm, 연도 미상

「시장」 뒷면

감정 대상작은 기준작과 달리 바탕이 하드보드가 아니라 캔버스다. 인물의 구성이 복잡하다. 기준작의 인물 구성과 상황을 제대로 이해하지 못하고 따라 그린 인물 군상일 뿐이다. 기준작이 보여 주는, 미묘하게 조율된 짜임새 있는 인물 구성과 공간 조형에서 우러나는 시장 분위기가 느껴지지 않는다. 그리고 다른 위작에서 볼 수 있듯이 인물들을 그린 후 점을 찍어 마티에르의 효과를 내려고 했다.

뒷면에는 아무것도 적혀 있지 않아서, 감정에 참조할 만한 정보가 하나도 없다.

기준작

「앉아 있는 여인」, 캔버스에 유채,
53×45.5cm, 1960

「앉아 있는 여인」은 박수근이 즐겨 그린 소재로, 단정하게 앉아 있
는 여인의 옆모습을 그렸다. 삼각형 구도로 안정감을 살렸다. 그리
고 얼굴에 살짝 댄 왼팔로 삼각 구도에 변화를 주었다. 그래서 단조
로운 구성인 데도 느낌이 단조롭지 않다. 얼핏 반가사유상을 떠올
리게 한다. 손가락을 구부린 왼손과 얼굴과의 관계가 마티에르 효과
와 더불어 많은 이야기를 함축하고 있다. 그 시대 여인의 초상이다.
1960년대의 무르익은 마티에르를 볼 수 있다. 인물에 대한 주제의식
이 뚜렷한 작품이다.

감정 대상작

「앉아 있는 여인」, 천 위에 유채, 29×30cm, 연도 미상

감정 대상작은 기준작과 포즈가 같은, 앉아 있는 여인의 옆모습을 그렸다. 하지만 머리가 몸에 비해 커서, 인체 비례가 어색하다. 박수근은 치마폭을 넓게 해서 인물의 안정된 자세를 만든다. 이 그림은 치마폭이 좁아서 하반신이 쭈그러진 듯 짧아졌다. 그리고 왼팔의 각도가 기준작에 비해 가파르다. 기준작은 치마와 저고리의 하단 선과 거의 수평에 가깝게 팔을 접고 있다. 그래서 수평이 주는 안정감이 강화되는 반면, 이 그림은 왼팔의 각도가 기울어져서 고요한 안정감이 깨진다. 전반적인 분위기가 불안하다. 또 박수근의 채색법에 대한 이해 없이 색을 칠한 듯 전체적으로 마티에르가 산만하다. 여인의 앞쪽 공간을 크게 비운 데서 단적으로 확인되듯이 박수근의 공간 해석을 이해하지 못했으며, 화면 구성도 엉성하다.

기준작

「노상(路上)」, 캔버스에 유채,
23×14cm, 1960

「노상」은 박수근이 만년에 구사한 그림의 특징의 하나인 화폭을 상
하로 분리해서 소재를 배치했다. 「시장의 여인들」(1963)처럼 이 기준
작도 상단과 하단의 인물 수에서 동일한 패턴을 보여 준다. 즉 상단
에는 다섯 명의 여인을 배치하고, 하단에는 두 명의 남자를 배치하
는 식으로 「노상」도 구성했다. 이런 구성은 상하단의 관계에 의해 스
토리텔링이 형성된다. 그래서 작품을 보고 즐기는 맛이 풍성해진다.

작품을 보면, 상단에는 둥글게 둘러앉았거나 서 있는 여인들이 있고, 하단에는 마주 보고 앉아서 담소를 나누는 두 명의 남자가 있다. 박수근 작품의 특징을 고루 갖춘 작지만 알찬 그림이다.

감정 대상작

감정 대상작은 기준작의 인물은 비슷하게 그려놓았으나 어둡고 탁한 색채와 인물을 그린 선들이 1960년대 박수근의 그림과는 거리가 멀다. 상하단 구성에도 여유가 없다. 박수근은 상하단으로 소재를 배치할 때, 두 소재 사이에 적당한 거리를 두어서 시각적인 여유 공간을 마련한다. 그리고 하단의 인물들도 화폭의 밑변의 가장자리에 밀착하는 대신 일정한 공간을 두어, 전체적으로 아늑한 분위기를 조형한다. 감정 대상작은 상하단의 소재 사이가 너무 좁고, 맨 아래쪽의 공간적인 여분이 부족해서 박수근 특유의 여유와 안정감이 사라졌다. 인물들의 앉음새도 엉거주춤하다. 박수근 인물의 조형적인 유전자가 없다. 요컨대, 화폭 속의 인물 배치에 공간감이 없고 색채가 탁하여, 답답하고 갑갑하다.

4장

드로잉과
판화 감정

1. 드로잉 위작

"박수근은 항상 스케치북을 가지고 다니면서 변화하는 자연풍경과
주변 사람들의 일상을 스케치했다. 한국의 1950~60년대에는 지금
처럼 카메라가 일반 대중에게 널리 보급화되지 않았던 시절이다. 구
상회화를 그리는 그에게 직접 사물을 보고 스케치해 두는 일은 유
화 제작을 위한 기초, 재연을 확보하는 일이었다.

그는 비록 사람·집·꽃·동물 등과 같은 소재를 반복적으로 그리
는 행위를 통해 관찰력과 소묘력을 길렀다. 무엇보다도 눈과 마음에
담은 대상의 느낌을 정확하게 표현하기 위해 그리고 지우고 다시 그
린 흔적들은 박수근 드로잉이 완벽한 한 장르로 평가될 수밖에 없
는 지점이다."[18]

18 박수근미술관 전시장의 설명문에서(2021년 10월 17일).

가정형편으로 겨우 보통학교만 졸업한 박수근은 좋아하던 그림 그리기에 몰두한다. 당시에 연필조차 살 돈이 없어서 뽕나무 가지를 태워서 목탄을 만들었다. 그리고 양구의 산과 들, 개천과 나무 등의 고향 산천을 온몸으로 호흡하며 스케치한다. 박수근의 보석 같은 작품들은 끊임없는 드로잉을 근거로 제작되었다. 그래서 그의 작품들은 어느 하나 구도나 주제를 소홀히 다룬 것을 볼 수 없을 만큼 짜임새가 있다. 박수근 카탈로그 레조네에 따르면, 458점의 드로잉이 있다. 이들 드로잉은 그 자체로도 존재감이 확실할 만큼 완성도 높은 작품으로 대접받고 있다.

드로잉에는 '수근'이라는 서명이 여러 필체로 쓰여 있는 것을 볼 수 있는데, 드로잉은 박수근 자신이 그린 것은 분명하지만 서명은 그렇지 않은 경우가 있다. 여러 종류의 서명을 볼 수 있는데, 서명 중에는 박수근이 생전에 한 서명도 있지만, 사후에 매매 등 필요에 의해 쓰여진 서명도 있는 듯하여 언젠가는 이들을 구별하는 추가적인 연구가 있어야 할 것 같다.

1) 유화작품의 기초가 된 드로잉

「나무(나무와 두 여인)」, 캔버스에 유채, 130×89cm, 1962

「나무(나무와 두 여인)」, 종이에 연필, 19.5×26cm, 박수근이 직접 서명한 예

「집(우물가)」, 종이에 연필,
20×26cm, 1954

「집(우물가)」, 캔버스에 유채,
80.3×100cm, 1953

「농가의 여인(절구질하는 여인)」,
재료 및 미상, 1954

「농가의 여인(절구질하는 여인)」,
캔버스에 유채, 130×97cm, 1957

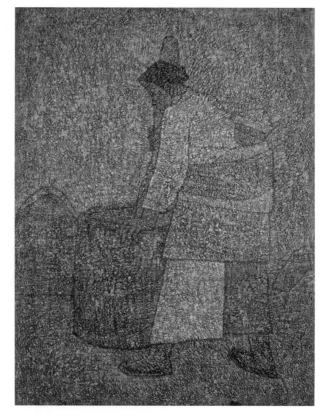

2) 「판자마을」 위작

감정 대상작 ─ 「판자마을」

판잣집은 하단에서 상단으로 갈수록 크기를 작게 해서 공간감을 주었다. 그리고 판잣집과 나무에는 채색하듯이 연필선으로 명암을 넣었다. 왼쪽 아래에는 2행으로 된 '1963 수근'이라는 서명도 있다.

이 감정 대상작에는 박수근이 즐겨 다루던 주제인 판잣집, 고목, 아이 업은 여인과 다른 여인들이 등장한다. 하지만 구도가 복잡하고 억지스러울 뿐만 아니라 나무 형태도 부자연스럽다. 집이나 나무에 비해 인물들이 지나치게 작다. 선은 화가의 지문指紋과 같다. 연필선이 박수근의 드로잉에서 보이는 힘차고 자신 있는, 그러면서 리듬감 있는 선이 아니다.

시간이 오래된 것처럼 보이려고 인위적으로 누런 종이 가장자리를 더 어둡게 처리했다. 박수근의 드로잉 기준작에서 볼 수 없다. 일반적으로 인물의 크기는 주변 환경과의 관계 속에서 결정된다. 감정 대상작의 경우, 나무 아래 삼각형을 그리며 앉아 있는 인물들을 보면 크기가 너무 작은 데다가 구석으로 몰아넣었다. 부조화스럽다. 또 이 하단의 인물들 외에 상단에 배치한, 아이를 업고 가는 여인 때문에 시선이 분산된다. 산만해졌다. 결정적으로는, 박수근 스타일의 인물들만 가리고 보면, 누구의 그림인지 알 수가 없다.

3) 「노상路上의 사람들」(1958) 위작

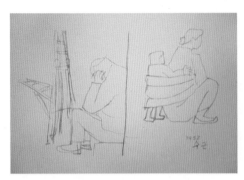

「노상(路上)의 사람들」, 종이에
연필, 크기 미상, 1958

기준작

기준작 「노상의 사람들」은 1978년 문화화랑이 출
간한 『박수근 화집』 104쪽에 수록된 드로잉이다.
중간의 세로선을 중심으로 지게를 세워두고 앉아
있는 남성과 아이를 업은 채 앉아 있는 여인이 서
로 반대 방향으로 배치되어 있다. 남자의 등쪽은
세로선에 가려져 있다. 이들은 하나의 주제로 묶
이지 않는, 두 가지 드로잉을 같은 종이에 했음을 보여 준다. 그럼에
도 인물의 자세가 정확하다. 여인의 앉음새와 업힌 아이의 다리의
위치 등을 보면 수평의 높이가 같고 자세가 자연스러움을 알 수 있
다. 즉 인체의 변화에 따른 자세를 바탕으로 드로잉한 것이다.

감정 대상작

기준작 「노상의 사람들」은 종이에 연필로 그렸는
데, 이 감정 대상작은 종이에 색연필로 그렸다. 머
뭇거린 듯 자신 없어 보이는 필선과 서툰 데생으로
표현한 인체 비례 등이 어색하다. 기준작이 한 화
면에 두 주제를 그리기 위해 남자의 등 뒤를 잘라
서 그렸는데, 감정 대상작은 이를 보고 그대로 베
낀 것이다. 게다가 등이 가장자리에서 잘린 남자의 엉덩이와 다리의
연결과 크기가 상반신에 비해 너무 작다. 또 두 무릎에 얼굴을 파묻
고 있는 왼쪽의 남자도 앉음새가 편안하지 않다. 기준작 여인의 자
연스러운 앉음새와 비교해 보면, 자세의 불편함과 부자연스러움은
더 뚜렷해진다.

4) 「노상의 사람들」(1959) 위작

기준작

거리에서 볼 수 있는 인물의 군상을 그린 드로잉으로, 신중한 필력을 가한 선의 필세가 한결같고, 인물 구성이 드라마틱하여 박수근의 치밀한 구성력을 새삼 확인시켜 주는 드로잉이다. 인물은 세 무리로 배치했다. 아래쪽에 네 명의 여인이 앉아 있고(여인 한 명은 아이를 업고 있다), 왼쪽 중간쯤에 세 명의 중절모를 쓴 남성 노인이, 오른쪽 상단 구석에는 여인이 과일을 앞에 두고 노인과 앉아 있다. 4명+3명+2명의 인물을 근경-중경-원경 식으로 배치하여, 보는 이의 시선을 근경에서 원경으로 자연스럽게 이끈다. 이들 군상 속에 박수근의 진솔한 면모가 돋보인다.

「시장」, 종이에 연필 수채,
21.5×55.2cm, 1961

기준작에 등장하는 여러 인물을 한자리에 끌어모아서 종이에 연필로 그린 후, 채색한 그림이다. 1975년부터 박수근의 수많은 드로잉을 보아왔으나 연필 드로잉에 수채물감을 칠한 것은 처음 보았다. 박수근의 전작을 수록한 카탈로그 레조네에도 이런 예는 거의 찾아볼 수가 없다. 등장인물도 인체구조가 자연스럽지 않고 엉성하다. 뿐만 아니라 기준작에서 오른쪽에서 두 번째인 아이를 업은 여인과 첫 번째인 머리에 수건을 두른 여인을 서로 위치와 방향을 바꾸어 조합한 것을 볼 수 있으며, 서명도 기준 서명에서 벗어나 있다. 그리고 종이의 안쪽으로 인물을 집중시킴에 따라 좌우로 여백이 많아졌는데, 이런 구성은 박수근의 그림에서 찾아볼 수 없다. 기준작을 보면, 인물을 조직적으로 배치하여 공간을 알뜰하게 사용하는 방식과의 차이를 바로 알 수 있다. 인물은 모작해도, 구성력은 모작하지 못한 위작이다.

5) 「나무와 여인」(1961) 위작

「고궁 풍경」, 종이에 연필, 1957

「나무와 여인」, 종이에 연필, 크기 미상, 1961

기준작

「고궁 풍경」은 대문의 기와 등을 비교적 사실적으로 그렸고, 처마 밑에는 음영까지 넣어서 입체감을 주었다. 인물 묘사도 단순한 연필 선묘가 아니다. 소녀의 치마는 검게 처리했다. 그럼에도 아이들과 여인이 있는 골목의 공간을 비워둠으로써 생기는 고요한 분위기는 박수근 특유의 화법이다. 「나무와 여인」은 고목을 근경으로 두고 왼쪽에 아이와 아이를 업은 여인을 작게 그렸다. 고목과 여인의 상대적인 크기에서 원근감이 느껴진다. 오른쪽 하단의 빈 공간에 '1961 수근'은 2행으로 서명 처리하여 전체적인 균형을 잡았다. 서명 하나까지도 작품의 조형성을 탄탄하게 살찌운다.

「창신동 풍경」, 종이에 펜, 17.5×24.5cm, 1950년대

감정 대상작

감정 대상작은 「고궁 풍경」과 「나무와 여인」을 참조하여 한 부분으로 합쳐서 그린 것으로 보인다. 약간 위쪽에서 내려다본 시점의 '골목 풍경'은 지금까지 공개된 박수근 유화나 드로잉에서는 볼 수 없는 주제로, 기와지붕이나 나무, 인물 등의 선묘가 박수근 직품에서 보이는 선과는 차이가 있다. 박수근의 수더분하고 순박한 선묘와 달리 기와지붕과 굴뚝, 나무의 선묘가 경직되어 있다.

6) 「고목과 여인」(1962) 위작

「고목과 여인」, 종이에 연필,
18.2×11.5cm, 1962

「인물군상(人物群像)」, 재료 및
크기 미상, 1961

기준작

고목의 테두리를 따라 그리듯이, 고목을 드로잉했다. 가지와 가지 사이의 공간이 아기자기하다. 오른쪽 아래에 함지를 인 여인과 소녀가 걸음을 재촉하고 있다. 이 두 인물과

대각선을 이루는 왼쪽 가지 상단에, 새집 두 채를 배치했다. 절묘한 구성이다. 새집이 인물과 위아래에서 짝을 이루며, 드로잉의 작품성을 북돋운다. 「인물군상」 역시 구성이 돋보인다. 열네 명의 남녀노소 인물의 크기와 자세, 공간 배치에 변화를 주어서 보는 이의 시선을 파노라마처럼 근경에서 원경까지 챙겨 보게 만든다. 이 인물의 모습과 적절한 여백의 조화가 「시장」(1959)의 구성처럼 짜임새가 알차다.

감정 대상작

기준작인 「고목과 여인」과 「인물군상」의 두 여인을 참고해서 한 장의 종이에 그린 드로잉이다. 고목을 중심에 두고 함지를 인 세 여인이 가고 있는데, 나무를 중심으로 왼쪽에 한 명, 오른쪽에 두 명을 각각 배치했다. 특히 나무는 박수근의 고목과는 차이가 있다. 나뭇가지들이 마치 말라빠진 양파뿌리처럼 힘이 없다. 박수근의 드로잉에서 볼 수 있는 자신 있는 선이 아니다.

「초가집」, 종이에 연필, 크기 미상, 1962

기준작

이 기준작은 1962년 작품으로, 1978년 문화화랑이 출간한 『박수근 화집』 86쪽에 수록된 드로잉이다. 담장 있는 초가집에 한 여인이 허리를 굽힌 채 무언가에 열중하고 있다. 여인의 치마는 검게 칠해서 주목도를 높였다. 한편 초가지붕은 실루엣만 그려서 비우고, 지붕 밑의 기둥과 방문, 굴뚝, 빨랫줄의 옷가지, 담장의 크고 작은 돌들은 비교적 자세히 그려서 채웠다. 그래서 빈 곳과 채운 곳의 대비와 공존이 이 드로잉의 작품성을 깊게 한다. 또 중앙에 배치한 굴뚝도 검게 칠해서 여인의 검정 치마와 더불어 그림의 무게 중심을 잡게 하고 변화를 주었다. 서명도 마당의 가장자리, 즉 여인의 발치께에 배치하여 마당의 빈 공간을 방해하지 않으면서 은근슬쩍 여인에게 시선이 머물게 한다. 그곳이 서명의 맞춤한 명당자리다.

감정 대상작

연필로 그린 기준작 「초가집」을 그대로 따라 그렸다. 이 감정 대상작은 "창신동 주변 초가의 아낙네 모습을 재빠른 드로잉으로 그려냈다. 초가 벽면에 엷게 크레파스를 입히고 인물 부분에 담채하여 주제를 돋보이게 했다. 작지만 명쾌한 작품이다"[19]라는 설명이 붙어

19 〈한국 근대 서양화 미공개 작품 초대전〉(2001. 12. 23~31, 수원미술전시관) 도록에 실린, 「초가의 여인」 작품 설명에서.

「초가의 여인」, 갱지에 크레파스 및
엷은색, 13.3×22.5cm, 1950년대

있는 드로잉이다. 선묘에 힘이 없고, 각 부분의 연결성도 떨어진다. '수근' 서명이 기준 서명과 모양이 다르고 위치도 어색하다. 박수근이 기준작의 서명을 왜 여인의 발치께에 했는지, 마당의 빈 공간과 서명의 위치가 선사하는 미덕이 무엇인지 등에 관한 고민 없이 모작했음을 알 수 있다.

이 위작과 관련된 전시회를 소개해 보자. 2001년 말, 수원미술전시관(현 수원시립만석전시관)에서 〈한국 근대 서양화 미공개 작품 초대전〉(2001. 12. 23~31)이 열렸는데, 이때 박수근의 연필 드로잉 3점이 전시되고 도록에 실렸다. 이 미공개 작품전은 한 소장가가 시할머니와 시아버지, 남편 3대에 걸쳐 70여 년간 소장해 왔다는 미공개 근·현대 회화 20여 점을 공개한 전시였다.

소장가는 인사글에서 시아버지가 박수근과는 1950년대 초 창신동에 이웃으로 살면서 친구로 지냈고, 물질적인 도움을 주었다고 한다. 여기에 박수근의 연필 드로잉 외에도 나혜석羅蕙錫, 1896~1948의 「자화상」을 비롯하여, 김관호, 백남순, 이중섭 등의 작품이 출품되었다.

이 전시회 소식을 접하고, 나는 화가 이인성李仁星, 1912~50의 유족인 이채원과 화가 박고석朴古石, 1917~2002의 아내 김순자와 함께 전시를 보러 갔다. 먼저 이인성 작품 3점을 본 이채원은 펄쩍 뛰면서 주최 측에 항의했고, 박고석의 아내 김순자도 전시된 작품이 위작이라며 문제제기를 했다. 이인성 위작품은 유족이 회수하고, 박고석 위작도 회수되어 한국감정평가원에 위작자료로 주었다. 현재 이 위작 2점은 국립현대미술관에 기증된 상태로, 국립현대미술관에서 아카이브할

때 참고자료가 될 것이다.

감정 대상작 「초가의 여인」에는 이런 흥미로운 일화가 있었다. 여기서 문제점은 시립미술관이라는 공공기관에서 아무런 검증도 거치지 않은 채 소장가의 말만 듣고 전시한 것이다. 두 작가만 아니라 다른 작가의 작품도 문제가 많은 듯했다. 다음은 전시 개최 전과 개최 후에 나온 관련 기사 두 편이다.

"나혜석, 김관호, 박수근, 이중섭 등 이름만 들어도 설레는 한국 근대 서양화가 13인의 미공개 작품 20여 점이 공개된다. 수원미술전시관(관장 서효선)은 〈한국 근대 서양화 미공개 작품 초대전〉 (중략)을 23일부터 31일까지 1, 2, 3전시실에서 개최한다고 밝혔다. 이번에 공개될 한국 근대 서양화 미공개 작품들은 나혜석의 '자화상', '수원 서호 설경', 김관호의 '해금강', 백남순의 '불란서 노신부', 김종태의 '우에노 공원', 서진달의 '튜립', 임응구의 '동경교외 풍경', 이인성의 '딸기', '누드 반신상', 이중섭의 '부자', 김환기의 '백자', 위상학의 '목장풍경', 김찬희의 '효제동 낙산 풍경', 박상옥의 '여일閑日', 박수근의 '초가의 여인', '지게꾼', '창신동 풍경', 최영림의 '앞뜰', 박고석의 '중계마을', '해수욕장' 등이다. (중략)

이 작품들의 소장가는 윤경자 씨로 그의 조모이신 독립운동가 고故 최숙자 씨와 그의 부친인 고 홍창덕 씨 등 3대에 걸쳐 수집, 보관돼 왔다.

한국미술협회 수원지부 이석기 지부장은 "윤경자 소장의 한국 근대 서양화 미공개 작품들은 상당 부분 검증할 수 있는 사실들이 갖

쳐져 있으며 매우 의미 있는 근대 서양화 발굴"이라고 말하고 있으나, 작품의 진품 여부가 정확하게 규명되지는 않아 논란이 일 것으로 예측된다."[20]

"질박한 산 그림으로 유명한 서양화가 박고석 화백의 아들 박기호 씨(사진가)가 난데없는 제보 전화를 받은 것은 지난해 크리스마스 무렵이었다. 전화를 걸어온 사람은 평소 친분이 있던 인사동의 한 화랑 주인이었다. 그에 따르면, 부친의 미공개 작품을 처음으로 공개한다는 전시회가 수원에서 열리고 있는데, 그 진위가 아무래도 미심쩍다는 것이었다.

박 화백 가족은 다음 날로 수원을 찾았다. 문제의 전시회는 〈한국 근대 서양화 미공개 작품 초대전〉. 박 화백을 포함해 이중섭·김환기·박수근·나혜석·이인성 등 쟁쟁한 근대 미술대가 15명의 미공개 작 20점을 처음으로 공개한다는, 어마어마한 규모의 전시회였다.

전시회장에 들어선 박 화백 가족은 두 번 놀랐다. 투병 중인 박 화백을 작고 작가라고 잘못 설명해 놓은 도록은 코웃음 치고 넘어갈 수도 있었다. 그러나 박고석 작품이라며 전시회장에 걸려 있는 그림 2점을 보는 순간 이들은 두 눈을 의심했다. '비슷하게나 베끼지.' 신음이 절로 나올 만큼 그림이 조악하기 짝이 없었다. 다른 작가들도 사정은 마찬가지였다. 박 화백 가족에 앞서 전시회장을 찾은 고 이인성 화백의 유족과 나혜석기념사업회 유동준 회장은 '이렇게 형편없는 가짜를 어떻게 진품인 양 전시할 수 있느냐'며 주최 측에 법적 대응 의사까지 피력한 터였다."[21]

20 고영규 기자, 「한국 근대미술 미공개작 '세상에'」, 『경기일보』, 2001. 12. 17.

21 김은남 기자, 「가짜 그림, 설 자리 없앤다」, 『시사저널』, 2002. 5. 20.

2. 판화 위작

1) 친밀한 사람한테 보낸 작은 판화들

박수근의 판화는 목판에 새겨서 찍은 흑백의 단색판화다. '이중섭' 하면 황소 그림을 떠올리듯 '박수근' 하면 나무를 떠올릴 만큼 나무와 친밀한 박수근은 나무의 재질을 잘 알았던 것 같고, 나무는 당시 주변에서 쉽게 구할 수 있는 재료이기 때문에 새긴 것 같다. 그래서 그의 판화는 판화라기보다 하나의 그림, 즉 모노타이프 성격의 작품으로, 장정裝幀이나 편지, 연하장 등에 사용한 것을 볼 수 있다.

「빨래터」의 소장가 존 릭스와 주고받은 여러 장의 카드와 생전에 친밀하게 지냈던 화가 이대원, 최영림, 이응노 등이 받았던 카드(박수근미술관 소장)들이 있다. 정성 들여 찍은 연하장이나 카드에서는 그

존 릭스가 박수근에게 받은 편지와 이를 소개하는 모습

의 온기 어린 마음과 체취를 느낄 수 있다.

소재는 두 가지로 나누어진다. 유화에서 볼 수 있는 노인과 여인, 고목과 여인, 농악, 연꽃, 기름장수 등의 익숙한 장면과, 유화에서는 볼 수 없는 비천상, 십장생, 호랑이 등이다. 박수근은 이들 소재를 나뭇결이 살아 있는 나무판에 새겨서 찍었다. 유족에 따르면, 목판은 전문 목판화용 재료가 아니라 포장박스의 나무판이나 건축재, 가구재 등 주변에서 쉽게 구할 수 있는 재료였다. 흑

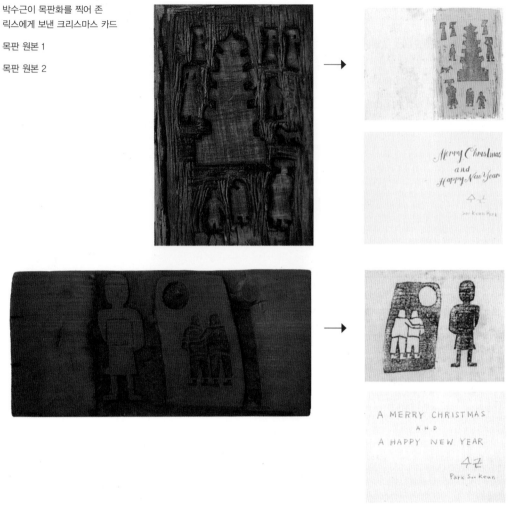

박수근이 목판화를 찍어 존 릭스에게 보낸 크리스마스 카드

목판 원본 1

목판 원본 2

백으로 찍은 간결하고도 선명한 이미지는 박수근이 지향한 서민적 정서와 잘 어울려, 그의 인간적인 면모를 순수하게 보여 주는 듯하다.

2) 네 차례의 판화 제작

박수근 판화에는 오늘날과 같은 판화의 조건과 표기 방법이 없어, 보는 이에게 혼란을 줄 수도 있다. 1960년 이전의 판화는 통일된 규

정이 없어서 화가마다 표기방법이 각양각색이었다. 현재까지 박수근의 목판화는 사후에 4회에 걸쳐 제작되었다. 이 재발행 판화는 작가가 생전에 직접 찍은 판화와 구별하기 위해 '아틀리에 판'이라고 부른다. 지금 우리가 볼 수 있는 대부분이 판화가 여기에 해당된다. 3회의 걸친 사후 판화를 찍으면서, 불투명한 제작과정과 분명하지 않은 기록으로 박수근의 판화는 크고 작은 오류를 낳았다. 제작경위와 제작과정을 자세히 정리했다.

이렇게 판을 찍은 시기와 방법이 다르다 보니, 동일한 원판으로 찍었더라도 각각 차이를 보이게 된다.

박수근 목판화 제작 및 판매

제작 시기	기획	목적	방법
1차 사후 판화	1974년 12월 백록화랑	그동안 잘 알려지지 않았던 박수근 목판화를 대중화하려고 함	·목판 원판에 유성물감을 사용하여 평판 누름면포로 문질러 찍기 ·제작: 석도륜 입회하에 박성남이 찍음 ·에디션 없음
2차 사후 판화	1975년 10월 문헌화랑	박수근 10주기 기념사업의 일환으로, 박수근 판화 홍보와 대중화를 꾀함	·목판 원판에 수성물감을 사용하여 한지에 먹 바렌으로 문질러 찍기 ·제작: 김종학
3차 사후 판화	2002년 박수근선양사업위원회	양구군립박수근미술관건립기념사업회로 추진	·박수근 목판에 유성물감을 사용하여, 한지에 바렌으로 문질러 찍기 ·제작: 함섭
4차 사후 판화	2012년 박수근 화백 탄생 100주년 기념사업실행위원회	박수근 화백 탄생 100주년 기념사업의 일환으로, 목판화집 판매를 통해 박수근 유화 작품을 구입, 기증하고자 함	·복제한 판에 유성물감을 사용하여 수제 종이에 평압 프레스로 찍기 ·제작: 박광열

박수근이 생전에 찍은 몇 점 안 되는 판화로는 목판화인 「목련」, 「노인과 여인」, 리놀륨 판화(고무판화)인 「빈수레」, 「연날리기」, 은박지 판화인 「농악」이 있으며, 모두 박수근미술관에 소장되어 있다.

박수근의 판화는 대부분이 나뭇결이 선명한 목판화로, 박수근의

카탈로그 레조네에 따르면 23종이 있다고 한다. 생전에는 1958년 1월 〈한국판화협회 창립전〉에 1점을 출품한 바 있고, 사후에는 1974년에 백록화랑에서 가진 유작 판화전에 일부 판화 작품을 출품한 바 있다. 이는 이때까지 모든 판화가 한꺼번에 소개된 적이 없었다는 점을 알려준다. 그러다가 1975년 10월 문헌화랑에서 가진 〈박수근 10주기 기념전〉에 처음으로 유족이 소장한 판화의 원판인 목판이 모두 나왔고, 이를 사후 판화로 제작하게 되었다.

지금 우리가 볼 수 있는 박수근의 판화는 생전에 카드에 사용했던 판화 몇 점 외에는 대부분 사후 판화들이다. 그런데 박수근의 인기가 올라가면서 회화는 물론 판화까지도 위작이 나오게 된다. 이를 분별하기 위해, 판화의 원판과 판화에 찍힌 도장을 소개한다. 이는 진작과의 차이를 통해 위작을 구별하는 데 도움이 되었으면 해서다. 박수근 판화의 특징 중 하나가 판화에 여러 가지 모양의 도장을 사용한 점이다. 따라서 위작 판화에도 비슷하게 도장을 찍은 것을 볼 수 있다. 참고로, 이 도장은 한 덩어리의 돌을 여러 면으로 깎고, 각 면마다 '박수근', '수근'이라는 글자를 새긴 것이다. 현재 이 도장은 유족이 보관하고 있다.

3) 하나뿐인 리놀륨 판화 「빈수레」

기준작

「빈수레」, 리놀륨 판화,
11×14.6cm, 1950년대

대부분이 목판화이지만 고무판(리놀륨)에 찍은 것이 박수근미술관에 한 점 소장되어 있다. 이 판화는 붉은 바탕의 종이에 묽은 물감으로 찍은 것이다. 박수근이 아주 조심스럽게 정성을 다해서 고무판을 팠을 것만 같고, 그다운 순박함이 손수레의 선에서도 느껴진다. 이 판화작품 역시 손수레로 표현한 서민의 초상인 것만 같다.

이 판화는 내가 박수근미술관에 기증한 작품이다.

4) 「판자집」 위작

감정 대상작

감정 대상작은 근대식 주택을 묘사하여 리놀륨에 새겨 찍은 판화로, 오른쪽 아래에 '수근'이라는 서명까지 새겨 넣었다.

그러나 이미 알려져 있는 23점의 기준 판화에는 없는 주제와 기법이다. 게다가 서명 '수근'도 판화처럼 찍었다. 사실 이 서명만 빼고 보면, 누구의 작품인지 알 수가 없다. 즉 감정 대상작에 박수근 작품다운 점이 찾아지지 않는다. 진작은 서명이 없어도 진작이다.

5) 「반가사유상」 위작

감정 대상작

구겨지고 오래된 종이에 반가사유상을 찍은 판화다. 국보 제78호 반가사유상이 모델인 것 같다. 종이에는 상하에 가로로 구겨진 자국이 있다. 반가사유상을 자세히 묘사하려고는 했으나 선묘가 서툴고 비례가 어색하다. 판에는 바른 자세로 반가사유상을 그리고 새겼으나, 찍은 판화에서는 반가사유상의 좌우가 바뀌었다. 현재, 얼굴에 가볍게 가져다댄 팔이 왼쪽에 있다. 오른쪽 아래를 보면, 사다리꼴 형태 안에 세로로 '수근'이라고 새긴 도장이 찍혀 있다. 그러나 이 도장은 박수근의 판화에서 볼 수 있는 모양이 아니다. 사뭇 다른 도장으로, 이 판화를 만들면서 동판으로 도장도 함께 제작해서 찍은 것으로 보인다.

감정 대상작 서명

6) 「빨래터」 위작

「빨래터」, 캔버스에 유채.
15×31cm, 1954, 유강렬 소장

기준작

물가의 빨래터에서 여인들이 모여서 빨래를 하고 있다. 휘어져 흐르는 냇물을 따라 다섯 명의 여인이 빨래하고 있는 모습을 다양한 포즈로 그렸다. 허리를 굽히고 서 있거나 앉아서 빨랫감을 주무른다. 뒷모습과 미묘한 동작에서 빨래에 열중하고 있는 여인들의 현재 상황을 감지할 수 있다. 직접 관찰하지 않으면 그리기 어려운, 미묘한 동작들이다. 옷가지를 담은 함지들도 적당한 위치에 놓인 채, 작품의 조형성을 탄탄하게 만든다. 박수근의 뛰어난 화면 연출력을 확인할 수 있다.

감정 대상작

유화 「빨래터」를 판화로 제작해서 '수근'이라는 도장까지 찍은 판화다. 현존하는 23장의 기준 판화에도 없을뿐더러, 박수근의 작품 대부분은 목판화인데 감정 대상작은 리놀륨 판화로 보인다. 뜬금없이 큰 서명인 '수근'도 기준 도장에는 없다. 또한 여인들을 묘사하는 데 있어서도 기준작에서 감지되는 생동감이 사라졌다. 박수근이 유화작품을 그대로 판화로 만든 예는 한 점도 볼 수 없다.

7) 「소」 위작

기준작

「소」, 종이에 구리스펜(프로타주 기법), 크기 미상, 1963

종이에 꽉 차게 그린 검게 칠한 소 한 마리가 안정감 있게 서 있다. 박수근이 구리스펜으로 그린 드로잉 가운데 손꼽히는 대표작이다.

감정 대상작

이 감정 대상작 판화는 마치 오래된 것처럼 보이게 하려고 누렇게 바랜 종이에 검은색으로 소의 형태를 찍고, '수근' 서명까지도 함께 찍었다. 전체적으로 순박한 느낌이 없다. 게다가 종이의 아래쪽 가장 자리가 소의 발과 너무 가깝다. 적당한 여백의 부재가, 공간을 야박 하게 만들었다.

박수근이 '소'를 주제로 찍은 판화가 두 점 있다. 모두 앉아 있는
소가 주제인데, 한 마리는 머리를 몸쪽으로 튼 채 꼬리를 바닥에 늘
어뜨리고 있고, 한 마리는 머리를 왼쪽으로 두고 있다.

8) 「고목과 두 여인」 위작

기준작

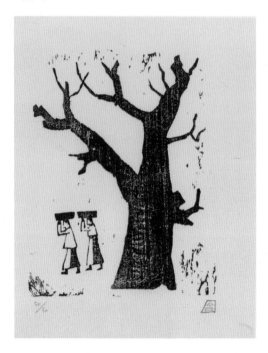

「고목과 두 여인」은 박수근의 판화 23점 중 하나로, 1975년 문헌화 랑 전시와 2002년 〈한국의 화가 박수근〉 전(갤러리 현대)에 출품한 판화다. 1975년에 제작한 이 판화는 나뭇결이 보이는 왼쪽의 '50/50' 은 전체 50장을 찍었는데 그중에 50번째 판화라는 뜻이고, 오른쪽 아래에는 유족이 소장하고 있는 '수근'이라는 도장이 붉은색으로 찍혀 있다.

참고로, 판화의 기본은 언제 제작했는지 또 몇 장을 찍었는가 하는 에디션 넘버와 작가가 직접 서명을 하게 되어 있다. 박수근의 판화는 대부분 사후에 다시 찍은 것이어서, 작가가 사인을 할 수는 없다. 그래서 전시회를 개최한 위원회가 유족의 동의를 얻어, 붉은 인

주로 네모 안에 '수근'이라고 새긴 도장을 찍었다.

 우람한 고목 곁으로 함지를 인 여인 두 명이 왼쪽을 향해 걸어 가고 있는 작품이다. 박수근의 목판화는 목판의 나뭇결이 살아 있는 것은 물론 예리한 칼맛까지 제대로 드러난 것을 볼 수 있는데, 이 작품에서 그것을 유감없이 확인할 수 있다. 검은색 고목의 표면에 조성된, 세로로 난 나뭇결이 독특한 질감이 작품의 맛을 깊게 한다. 고목 주변에 얼핏얼핏 드러난 목판의 자국 또한 목판화의 느낌을 고스란히 전해 준다.

감정 대상작

감정 대상작 판화는 기준작과 주제는 같으나, 고무판화로 보인다. '수근' 서명까지 새겨 함께 찍었다. 기준작을 모델로 고무판에 고목과 여인을 같은 방향으로 그리고 새겼으나 종이에는 기준작과 반대 방향으로 찍혔다. 그래서 왼쪽으로 뻗은, 기준작의 고목가지 방향이 주는 안정감이 여기서는 사라지고 균형마저 깨졌다. 이 균형을 바로잡으려고 했는지, '수근'이라는 서명을 새겨서 고목 뒤쪽(왼쪽)에 배치했다. 서명이 너무 크다. 전체적으로 으스스한 느낌의 기괴한 분위기가 되었다.

5장 감정의 명암

1. 진품을 위작으로 판정한 후 얻은 교훈

1) 「시장의 사람들」(1950)의 감정 이후

「시장의 사람들」, 하드보드에 유채,
19×13.2cm, 1950

박수근의 「시장의 사람들」은 감정위원들에게는 미술품 감정의 반면교사 같은 작품이다. 미술품 감정에서는 안목감정이 우선하지만 작품의 소장 경위나 출처도 중요하다. 「시장의 사람들」은 이 점의 중요성을 일깨워주는 좋은 사례로, 안목감정의 한계를 절감하게 했다. 또한 감정의 실수를 반면교사로 삼아 미술품 감정이 성장하는 계기가 되어주었다.

(1) 1차 감정(1991. 10. 25)

「시장의 사람들」은 1991년 10월 한국화랑협회에 의뢰된 작품으로, 그때까지 어느 전시회나 도록에 출품되거나 실린 적이 없었고, 감정위원들도 처음 보는 작품이었다. 이 낯선 작품은 인물의 비례도 어색해 보일 뿐만 아니라 박수근 그림 특유의 오돌토돌한 마티에르도 약해 보였다. 특히 그림 속 여인 중 하나는 일부분만 그려져 있어 큰 그림을 자른 것이 아닌가 하는 의문이 들었다. 또 원색에 가까운 여인들 저고리의 노란색과 분홍색도 생경하다. 무게감 있고 차분한 박수근 그림의 색채와는 거리가 있어 보였다. 감정위원들 모두가 위작이라는 데 의견이 모아졌으나 좀 더 확실히 하고자, 화랑협회 허성 국장이 이 그림을 들고 인천에 있는 유족의 의견도 구했다. 그 결과, 유가족도 위작이라는 의견을 전해 와서 위작으로 감정서를 발행했다. 그런데 며칠 후 『한국일보』 김호연 기자에게서 연락이 왔다. 이 작품은 『한국일보』 부회장과 『서울경제신문』 사장인 언론인 S회장1928~2003의 소장품으로, 소장자와 출처가 확실한 작품을 위작으로 판정한 책임을 묻겠다며 매우 화가 나 있다고 했다.

(2) 2차 감정(1991. 11. 14)과 작품의 소장 경위 및 출처

같은 해 11월에 감정 의뢰인으로부터 소장 경위와 함께 재감정 신청이 들어왔다. 이야기를 들어보니, 「시장의 사람들」을 소장하게 된 경위와 출처가 확실했다.

소장자 S회장은 1966년에 우리나라의 대표적인 건축가인 김수근 金壽根, 1931~86[22]의 설계로 성북동 내 성락원에 집을 짓고, 감정 당시까

[22] 국내 1세대 건축가. 서울에서 태어나 도쿄예술대학 건축학과를 졸업하고 같은 대학원을 수료했다. 1961년 김수근건축연구소를 열어, '워커힐 힐탑바'(1961)와 '정동빌딩'(1965) 등을 비롯해 1976년 남영동 대공분실, 1986년 아시아경기대회와 1988년 서울올림픽을 앞두고 주경기장 외 경기장(1986)을 설계했다. 1966년에는 월간 종합예술지 『공간』을 창간하고 1971년에 '공간 사옥'을 지어 문화예술 발전에 기여했다.

지도 그 집에 살고 있었다. 김수근이 집을 완성한 후 S회장에게 집들이 선물로 「시장의 사람들」을 건넸고, 현관에 직접 걸어주기까지 했다고 한다. 3년 후에는 김수근이 발행한 월간지 『공간』에 이 집을 소개(1969년 2월호, 54~60쪽)했는데, 60쪽에 게재된 집 현관 사진에서 「시장의 사람들」을 확인할 수 있었다. 장남 박성남은 박수근을 사랑했던 사람 중 하나로 김수근을 기억하고 있다.

김수근은 이 집이 완공되고 10년 후쯤(1976년경) 방문했을 당시에도 이 그림이 잘 있나며 둘러보기도 했다고 한다. 또 S회장과 친분이 있던 화가 이대원도 집에 들러 「시장의 사람들」을 보고 박수근의 작품임을 인지했다고 한다. 더욱이 이대원은 박수근과 동시대의 화가로, 1959년 반도화랑 시절부터 1965년 박수근이 작고할 때까지 각별한 인연이 있었다. 직접 운영했던 반도화랑을 통해 박수근의 작품을 팔기도 하고, 박수근의 외국인 미술애호가들에게 영어 편지도 대신 써주었던, 어느 누구보다도 박수근과 작품들을 잘 알고 아끼던 사람이었다.

재감정에서 감정위원들은 실수를 인정하고 「시장의 사람들」을 진품으로 판정했다. 당시에는 이렇다 할 도록도 없고, 박수근의 데이터도 없었다. 이러한 열악한 상황에서 많이 고심했으나 안목감정의 한계를 체감할 수밖에 없었다. 나는 김호연 기자의 안내로 성북동으로 소장자를 찾아가 감정이 번복된 사유와 경위를 설명하고 정중히 사과했으나 소장가는 굉장히 화를 냈다. 평생 잊지 못할 당혹스러운 경험이어서, 「시장의 사람들」은 늘 머릿속에 있다.

그 후 이 작품은 여러 전시회에 전시되었고, 도록 『우리 화가 박수근』(시공사, 1995)에도 실렸다. 「시장의 사람들」은 이러한 과정을 거치면서, 박수근의 1950년대 중반의 작품 연구에 중요한 기준작이 되었다. 이 그림이 그려진 시기는 1950년 중반으로, 박수근이 대한민

국미술전람회에 출품하기도 하고, 반도화랑을 통해 외국인 미술애호가들에게 가장 한국적인 소재와 독특한 기법의 화가로 평가된 때이기도 하다. 그런데 '그동안 왜 이런 비슷한 작품을 볼 수 없었을까' 하는 의문점은 여전히 남아 있다.

2) 「시장의 사람들」과 「강강수월래」, 「빨래터」

누구보다 박수근의 작품세계를 높이 평가하고 있는 평론가 오광수 吳光洙, 1938~ 는 1950년대 박수근 예술세계의 배경을 이렇게 서술했다.

"박수근 화면 속에서 시장이나 길거리의 풍경이 대부분을 차지하는 것은 그 시대와 직접적으로 관련이 있다. 전기의 작품(해방 전)에서 볼 수 있었던 모티프의 범주는 농촌이라는 배경에서 찾을 수 있다. 절구질이나 맷돌질이나 나물 캐는 장면들이 모두 농촌의 삶의 단면들이다. 작가의 삶의 뿌리가 농촌과 아직 밀착되어 있음의 반영이다. 그런데 후기, 50년대 이후의 작품의 배경은 도시 변두리다. 골목 안 풍경이나 시장 바닥의 풍경 등 한결같이 도시 변두리의 삶의 양상을 반영하는 것이다. 그것은 작가가 도시 변두리에 삶의 터전을 가졌기 때문이다. 그런 만큼 그의 예술은 굳건한 리얼리즘에 바탕을 두고 있다. 상상의 세계가 아니라 직접 호흡을 같이 하는 사람들과 스스럼없는 만남의 극히 자연스러운 반영체이기 때문이다. 50년대와 60년대 우리네 서민들의 삶의 풍경을 박수근만큼 정직하게 표출해 준 예술도 만나기 어렵다. 그런 만큼 그의 예술은 50년대와 60년대의 보편적인 한국인의 삶을 구현해 준 기록으로서의 가치도 아울러 지닌다. 그의 작품을 보고 있는 그 시대를 지나온 많은 사람들에게 절절한 감정을 자아내게 하는 요인도 여기에 있다."[23]

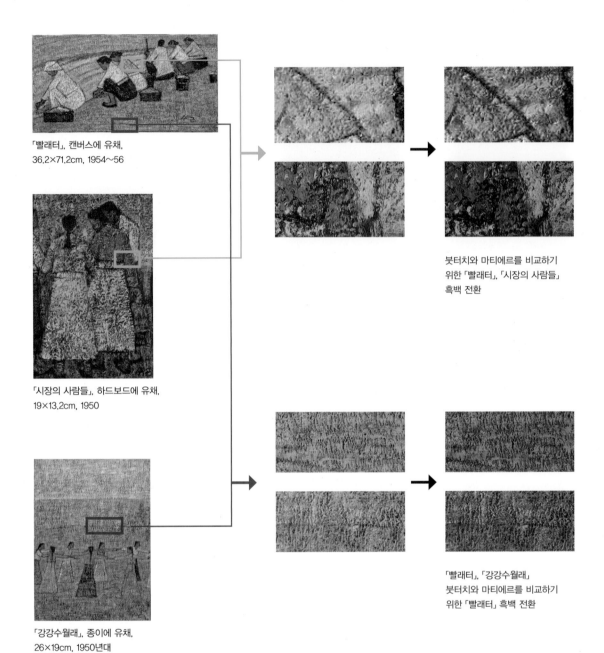

「빨래터」, 캔버스에 유채,
36.2×71.2cm, 1954~56

「시장의 사람들」, 하드보드에 유채,
19×13.2cm, 1950

「강강수월래」, 종이에 유채,
26×19cm, 1950년대

붓터치와 마티에르를 비교하기
위한 「빨래터」, 「시장의 사람들」
흑백 전환

「빨래터」, 「강강수월래」
붓터치와 마티에르를 비교하기
위한 「빨래터」 흑백 전환

146

「시장의 사람들」역시 인용글에서 보듯이 도심 주변의 길거리 풍경을 그렸으며, "그것은 작가가 도시 변두리에 삶의 터전을 가졌기 때문이다." 표현 기법도 질박했다. 1950년대 박수근의 그림은 붓과 나이프로 잔잔한 물감층을 만들어 마치 화강암의 표면 같은 질감을 조성했다. 또 여인들을 그리되 직선에 가까운 절제된 선으로 진하게 윤곽을 처리하고, 아이들이 사용하는 크레파스 색감인 개나리빛 노란색과 진달래빛 분홍색으로 옷을 칠했다. 이런 마티에르와 형태와 색채는 순박하고 꾸밈없이 살아가는 여인들의 모습으로, 한국적인 정서를 구현한 것 같다. 그러다가 '그동안 왜 비슷한 작품을 볼 수 없었을까' 하는 의문에 대한 답을 찾았다. 2002년 갤러리 현대에서 열린 〈한국의 화가 박수근〉 전(4. 17~5. 19) 때였다. 지하 전시장에 걸린 「강강수월래」를 보고 너무 반가웠다.

그림 속의 인물 비례나 길게 내려 그은 듯한 붓터치, 원색에 가까운 노란색과 분홍색, 파랑색이 「시장의 사람들」의 표현기법과 거의 같다는 사실을 알 수 있었다. 오랜 의문점이 풀렸다.

사람은 유전자 검사를 통해 친자 여부를 확인한다지만 그림은 의문스러운 점이 있다면 여러 가지 자료를 통해서 해결책을 찾는다. 우선 그 그림의 기준작을 찾아 비교하는 안목감정과 더불어 소장 경위와 출처를 확인하고 그림을 여러모로 비교도 한다. 한걸음 더 나아가 과학적 분석을 하기도 한다. 그런데 「강강수월래」는 길게 내려 긋는 붓질과 색감과 인물의 표현이 「시장의 사람들」과 비슷한 시기의 작품으로 보였다. 이 경우는 감정인의 표현을 빌리면, 같은 화가의 같은 팔레트에서 나온 것 같다.

23 오광수, 「다시 보는 박수근」, 『한국의 화가 박수근』, 갤러리 현대, 2002, 16쪽.

또 다른 사례로, 진위 여부와 관련하여 세간의 관심을 집중한 작품이 있다. 2007년 5월 22일 서울옥션의 106회 경매에 출품된 「빨래터」(36.2×71.2cm)가 그것이다. 박수근의 작품으로는 비교적 큰 축에 속하는 이 작품은 앞서 언급한 「시장의 여인들」과 마찬가지로 한 번도 전시회나 도록에 소개된 적 없이 50년 만에 처음으로 경매에 나온 것이었다.

그런데 2007년 12월, 격주간 미술잡지 『아트레이드』 창간호에 실린 「대한민국 최고가 그림이 짝퉁?」이라는 제목의 기사에서 「빨래터」가 위작이라고 한 것이다. 이 기사를 계기로 미술계 안팎이 연일 떠들썩했고, 「빨래터」는 사회적인 관심사로 부상했다. 급기야 2008년 1월에 서울옥션 측에서 한국미술품감정연구소(이후 한국미술품감정평가원으로 바뀜)에 감정을 의뢰하기에 이르렀다. 더욱이 이 그림의 낙찰자 P회장이 노무현盧武鉉, 1946~2009 전 대통령의 후원자의 형이라는 것이 더욱더 화제가 되었다.

한국미술품감정연구소는 서울옥션 측의 감정 의뢰를 받아서 두 차례 감정을 하고 2008년 1월 9일 20명의 미술계의 전문인으로 구성된 특별감정위원회(임시위원장 오광수)를 소집하여, 안목감정 끝에 진품으로 결론을 내렸다. 그래도 좀 더 정확성을 기하기 위해 미술품 감정 과정에서 중요한 요소인 소장자의 소장 경위도 파악하게 되었다.

「빨래터」의 소장가는 미국 켄터키주에 사는 존 릭스(당시 81세)로, 「빨래터」는 그가 1954년 1월부터 1956년 12월까지 반도호텔에 있었던 '헤닝센 컴퍼니Henningsen Company'라는 무역회사의 한국 지사장으로 근무한 시기에 받은 작품 중 하나로 밝혀졌다. 6·25전쟁 직후 화구들이 귀한 때여서 릭스는 일본에 사는 가족을 보러 가는 길에 박수근에게 화구를 사다주고 답례로 「빨래터」를 포함한 작품 6점을 받았다는 것이다.

안목감정을 할 때, 「빨래터」와 「시장의 사람들」, 「강강수월래」의 붓터치도 비교했다. 두 작품은 카키색 바탕에 문지르듯 색채가 발라져 있었고, 흑백으로 전환해서 살펴보니 확실하게 같은 작가의 붓질임을 확인할 수 있었다.

안목감정에서 진품 결론이 났지만 객관적 근거를 요구해서, 더 이상의 의혹을 불식하기 위해 재료분석 및 연대 측정을 하게 되었다. 서울대학교 정전가속기연구센터의 윤민영 교수와 일본 도쿄예술대학교 문화재보존수복연구소에 의뢰해, 「빨래터」가 기존에 알려진 박수근의 기준작이 되는 작품과 동일한 재료로 제작되었다는 결론을 얻었다. 이렇게 안목감정을 뒷받침하는 소장 경위 외에 과학적 검증까지 더해서 작품을 진품으로 판정하는 데 무리가 없었다.

「빨래터」가 박수근이 작가로 인정받고 자기만의 기법을 활발히 드러내기 시작한 시기인 1950년대 후반에 그려진 그림이라면, 「시장의 사람들」이나 「강강수월래」 역시 제작시기가 「빨래터」와 비슷할 것으로 추정된다.

이후 「빨래터」가 위작 시비로 치열하게 공방전을 벌인 것을 알게 된 원 소장가인 존 릭스가 50년 만에 80대의 노구를 이끌고 한국에 와서, 법정에서 소장 경위의 전 과정을 밝히기도 했다.

2008년 5월 9일, 나 역시 서울옥션 측 증인으로 법원에서 진품으로 판단한 이유와 왜 재감정을 하게 되었으며, 감정위원 선정에는 문제가 없었는지, 일본에 가서 카지마 교수를 만나서 무슨 말을 들었는지, 또 감정할 때에 위작이라고 한 사람은 없었는지를 증언했다.

당시 「빨래터」는 한국 미술품 경매 사상 최고가격(45억 2,000만 원)에 낙찰되었고, 서울옥션 측은 「빨래터」를 위작이라고 한 『아트레이드』 발행사에 손해배상을 청구하는 소송을 제기했다. 미술품 감정을 법원의 판단에 맡기는 초유의 사태가 벌어지고 2년여의 긴 법정

공방 끝에, 법원에서는 2009년에 '진품으로 추정'된다는 완곡한 표현으로 진품 판정에 무게를 실어주었다.

나는 「시장의 사람들」의 감정 건으로 이미 혹독한 신고식을 치르고 학습한 후였기 때문에, 「빨래터」가 「시장의 사람들」과 같은 맥락의 작품임을 알 수 있었다. 그러나 세상을 떠들썩하게 한 「빨래터」를 처음 보는 사람은 그동안 이 시기의 작품을 많이 볼 수 없었던 탓에 약간 낯설어할 수 있겠다는 생각이 들었다. 내가 처음에 「시장의 사람들」의 진위 여부에 의문을 품었던 것처럼 말이다.

화가이자 유족인 박성남도 경매에 나온 「빨래터」를 감정할 때 아버지의 마티에르의 형성과정을 잘못 이해하는 분들이 있는 것 같다고 하면서 분명히 아버지 박수근의 작품임을 설명했다. 남은 의문은 '왜 박수근이 「시장의 사람들」에서 유독 한 인물을 잘라서 부분만 남겼을까' 하는 점이다. 풍경화에서는 그런 예가 많았는데, 인물화에서는 그런 경우를 거의 볼 수 없었기 때문이다.

2. 재현 도록 출간과 헌정식

의문은 해소되기 마련이다. 나는 앞에서 "남은 의문은 왜 박수근이 「시장의 사람들」에서 유독 한 인물을 잘라서 부분만 남겼을까 하는 점"이라고 했다. 이 의문은 뜻밖의 기회에 풀렸다.

1965년 서울 소공동 중앙공보관화랑에서 유작 79점으로 〈박수근 화백 유작전〉(10. 6~10)을 가졌는데, 그때 간단한 팸플릿을 제작했다. 그로부터 44년 후, (사)한국미술품감정협회가 카탈로그 레조네를 제작하기 위한 준비단계에서 유족에게 자료를 받았는데, 그 가운데 유작전 작품 슬라이드가 있었다. 이에 이들 자료를 살려서 제대로 된

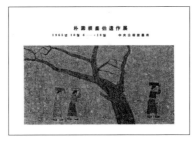

〈박수근 화백 유작전〉 팸플릿
표지, 1965

박수근 재현 도록 표지, 2009

유작전 도록을 만들기로 뜻을 모았다. 이 재현 도록을 제작하기로
결정한 후, 미술 전문 출판사(마로니에북스)의 도움으로 1년 정도 준
비하여 책으로 출간했다.

책을 출간한 후, 도록 제작에 힘을 보태준 현대화랑 대표 박명자
의 제의로 79점 중 20여 점을 수소문해 모았다. 그리고 〈'65 박수근
유작전 도록 발간 기념전〉이란 제목으로 갤러리 현대와 두가헌 갤러
리에서 2009년 10월 17일부터 30일까지 열었다.

「박수근 유작전 도록 44년 만에
정식 출간」, 『조선일보』, 2009.
10. 16

박수근 유작전 圖錄 44년 만에 정식 출간

내일부터 유작전 다시 열려

한국 근대회화를 대표하는 화가 중 한 명인 박수근(朴壽根·1914~1965) 화백의 1965년 유작전 도록이 44년 만에 정식으로 출간되고, 유작전이 44년 만에 다시 열린다.

박 화백의 유작전은 작가가 타계한 그해 10월 서울 중앙공보관화랑에서 79점이 전시된 가운데 열렸다. 생전에 단 한 번도 개인전을 열지 못했던 박 화백은 첫 전시를 유작전으로 치렀다. 당시 박 화백의 부인 김복순 여사는 남편의 유작전을 열면서 도록을 내고 싶어했지만, 사정이 어려워 8쪽 분량의 리플릿을 제작하는 데 만족해야 했다.

유작전 도록이 빛을 보게 된 것은 (사)한국미술품감정협회가 박 화백의 카탈로그 레조네화를 만들기 위해 유작전에서 받은 자료 가운데 유작 작품 슬라이드를 발견했기 때문이고, 현재 소장이 흐릿이 가능했기 때문이고, 현재 소장의 흥혜이 가능했기 때문에 대표는 "슬라이드를 발견한 뒤 바로 박

박수근 화백의 1965년 유작전 도록이 44년 만에 정식으로 출판된 전시 리플릿.

북스 출판사에 박수근 유작전 도록을 출판하자고 제안했고, 출판사가 흔쾌히 수락했다"고 설명한다. 원래는 1년쯤 걸려 도록을 준비하면서 박 화백 작품의 사용을 분배하면서 작품의 사용을 분배하면서 사용을 재편하고 교정을 거듭하는 등 정성을 기울였다. 유작전 도록 교정에 참여한 박명자 대표는 도록 사진이 유작전을 열지고 나섰고, 박 사장과 유족 대표가 당시 서화를 받아 작품 79점 중 20여점을 수소문해 12점이다. 박 사장은 서울 반도갤러리에 근무하던 시절 박수근 화백의 작품을 팔아준 등

인연이 깊었고, 박 화백이야 타계한 뒤에도 20주기와 30주기 추모전을 열었다. 송 대표는 박 화랑에 의해가 크고, 대기업의 작품 장터를 가는다는 더 가장 결정적인 카달로그 레조네가 거의 없는 국내 심황에서 박 화백의 카탈로그 레조네 작업에 박차를 가할 수 있는 계기가 된 것이다. 송 대표는 "현재의 몇 년째 박 화백의 카달로그 레조네 작업을 하고 있는데 유작전 도록 출판이 계기가 되어 이 빨라지게 된다"고 말했다.

〈박수근〉 유작전과 도록 출판전은 국내 미술계에 의해가 크고, 대기업의 작품 장터를 가는다는 더 가장 결정적인 카탈로그이다. 송 대표는 "박수근 선생이 생전에 도록 한번 내지 못하고 돌아가셔서 마음이 아팠다"고, 송 대표는 "출간된 도록을 돌아가신 김복순 여사에게 꼭 보이고 싶었다"이라고 말했다.

〈박수근〉 유작전과 도록 출판전은 17일부터 30일까지 서울 종로구 사간동 두가헌갤러리에서 열린다. (02)739-1201. 순점미 기자 jmsun@chosun.com

그런데 이 재현 도록에 실린 15번 「행상行商」과 41번 「행상」은 원래
세 여인이 나란히 앉아 있는 하나의 그림이었는데, 두 개로 분리되
어 두 점의 작품이 된 것이다.

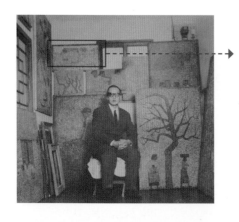

박수근 화백 머리 위에 걸려 있는 「세 여인」. 1965년 유작전
당시 「행상(行商)」과 「행상」, 두 작품으로 각각 전시되었다.

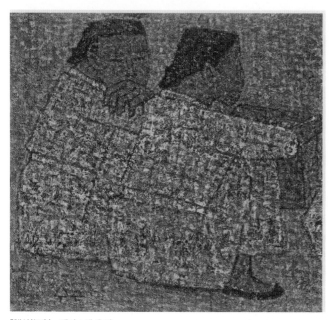

「행상(行商)」, 캔버스에 유채,
36.5×40.3cm, 1963

「행상」, 캔버스에 유채, 크기 미상,
1963

　　무슨 이유에서인지는 몰라도 박수근이 본래 하나였던 작품을 둘
로 분리한 것이었다. 따라서 「시장의 사람들」 역시 왼쪽 여인이 잘려
져 있으나 작품성에는 아무런 지장이 없어 보였다. 이를 통해 나는
알고 있는 상식에 한계가 있음을 절감했다. 이런 식으로 의외의 작
품이 있을 수 있다는 경험을 통해 앞서 가졌던 의문이 풀렸다.

미술품 감정에서 논란이 없는 무난한 진품을 감정하는 것도 중요하지만 감정인은 우여곡절을 겪으면서 지경이 넓어지고 안목이 성장하는 것 같다. 내가 「시장의 사람들」을 감정할 당시 우리 근·현대

미술품 감정은 기본 자료나 데이터, 제대로 된 화집도 없이 불모지와도 같았다. 이렇다 할 기록과 데이터가 없다 보니 매번 아무도 가보지 않았던 길을 하나씩 만들어가야 하는 어려움이 함께했다. 이러한 크고 작은 감정 사례가 쌓여 미술품 감정을 한 단계 상승시키고 미술품의 감정문화의 든

든한 한 축을 이루게 될 것이라고 생각한다.

박수근의 유작 재현 도록을 출간한 후, 양구에 있는 박수근미술관 뒷동산에 있는 박수근 묘 앞에서 조촐한 헌정식도 가졌다.

3. 감정의 중요한 참고자료

작품을 감정할 때, 주로 그림이 그려진 앞면을 살펴보지만 뒷면에 표기되어 있는 출처와 더불어 소장기록과 전시기록도 참고한다. 그림 외적인 요소도 진위 판단에 중요한 근거가 되기 때문이다. 아쉽게도 우리나라는 근·현대 미술의 역사가 길지 않은 데도 불구하고 이런 기록이 소홀히 다뤄지다 보니, 많은 작품의 이력이 허술하거나 미비해서 그림의 역사를 밝히는 데 안타까움이 크다.

1) 「귀로歸路」(1960년대)

―그림 뒷면에 적힌 전시이력의 중요성

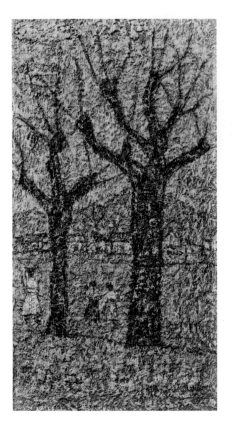

「귀로(歸路)」, 메소나이트에 유채,
27.5×14.5cm, 1960년대

플라타너스로 보이는 가로수 사이로 함지를 이고 가는 여인과 두 명의 소녀를 하드보드에 유채로 그린 작품이다. 가로수의 크기로 원근감을 연출하며, 인물들이 향하는 방향을 은근히 강조했다. 박수근의 전형적인 특징이 잘 살아 있다.

1962년에 작가의 서명과 3회의 전시회 출품, 도록에 실린 정보까지 확인할 수 있다. 또 1975년 당시 소장가의 정보도 있다.

「귀로」는 그림 뒷면의 기록으로 작가가 직접 서명한 '1962년'이라는 제작시기와 세 차례의 전시회 출품 정보(1975년 〈박수근 10주기 기념전〉 「나무와 여인」, 도록번호 30번 / 1985년 〈박수근 20주기 기념전〉 도록 『박수근』, 「귀로」, 열화당, 1985 / 1999년 〈우리의 화가 박수근〉 전 도록 『박수근』, 「귀로」, 삼성미술관, 1999), 그리고 도록에 실린 번호까지 소상히 알 수 있다. 이 작품은 작품 감정에서 중요한 요소인 소장처와 전시이력 등이 잘 갖춰진 사례가 되겠다. 또

한 액자도 박수근이 생전에 사용한 액자였다. 감정에 필요한 모든 조건을 완벽하게 갖춘 사례라고 할 수 있다.

「귀로(歸路)」, 메소나이트에 유채,
27.5×14.5cm, 1960년대

「귀로(歸路)」 뒷면

전시장소: 호암갤러리
전시기간: 1999년 7월 16일~10월 17일
주최: 삼성미술관
협찬: 삼성화재
전시도록: 『박수근』, 삼성미술관, 1999(도판: 112쪽 참조)

1999년 〈우리의 화가-박수근〉 전 전시출품표

작품명: 나무와 여인
규격: 27.5×14.5cm

1985년 11월 15일~30일 〈박수근 20주기 기념전〉 현대화랑 개최,
열화당 도록 발행 기록

소장자: 김진영
작품명: 나무와 여인
규격: 27.5×14.5cm, NO. 30(박수근 도록에 실린 번호)

1975년 〈박수근 10주기 기념전〉 접수증

Park Soo Keun 1962 박수근

1962년 오른쪽 맨 밑에 박수근이 연필로 직접 쓴 서명

2) 「창신동 풍경」(1960)
―그림 뒷면에 쓰인 전시이력의 중요성

동네의 양지바른 기와집 앞 골목길에 옹기종기 모여 있는 아이들을 그린 그림으로, 화폭을 꽉 채운 집 사이로 난 골목길이 아이들에 의해 정겨운 공간이 되었다. 1965년 〈박수근 화백 유작전〉 출품작이다.

「창신동 풍경」, 종이보드에 유채,
21.5×26.5cm, 1960

「창신동 풍경」 뒷면

1965년 소공동
중앙공보관화랑에서 개최한
〈박수근 화백 유작전〉 출품 No. 65

Bando Art Gallery
반도화랑(1956~1974) 스티커

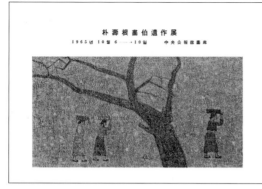

〈박수근 화백 유작전〉 팸플릿
표지, 소공동 중앙공보관화랑,
1965년 10월

출품작 목록

1956년부터 박수근의 작품부터 판매하기 시작한 반도화랑의 스티커와 1965년 유작전 출품 스티커 등은 박수근의 작품을 감정할 때 진품으로 판정하는 중요한 근거가 된다.

창신동 집 앞에서 박수근·김복순
부부와 아이들, 1950년대 후반

3) 「나무와 지나가는 여인」(1964), 「아이 업은 여인」(1965)

—그림 뒷면에 적힌 박수근의 서명

「나무와 지나가는 여인」,
메소나이트에 유채, 19.7×44.5cm,
1964

「나무와 지나가는 여인」 뒷면

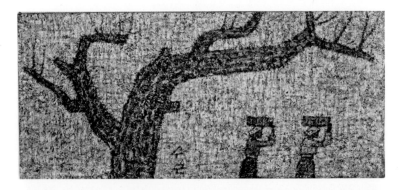

「나무와 지나가는 여인」은 가로형 화폭을 가득 채운 나목과 함지를 이고 가는 두 여인의 조화가 여유로운 작품이다. 특히 고목과 여인들의 치마 아랫부분을 절단하는 식으로 화폭에 배치하여 수평의 미를 극대화하고 있다. 고목 아래쪽에 서명이 있다. 「아기 업은 여인」도 인물의 조화가 절묘한 작품이다. 근경에는 포대기를 둘러서 아기를 업은 여인이 서 있고, 원경에는 두 여인이 앉아 있는 모습을 작게 그렸다. 게다가 두 여인의 치마 아랫단과 아기 업은 여인의 포대기의 위치를 수평이 되도록 맞췄다. 인물 전체를 화면에 넣지 않고 일부분만 그린 것도 박수근의 확실한 공간감각을 엿볼 수 있다. 섬세한

구성력이다. 또 근경과 원경의 인물 크기에 따라, 평면임에도 공간에 깊이가 생겼다. 왼쪽 하단에 보일 듯 말듯 서명이 묻혀 있다.

「아기 업은 여인」, 종이보드에
유채, 24.6×14.6cm, 1965

「아기 업은 여인」 뒷면

그림 앞면에는 '수근'이라는 서명과 뒷면에는 '박수근 Park Soo Keun'과 연도가 각각 적혀 있다. 그래서 작품 감정에서는 뒷면을 확인하여 재질과 서명 여부를 보게 되고, 이는 진위 판정에 중요한 요소가 된다.

6장 다양한 위작들

1. 미술전문잡지에 실린 위작의 유통 구조

감정 대상작

2006년 3월 박수근의 「노인상」 2호 정도 크기(18.3×26cm)와 이중섭의 「꽃밭」 4호 정도 크기(23.3×33.2cm)가 『아트저널』이라는 미술전문잡지에 실려 관심을 모았다. 이들 작품이 미술전문지에 등장함으로써 대중이 진품인 양 여긴다는 점을 노린 것이다. 감정 의뢰된 이 두 그림은 언제 누가 그렸는지 모르나 감정위원회의 감정 결과 위작으로 판정되어, 결과를 의뢰인에게 알려 주었다. 그런데 감정 대상작 「노인상」이 이미 한국미술감정연구소에서 위작으로 판명했음에도 불구하고, 감정 사실을 감추고 판매한 것이다.

이 그림은 박수근의 진품 드로잉 두 점을 조합하여 재구성한 것으로 보인다. 회청색 바탕에 나뭇가지 뒤로 남자의 뒷모습과 지게에 기대앉은 남자의 옆모습이 그려져 있는데, 기법이나 표현양식이 박수근의 그림과는 거리가 먼 작품이다. 출처와 소장 경위도 분명치

「노인상」(2호), 18.3×26cm, 연도
미상

박수근의 진작 드로잉 1
「지게꾼」, 종이에 연필,
20.9×14.3cm, 연도 미상

박수근의 진작 드로잉 2
「노상(路上)」, 종이에 연필,
26×20cm, 1960

않았다. 그림도 낡은 액자에 끼워서 마치 오래된 것으로 연출한 듯
보였다.

이 위작의 전말은 대강 이렇다. 국내 골동품 상인 김모씨가 이들
작품이 장물이기 때문에 한국에서는 거래할 수 없다면서 일본으로
가져갔고, 일본인 브로커를 통해 재일동포 오하라 씨에게 5,000만
원에 판매한다. 그런데 사건은 그림을 구입한 재일동포가 작품의 진
위를 확인하는 과정에서 불거졌다.

여기에 또 하나의 함정은 작품을 매매할 때, 장물이라며 턱없이
싼 가격에 거래한 점이다. 2호 크기의 박수근 작품이라면 가격이 적
어도 몇 억을 초과하는데, 단돈 5,000만 원에 두 점을 거래했다는
것은 출발부터 문제가 있었다. 위작거래는 출처나 소장 경위가 모
호한 것도 문제이지만 지나치게 싼 가격에 거래되는 것 또한 함정일
수 있다.

이중섭, 박수근 위조 유화 관련 기사

경찰조사(부산지방경찰청 외사수사대)에 따르면, 범행과정에 '아라이상'이라는 일본인 브로커와 60대의 중국인 브로커 등 해외 골동품 사기 판매 브로커들이 연루되었을 것이라고 한다.

2. 북한에서 온 그림

감정 대상작—「피아노 치는 소녀」

1950년 6·25전쟁이 발발할 무렵, 강원도 금성은 38선 이북땅이었다. 이듬해 1·4후퇴로 인민군이 내려오자 박수근의 미술활동이 인민재판이나 즉결처분 대상이 되었다. 그가 기독교 신자이기도 했고, 남측을 환영하는 포스터는 그리고 북측의 요구에는 응하지 않았던 탓도 있다. 박수근은 가족을 데리고, 북측의 감시와 남측의 폭격을 피해 산속의 토굴에서 숨어 지냈다.

　목숨의 위협을 느낀 그는 가족과 피난길에 나섰으나 그 길이 순탄
치 않았다. 부인과 아이들은 인민군에게 발각되어 집으로 돌아가고,
박수근만 남쪽으로 내려올 수밖에 없었다. 그 후, 북쪽에 남아 모진
고초를 견디던 부인이 남대천에 유엔군이 주둔했다는 소식을 듣고,
한밤중에 폭격과 총격이 계속되는 가운데 지뢰밭을 지나 아이들과
함께 남대천을 건넜다. 박수근은 남하에 성공한 부인과 아이들을
서울 창신동 큰처남집에서 극적으로 상봉한다. 1952년의 일이다.

북에 있을 때, 박수근은 1945년 평양도청 서기직을 그만두고, 금성으로 내려가 금성중학교 미술교사로 지냈다. 금성 시절 박수근은 스케치를 많이 한다. 그래서 1950년까지 살았던 금성의 집에는 그림이 많이 있어서, 박수근이 이 그림들을 항아리에 묻고 왔다는 이야기도 전한다. 또 부인 김복순이 금성과 남대천 사이의 야산에 그림을 넣은 항아리를 묻었다고 하고, 제수인 김정자는 또 다른 증언을 한다. 그러니까 철원군 원남면에 피난살이하던 집 근처 골짜기에 있는 중공군 방공호 안에 항아리를 가져다놓고 널찍한 돌로 덮어뒀다는 것이다.

「피아노 치는 소녀」는 두꺼운 종이에 소녀가 피아노를 치는 모습을 그린 그림이다. 그림 앞면도 뒷면도 낡은 흔적이 역력하다. 의뢰인은 이런 감정 대상작을 여러 경로를 거쳐 서울로 가져왔다고 한다. 그러나 이 그림은 당시 기준이 될 만한 그림이 없어 비교하기가 불가능하다는 단점은 있지만, 우리가 아는 박수근의 이전 작품과는 전혀 맥이 닿지 않았다. 이미 화가로 인정받은 박수근의 안정된 필치가 보이지 않고, 서툴고 어눌해서 아마추어가 그린 것으로 보인다.

만약 이 금성 시절의 그림이 한 점이라도 발견된다면 그림값을 떠나서 1950년 초기의 박수근 세계를 볼 수 있다는 점에서 대단한 보물이 될 것이다.

3. 중국 상하이에서 본 박수근의 위작 감정

감정 대상작

「선거장」, 천에 아크릴릭,
53×72cm, 연도 미상

2007년 한국감정평가원에 감정 의뢰인으로부터 여러 차례에 걸쳐 박수근 작품 감정 문의가 왔다. 그런데 작품이 중국 상하이에 있다고 했다. 한국감정평가원의 감정 원칙 중 하나는 실물을 보지 않고는 감정을 할 수 없다는 것이다. 15년 동안 한국감정평가원은 이 원칙을 철저히 지켜왔다. 수차례 전화가 오고간 후, 의뢰인이 모든 경비를 부담하겠다고 했다. 그래서 한국감정평가원 내부에서 여러 차례 회의한 결과 상하이 현장에 가서 직접 보고 감정하는 것으로 하고, 감정위원과 직원들이 상하이로 가게 되었다. 그때 유족인 장남 박성남도 동행했다.

우리 일행은 큰 규모의 북한 음식점인 옥류관에서 냉면과 이북 음식을 대접받고 옆방으로 이동했다. 그곳에 4호에서 6호 크기의 박수근 작품 10여 점이 있었다. 또 이중섭의 그림 여러 점과 월북 작

가 이쾌대李快大, 1913~65와 근원近園 김용준金瑢俊, 1904~67의 작품도 있었다. 감정 의뢰인은 이들 그림이 어디서 나온 것인지 출처나 소장 경위에 대해 별다른 설명이 없었고, 소장자가 개인인지 혹은 옥류관인지도 설명하지 않았다. 나는 왜 그때 이런 중요한 사항을 묻지 않았는지 지금 생각해도 아쉽다. 당시 분위기 탓에, 미술품 감정에 중요한 참고자료가 되는 데 이를 놓친 것이다.

박수근의 그림들은, 우리가 아는 박수근의 기준작과 차이가 있었다. 한국에서 보던 위작들과는 또 다른 종류의 그림으로, 박수근의 그림에서 흔히 나오는 주제인 아이 업은 여인, 시장 풍경 등도 있었지만 북한이 싫어서 남으로 내려온 박수근이었는데 그의 서명이 된, 북한의 인공기가 걸려 있는 그림도 있었다(감정 대상작 「선거장」). 게다가 배추를 씻는 장면 등 생소한 내용의 그림에, '수근'이라는 서명도 어색했다. 1948년이라고 쓴 그림들은 현재 1948년 박수근 작품이 남아 있는 것이 하나도 없어 비교할 수 없었고, 박수근의 이전 작품들과의 맥락도 보이지 않았다. 그래서 모든 그림이 위작이라고 판단되었다. 특히 위에 언급한 그림들은 그동안 내가 봐왔던 캔버스와는 다른, 생소한 색깔의 국방색 천막 천에 그려 있었다. 여기 등장하는 주제들은 1953년 이후에 나오는 것들로, 색채 또한 매우 낯설고 조악했다.

상하이로 가기 전에, 아마도 위작일 것이라고 짐작은 하고 갔으나 '역시나'였다. 실물을 보지 않고 진위를 단정짓는 것이 감정원칙에 벗어난 것이라는 생각에 현장까지 갔는데 헛수고를 한 셈이다. 서울로 돌아와 감정회의를 거친 후, 이 작품들이 위작이라고 표기한 감정서와 내가 직접 쓴 손편지를 함께 보냈다. 손편지에는 상하이에 체류하는 동안 융숭한 대접에 대한 감사의 인사와, 이런 결과가 나와서 우리도 안타깝게 생각한다는 위로의 내용을 담았다.

이는 미술품 위작이 국내뿐 아니라 해외를 통해서도 얼마든지 제

「농촌 풍경」, 메소나이트에 유채,
18.5×25.2cm, 1963

감정 대상작 「귀로」, 캔버스에
유채, 45.5×3.2cm, 연도 미상

감정 대상작 「귀로」 뒷면

「빨래터」, 유채, 15×31cm,
1950년대

감정 대상작 「빨래터」, 캔버스에
유채, 24.3×28.8cm, 연도 미상

감정 대상작 「빨래터」 뒷면

「한일(閑日)」, 하드보드에 유채,
22×33cm, 1950

감정 대상작 「한일」, 캔버스에
유채, 31.6×40.8cm, 연도 미상

감정 대상작 「한일」 뒷면

박수근

작·유입될 수 있다는 사례이기도 하다. 지나고 나서 돌이켜보니, 호기심과 의욕이 앞서서 무모하게 감행한 출장 감정사례였던 것 같다.

4. 근거 없는 위작들

감정 대상작 ① —「목장」

「목장」, 캔버스에 유채,
31.3×41cm, 연도 미상

감정 대상작 ①「목장」은 얼룩무늬 젖소가 있는 목장 울타리 밖에 초가집과 큰 나무가 있는 그림으로, 그림 어디에도 박수근 작품과의 유사성을 찾을 수 없다. 아마도 초가집이 있고, '수근' 서명이 있어 박수근의 작품으로 여긴 것 같다.

「집」, 캔버스에 유채, 31.3×41cm,
연도 미상

감정 대상작 ② ―「집」

감정 대상작 ②「집」은 눈이 내린 듯한 기와집과 담장에서 있는 소년들을 그린 것으로, 기법도 구도도 박수근의 작품으로 볼 수 없는 그림이다.

「농촌 풍경」, 캔버스에 유채,
31.3×41cm, 연도 미상

감정 대상작 ③ ―「농촌 풍경」

감정 대상작 ③「농촌 풍경」은 집들이 모여 있는 마을을 펼쳐 그린 것으로, 선묘가 박수근 고유의 질박함과는 거리가 멀다. 마치 날카로운 도구로 목판에 집이나 나무를 파놓은 것 같은 느낌을 준다. 박수근의 기준작 어디에도 없는 기법이다.

박수근

감정 대상작 ④ —「초가집」

「초가집」, 캔버스에 유채,
31.3×41cm, 연도 미상

감정 대상작 ④ 「초가집」은 초가집과 나무를 비교적 사실적으로 그
렸고, 왼쪽 아래에 'Soo Koun Park'이라고 서명이 되어 있다. 박수
근의 유화에는 초기의 몇 점을 제외하고는 앞면에 영어 서명을 한 적
이 거의 없고, 주로 뒷면에 영어 서명과 제작일이 쓰여 있다.

「노상의 사람들」, 캔버스에
유채, 31.3×41cm, 연도 미상

감정 대상작 ⑤ —「노상의 사람들」
진한 색채 위에 밝은 색을 사
선으로 굵게, 화폭 전체를 칠
했다. 그리고 박수근 그림에
나옴 직한 여인들과 아이들
을 가로세로 세 줄로 정렬해
서 그렸다. 박수근 기준작 어
디에서도 볼 수 없는 구도와
기법의 그림이다.

2부

비슷한
것은
가짜다

이중섭의 작품 감정
李仲燮, 1916~56

李仲燮 1916~56

"가장 소중하고 사랑스러운 아내와 모든 것을 바쳐 하나가 되지 못하는 사람은 결코 좋은 작품을 만들어낼 수 없어요. 독신으로 작품을 만드는 사람도 있지만, 아고리(이중섭의 애칭)는 그런 타입의 화가는 아니에요. 나는 스스로를 올바른 시선으로 바라보고 있어요. 예술은 끝없는 사랑의 표현이라오. 진정한 사랑으로 가득 찰 때 비로소 마음은 순수와 청정에 이를 수 있는 것이지요."

1955년 1월 미도파백화점의 미도파화랑 〈이중섭 작품전〉에서

이중섭에게는 예술이 곧 삶이었고, 삶이 곧 예술이었다. 그가 1954년 12월경 아내에게 보낸 편지에는 그림에 대한 열정과 사랑하는 이에 대한 모정慕情이 고스란히 담겨 있다.

"가장 소중하고 사랑스러운 아내와 모든 것을 바쳐 하나가 되지 못하는 사람은 결코 좋은 작품을 만들어낼 수 없어요. 독신으로 작품을 만드는 사람도 있지만, 아고리(이중섭의 애칭)는 그런 타입의 화가는 아니에요. 나는 스스로를 올바른 시선으로 바라보고 있어요. 예술은 끝없는 사랑의 표현이라오. 진정한 사랑으로 가득 찰 때 비로소 마음은 순수와 청정에 이를 수 있는 것이지요."[1]

그는 예술과 사랑, 그리고 예술과 삶을 분리할 수 없는 타입의 화가였다.

이중섭은 흔히 '소'의 작가로 알려져 있으나, 그림의 근간은 끝없는 가족 사랑이라고 할 수 있다. 그의 그림 중에는 화가가 소고삐를 잡고 가족들은 수레를 타고 가는 그림(「길 떠나는 가족」)도 있고, 화가 부부와 아이들이 한데 엉켜 있거나 꽃과 끈으로 서로 연결된 그림, 물고기와 게를 잡는 아이들이 낚싯줄로 이어진 그림도 있다. 모두가 하나로 연결되어 있는데, 이는 가족에 대한 사랑 없이는 나올 수 없는 그림들이다.

위대한 화가 속의 진실된 인간
1950년 함경도 원산에서 월남해 1956년 작고하기까지 이중섭은

1 이중섭, 『이중섭의 편지』, 현실문화, 2015, 200쪽.

6·25전쟁과 가족과의 생이별, 병고로 시달리는 간난의 시간으로 점철된 세월을 살았다. 그래서 작품마다 절절한 심정이 아로새겨진 것 같다. 이런 비극적 일생을 살다간 화가의 일생은 드라마나 영화로 여러 차례 제작되기도 했다.

그러나 이중섭이 살았던 어려운 시기에도 주위에는 늘 그를 아끼고 그의 예술을 사랑하는 사람들이 있었다. 김병기[1916~2022][2], 박고석, 박생광[朴生光, 1904~85], 유강열[劉康烈, 1920~76][3], 한묵[韓默, 1914~2016] 등의 화가와 구상[具常, 1919~2004], 최태응[崔泰應, 1917~98] 등의 문인이 늘 함께했다. 이들은 부산과 통영, 대구, 서울 등지에서 이중섭과 교류하면서 그림 그리는 과정도 지켜보고, 전시회를 돕거나 은지를 구해 주고, 가족과 이별했을 때는 같이 아파했다.

전쟁으로 망가진 이중섭의 삶에서 짧은 기간이나마 행복을 느끼게 해준 일본인 아내 야마모토 마사코[山本方子, 1921~2022][4]는 1999년 한 언론 인터뷰에서 "내 남편은 따뜻한 사람"이었다고 술회한다. 내가 만난 이중섭의 지인이나 동료 화가들도 그랬다. 그들은 한결같이 이중섭이 그림에 대한 타고난 소질 외에 사람을 끄는 상당한 매력이 지닌 사람이었다고 회고했다.

2 화가. 1916년 평양에서 태어났다. 국내 추상미술 1세대 화가이자 이중섭과 김환기, 유영국 등과 동고동락했던 근·현대 미술의 산증인으로, 서울대학교 교수와 한국미술협회 이사장을 지냈다. 101세에 대한민국예술원 회원이 되었고, 2021년 은관문화훈장을 받았다.

3 공예가이자 판화가. 호는 우정(愚楨). 함경남도 북청 출생으로, 1944년 일본미술학교를 졸업하고, 6·25전쟁 때 월남하여 부산에서 피난생활을 하며 박고석, 장욱진, 이중섭, 최순우 등을 만났다. 통영에 나전칠기기술원 양성소를 열고, 이중섭을 통영에서 지내며 작업할 수 있게 했다.

4 이중섭의 아내. 1941년 재학 중이던 문화학원 복도에서 붓을 씻다가 선배인 이중섭을 만나 사랑에 빠져, 후에 이중섭과 결혼하고 2남을 둔다. 한국 이름은 이남덕(李南德)으로 '남쪽에서 온 덕이 많은 여자'라며 이중섭이 지어준 이름이다.

미술평론가 이경성은 이중섭의 예술세계를 다음과 같이 기술했다.

"이중섭의 예술은 다른 천재들의 그것과 같이 개성적이고 독창적이다. 그의 감각은 감히 남이 도달하지 못한 깊은 곳까지 파고들어 미의 영토를 개척했다. 누가 보든지 일견 이중섭의 그림이라고 식별할 수 있는 구상적인 형태라든가 그만이 표현할 수 있는 독특한 색감의 세계, 기상천외한 착상이나 구도의 묘 같은 것은 누구나 만들 수 있는 것이 아니고, 천생의 소질로서만 이룩할 수 있는 고유한 것이다. 그러고 보니 천재는 하늘이 낳는다는 말과 예술은 천재에게만 준 일종의 특권이라는 생각이 든다."[5]

한편 평양에서부터, 평생 가까운 거리에서 지켜본 죽마고우 화가 김병기는 이중섭의 인간적 매력과 예술성을 다음과 같이 회고한 바 있다.

"그(이중섭)는 누구에게나 애착을 주는 작품세계를 가지고 있다. 그는 한국의 서양화 도입기에 있어서 가장 먼저 후진성을 탈피한 근대화의 선구자로서 비록 서구적인 재료로 그림을 그렸을망정 그것을 완전히 자기 것으로 소화한 개성적이고 향토적인 작가이다. 힘차고 꾸밈없는 붓끝을 휘둘러서 자신의 숨소리와 꿈을 분명하게 엮었다. 결코 모방하려 하지 않았고 가지고 있는 그대로 화폭에 옮겼을 따름이다. 그림의 소재도 그러려니와 재료도 그랬다. 그의 그림은 누구도 따를 수 없는 세계를 가지고 있다. 그는 겸손하고 정직하고 따뜻한 사람이었으며 비록 가난에 시달릴망정 그의 모습이나 언동이 품위를 잃은 적이 없다. 그는 위대한 화가에 앞서 진실된 인간이었다. '천사와 같이 천진하고 고운 마음씨'였다."[6]

짧은 생애 너머 빛나는 예술혼

한국 근대미술사에서 이중섭은 전설이었고 빛나는 존재였다. 이중 섭만큼 폭넓은 사랑과 존경을 받은 화가도 드물다. 그러나 이중섭은 월남화가로서 시대의 비극을 체험하고, 가족과의 이별로 고독과 실 의에 빠져 마흔 살의 젊은 나이에 쓸쓸한 죽음을 맞이했다. 불과 40 년이라는 짧은 생을 살았지만 이중섭은 우리나라 근대미술을 대표 하는 화가다.

이중섭은 1916년 9월 16일, 평안남도 평원군 조운면 송천리에서 부유한 지주 집안에 삼남매의 막내로 태어났다. 어려서 일찍 아버지 를 여의나 그림과 만들기를 잘했다고 한다. 열네 살 때, 오산학교에 입학하여 화가이자 미술교사인 임용련任用璉, 1901~50을 만나는데, 그는 어린 이중섭을 '장래의 거장'이라고 칭찬했다. 임용련과의 만남은 천 부적인 소질을 지닌 이중섭에게 더없는 행운이었다.

스물한 살 때 일본 분카가쿠인文化學園에 입학하고, 1938년에는 지유 미즈츠가쿄카이自由美術家協會에서 협회상을 수상하는데, 이것이 작가로 인정받는 계기가 된다. 이때도 '소' 연작을 그렸다.

공모전에서 여러 차례 입선하고 협회상을 받지만 지금 전하는 작 품은 볼 수 없고, 안타깝게도 도판으로 이미지만 볼 수 있을 뿐이 다. 그나마 다행인 것은 우리가 볼 수 있는 이중섭의 1940년대에 그 림들은 그가 애인이자 훗날 부인이 된 야마모토 마사코에게 보낸 엽 서들이다. 현재 엽서는 88점이 남아 있는데, 이중섭의 초기 그림 연 구에 중요한 참고자료가 된다. 이 엽서를 본격적으로 야마모토 마사 코에게 보낸 시기는 1940년부터 1943년까지 계속된다.

5 이경성, 『이중섭』, 중앙일보사, 1986, 12쪽.

6 김병기, 『이중섭』, 현대화랑, 1999, 74쪽.

이중섭

위작 대상은 6년 동안 그린 그림

우리가 볼 수 있는 이중섭의 작품은 6·25전쟁으로 월남하여 부산을 거쳐, 제주·통영·대구·서울에서 지내다가 1956년 세상을 떠나기까지 5~6년 동안 그린 그림들이다.

그는 불안정한 환경 속에서도 끊임없이 작품을 제작한 것으로 보인다. 특히 1953년 환도還都 당시 친구들이 부산에서 서울로 올라가자 갈 데가 없던 이중섭은 공예가이자 판화가인 유강열의 권유로 경남 통영에 머물면서, 그의 극진한 후원으로 작품에 정진하여 '소'를 비롯해서 까마귀, 닭, 어린아이를 주제로 한 그림을 남겼다.

당시 이중섭이 그림을 남긴 시기는 불과 5~6년에 불과하지만 여러 차례의 전시회와 도록 등을 통해서 널리 알려졌다. 그만큼 이중섭은 작품의 소장 경위나 출처가 분명한 편이다. 1955년 미도파백화점 미도파화랑 〈이중섭 작품전〉(1955. 1. 18~27) 출품작과 1971년 조정자의 석사학위 논문(「이중섭의 생애와 예술」)에 언급된 작품, 1972년 현대화랑에서 열린 15주기 추모 〈이중섭 개인전〉을 포함해서 여러 전시회와 도록을 통해 대부분의 소장처가 밝혀져 있는 상태다.

어떤 화가라도 작품이 감정 의뢰되면, 안목감정과 더불어 출처 및 소장 경위가 중요하다. 작품에 후천적으로 생긴 이력은 안목감정의 한계를 보완할 수 있는, 진위 판별의 중요한 단서가 되기 때문이다.

위작은 위작의 대상이 되는 화가의 작품을 보고 베끼는 경우가 대부분이다. 이중섭의 작품 위작도 그의 도록이나 카탈로그에 실린, 위작의 기준이 되는 작품을 보고 베낀 것이 많다. 그래서 감정할 작품이 도록에 있다고 참고는 할 수 있으나 무조건 진품이려니 하고 안심하거나 믿으면 안 된다. 그것이 바로 함정일 수 있기 때문이다. 위작이 많다는 것은 어쩌면 유명 화가가 견뎌야 할 숙명인 것 같다.

위작이 가장 많은 화가

한국미술품감정원에서 발행한 『한국 근현대 미술 감정 10년』(2013)에 따르면, 2003년에서 2012년까지 10년 동안 이중섭 작품의 감정 의뢰 건수는 총 187점이다. 그중 진작이 77점, 위작이 108점, 감정 불능이 2점이었다. 특히 김환기, 박수근, 천경자 등의 주요 작가 감정 결과 위품이 가장 많았던 작가는 이중섭으로 무려 58퍼센트나 되었다. 2점을 감정하게 되면, 그중 1점은 위작이었던 셈이다. 서양화의 위작 사례로는 이중섭이 단연 톱이었다.

위작 중에서 흔히 볼 수 있는 엽서그림의 경우는 이중섭이 야마모토 마사코에게 연서^{戀書} 형식으로 보낸 것으로, 이중섭이 다른 사람에게 보낸 예는 어디서도 나오지 않았다. 하지만 위작 엽서그림은 헌책방이나 고물상에서 쉽게 구할 수 있는, 오래된 일본 엽서에 그린 것을 많이 볼 수 있다. 이들은 대개 수취인 없이 앞면에 일본 명승지가 있는 관광엽서들이다.

위작 은지화 역시 이중섭이 살았던 시기에 주로 피웠던 양담배의 은지가 아니라, 담배를 쌌던 구김 없는 은박지에 그린 것도 볼 수 있다. 이중섭의 대표작인 소 그림의 경우 「황소」 4점, 「전신^{全身} 소」 10점, 「싸우는 소」 4점으로 밝혀져 있으나 미술시장 주변이나 감정 의뢰되는 소 그림의 숫자는 내가 본 것만으로 수십 점이 넘는다. 이들은 소설 같은 허무맹랑한 소장 경위나 출처로 포장된 채 돌아다니고 있다. 아마도 '소' 그림은 이중섭의 대표작으로 꼽히는 인기 있는 걸작이기도 하지만 고가로 팔리기 때문인 것 같다. 그러나 지금도 이미 잘 알려진 소나 아이들과 물고기, 가족들을 그린 그림이 그럴듯한 소설 같은 출처와 함께 미술시장을 배회하고 있다.

기억에 남는 위작 사례 중 하나로, 이중섭이 그렸다고 하는 닭 그림 2점이 있다. 소장가는 시아버지가 오래전에 어느 절 암자에서 동

자승으로 있을 때, 이중섭이 폐결핵으로 요양차 왔는데 시중을 들어주자 고맙다는 인사로 그려주었다는 닭 그림 2점을 감정 의뢰했다. 기본이 안 된 황당한 그림으로, 어떤 자료에도 이중섭이 아파서 절에서 요양했다는 기록은 찾아볼 수 없었다. 그러나 소장가는 확실한 출처가 있는 자신이 소장하고 있는 그림을 위작이라고 한다며, 거칠게 항의했다. 그림으로 보나 출처나 소장 경위로 보나 아귀가 전혀 맞지 않는 이중섭의 작품 관련 감정 의뢰작이었다. 안목감정과 더불어 출처나 소장 경위도 감정에서 중요한 필요조건이다.

카탈로그 레조네와 입체 작품 '파이프' 그리고 기준작

「이중섭 카탈로그 레조네 연구」 보고(책임연구원 목수현)에 따르면, 이중섭의 작품으로는 회화 239점(망실작 포함), 소묘 56점, 판화 1점, 엽서 88점, 은지 142점, 편지 42점, 입체 1점 등 모두 676점이라고 한다.

많은 유화와 수채 드로잉, 엽서 은지화와 더불어 특이하게도 입체가 1점 있다. 제주도 피난 시절, 화우畵友 김환기에게 주려고 담배파이프에 직접 조각한 것이다.

1951년 3월, 제주에 있던 이중섭은 평소 파이프 담배를 즐기던 동료 화가 김환기한테 전해 주라는 메모와 함께 부산에 있던 이헌구李軒求, 1905~837에게 소포로 보낸 것이다. 그러나 며칠 후, 김환기는 "이 파이프는 이 선생이 소장하는 것이 맞다"라며 돌려주었다고 한다.

이헌구의 유족이 보관해 오던 이 파이프는 2017년 6월 28일 제144회 서울옥션에서 처음 공개되어 1억 8,000만 원에 낙찰되었다.

7 언론인이자 문학평론가. 호는 소천(宵泉). 함경북도 명천 출생으로, 일본 와세다대학 불문과 시절, 영어영문과에 재학 중이던 「저녁에」의 시인 김광섭(金珖燮, 1905~77)과 함께 자취생활을 했고, 절친 김광섭의 부음 소식에 충격을 받고 투병생활을 하다가 별세했다. 일제강점기에 친일 단체인 조선문인협회 등에서 활동하다가 해방 후 우익으로 전향하여 좌익의 프로문학 타파를 주장했다. 이화여자대학교 교수를 지냈다.

「파이프」, 나무에 새김,
4x17.3x4cm, 1951

기준작으로 삼은 소 그림은 주로 통영 시절에 주위 사람들의 격려와 관심 속에서 나온 걸작이다. 이들 그림의 소장 경위나 출처는 거의 밝혀져 있다. 그중에서 다만 지금 우리가 볼 수 없는 미국으로 건너간 '소' 그림 1점은 1954년 이승만이 미국으로 가면서 선물했을 거라고만 알려져 있다. 「황소」의 경우, 제목을 평론가마다 다르게 표기하는 바람에 제각각이지만 대부분 다 표기하고, 이중섭이 생전에 사용했던 제목과 이중섭 카탈로그 레조네의 제목 기준을 따랐다. 제작연도와 소장처도 함께 표기해서 감정 대상작과 비교할 때 참고했다. 또한 이중섭은 시대별·장르별로 서명에 많은 변화가 있어, 이중섭 작품을 연구하거나 진위 감정할 때 참고자료가 되므로 서명의 위치도 함께 넣었다.

'아이들'을 소재로 한 그림이, 유화와 은지화, 엽서그림에서 많은 위작을 볼 수 있는 것은 이중섭은 인기 있는 화가로서 진품이 고가인 데다가 기준이 되는 진품의 크기가 작고, 그가 재료로 선택한 종이나 엽서, 은박지 또한 주변에서 쉽게 구할 수 있기 때문에 위작이 쉽게 나오는 것 같다. 그러나 이중섭의 그림은 아끼고 사랑했던 사람이 많았던 만큼 함부로 흘러다닌 예를 볼 수 없고, 소장 경위나 출처도 잘 알려져 있어서 상태가 비교적 양호하다. 찢어졌다거나 물감이 떨어져 나간 예도 별로 많지 않았다. 그런데 이상하게도 이중

이중섭

섭의 위작들은 그림 위에 때를 묻히거나 그림을 훼손시켜 오랜 시간이 지난 것처럼 보이게 연출한다. 또 화폭의 네 귀퉁이를 둥글게 처리한 감정 대상작도 나오는데, 이런 형태는 진품에서는 거의 찾아볼 수 없다.

이중섭이 전 국민이 다 알 만큼 유명하고 작품이 고가인 만큼 이제까지 밝혀진 진품보다 더 많은 위작이 돌아다니는 게 아닌가 한다. 이중섭은 활달한 필치와 탄탄한 구성력을 가진 거장으로, 어느 위작도 그의 걸출한 작품의 주제를 이해하지 못했을 뿐 아니라 호방하고 활달한 붓질을 감히 따라갈 수도, 흉내 내기조차도 쉽지 않았다. 특히 이중섭의 작품에서 뿜어져 나오는 품격을 위작에서는 찾아볼 수 없었다.

이제는 카탈로그 레조네에 의해 작품의 전모가 거의 다 밝혀졌고, 수차례의 전시회 개최와 도록 출간, 학술 논문 등으로 이중섭의 생애와 작품, 예술세계가 훤히 드러난 편이다. 게다가 많은 연구자와 감정가에 의해 끊임없이 연구되고 속속 진위가 가려지고 있다. 이런 다각도의 노력에 힘입어 이중섭은 머잖은 장래에 위작 논란에서 벗어날 수 있지 않을까 생각한다.

1장

자화상
감정

「자화상」, 종이에 연필·크레파스
48.5x31cm, 1955

기준작

여러 해 전, 나는 지인의 소개로 서울 화곡동에 있는 이중섭의 조카 이영진[1935~2016] 집에서 십자로 접혀진 자국이 남아 있는 이중섭 자화상과 여러 장의 엽서와 은지화를 볼 기회가 있었다.

이중섭이 자신의 얼굴을 묘사한 「자화상」은 종이에 연필로 그린 후, 오른쪽 아래 붉은색 연필로 'ㅈㅜㅇㅅㅓㅂ'이라고 서명한 드로잉이다.

1955년 1월 서울 미도파백화점 화랑에서 가진 개인전을 마친 이중섭은 전시에서 남은 그림 30여 점을 들고 2월 대구로 간다. 그리고 소설가 최태응崔泰應, 1917~98[8]의 과수원 안에 있던 오두막집과 대구역 앞 여관방(경복여관 2층 9

이중섭

호실) 등을 전전하면서, 5월 대구 미국공보원에서 전시하기 위해 20여 점을 제작한다.

그러나 서울에 이어 대구 개인전도 성과는 초라했다. 이중섭은 두 차례의 개인전 결과에 대한 실망과 충격으로 자괴감과 영양실조가 겹쳐 극도로 쇠약해져서 정신이상 증세를 보인다. 그래서 1955년 7월부터 한 달 이상 대구 성가병원에 입원한다. 이때 이중섭은 주위 사람들이 자신을 미쳤다고 하자 자신이 그렇지 않다는 것을 증명하려고 거울을 들고 「자화상」을 그렸다고 전해진다.

"병원에 있으면서 이중섭은 자신의 모습을 자세하게 그린 자화상을 남겼다. 이 그림은 주위 사람들이 자신에게 미쳤다고 하자 그렇지 않음을 증명하기 위해 그렸다고 한다. 거울을 꺼내 들고 즉석에서 그렸다는 이 그림은 최태응이 보관하다가 이중섭 사후에 조카 이영진에게 전해 주었고 1999년 초 서울 갤러리 현대에서 이중섭 전이 열렸을 때 처음 공개되었다."[9]

이 자화상은 연필로 얼굴과 옷에 음영까지 넣어 아주 사실적으로 그렸다. 정면을 뚫어져라 보고 있는 후줄근한 작업복 차림의 중년의 남자를 그렸지만, 피폐하고 힘든 병상에서도 녹슬지 않은 대가의 단단한 기본기가 엿보인다. 이 그림은 최태응이 오랫동안 보관하다가 이중섭의 조카 이영진에게 전해 주었다.

[8] 소설가. 황해도 은율에서 태어나, 1939년 『문장』에 단편소설이 추천되면서 등단했다. 광복 후 월남한 뒤 『민주일보』 정치부장 등을 지냈고, 6·25 때 종군작가로 활동했다. 대구에 정착하여 지내던 중 이중섭과 친분을 쌓았다. 훗날, 이중섭이 연필로 그린 「자화상」을 조카 이영진에게 건네주고, 1970년대 말 미국으로 건너갔다. 작품집에 『바보 용칠이』, 『봄』, 『항구』 등이 있고, 1996년 『최태응 전집』이 발간되었다.

[9] 최석태, 『이중섭 평전』, 돌베개, 2000, 256쪽.

이중섭에게 드로잉은 어떤 상황에서 어떤 소재를 그리더라도, 그의 전 작품을 관통하는 핏줄 같은 것이기도 하다. 우리가 흔히 볼 수 있는 그림 속의 이중섭은 콧수염을 한 남자로 표현된다. 그래서 그림을 그리거나 아이들과 엉겨서 노는 장면에 콧수염을 한 자신을 그려 넣은 작품이 많다. 하지만 본인만 독립적으로 그린 것은 이 연필 드로잉 「자화상」이 유일하다.

이중섭은 캔버스에 유채물감으로 '자화상'을 그렸다는 기록이 어디에도 없는데, 캔버스에 유채물감으로 그린 「자화상」을 두 점 볼 수 있었다. 이중섭의 자화상이라고 하는 그림은 오른쪽 아래에 'ㅈㅜㅇㅇㅅㅓㅂ'이라는 서명과 함께 붓 두 자루를 든 남자의 초상이 중심에 있고, 남자 뒤에는 이중섭의 대표작인 소 그림 일부가 보이고, 들판에는 누런 소들이 있었다. 여기서 캔버스에 그린 소는 홍익대학교 박물관 소장의 「흰 소」(1955)로 보인다.

두 그림 중 한 점은 소장가가 누군지도 모르고 어떤 기록도, 출처도 없이 미술시장 주변을 떠돌고 있었다. 또 다른 한 점은 2005년에 벌어진 '김용수, 이중섭·박수근 위작사건'에서도 2,834점의 위작 사이에 이 「자화상」이 들어 있는 것을 볼 수 있었다. 김용수는 이들 그림을 1980년경 인사동 한 가게에서 뭉텅이로 샀다고 했다.

사건의 발단은 이렇다. 감정 의뢰인은 2005년 한 경매사에서 낙찰받은 이중섭의 「물고기와 아이들」을 한국미술품감정협회에 진위 감정을 의뢰해 왔다. 출처로는 유족인 이중섭의 둘째아들 이태성[1949~]에게 나온 것으로 감정 결과 위작으로 판명되었고, 이 그림의 소장자인 김용수와 이태성이 감정인을 고소하는 초유의 사태가 벌어졌다. 우리나라의 미술품 감정 역사에 미증유의 대형 사건은 이렇게 시작되었다. 양쪽의 치열한 공방으로 연일 언론에서는 이 사건을 대서특필로 다루었다. 미술계뿐만 아니라 온 세상이 이중섭 위작사건

김용수가 소장한 그림들

이중섭

으로 시끄러웠다.

이 사건은 12년 넘게 끌어오다가 2017년에 대법원 판결로 김용수가 소장한 그림들이 모두 위작임이 밝혀졌다. 검찰 발표에 따르면, 김용수의 소장품은 진품이 하나도 없었다고 한다. 그렇다면 김용수 소장품 중 하나인 이 「자화상」 또한 위작이 되는 셈이다.

이 두 자화상은 남자 얼굴의 형태와 머리카락이 조금씩 다르고 하늘의 구름이 약간씩 차이를 보일 뿐이어서, 얼핏 보면 같은 그림이 아닐까 착각할 정도로 닮았다. 조형적인 유전자가 너무나 같아 보여서, 아마 한 사람이 여러 점을 그린 것이 아닌가 하는 생각마저 들었다.

감정 대상작 ①

위작을 제작할 때 참고했을 것으로 추정되는 이중섭 사진

김용수가 소장한 그림 속의 이중섭 「자화상」

이중섭의 은지나 엽서그림을 제외한 대부분의 그림이 종이에 그린 것이고, 캔버스에 그린 그림은 아직까지 밝혀진 것이 없다. 두 자루의 붓을 들고 있는 모습이 작위적이다. 왼쪽에 보이는 캔버스에 흰

「자화상」, 1955

소를 그리는 중인 것 같다. 그래서 마치 이중섭이 소를 그리다가 잠시 카메라 쪽을 보고 포즈를 취한 것만 같은 모습이다. 상황이 이중섭-흰 소—소로, 순차적으로 연결된다. 이 감정 대상작 ①의 화폭 뒷면을 볼 수는 없었으나, 사진에 캔버스천의 올이 확인되는 것으로 보아 캔버스에 그린 것으로 보인다.

다음의 감정 대상작 ②를 비롯하여 이들 「자화상」은 이중섭다운 면모와 품격이라고는 일절 찾아볼 수 없다. 억지스럽고 황당하다.

아마도 '이중섭' 하면 콧수염과 황소를 연상시키니까, 이렇게 붓을 들고 있는 콧수염이 난 화가가 등장하면 당연히 이중섭을 연상할 것이라는, 엉뚱한 발상으로 이들 자화상을 그린 것 같다.

캔버스에 유채,
38x45.4cm, 1950

캔버스 뒷면("이중섭
자화상"이라고 적혀 있음)

감정 대상작 ②

감정 대상작 ①과 동일한 포즈와 구성의 그림이지만 감정 대상작 ①에 비해 얼굴의 묘사력이 떨어지고, 붓질도 다소 거칠다는 차이점이 있다. 감정 대상작 ② 역시 캔버스에 그렸다. 뒷면의 캔버스 틀 오른쪽 아래에 이렇게 적혀 있다. "이중섭 자화상." 두 그림 모두 인물은 이중섭의 사진을 모델로 삼아 그리고, 여기에 그려진 소 그림은 1955년작 「흰 소」가 모델인 것으로 추정된다.

2 장 '소' 그림들 1

1. '소' 그림 감정

이중섭은 진심으로 소를 좋아했다. 평안도 오산 시절부터 소를 그리기 시작해서 세상을 뜰 때까지 꾸준히 그렸다. 그래서 이중섭이 소를 빌려 자신의 초상을 그린 것이라고 말하는 이도 있을 정도다. 우리가 그를 '소의 화가'라고 부르는 이유다. 소에 대한 각별한 애정도 있지만 이중섭에게 소는 충실하고 신뢰할 수 있는 일꾼이며, 온순한 벗이었던 것 같다. 이중섭은 소를 그릴 때, 정확하게 묘사하기 위해 소를 관찰하다가 소도둑으로 몰린 적도 있다고 한다. 세밀한 관찰 결과, 소의 해부학적인 구조와 특징까지도 완전히 파악하고 있었다. 소재를 변형하거나 과장할 때도 정확한 구조와 데생을 바탕으로 했다. 그에게 데생은 작업의 기초였다. 그래서 어느 그림에서나 정확하고 뛰어난 묘사력을 확인할 수 있다.

이중섭이 즐겨 그렸던 소는 두말할 것도 없이 한국인의 삶을 상징하는 향토적인 주제이자 일제강점기를 견뎌낸 화가에게는 민족의식

의 표상이기도 하다. 우리가 볼 수 있는 대부분의 '소' 그림은 1953년에서 1954년 봄까지 통영에 머물면서 그린 것이다. 혼신을 다해 자신만의 양식을 완성하던 행복한 시절이 낳은 득의의 결실이다.

이중섭의 모든 작품을 한데 모은 카탈로그 레조네에 따르면, '소'를 주제로 한 유화 작품은 「황소」 4점, 「전신 소」 10점, 「싸우는 소」 4점이 현존하는 것으로 밝혀졌다. 특히 나는 미술시장 주변에 돌아다니는 '소' 그림을 많이 봐온 터라, '소' 그림의 수가 18점 안팎이라는 사실에 놀랐다. 지금도 진위 감정에 '소' 그림이 그럴듯한 출처와 소장 경위로 포장한 채 버젓이 의뢰된다. '소'를 주제로 한 그림이 워낙 인기가 높고, 고가로 거래되기 때문에 위작의 주요 표적이 된 것 같다.

2장의 '소' 그림은 붉은 노을을 배경으로, 고개를 치켜들고 있는 소의 머리 부분을 클로즈업한 그림들이다. 이중섭의 작품세계에서도 손꼽히는 대표작일 뿐만 아니라 우리나라 근·현대 미술에서도 대표작의 하나로 통한다. '소' 그림은 아내와 두 아들을 일본으로 보낸 후 외롭고 처연했던 시절, 자신의 심정을 소를 통해 표현한 바로 이중섭의 또 다른 자화상이기도 하다.

진위를 가리기 위해, '소' 그림 4점을 기준작으로 삼았다. 이 그림들은 참고할 수 있는 소장 경위나 전시 이력, 그리고 비교할 수 있는 도록 등을 통해 많이 알려져 있다.

1) 「소 1」(1954) 감정

기준작

「소 1」, 종이에 유채, 32.5x49.5cm,
1954

소장처

1967년 김광균
1972년 김광균
1976년 김종학

일렁이는 듯한 붉은 노을이 배경이다. 황소가 왼쪽으로 고개를 돌려 울부짖는 순간을 소의 머리 부분만 클로즈업해서 그렸다. 고개를 뒤로 휙 돌려 울부짖는 한순간을 강렬한 색채와 굵고 거친 필치로 거침없이 그린 작품으로, 이중섭의 천부적인 소질과 함께 오랫동안 소를 관찰하고 수많은 데생 연습이 이뤄낸 결과물이다. 몸에 난 가로의 굵은 선들은 소의 표정과 근육을 더욱더 강렬하게 만들고, 가로로 그은 배경의 굵은 선들이 교차하며 작품을 더욱 극적으로 만든다. 오른쪽 하단에 서명 'ㅈㅜㅇㅅㅓㅂ'이 보인다.

이 그림은 일반적으로 제목이 「황소」로 알려져 있다. 하지만 미술사가 최열1956~ 은『이중섭 평전』(2014)에서 소를 그린 지역에 따라 제목을 「통영의 붉은 소」로 붙였고, 이보다 앞서『이중섭 평전』(2000)을 출간한 최석태는 「노을 앞에 울부짖는 소」로 제목을 붙였다.

1955년 미도파백화점의 미도파화랑에서 열린 〈이중섭 작품전〉 출

품 목록에 번호 No. 29 「소」로 표기된 작품을 김광균이 구입했다.

감정 대상작 ①

「황소」, 목판에 유채,
19.4x26cm, 2001

한국사학회에서 2001년에 발행한 『한국서화자료집』 164쪽에 「이중섭 황우」로 소개되었다. 이 책에는 춘곡春谷 고희동高羲東, 1886~1965의 풍경화, 설초雪蕉 이종우李鍾禹, 1899~1979의 풍경화, 박수근의 풍경화와 함께 수록되어 있다.

　감정 대상작 ① 「황소」는 이전에 한번도 소개된 적이 없고, 소장 경위나 출처가 밝혀지지 않은 그림이다. 그림에는 이중섭이 소의 영혼까지 포착한 듯한 힘차고 분방한 붓놀림이 없다. 머리가 몸에 비해 지나치게 커졌고, 오른쪽 몸의 각도도 고개를 들어 오른쪽으로 돌린 머리의 무게를 감당하지 못한다. 이 부분을 기준작과 비교하면, 기준작의 소는 몸과 고개, 머리의 연결이 해부학적인 정확성을 바탕으로 하고 있는 데 비해, 이 감정 대상작의 소는 해부학적으로 몸의 각도가 더 기울어졌어야 한다. 감정 대상작 ①은 기준작의 겉모양만 베낀 모작에 불과하다.

2) 「소 2」(1954) 감정

기준작

푸른 색지에 유채물감으로 소의 머리 부분만 그렸다. 붉은 배경에
둥글게 내려 그은 긴 붓터치는 고개를 들고 울부짖는 소의 감정의
진폭을 극적으로 표현하고 있다. 이는 당시 이중섭의 심정을 드러낸
것으로 보인다.

　이중섭은 1954년 봄까지 통영에서 지내다가 진주를 거쳐, 서울로
간다. 조정자는 「소 2」에 관해 자신의 석사학위 논문 「이중섭의 생
애와 예술」(1971)에서 "이 작품은 박생광 개인전 때 이중섭이 진주에
와서 기념으로 그려주고 간 것이다"라며, 이 그림의 제목을 1955년 5
월에 그린 「진주의 황소」로 해야 한다고 했다. 최열도 『이중섭 평전』
에서 이 기준작의 제목을 「진주의 붉은 소」로 고쳐 붙이며, 20세기
미술사상 가장 빼어난 걸작이라고 소개한 바 있다. 왼쪽 하단에 서
명 'ㅈㅜㅇㅅㅓㅂ'이 있다.

감정 대상작 ②

「황소」

　감정 대상작 ②「황소」는 고미술품을 거래하는 한 상인이 나에게 개인적으로 의뢰해 온 것으로 나무판에 유채로 그려져 있었다. 대부분 이렇게 개인적으로 문의해 올 경우는 이것을 나중에 강의 자료로 쓰겠다고 양해를 구하고 사진을 찍어 보관한다. 기준작은 푸른색 바탕에 누런 황소와 붉은 배경을 그려서 굵은 붓터치 사이로 푸른색의 종이가 얼핏얼핏 보인다. 감정 대상작은 기준작을 흉내 낸 것으로, 기준작이 푸른 색지 바탕에 그린 그림임을 인지하지 못하여 소의 목덜미 사이로 푸른색 터치를 한 것을 볼 수 있다. 또한 소의 머리는 일그러져서 기형이 되었다. 눈과 눈 사이는 상당히 멀어졌고, 아래턱뼈는 아예 없다. 소에 대한 해부학적인 지식 없이 따라 그린, 아귀가 맞지 않은 엉성한 그림이다.

이중섭

3) 「소 3」(1953~54) 감정

기준작

「소 3」, 종이(청색 색지)에 유채,
29x41cm, 1953~54

소장처

1975년 이재선
1976년 임인규

'소' 시리즈 중 하나로, 굵고 탄력 있는 선을 이용하여 소의 머리를 강한 색채로 그렸다. 이중섭은 황소에게서 온순하고 믿음직하고, 묵묵히 일하는 동물이라는 인식을 받았고, 또한 그 인내력과 지구력에 감동했을 것이다. 모든 어려움과 아픔을 견디어 내는 힘과 의지, 이것이 아마도 이중섭에게 주요한 삶의 덕목으로 보였을 것이고 황소 그림의 연작을 제작하도록 했을 것이다. 그러나 이 그림에 표현된 황소의 사나운 표정과 기세는 인내력의 한계를 넘어선 것임을 상징적으로 나타내고 있다. 고난과 역경을 참고 견디며 내일에 희망을 두고 삶의 의의를 찾고자 노력한 이중섭의 의지가 담겨 있다.[10]

이런 기준작에 비춰보면, 위작의 공통점은 소의 해부학적인 사실을 무시하고 외형만 베낀다는 점이다. 예컨대 조각가들이 흙으로 인체를 빚을 때, 보이지 않는 신체의 골격을 염두에 두고 흙을 붙여 가며

10　　임영방 외, 『이중섭』, 금성출판사, 1990, 118쪽.

제작한다. 이렇게 만든 인체에는 마치 피부 속에 뼈가 있는 것처럼 사실감이 가득해진다. 그런데 해부학적인 지식 없이 소를 그리면, 소는 뼈가 없는 기형이 될 수밖에 없다. 반면 기준작에는 소의 골격이며 역동성이 제대로 살아 있다. 오른쪽 하단에 서명 'ㅈㅜㅇㅅㅓㅂ'이 있다.

「황소」

「황소」 뒷면

감정 대상작 ③

감정 대상작 ③은 소의 머리 구조나 골격을 무시한 채 그렸다. 몸통과 목을 비롯한 머리가 따로 논다. 그럼에도 그림은 오래되어 보이는 누런 종이에 유채로 그렸다. 이중섭의 소 그림에서 볼 수 있는 속도감 있는 붓놀림도 없다. 또한 감정 대상작에 사용된 붉은색은 이중섭이 사용하지 않았던 색이고, 소의 몸통에 한 서명('ㅈㅜㅇㅅㅓㅂ') 역시 기준 서체에서 벗어나 있다. 작가에게 서명은 아주 중요한 그림의 구성요소인데, 소의 몸통에 한 서명은 이중섭 그림에서는 볼 수 없다. 서명의 그릇된 위치가 곧 위작임을 강조해 보여 준다.

4) 「소 4」(1950) 감정

—아름다운 기증(이건희 컬렉션)

기준작

「소 4」, 종이에 유채, 26x36.5cm,
1950

<u>소장처</u>

2021년 이건희 컬렉션
2022년 국립현대미술관

이중섭의 솜씨가 무르익은 시기에 빠른 붓놀림으로 소의 머리 부분
을 클로즈업한 이 그림은 분출하는 내면의 투지와 생동하는 기운을
강하게 표현하고 있다.

　같은 주제와 스타일의 다른 기준작에 비해 머리의 표현이 다소 거
칠다. 그럼에도 머리를 표현한 붓터치와 붓질의 방향, 구조에 대한
이해 등은 동일하다. 게다가 빠른 붓질에도 윗니와 아랫니까지 챙
겨 그렸다. 이러한 디테일이 그림의 완성도를 높여 준다. 이 기준작
은 2021년 이건희李健熙, 1942~2020 삼성 회장의 컬렉션 중 국립현대미술
관에 기증되어 영구 소장된 작품이다. 오른쪽 하단에 서명 'ㅈㅜㅇㅅㅓ
ㅂ'이 있다.

「황소」

감정 대상작 「황소」 ④―1과 ④―2는 기준작 「소 4」를 따라 그린 것으로, 두 감정 대상작 모두 동일한 크기와 동일한 서명을 보아 한 사람의 솜씨인 것 같다. 소의 구조를 완전히 파악하고 자유자재한 붓놀림으로 그린 기준작과 확연한 차이를 보인다. 해부학적으로 설명이 되지 않는 부자연스러운 형상과 붓질로 인해 소가 괴물처럼 변했다. 감정 대상작 「황소」 ④―1은 서명도 왼쪽 상단의 빈 공간에 배치하여 주제를 방해한다. 이중섭은 서명이 주제보다 돋보이지 않게 하되, 그림의 균형 요소로서 십분 활용한다. 감정 대상작 「황소」 ④―2는 굵은 터치로 흉내만 낸, 괴기영화에 등장할 법한 섬뜩한 몰골이다. 더욱이 코에서 눈까지의 폭이 지나치게 좁다보니 기이한 느낌은 더 강화된다. 감정 대상작 「황소」 ④―1도 마찬가지다. 특히 감정 대상작 「황소」 ④―1과 ④-2는 모두 종이의 네 귀퉁이를 둥글게 처리했는데, 이런 형태는 이중섭의 기준작에서는 일절 찾아볼 수 없고 위작에서 가끔씩 등장한다.

「소」 감정 사례 서명 비교

	기준작	서명
기준작 「소 1」, 종이에 유채, 32.5x49.5cm, 1954		
감정 대상작 ①		
기준작 「소 2」, 종이에 유채, 28.8x40.7cm, 1954		
감정 대상작 ②		
기준작 「소 3」, 종이에 유채, 29x41cm, 1953~54		
감정 대상작 ③		
기준작 「소 4」, 종이에 유채, 26x36.5cm, 1950		
감정 대상작 ④-1		
감정 대상작 ④-2		

'소' 그림과의 인연

나는 1976년경 문헌화랑이 문을 닫게 되자 졸지에 직장을 잃었다. 그러다가 1972년 현대화랑의 이중섭 15주기 추모전을 기획한 한용구가 이중섭의 소 그림 한 점을 판매해 줄 것을 의뢰해 왔다. 앞에서 소개한 '소' 그림 중의 한 점으로, 당시에 매우 고가에 매매했다. 그동안 화랑에서 주어진 일만 해왔는데, 이 매매 성사를 계기로 '나도 그림 파는 재능이 있는 것이 아닌가' 하는 뜻밖의 자신감이 생겼다. 자신감은 곧 현실이 되었다. 수많은 그림이 내 손을 거쳐서 소장가의 품에 안겼다. 화상으로 산 지도 어언 50여 년이 되어간다. 그 '소' 그림은 나의 인생을 화상으로 자리 잡게 한 운명의 그림이기도 하다.

2. 「흰 소」 감정

「흰 소」라고 하면 보통 소의 전신을 그린 그림을 말하는데, 이중섭의 카탈로그 레조네에 따르면, 「흰 소」는 10점이라고 한다. 여기서는 도록이나 전시회 기록에 나온 8점을 중심으로 감정 사례를 소개한다.

1) 「소」(1954) 감정

마구잡이와도 같이 거친 선과 빠른 붓놀림에도 불구하고 완벽한 소 형태에 도달했을 뿐만 아니라 세상의 모든 기운을 응집한 것처럼 강력한 힘을 표현하는 데 성공하고 있다. 그리고 무엇보다 살아 움직이는 생물의 겉모습은 물론 뼈와 살의 구조까지 완전히 파악하고 있으며 이를 바탕으로 내면의 강인한 투지를 이끌어내는 놀라운 역

「소」, 종이에 유채·에나멜,
34.4x53.5cm, 1954

소장처

1971년 정성우
1980년 전인권
2022년 호암미술관

량 없이는 불가능한 표현력을 과시하고 있다.[11]

　흰 소가 막 돌진하려는 순간이다. 뒷다리를 어긋나게 해서 밀리지 않게 땅을 밟고, 머리를 왼쪽으로 돌려서 뿔을 앞세웠다. 꼬리마저 위로 틀었다. 뒷다리처럼 꼬리에도 힘이 들어가 있다는 뜻이다. 배경도 수평의 빠른 터치도 속도감이 있어서, 뭔가를 들이받으려는 듯한 자세에 저돌성을 부여한다. 이중섭이 뛰어난 관찰력으로 소의 특징과 역동적인 움직임을 빼어나게 표현한 그림이다. 차분한 청회색이 주조를 이룬 가운데 흰빛이 도는 에나멜을 사용해서 성난 소의 근육 움직임을 강조했고, 한창 무르익은 시기의 자유분방한 필세를 보여 주는 '소' 시리즈 중 하나다. 통영 개인전 출품작이다. 오른쪽 위에 서명 'ㅈㅜㅇㅅㅓㅂ'이 있다.

　최열은 『이중섭 평전』에서 이중섭이 그린 소를 '황소'가 아니라 '들소'라고 해야 한다며, 이 들소는 곧 이중섭 자신이었다고 했다. 이중섭의 내면적 자화상으로서 소를 보게 한다.

11　　　최열, 『이중섭 평전』, 돌베개, 2014, 443쪽.

2) 「소」(1954)

─화가와 소장자의 아름다운 인연

「소」, 종이에 유채, 35.3x51.3cm, 1954/「소」 뒷면

작품정리카드 스티커가 보이는
액자 뒷면(당시 작품명은 「황소」)

서명

소장처

1955년 미도파백화점의 미도파화랑 개인전에서 박태현 구입
2010년 서울옥션 경매(제117회 경매에서 35억 6,000만 원에 낙찰)
2022년 서울미술관

화가의 노련하고 숙련 기법인 몇 번의 붓질만으로 해부학적으로 정확한 소의 형상을 잡아낸 그림이다. 앞의 「소」와 자세는 같다. 전진하려는 움직임의 순간을 그렸다. 차이는 앞의 그림이 검은색 선묘로 형상을 그렸다면, 이 그림에서 형상을 빚는 것은 흰색 계열의 선묘(터치)다. 이 「소」가 앞의 「소」보다 더 골격이 드러나 보인다. 선묘 위주로 그린 소 그림이기도 하고, 서예의 필법처럼 빠른 붓놀림으로 다채롭게 구사한 터치의 강약과 굵기의 차이 등이 버무려진 조형미가 돋보인다.

서양의 기초 위에 동양의 기운생동氣韻生動의 정신을 담아놓은 것 같다. 유강열의 증언에 따르면, 통영에서 맨 처음 그린 소 그림이라고 한다. 오른쪽 아래, 서명 'ㅈㅜㅇㅅㅓㅂ'이 있다.

이 작품(당시 작품명 「황소」)은 부동산업에 종사하는 박태헌(당시 87세)
씨가 1955년 미도파백화점의 미도파화랑에서 이중섭 개인전 때 구
입했다. 당시에 3점을 구입했는데, 이 작품은 포함되어 있지 않았다.
그런데 이중섭이 가족을 그린 그림들은 일본의 아이들에게 갖다주
고 싶다고 해서, 그것을 「황소」와 교환한다. 화가와 소장가는 같은
고향 사람이었다. 즉 이중섭이 박태헌 씨의 사촌동생과 친구로 대구
피난 시절에 몇 번 만난 적이 있어서, 고향 사람을 도와준다는 마음
으로 당시 쌀 10가마에 해당하는 돈을 주고 구입한다. 박태헌 씨는
오랫동안 오동나무 상자에 보관해 온 「황소」를 인연이 다해서 좋은
일에 쓰려고 한다며 경매에 위탁한 것이다.

2010년 「황소」가 한국감정
평가원에 감정 의뢰되자 감정
위원들은 일제히 환호성을 지
르며 한동안 행복에 젖었다.
보관 상태도 완벽했다. 이런
걸작을 가까이서 볼 수 있는
건 행운이라는 생각이 들었다. 당시 언론의 관심은 「황소」의 가치보
다 과연 이번 경매에서 「황소」의 매매가가 45억 2,000만 원에 팔린
박수근의 「빨래터」를 넘을 수 있는가에 있었다. 대중도 덩달아 「황
소」가 새로운 기록을 세우는가 여부에 관심을 집중했다. 예술작품
을 절대가치가 아닌 상품으로서의 가치로만 따지는, 안타까운 현실
이 빚어진 것이다. 2010년 6월 29일 경매 결과, 「빨래터」가 세운 기
록은 뛰어넘지는 못했다. 그럼에도 「황소」는 그때 한국 미술품 경매
사상 두 번째로 고가에 팔린 작품이 되었다.

이 「황소」는 현재 엽서와 은지화를 비롯하여 이중섭의 작품을 다
수 소장하고 있는 부암동 서울미술관이 소장하고 있다.

3) 「소」(1954~55) 감정

기준작

최열은 『이중섭 평전』에서 이 작품의 제목을 「통영의 흰 소」로 붙였다. 그림은 앞에 있는 상대를 향해 곧장 덤벼들 것 같은 저돌적인 자세를 취하고 있다. 색채는 흰색 계열로 단조롭지만 흰색 면적의 대소大小에 의해 변화가 풍부한 편이다. 그리고 선묘의 농도가 다양해서 풍요로운 느낌을 주고, 거친 붓놀림으로 소의 몸체의 구조와 덤벼드는 듯한 동작을 잘 묘사하고 있다. 무대가 평지가 아니다. 뒷다리 쪽보다 앞다리 쪽의 지면이 조금 높다. 그래서 소의 무게가 뒷다리 쪽에 많이 실려 있는 듯 힘이 들어가 있고, 어깨 쪽은 산처럼 우뚝 솟아 있다. 그럼에도 뒷다리와 앞다리의 머리의 구조에 전체 힘의 배분이 고른 편이다. 소의 골격을 따라 흐르는 붓놀림이 리드미컬하다. 무르익은 솜씨다. 머리는 역시나 공격적인 자세를 취하고 있다. 오른쪽 위에 서명 'ㅈㅜㅇㅅㅓㅂ'이 있다.

「흰 소」

기준작을 모방한 그림이다. 소의 자세는 그럴듯하게 그린 듯하나 소의 기본 골격이 무시되어 있다. 좀 더 자세히 들여다보면, 기준작에서도 두드러진 뒷다리 쪽의 동세를 따라잡기는 했으나 앞다리부터 어깨까지, 목에서 머리까지의 형태가 무너졌다. 여기에는 제대로 된 뼈가 감지되지 않는다. 베끼다 보니 형태의 구성이 부실공사가 되었다. 골격에 대한 이해가 부족한 탓이다. 그렇기는 뒷다리 쪽도 매한가지다. 뒷다리는 뼈의 마디와 마디의 연결 부위가 자연스럽지 않고 뒷다리는 말의 다리처럼 껑충하게 길다. 그래서 길쭉한 뒷다리와, 짧은 앞다리의 길이가 서로 불균형을 이룬다. 서명도 이중섭 스타일이 아니다. 이중섭은 뒷다리 쪽 가까이에 서명을 하기보다 소가 딛고 서 있는 바닥의 아래쪽에 서명을 하되, 또 서명이 두드러지지 않게 해서 주제를 방해하지 않는다. 지금처럼 뒷다리와 그 사이에 매달린 고환의 조화를 고려한다면, 서명을 이곳에 밝게 쓰면 주제의 멋진 포즈에 대한 집중도가 떨어진다. 조형적인 고려 없이 서명을 배치했

다. 이처럼 확실한 기준작을 알고, 두 그림을 비교하면 위작은 쉽게 걸러낼 수 있다.

감정 대상작 ②

「흰 소」

감정 대상작 ②「흰 소」도 소의 근육이나 동작을 무시한 채, 기준작을 따라 그린 것으로 보인다. 굳이 점수를 주자면, 감정 대상작 ①에 비해 상대적으로 소의 골격에 대한 이해도는 높다. 하지만 형상의 유사성 너머 단조로운 농도의 선묘나 터치의 구사, 채색 등이 이중섭의 기량은 아니다. 이 감정 대상작도 그렇지만 위작은 거꾸로 기준작의 뛰어난 작품성을 다시 보게 하는 반면교사가 된다.

4) 「소」(1954~55)

─아름다운 기증(이건희 컬렉션)

기준작

「소」, 종이에 유채, 30.5x41.3cm, 1954~55

소장처
2021년 이건희 컬렉션
2022년 국립현대미술관

성이 나 있는 황소의 격동적인 자세를 그린 것으로, 당장이라도 육박할 것 같은 근육들은 큼직한 선으로 힘차게 표현했다. 그래서 한층 긴장감과 에너지가 넘친다. 다른 기준작에 비해 형상이 좀 더 단순화되어 있지만 저돌적인 동세에는 기운이 충만해 있다. 이중섭은 소의 형상을 단순화하되 역동적인 에너지의 표현에 역점을 둔 것으로 보인다. 이건희의 소장품이었다가 2021년에 기증한 작품이다. 최열은 『이중섭 평전』에서 이 작품의 제목을 「통영의 흰 소」로 명명했다.

「흰 소」, 종이에 유채, 32x38cm

「흰 소」 뒷면

감정 대상작 ①은 나에게 두 번(한국화랑협회와 한국감정평가원)에 걸쳐 감정 의뢰한 그림으로, 감정 결과를 인정하지 않고 감정 시스템의 문제가 있다고 언론을 통해 문제를 제기해 혼란을 준 그림이다.

감정 대상작 ①은 기준작을 모방한 듯하며, 활달한 필치로 거침없이 그린 이중섭의 기량이 보이지 않는다. 또 이중섭의 작품들은 생전에 이미 알려져 있었기 때문에 대부분의 작품이 보관 상태가 좋은 편이다. 그런데 여기서는 마치 오래된 것처럼 보이려고 군데군데 물감이 떨어져 나간 흔적을 조성하고, 억지로 때를 묻힌 것을 볼 수 있다.

고화古畵의 경우 보관 상태가 좋지 않은, 이런 느낌을 주는 그림들이 있으나 1950년부터 1956년 사이, 즉 6년 사이에 그려진 이중섭 그림 가운데 이토록 상태가 나쁜 것은 거의 찾아보기 어렵다. 그리고 뒷면에는 두 곳에 지문이 찍혀 있었는데, 의뢰인은 이 지문이 이중섭의 지문이라고 주장하기도 했다.

감정 대상작 ②

「흰 소」

감정 대상작 ②는 기준작인 소의 골격을 무시한 채 형태만을 따라 그렸다. 얼핏 보면 피골皮骨이 상접相接한 떠돌이 개 같다.

기준작에서는 응축된 힘과 근육의 긴장미를 볼 수 있으나, 감정 대상작에는 응축미도 긴장감도 없다. 기준작의 소는 그림 속에서 박차고 나올 것 같으나, 감정 대상작은 다리에 힘이 빠져 간신히 버티고 있는 모습이다. 마치 하체는 개, 상체는 소를 합성한 것만 같다.

감정 대상작 ③

「흰 소」

감정 대상작 ③도 역시 기준작 소의 형태만 따라 그렸을 뿐이다. 기준작에서 볼 수 있는 활달한 필치도 없고, 골격의 구조도 무시한 채 모양만 따라 그린 조악한 위작이다. 더욱이 기준작의 소는 오른쪽 앞다리를 들어서 굽혔는데, 이 굽힌 앞다리가 머리 쪽에 바짝 붙어 있어서 이를 이해하지 못한 것 같다. 그래서 오른쪽 다리를 바닥에 디딘 모습으로 그렸다. 이해 부족이 낳은 위작자 나름의 처방이었던 것 같다. 오른쪽 뒷다리 밑에 서명이 있다.

5) 「흰 소」(1954) 감정

기준작

「흰 소」, 나무 패널에 유채·에나멜,
31.5x43.5cm, 1954

<u>소장처</u>

1955년 미도파백화점 〈이중섭
작품전〉에서 평론가 이경성이 5만
원에 구입

2022년 홍익대학교박물관

이중섭은 소의 신체적 구조, 즉 해부학적인 구조를 오랜 시간에 걸친 관찰과 뛰어난 데생으로 소 전체를 잘 파악하고 있어서, 어떤 모양으로 어떻게 그리든지 소의 특징을 정확하게 표현한다.

소의 힘찬 자세를 흰색 에나멜로 강조한 이 소 그림에서는 고구려 벽화에서 볼 수 있는 북방적인 품격을 느낄 수 있다. 검은색 선과 밝은색 계열의 선의 조화가 그림의 기운을 약동하게 한다. 검은색 선의 터치는 뒤로 물러서는 반면 밝은색 터치는 앞으로 드러난다. 이러한 음양陰陽의 조화가 소의 초상을 범상치 않게 북돋운다. 붓질이나 터치도 물감을 묻힌 붓끝으로 짧고 빠르게 끊듯이 칠했다. 이것이 머리의 윤곽이 되고, 다리의 골격이 되고 발톱이 되었다. 노련한 검객이 검을 휘두르듯 붓을 휘둘렀다. 그리고 기준작의 자세는

이중섭

이중섭이 즐기던 소의 포즈다. 즉 뒷다리를 벌린 채 그 사이로 고환을 드러내고, 왼쪽 앞다리는 바닥을 딛고 있는데 오른쪽 앞다리는 들어서 접고 있는 특유의 포즈는 이중섭의 소 그림에서 끊임없이 등장한다. 여기서 다른 소 그림과 동작의 차이라면, 소가 고개를 든 채 이쪽을 보고 있다는 점이다. 치켜든 꼬리와 다리의 동작으로 봐서는 지금 편안한 상황이 아니라 저돌적인 공격을 앞두고 있는 상황 같다.

이중섭의 그림 중에 에나멜페인트를 사용한 그림을 볼 수 있는데, 에나멜은 그림 속에 극적 효과를 낼 수 있는 재료이기도 하다. 미술평론가 이구열은 이 기준작에서 화가가 사용한 에나멜페인트는 물감이 없어서라기보다 특정 부위의 발색發色을 강조하려는 작가적인 의도성이 엿보인다고 했다. 또 페인트를 사용한 이유는 이중섭의 통영 시절 유강열의 나전칠기연구소 근처에서 쉽게 구할 수 있는 재료였기 때문이라고 했다. 오른쪽 아래에 서명 'ㅈㅜㅇㅅㅓㅂ'이 있다.

1955년 미도파백화점에서 가진 개인전이 〈이중섭 작품전〉에서 출품번호 'No. 10'으로 전시된 작품이다. 당시 평론가 이경성이 5만 원에 구입한 것으로, 중·고등학교 교과서에 자주 실린 걸작이다.

감정 대상작 ①

이 감정 대상작의 출처는 나의 대학 선배가 가져온 것으로, 몇 년 전 세상을 떠난 남편이 1970년에서 1980년 사이에 통영에서 치과병원을 운영했는데, 치료를 받은 환자에게 치료비 대신 받은 것이라고 한다.

오래된 것처럼 배경에는 가로세로로 곳곳에 크랙(균열)이 있었고 오른쪽 아래 귀퉁이는 찢어진 상태였다. 이 소 그림도 홍익대학교박물관 소장의 「황소」를 모작한 것임을 알 수 있다. 우선 두 가지가 눈

에 띈다. 껑충하게 긴 다리와 몸체의 부조화, 그리고 앞다리와 어깨를 중심으로 한 상반신과 그 이하의 하반신의 부조화가 그것이다. 우선 기준작은 지면에서 복부까지의 거리와 하복부와 다리의 길이가 적당하여 안정감을 준다. 반면 감정 대상작은 지면에서 하복부까지의 거리가 다소 멀고 다리의 길이가 몸체에 비해 길어서, 무게감이 주는 안정감 대신 가벼워 보인다. 바람이라도 불면 쓰러질 것만 같다. 또한 기준작의 적당히 늘어진 하복부가 소 전체의 무게를 잡아주는 것과 달리 감정 대상작은 복부의 폭이 좁아서 묵직하게 무게를 잡아주지 못한다. 감정 대상작은 외형만 그럴듯할 뿐, 허술한 구석이 한둘이 아니다.

통영 시절에 그린 대부분의 소 그림은 소장 경위나 출처가 기록이나 전시회를 통해 비교적 잘 알려진 상태로, 이런 떠돌이 그림이 나타날 수 있는 확률이 거의 없다고 본다.

하지만 이 감정 대상작의 소장 경위는 이중섭이 통영 시절에 소를 그렸다는 사실을 근거로 지어낸 것으로 보인다. 소설 같은 소장 경

211 이중섭

위는 작품을 감정할 때 종종 등장하는데, 이들 에피소드만 모아도 재미있는 소설 한 권쯤 될 것 같다.

감정 대상작 ②

이 감정 대상작 역시 기준작인 「흰 소」를 모작한 그림이다. 기준작은 소의 꼬리가 뒤로 뻗어 있는데, 감정 대상작은 꼬리가 몸 쪽으로 향해 있다. 게다가 소의 기본 형태도 무시되었고, 붓놀림도 속도감이 없어 긴장감이 떨어진다. 전체 비례를 보면, 앞다리와 어깨를 기준으로 한 상반신과 하반신의 크기가 다르다. 하반신이 상반신에 비해 작고, 머리가 가분수다. 또 목 아래쪽 가슴에서 하복부의 연결이 부자연스럽다. 그래서 서로 다른 신체를 접합한 것처럼 균형이 맞지 않는다. 검은색과 밝은색 터치가 음양의 조화처럼 상호보완적이기보다는 검은색이 전체를 압도하는 바람에 그림이 전반적으로 무겁고 어두워졌다.

3. 의사에게 감사의 표시로 준 '소' 그림

1) 「흰 소(양면화)」(1955~56)와 「가족과 비둘기(양면화)」(1954)

「흰 소(양면화)」, 종이에 유채, 29x40.3cm, 1955~56

「가족과 비둘기(양면화)」, 종이에 유채, 29x40.3cm, 1954

소장처

1972년 현대화랑 〈이중섭 개인전〉 유석진

1955~56년 무렵, 맹렬히 달려가다가 갑자기 정지하는 순간을 그린 그림으로, 멈춤과 움직임을 동시에 표현했다. 소의 신체를 보면, 등 쪽으로는 흰색과 회색 계열로 비교적 밝게 처리하고, 턱 주변과 목 아래쪽, 앞다리, 복부 등에 검은색 계열의 터치가 진하고 선명하다. 이 명암의 미묘한 변화가 소의 신체를 튼실하게 만든다. 그리고 이 소의 동작은 질주하던 소가 정지하는 모습을 세심하게 관찰한 경험 없이는 그리기 어려운 동작이다. 심지어 치켜든 꼬리까지 정지 동작에 일조하고 있다.

뒷면에는 「가족과 비둘기(양면화)」가 그려져 있다. 네 명의 인물이 비둘기와 어우러져 있다. 모두들 웃음이 가득하다. 오른쪽 남자는 콧수염과 긴 턱으로 봐서 이중섭 자신이고, 맞은편의 파머 머리의 여인은 아내다. 그리고 두 아이 곁으로 두 개의 꽃송이가 활짝 피어 있고, 아이와 부부는 서로서로 연결되어 있다. 지금 가족이 행복한 한때를 보내는 중이다. 아이들과 아내를 생각하며 단숨에 그린 듯 붓질의 색상이 밝고 경쾌하다. 부부는 비둘기를 중심으로 손을 벌리고 있다. 비둘기를 주고받는 모습 같기도 하다.

이 비둘기의 반대편에, 즉 아래쪽 중앙에 특이하게도 한자 서명인 '李仲燮'이 있다. 특이하게도 그림을 그린 붓과 물감이 아닌 연필로 다른 사람이 썼다고 한다.[12] 그림은 당시 이중섭의 마음을 고스란히 보여 준다.

자신을 돌봐준 정신과 의사 유석진[1920~2008]에게 선물한 그림 중의 한 점이다.

2) 「피 묻은 소」(1955)

「피 묻은 소」, 종이에 유채,
27.5x41cm, 1955, 개인 소장

소장처

1972년 현대화랑 〈이중섭 개인전〉
유석진

1978년 정문헌
1999년 개인

이마에서 피가 뚝뚝 떨어지고 몸에도 상처를 입었는데도 소는 상대를 향한 저돌적인 자세를 늦추지 않고 있다. 결코 물러서지 않으려는 투지가 뭉클한 느낌을 자아내는 이 그림은 여러 면에서 화가 자신의 자화상이라고 볼 수 있다.

가족과 곧 만나리라는 기대감으로 자신의 투지를 불태우며 그림을 그렸으나 현실의 벽에 부딪친 화가는 절망에 빠진다. 당시 자신이 처한 비극적인 현실을 반영한 것이 「피 묻은 소」다.

이 그림도 이중섭이 의사 유석진에게 선물한 것이다. 자신을 치료해 준 감사의 마음을 그림으로 표한 셈이다. 서명이 없다.

12 이구열, 『이중섭 작품집』, 현대화랑, 1972, 115쪽.

3) 「피 묻은 소 2」(1955)

「피 묻은 소 2」, 종이에 유채,
27.5x43cm, 1955

소장처
2016년 서울미술관
2018년 제147회 서울옥션 경매
낙찰

의사 유석진에게 선물한 「피 묻은 소」와 같은 주제의 그림으로, 이중섭의 경우 비슷한 포즈의 작품이 몇 점씩 있는 것을 볼 수 있다.

앞의 「피 묻은 소」와 비교해 보면, 두 작품의 특징이 뚜렷해진다. 앞의 소는 윗부분이 밝지만 신체의 아랫부분에 검은색 선묘가 집중되어 있다. 이는 밝고 그늘진, 명암의 관계를 고려한 붓질로 보인다. 이에 따라 검은색 터치의 뒷다리와 앞다리, 목과 주둥이 등이 투지의 강도를 극대화하는 효과를 낸다. 제법 살집도 있는 소처럼 보인다. 반면 이 소는 앞의 소보다 붓터치를 많이 가해서 골격을 강조했다. 특히 오른쪽 뒷다리의 골격과 갈비뼈가 두드러져 보이고, 뚜렷한 터치의 선묘는 견고함을 강조한다. 전체적으로 살이 없어서 뼈가 선명한 느낌을 준다. 두 소는 눈동자의 흰 부분이 없다. 그래서 검은 눈이 이마의 피흘림을 더 처절하고 절망적이게 한다.

이 작품은 2018년 3월 7일 서울옥션 경매에서 47억 원에 낙찰되어, 2010년 35억 6,000만 원에 낙찰된 이중섭의 「황소」 경매가를 갱신했다. 좌측 상단에 서명 'ㅈㅜㅇㅅㅓㅂ'이 있다.

4. 「싸우는 소」 감정

1) 「싸우는 소」(1954~55) ①

「싸우는 소」, 종이에 유채,
27x39.5cm, 1954~55

소장처

1972년 현대화랑 〈이중섭 개인전〉
설원식

2010년 서울옥션

두 마리의 황소가 맹렬하게 싸우는 그림으로, 화가는 거침없이 선을 휘둘러 싸우는 소의 동작을 극적으로 표현했다. 맹렬히 싸우는 소를 표현하려다 보니 소들을 그린 선조차 성이 난 것처럼 거칠고 사납다. 「싸우는 소」는 색상으로 구분했다. 붉은 소와 흰 소가 대비되는데, 흰 소가 앞으로 맹렬히 돌진해서 붉은 소를 들이받자 앞다리와 오른쪽 뒷다리가 공중에 들려, 싸움의 격렬함을 볼 수 있는 스펙터클한 장면을 연출하고 있다. 현장에서 실제 소싸움을 보고 그린 것처럼 역동적이다. 이중섭의 특징인 빠른 선묘로 동적인 순간을 생생하게 표현했다. 싸움이 막바지에 이르러 들려 있는 붉은 소는 나가떨어지기 직전이고, 흰 소는 두 눈을 부릅뜬 채 총력을 기울이고 있다. 서명이 없다.

감정 대상작

소장 경위나 출처가 없는 그림으로, 오래되었음을 보여 주려고 군데군데 찢어져 나간 낡고 훼손된 종이에 유채로 두 마리의 싸우는 소를 그렸다. 그러나 대부분의 소 그림은 이중섭이 작고하기 2~3년 전

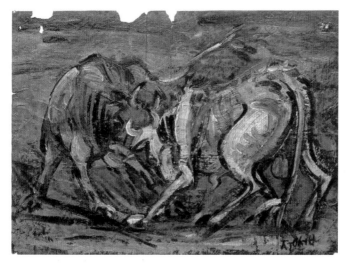

인 1954~55년에 그렸기 때문에 소장 경위가 잘 정리되어 있고, 보관 상태도 양호한 편이다. 이 감정 대상작처럼 험한 그림은 보기 어렵다.

작품 내용을 보면, 머리를 들이받으며 싸우는 두 마리 소를 기준작처럼 흰 소와 붉은 소를 색으로 구분했다. 이를 다시 뒷모습과 정면으로 대비시켰다. 흰 소는 뒷모습인 반면, 붉은 소는 거의 정면에서 본 모습이다. 그러나 이 감정 대상작에서는, 소들이 이중섭 소 그림에서 볼 수 있는 힘찬 동세나 완벽한 해부학적인 비례의 근처에도 가지 못했다. 단적인 예가 붉은 소의 엉덩이 위치와 오른쪽 뒷다리의 위치다. 서로 크게 어긋나 있다. 엉덩이 쪽의 하반신은 화폭의 왼쪽으로 약간 휘어져 있는데, 기이하게도 오른쪽 뒷다리는 소의 왼쪽 복부 쪽에 붙어 있어 기형으로 골격 구조상 맞지 않다. 기준작은 격렬하게 싸움 중인 소의 동작마저 사실에 근거해서 거침없는 선을 구사한 반면, 감정 대상작은 머뭇거린 붓질 탓에 호흡이 끊어져 역동성이 떨어진다.

감정 대상작은 소의 형태나 동작이 기준작과 동떨어져 엉성하고, 싸움하는 소의 형태에 대해서도 설명하지 않는다. 뿐만 아니라 소를 그린 선도 활달함이 없고 치졸할 뿐 아니라 색채 또한 설익고 낯설다. 단단한 구성력으로 대상을 꿰뚫어 보는 이중섭에게 이런 엉성한 구성이 나올 수 없다. 관찰력이 없는 위작자가 소싸움이라는 주제만 가지고 그린 졸작이다.

2) 「싸우는 소」(1955) ②의 소장 경위 및 위작

기준작

「싸우는 소」, 종이에 유채·에나멜,
27.5x39.5cm, 1955

<u>소장처</u>

2018년 5월 서울옥션 경매에서
서울미술관 측이 낙찰(14억
5,000만 원)

2022년 서울미술관

이중섭은 1955년 1월 서울 미도파백화점의 미도파화랑에서 열린 개인전을 끝내고, 5월에 대구 미국공보원에서 전시를 한다. 이때 미공보원에 근무하던 아서 맥타가트^{Arthur J. McTaggart, 1915~2003}[13]가 「닭」, 「싸우는 소」 ②를 구입한다.

1978년 맥타가트의 소장 경위서가 있다.

「닭」, 종이에 유채, 29.5x41cm,
1954~55

<u>소장처</u>

2022년 이중섭미술관

218

October 6,1977
Lae u,Corea

To Whom It May Concern:

This is to certify that the picture, a color slide of which
is pictured below, of two fighting bulls against a blue background,
was purchased from the painter, Mr. Lee Chung Sup, during his
exhit it at the USIS large, in May, 1955. This picture, a gouache
on paper, is 13 7/8 inches by 15 5/8 inches, and has remained in
my collection since that time. The USIS exhibit is referred to
on page 370 of Life and Works of Lee Chung Sup by Mr. Ho Jon,
and on the final page of years0, activities of Mr. Lee Chung Sup,
in Lee Chung Sup by Mr. Lee Kyu Wul. This picture has not been
exhibited publicly, nor reproduced in any publication.

Arth. McTaggat
Arthur J. eTaggart
Visiting Professor of English
Yeungnam University, e.gu,Corea

1978·10· 16
한국 대구·

재 현

본그림은 이중섭 씨의 소가 싸울 장면의 그림이며 동봉한 "스마
메드" (콘셉)도 마찬 가지임.

또한 1955· 5월 대구 미국 공보원 에서전시 되었던 것이며 본
그림은 종이 바탕에 그린 것으로서 11과3/8 인치, 16인치의 크

기로서 상기 전시후 계속 보관 되어 왔던 것이며, (고은)
씨 저서 350페이지에 실려 졌으며 이규열 씨 저서 마지막 페이

지에도 실려져 있음.
이 그림은 어느 출판 인자도 출판한 사실이 없음.

아더, J , 멕타껄
영남 대학교 부교수
대한민국 , 대구

맥타가트 감정서

이중섭과 맥타가트 사이에 유명한 일화가 하나 있다. 대구 미국공보원 전시회 때였다. 맥타가트가 이중섭의 소 그림을 보고 이렇게 말한다. "당신의 소 그림은 스페인의 투우처럼 무섭네요." 그러자 이중섭은 벌컥 화를 낸다. "내 소는 싸우는 소가 아니라 일하고 고생하는 소, 그런 소 중에서도 한국의 소란 말이오." 그러고는 전시회에서 팔리지 않은 그림을 자신이 묵고 있던 경복여관의 아궁이에 태웠다고 한다. 경복여관은 미국공보원에서 대각선으로, 길 건너편에 있었다.

기준작 「싸우는 소」 ②는 붉은색의 두 마리의 소가 엉겨서 싸우는 그림이다. 다른 소 그림에서 볼 수 있는, 무르익은 자유분방한 굵은 선으로 그린 황소의 모습이 아니라, 소의 동작이나 색채의 흐름에 힘이 빠져 있다. 한 마리가 눌려서 땅에 머리를 처박는 순간이다. 앞쪽의 소가 고꾸라지는데, 뒤쪽의 소는 그런 소를 머리와 두 발로 내리누른다. 고꾸라진 소는 두 발이 공중에 들려서 발버둥치는 처절한 느낌을 준다. 피폐하고 앙상하게 마른 지친 소들의 싸움으로, 이중섭의 맹렬한 기세로 싸우는 다른 「싸우는 소」에 비해서 소들이 앙상하게 말라 있고, 기진맥진해서 가쁜 숨을 몰아쉬는 듯한 「싸우는 소」 ②는 당시 몸과 마음이 지치고 힘든 화가 이중섭의 심정을 말해 주는 것 같다. 서명은 없지만 전시 이력이나 소장 경위 등으로 보아 이중섭의 진품이다.

13 미국의 행정가. 1953년 주한 미재무관으로 부산에서 지내다가 1956년부터 1959년까지 대구 미국공보원장을 지냈으며, 서울대학교와 경북대학교, 영남대학교에서 영문학을 강의했다. 1956년 4월 미국 현대미술관(MoMA)에 외국인이 한국 미술을 어떻게 생각하는가를 알려 준 계기가 되는 「신문 보는 사람」 등 이중섭의 은지화 3점을 기증했다. 그 후 2000년에는 자신이 수집한 고미술품 486점을 대구박물관에 기증했다.

이중섭

3) 「싸우는 소」(1954~55) ③

「싸우는 소」③, 종이에 유채,
17x39cm, 1954~55

<u>소장처</u>

2022년 삼성미술관 리움

이중섭이 통영에서 지인들의 보살핌으로 마음껏 기량을 펼친 안정된 시기의 그림 중 한 점이다.

　두 마리의 소가 정면으로 대치 중인 상태를 힘찬 붓질로 표현했다. 가로로 그은 붉은색 배경에 푸른색과 검은색이 섞인 소와 누런색의 황소가 뚜렷한 대조를 이루며 극적인 효과를 더하고 있다.

　황소는 이중섭의 그림에서 볼 수 있는 네 발이 땅에 비티고 있는 특유의 동작을 취하고 있고, 검은 소는 공격을 당하는 처지인 듯 몸 전체가 공중에 떠 있다. 상대적으로 동작이 크다보니 격렬한 싸움의 순간을 잘 포착한 걸작이다.

4) 「싸우는 소」(1954~55) ④

─'후後 서명'이 논란이 된 작품

「싸우는 소」④, 종이에 유채,
28.2x52cm, 1954~55

두 마리의 소가 정면 대결하고 있다. 앞의 소 그림과 동작은 동일한데, 이 소들은 굵고 거친 선묘가 뚜렷하다는 차이가 있다. 극도로 긴장한 소들을 푸른색과 검은색이 공존하는 검은 선으로 표현함으로써 대결의 강도를 높이고 있다. 누런 소는 저돌적인 자세를 취한 반면 푸른 소는 네 다리가 공중에 떠 있다. 밀리는 형국이다. 배경의 붉은색도 긴장감을 극대화한다. 불안하고 격분한 이중섭의 심리 상태를 알 수 있는 그림이다.

전시 이력이나 화집 등에 소개된 적이 없다가 갑자기 나타난 이 작품은 처음에는 없었던 서명이 추가되면서 진위 논란까지 불거졌다.

이중섭

문화화랑 개관 3주년 기념전 포스터

문화화랑 개관 3주년 기념전
포스터, 1978

1978년 문화화랑은 개관 3주년 기념 전시회로, 11월 1일부터 13일까지 〈서양화 1950년대 회고전—30년 비장한 문제의 작품〉 전을 기획·개최했다. 이 전시 포스터에 「싸우는 소」가 실리고, 작고 작가 이중섭을 비롯하여 구본웅, 박수근, 이인성 외 6명과 생존 작가 이종우, 임직순, 박고석, 최영림 외 46명의 작품을 전시했다.

1978년 11월 8일자 『조선일보』
기사

그런데 1978년 11월 8일자 『조선일보』 정중헌 기자가 쓴 「이중섭의 '투우'—진짜냐 가짜냐」 기사로 논란이 시작되었다.

기사의 요지는 이렇다. 이 작품은 두 마리의 황소가 머리를 맞대고 싸우는 유화로 강렬한 터치와 선에서 이중섭의 특징을 읽을 수 있는 작품이지만 그동안 이 작품은 어느 화집에도 소개되지 않았던 미발표

작으로 이 전시에 처음 선보인다는 것이다. 문제는 「싸우는 소」 ④에 처음에는 서명 'ㅈㅜㅇㅅㅓㅂ'이 없었는데, 나중에 누군가 서명 'ㅈㅜㅇㅅㅓㅂ'을 써넣음으로써 발생했다는 지적이다.

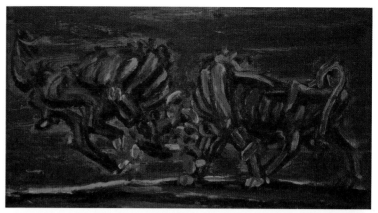

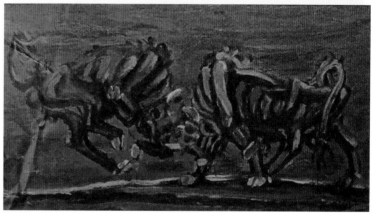

「싸우는 소」④의 논란의 초점은 처음부터 작품의 진위를 문제 삼은 것이 아니라, 이 작품에 누군가가 서명을 써넣은 후 문제가 불거져서 급기야는 진위 논란으로 확대되었다. 처음에는 없던 서명을 후에 넣은 것으로 봐서 그림 자체도 문제가 있는 것이 아닐까 하는 의구심으로 논란이 확대된 것이다.

다행히 이 그림의 소장가이면서 사진작가이자 문화화랑 대표였던 문선호文善鎬, 1923~98는 "작품에 서명이 들어 있지 않으면 후세에 진위에 대해 시비가 일 것 같아서 옛사람들이 흔히 해온 '후 낙관後落款'이란 형식을 적용해서 5월 말 서명을 써넣었다"라고, 서명 행위에 대한 이유를 밝혔다. 또한 후 서명은 작가가 작고했을 경우, 유족이나

박용숙의 감정서 / 권옥연의 감정서 / 최영림의 감정서

친지가 작가의 사인을 대신하기도 했다고 주장하기도 했다. 참고로, '후 낙관'이란 용어는 '후명後名'으로서, 서화書畵에서 인장이 없는 작품에 작가의 호나 인장을 타인이 행한 것을 일컫는다.

화랑 측은 「싸우는 소」 ④의 출처와 소장 경위를 밝히고, 그림의 진품성에 무게를 싣는 근거자료를 내놓았다. 이중섭의 조카 이영진을 비롯하여, 이중섭 생전에 가까웠던 화가 박고석[14]과 시인 구상具常, 1919~2004[15]에게도 보여 확인했고, 화가 최영림과 권옥연, 그리고 평론가 박용숙朴容淑, 1935~2018의 의견서도 첨부했다.

「싸우는 소」 ④의 출처와 소장 경위

원래 이 그림은 평양 출신의 바이올리니스트 계정식桂貞植, 1904~74이 소장하고 있다가 1961년 계정식이 미국으로 가면서 계리사(지금의 회계사) 김모씨가 소장한다.

작품을 소장하고 있는 김모씨는 우연히 화가인 아들 친구를 통해 자신의 소장품이 이중섭의 작품임을 알게 되었고, 김모씨의 아

14　　화가. 평양에서 태어나, 일본 니혼대학(日本大學) 예술학부를 졸업했다. 6·25전쟁 때, 부산에서 이중섭·김환기·한묵 등과 함께 보냈고, 1952년 이중섭·한묵 등과 '기조전(其潮展)'을 창립했다. 1957년에는 이규상(李揆祥)·유영국(劉永國) 등과 '모던아트협회'를 창립하여 추상작품을 제작했으나 1967년 이봉상 등과 '구상전(具象展)'을 창립하면서 산을 소재로 한 구상작품을 제작했다. 강렬한 색채 대비와 두텁고 격정적인 붓터치의 산 그림으로, '산의 화가'로 불렸다.

들이 이 그림을 매매하려고 이곳저곳 알아보다가 염기설(현 예원화랑 대표)을 만난다. 염기설이 이 그림을 충무로에 있던 길화랑의 안정의에게 판매·의뢰하고, 안정의가 문화화랑 문선호에게 900만 원에 판매한다.

이런 과정과 관련하여, 나는 2004년에 염기설에게 자세한 출처를 들을 수 있었다. 염기설이 인사동에서 김석호와 고려화랑을 하고 있을 때였다. 자기 또래의 보성고를 나왔다는 청년 둘을 따라 창경궁 근처 명륜동의 계단 있는 소장가의 집에 가서 작품을 가져왔다. 그리고 신세계백화점의 화랑(당시에는 백화점에 화랑이 있었다)에 팔려고 가다가 퇴계로의 길화랑에서 안정의가 한번 팔아 보겠다고 해서 작품을 맡긴다. 이 과정에서 염기설은 소장가 김모씨를 찾아가 작품의 소장 경위를 확인했다고 한다.

「싸우는 소」는 900만 원에 구입한 문선호가 한 고객에 매매했으나 신문 보도 후 다른 작품으로 교환한다. 이때, 1972년 현대화랑에서 〈이중섭 개인전〉을 기획했던 한용구가 이 작품을 보게 된다. 그에 따르면, 이중섭은 그림들을 포개놓는 습관이 있어서, 여러 작품의 뒷면에 이중섭의 그림에 사용된 물감이 묻어 있는 것을 볼 수 있다며, 「싸우는 소」 뒷면에도 이중섭의 그림에서 볼 수 있는 물감이 묻어 있었다고 한다.

여기서 당시 문화화랑에 근무했던 사진작가 이정수는 어느 날인가 외출했다가 돌아오니까, 문선호가 그림에 바니스 칠도 하고 직접 'ㅈㅜㅇㅅㅓㅂ'이라는 서명을 했다고 해서 놀랐다고 한다.

15 시인, 언론인. 함경남도 문천 출생으로, 본명은 구상준(具常浚)이다. 1941년 니혼대학 종교과를 졸업하고, 해방 직후 북녘에서 『응향』(1946) 필화 사건으로 월남하여, 『연합신문』, 『영남일보』 등의 언론사에 몸담았다. 6·25전쟁으로 가족과 월남한 이중섭을 보살피며 그와 함께했다. 시집으로 『초토(焦土)의 시』(1956), 『구상 연작 시집』(1985) 등이 있고, 2010년에 『구상문학총서』(전 10권)가 발간되었다.

한 평론가는 이중섭의 작품에는 서명이 없는 작품도 많은데 이런 일은 작품의 진가를 흐리게 한다며, 화가의 서명이 곧 화가의 오리지널한 작품이라는 편견과 화가와 아무런 연고도 없는 사람이 단지 그림에는 서명이 있어야 한다는 좁은 소견이 낳은 무지의 소치라고 지적한다.

「싸우는 소」④의 서명 문제는 작품의 서명과 관련하여 중요한 사실을 재확인해 준다. 작가가 작고했거나 사정이 있어서 작품에 서명을 하지 않았을 경우, 어느 누구도 가필을 하거나 대신 서명할 수 없다는 점과, 이 경우 그림 뒷면에 가족이나 작가와 관계있는 사람이 보증을 할 수는 있으나 작품에 직접 손을 댈 수 없다는 점이다. 이는 작품에 대한 예의이자 지켜야 할 불문율이다.

가나아트센터의 〈Red Forever〉 전 포스터, 2004

이 사례는 이중섭의 작품이 희소하고 워낙에 고가여서 생긴 일이기도 하다. 논란 후, 후 서명은 지워졌고, 어느 전시회나 기록에도 이 작품이 나오지 않았다. 그러다 22년이 지난 후인 2004년 가나아트센터에서 열린 〈Red Forever〉 전(5. 21~6. 20)에 다시 등장한다.

이때 문화화랑 문선호의 아내 정연숙과 딸은 '이 작품이 바로 1978년 문화화랑 전시에 나왔던 작품임'을 인정하는 확인서를 작성했다. 더불어 이중섭의 절친인 화가 김병기의 소견서도 첨부했다.

작품 확인서

작품명: 투우 크기: 10호 M 년대: 1950년대

김병기의 확인서 1

김병기의 확인서 2

이정수의 진술서

문선호 아내 정연숙의 소견서

"상기 작품은 필체나 색깔로 미루어 이중섭 화백의 작품이 틀림없음.

특히 작품을 소장했던 것으로 알려진 음악가 계정식은 이중섭보다 5~6년 연상으로 같은 평양 출신으로 독일 수학 후 일제시대 때 멘델스존을 시연한 것으로 유명하며 이중섭과는 고향 선후배로 이 작품을 소장할 수 있는 위치에 있었음을 확인함.

2004년 8월 17일

작가 김병기"

3 장 '소' 그림들 2

지금도 이중섭 작품의 희소성과 소 그림이 주는 매력, 그리고 고가의 매매와 인기에 힘입어 소장 경위나 출처가 모호한 여러 점의 소 그림이 미술동네에 나다니고 있다. 이중섭의 명예나 미술시장의 안정을 위해서도 옥석을 분별해야 한다.

이미 검증된 '소'들을 기준작 삼아 감정 대상작을 비교해 보니, 진품인 소 그림의 절대적인 가치가 더욱더 돋보이고 빛을 발하는 것을 볼 수 있다. 대부분의 감정 대상작은 이중섭의 기량을 따라갈 수 없을뿐더러 그림에 대한 기초 상식도 없이 겉모양만 베껴서 혹시나 하는 요행을 바라는 마음으로 유통한 것으로 보인다. 이는 우리의 문화유산인 이중섭의 작품세계를 흐리는 범죄행위이므로, 미술품 감정이 올바르게 자리매김해야 할 중요한 대목이다.

1. 아직 나타나지 않은 1954년 '소' 그림
—이승만이 미국으로 가져간 그림

1954년 통영 호심다방에서
4인전을 할 당시 촬영한 사진으로,
이중섭 뒤에 걸린 '소' 그림

1954년 통영 호심다방에서
4인전을 할 당시의 이중섭

나는 이미 이중섭의 대표작으로 꼽히는 '소' 그림이 전시회나 도록을 통해 소장 경위와 출처가 거의 밝혀져 있어 더 이상의 소 그림은 없을 것이라고 생각했다. 그러나 이 책을 준비하면서 처음 보는 흑백의 '소' 그림이 한 점 더 있는 것을 확인할 수 있었다. 1954년 통영의 호심다방에서 4인전을 할 때 촬영한 이중섭의 사진에 문제의 '소' 그림이 있다. 사진 배경에 있는 '소' 그림 중의 한 점이 아직까지 나타나지 않고 있다. 이 사진은 현장감뿐만 아니라 출처와 제작 시기도 알 수 있는 귀중한 참고자료이기도 하다. 그러나 안타깝게도 현재는 도판으로만 볼 수 있다. 이승만이 1955년 미국 순방길에 가져간 탓에 그 후의 행방은 모르는 상황이다. 보는 사람에 따라서 이 '소' 그림은 기진맥진해서 완전히 땅바닥에 주저앉은 소의 모습일 수도 있고, 다리에 힘이 풀려서 주저앉았지만 다시 일어서고자 하는 모습일 수도 있다.

1953년 11월 중순부터 1954년 5월까지의 통영 시절은 이중섭에게 행복한 나날이었다. 이 시절 이중섭의 거처는 문화동 세병관 앞 경남 나전칠기기술원 양성소와 중앙동 우체국 부근에 있는 동원여관이었다. 통영에 도착하고 한 달이 지난 1953년 12월 말 개인전을 개최했음에도 또다시 혼신을 다해 작품 제작에 열중했고, 통영에서 짧은 기간에 무려 세 차례의 전시회를 갖는다.

1953년 초: 성림다방에서 유강열·장윤성과 3인전
1953년 12월: 이중섭 개인전(통영 항남동 성림다방) 개최—「떠받으려는 소」, 「노을 앞에 울부짖는 소」, 「흰 소」, 「부부」를 포함한 40여 점 출품
1954년 5월: 호심다방에서 전혁림·유강열·장윤성과 4인전

1954년 5월경 이중섭은 통영의 호심다방에서 유강열, 전혁림全爀林, 1910~2016, 장윤성과 4인전을 연다. 이때 이중섭이 전시장에서 자기 작품을 배경 삼아 사진을 찍었다. 이 사진에서 이중섭은 콧수염을 기른 멋진 모습으로 손에 담배를 들고 앉아 있다. 그런데 뒤쪽 벽에는 전시회 출품작인 「투계」, 「소」가 걸려 있다. 그중에 왼쪽에 보이는 「소」 그림이 아직까지 나타나지 않은 그림이다.

최열은 『이중섭 평전』에서 이 '소' 그림이 들어간 사진은 1954년 통영 호심다방에서 4인전을 할 당시에 촬영한 것이라고 했다.

같은 해 6월, 경복궁미술관에서 열린 대한미술협회전에 이중섭은 「소」, 「닭」, 「달과 까마귀」를 출품하여 호평을 받는다. 같은 달 25일 직후, 이중섭은 일본에 있는 아내에게 보낸 편지에서 여기 출품한 작품 중 한 점이 첫날 팔렸으며, 그림을 산 사람이 자기가 경비

를 다 낼 테니 뉴욕에서 개인전을 하라고 권했다고 적었다. 또 자기 작품이 평이 아주 좋아서 서울에서 소품전을 가지면 반드시 성공하리라고, 친구들이 자기 일처럼 기뻐하면서 빨리 소품전 작품 제작을 권했다고 한껏 들뜬 마음을 전한다. 첫날 「달과 까마귀」를 매입

한 사람은 미국공보원장 슈바커Scherbacher였다.

2021년 9월, 이중섭미술관에서 '이건희 컬렉션 이중섭 특별전'으로 〈70년 만의 서귀포 귀향〉 전(2021. 9. 5~2022. 3. 6)을 개최하면서 이승만이 매입해서 미국으로 가져갔다는 「소」 그림의 흑백 이미지를 전시한 것을 볼 수 있었다. 이중섭도 1954년 7월 30일 정치열鄭致烈에게 보낸 편지에 "이승만 대통령이 미국 가실 때 제 작품을 사 가지고 가셨다"라고 썼다.[16] 이승만은 대한미술협회전에서 「소」뿐만 아니라 다른 작가의 작품도 여러 점 구입해 이들 작품을 드와이트 데이비드 아이젠하워Dwight David Eisenhower 미 대통령과 각계

인사들에게 선물했다고 한다.

이 흑백의 이미지에 따르면, 평론가이자 화가인 김영주가 195○년 ○월 ○일 한 신문에 쓴 「李仲燮의 人間과 藝術」—그의 죽엄을 追慕하며」에 이 「소」 그림을 도판으로 싣고 있다.

이중섭 카탈로그 레조네를 총괄했던 미술사가 목수현은 이 「소」 그림을 사진자료로만 보았다며, 미국 쪽에 찾아보려고 했으나 잘 안

16　이중섭, 『이중섭 편지』, 현실문화, 2015, 127쪽.

되었다고 한다. 한 나라의 대통령이 선물한 것인 만큼 작품이 소홀하게 취급되지는 않았을 것 같아, 언젠가는 돌아오리라고 생각한다.

2. 「흰 소」와 「소」 감정
—같은 작품을 두 번 감정한 이유

감정 대상작

「흰 소」, 종이에 유채, 32x38cm

「소」, 합판에 유채, 23.7x41.3cm

이들 그림은 같은 소장가가 1992년 화랑협회와 2003년 한국미술품 감정협회에 감정 의뢰한 것으로, 두 차례 모두 내가 감정위원장으로 진행한 바 있다.

같은 작품을 두세 번 감정 의뢰하는 사례는 흔치 않다. 다만 의뢰인이 바뀌었거나 감정서를 잃어버렸을 경우, 또 위작 판정을 받은 후 위작 사실을 말하지 않아 의뢰인이 이를 모르고 다시 감정 의뢰하는 경우가 있다. 또 감정할 작품이 위작으로 판정된 후에 감정 의뢰된 작품에 보충할 자료가 더 있는 경우다. 하지만 이들 그림은 동일한 의뢰인에게 두 번씩 의뢰를 받은, 처음이자 마지막인 경우다.

232

의뢰인은 한국미술품감정협회에 다시 감정을 의뢰한 이유를 공신력 있는 감정기구의 감정서가 필요하고 감정을 한 지 10년이 지나서 감정 환경도 바뀌었을 테니 모든 방법을 동원해서 봐달라는 것이었다.

1차 감정—화랑협회

1992년 6월, 평론가 P는 부산 C화랑에서 S가 가져온 이 두 그림을 보았다.

1992년 7월 13일, 이중섭(신청인의 주장에 따라 '이중섭'으로 표기)의 작품 두 점을 평론가 P의 소견서를 첨부하여, 인사동 소재 H미술관을 통해 감정 신청했다.

1992년 7월 16일, 서양화 부문 감정에서 감정위원 6인 전원 일치로 위품이라 판정했다.

「흰 소」와 「소」의 소장 경위 및 출처

소장자의 주장을 요약하면 다음과 같다. 1992년 방랑생활을 하면서 선술집을 하던 아버지의 유품으로, 박생광의 무당 그림, 박서보朴栖甫, 1931~ , 임호林湖, 1918~74의 아내 초상, 일본 작품 등 70여 점이 연탄광에서 나왔다. 당시 서른여덟 살이었던 아들이 이중섭의 그림을 알아보고 감정을 의뢰하게 되었다. 그 후 이들 그림을 은행에 보관하다가 시인 구상과 의논하여, 이중섭의 후배였던 화가 김영환金永煥, 1928~2011과 한상돈韓相敦, 1908~2003에게 보여 주고 의견서를 받아 첨부하게 되었다. 여기서 구상이 일본의 마사코에게 이 그림에 대해 말했으나 마사코는 구상의 의견만 묻고 자기 소견을 말하지 않았다. 이중섭의 조카(이영진)는 구상에게 이 그림에 관심을 갖지 말라고 부탁했다고 한다.

1986년 의뢰인은 호암갤러리에서 열린 이중섭의 30주기 회고전에 출품하려고 했으나 전문가에 의해 위작 판정을 받아 전시에 출품하

지 못했다는 것이다. 이구열은 평론가 P는 이 소 그림을 보이자 진품이라는 데 동의할 수 없다는 의견을 보였다고 한다. 이에 의뢰인은 이구열에게 이 「흰 소」와 「소」의 사진을 연구 자료로 주었다고 한다.

화랑협회가 위작 판정을 내린 근거
(1) 「흰 소」는 1972년 현대화랑에서 제작한 이중섭 도록의 수록작품 중 손정목이 소장한 「소」를 서툰 솜씨로 모방했다.

기준작 「소」, 종이에 유채,
30.5x41.3cm, 1954~55

감정 대상작 「흰 소」

「소와 아이」, 합판에 유채,
29.8x64.5cm, 1954

(2) 「소」는 1972년 현대화랑에서 제작한 이중섭 도록 중 정기용이 소장한 「소와 아이」의 앞부분인 누운 소의 머리만 모방했다.

감정 대상작 「황소」

「황소」 뒷면

이중섭의 소 그림들은 힘차고 활달한 선으로, 소의 해부학적 구조를 잘 아는 만큼 소의 근육을 정확하고 짜임새 있게 그렸으나 이 그림은 뼈도 없이 마치 고무로 만든 소처럼 보인다.

(3) 이중섭의 그림에서 볼 수 있는 단호하게 한 번에 긋는 필선이 아니라 이 그림은 여러 번 덧칠하여 지저분해졌다.

화랑협회의 「흰 소」와 「흰 소」 감정 결과에 대한 언론의 편파보도와 재판

(1) 1992년 8월 24일, 『한국경제신문』은 주간 연재물인 '미, 예술과 골동'에서 「흰 소」를 평론가 P의 해설로 게재했다. 이에 나는 담당 기자인 P에게 「흰 소」 도판은 화랑협회에서 이미 위작 판정을 받은 작품이라고 전했는데, 기자는 평론가 P의 해설을 게재하면서 삽화로 「흰 소」를 썼다고 답했다.

(2) 1992년 8월 24일자 『한국경제신문』 기사에 따르면, 감정을 의뢰한 측에서 "위작이라면 단 한 푼도 가치가 없을 텐데 호당 1,000만 원을 주겠다는 것은 상식적으로 납득이 가지 않는다"라며 감정

결과에 의혹의 눈초리를 보내고 있다는 것이다.

1992년 8월 24일자
『한국경제신문』 기사

(3) 1993년 5월 8일자 『중앙일보』 문화면에서 H기자는 '화랑협회 미술품 감정 아리송'이란 제목 아래 이중섭 그림을 위작 판정한 후 감정위원 중의 한 사람이 호당 1,000만 원에 되팔 것을 종용했다며, 화랑협회 감정과 감정위원들에 대한 불신과 의혹이 있음을 보도했다.

1993년 5월 10일, 화랑협회(회장 김창실, 사무국장 허성)는 전임 회장단과 서양화 부문 감정위원들이 확대회의를 열고 대책을 강구했다. 협회에서는 이 그림을 감정한 감정위원 전원이 그런 사실이 없다는 확인서를 첨부해서, 그림을 팔라고 종용했다는 사람을 밝혀줄 것을 내용증명으로 『중앙일보』 H기자에게 발송했다. H기자는 이 그림의 감정에 참여한 사람 중에는 없다며, 취재원 보호 차원에서 밝힐 수 없다는 회신을 보내왔다.

1993년 6월 27일, 기자와 감정위원들의 면담 자리에서 기사가 왜곡되었음을 사과 받고, 그 내용을 서면으로 제출할 것을 약속하면서 사태는 마무리되었다.

236

(4) 1993년 6월 15일, MBC TV는 10시 55분 '미술계, 집중조명 일 그러진 자화상'이라는 제목으로, 미술계 전반의 문제점을 다루면서 화랑협회의 감정 업무에 관해 편파적인 허위 왜곡 보도를 내보냈다. 여기서도 감정위원회의 비공개원칙을 '비밀주의'라는 용어를 써서 마치 비리의 온상인 것처럼 보도하고, 평론가 P의 근거 없는 주장만 클로즈업해 문제의 이중섭 작품으로 유도하면서, 이 작품을 위작으로 판정하고 3억 원에 사겠다는 사실이 있었다는 내용으로 편파적인 보도를 한 것이다.

(5) 1993년 6월 27일, 화랑협회는 공신력을 위해 잘못된 보도에 책임을 물어 정정보도 및 사과를 요구하는 의견서를 MBC에 보내고, 각 언론기관에 성명서를 발송했다. 이에 MBC 측에서 답이 없어, 언론중재위원회에 제소했다. 여기서 중재 합의가 성립되지 않아, 1993년 7월 20일에 화랑협회는 MBC TV를 정정보도 방송청구 건으로 서울지방법원에 제소했다.

이중섭의 「흰 소」와 「소」의 MBC TV 재판과정에서 소장가 S는 작고한 아버지가 울산에서 주막을 하던 중 음식값 대신 그림을 맡겨 놓고 나중에 되찾아가겠다는 사람으로부터 받아둔 것이라고 들었고, 그 후 어머니가 창고에 보관하고 있다가 미술을 전공한 아들이 연탄광에서 발견하여 귀중한 작품임을 알게 되었다고 했다. S 부부는 사업차 부산 시내에 나갔다가 우연히 화랑에서 이중섭 그림을 보게 되어, 자기 집에도 비슷한 그림이 있어 부산에 있는 C화랑을 소개받았다고 했다.

이에 화랑협회 측의 법적 대리인인 최영도 변호사는 반론에서 소장가 S가 소장했다고 주장하는 그림 70여 점의 실질적 소장가인지

도 확인이 필요하고, 소장 경위를 정당화하기 위해서 의도적으로 무명작가의 그림들을 가지고 소장했다고 한 것으로 추측되며, 제3자의 신빙할 만한 진술이나 객관적인 증거가 없다고 변론했다.

(6) 1993년 12월 20일 재판 결과, 정정보도하는 것으로 판결이 났고, 1994년 1월 18일 MBC TV는 재판 결과에 따라, 오후 10시 55분에 정정보도 방송을 했다.

2차 감정―한국미술품감정협회

(1) 2003년 12월 당시 한국미술품감정협회의 곽석손郭錫孫, 1949~ 회장이 미술평론가 P의 부탁이라며 감정을 의뢰했다. 이 「흰 소」는 1992년 화랑협회에서 위작으로 판정했다가 의뢰인이 인정하지 않고, 오히려 편파방송으로 물의를 일으킨 적이 있어서 법정소송까지 몰고 간 바로 그 그림이다.

(2) 나는 2004년 2월 2일, 소장가 S부부를 한국미술품감정협회 사무실에서 만났다. 이미 10년 전에 위작이라고 감정했는데 왜 또 다시 감정하려고 하느냐를 물었더니, 부부는 그동안 감정기구도 감정위원도 바뀌었을 테고 참고할 수 있는 자료도 많아졌고 과학감정도 할 수 있다고 하니 다시 한번 초심으로 돌아가 감정을 해달라는 것이었다. 이번에는 어떤 결과가 나와도 승복하겠다는 약속과 함께, 이 작품을 진품이라고 주장하는 사람들과 위작이라고 하는 감정인들 양측의 감정 견해를 펼 수 있는 공개 세미나를 여는 데도 협조하겠다고 하여 재감정을 하게 되었다. 여기서 공개 세미나는 소모적인 싸움이 아닌 학술적인 접근으로 양쪽 주장을 펼치고자 한 것이다.

나는 감정인들이 모든 그림의 감정에서 만능이 아닐뿐더러, 시간에

따라서 보는 견해도 달라질 수 있다고 본다. 그래서 감정인들이 신중하게 감정 의뢰작을 대해야 한다고 생각한다. 드물지만 감정인들 소수의 의견이 맞는 경우도 있고, 실수도 하여 진위가 뒤집어진 예도 있기 때문이다. 다만 도덕적인 기준으로 고의성이 있느냐를 따져보고 실수로 오판을 했다면 잘못을 바로잡는 용기도 필요하다. 그래서 이번 경우에도 다시 소장 경위를 묻고 진지하게 감정네 임하게 되었다.

의뢰인은 나에게 주인의식을 가지고 감정해 줄 것을 부탁하며, 만약 진품일 경우 나에게 작품가격의 절반을 주겠다는 말과 함께, 진위 결과에 따라 미술관에 기증하고 싶다고 했다. 나는 모든 위작은 객관적이고 공정하게 감정해 왔기에 의뢰인의 그러한 부탁은 감정 결과에 아무런 영향을 끼치지 않을 것임을 분명히 하였다. 그리고 나는 이 과정을 모두 녹음해 놓았다.

(3) 2004년 2월 4일, 「흰 소」, 「누워 있는 황소」, 「물고기와 아이들」 3점이 감정 의뢰되었다. 9명의 감정위원의 감정 결과는 전원일치로 위품 판정이 났다.

(4) 2004년 2월 18일, 의뢰인의 부탁도 있고 판정에 정확성을 기하기 위해 필적감정을 서예가 김선원金善源, 1945~ 과 대검찰청 국립수사연구소 필적감정가 김정호에게 의뢰하고, 자료 분석을 과학적 감정은 C소장에게 의뢰하여, 그 결과를 참고로 재감정했으나 다시 위품으로 판정했다.

(5) 2004년 2월 20일, 가람화랑에서 평론가 P를 만나서 감정 결과와 감정 과정을 자세히 설명하자, 평론가 P는 세미나를 미뤄달라고 했다.

2004년 2월 23일, 의뢰인 부부가 그림을 찾으러 와서 그들이 감정 의뢰하면서 가져왔던 나무박스에 그림을 한 점씩 꺼내 확인하던 중 「누워 있는 황소」의 뒷면이 바뀌었다며 펄쩍 뛰었다. 감정협회에서는 모든 감정 의뢰작을 접수할 때 정확하게 작품의 앞뒤를 촬영해 두기 때문에, 촬영한 사진으로 원 상태를 확인해 주었다. 혹 과학감정에 의문이 있으면 물어보라고 과학감정 전문가에게 전화해서, 바꿔주려고 하니 한사코 받지 않겠다고 했다. 의뢰인의 아내는 이중섭의 조카인 이영진과 평론가 이구열에게 몹시 섭섭해했다.

(6) 2004년 2월 25일, 다시 평론가 P를 만나 필적감정 결과와 지질검사 결과를 설명하자 자신이 의뢰인의 말만 듣고 크게 실수한 것 같다면서 세미나 연기를 부탁했다. 나는 평론가 P와 의뢰인에게 무슨 그림이든지 보는 시각에 따라 이견이 있을 수 있고, 그래서 그들의 주장과 감정협회의 의견을 가지고 공개 세미나를 하자고 한 것이라고 말했다.

(7) 2004년 4월 27일, S부인의 전화를 받았다. S부인은 감정서 없이 그림을 사겠다는 사람이 있는데, 얼마에 팔면 좋겠냐고 물어왔다. 나는 "가짜가 무슨 가격이 있겠는가, 개인이 서로 팔고 사는 데 내가 상관할 바는 아니지만 나중에 책임질 문제가 남지 않겠느냐"라고 말했다. 그러자 그녀는 가끔 만나서 차나 마시자 하고는 전화를 끊었다.

이렇게 두 차례에 걸쳐 감정한 소 그림들은 의뢰인의 집요한 망상과 한 평론가의 근거 없는 판단으로, 미술계 안팎을 시끄럽게 하고 감정위원들의 위상을 뒤흔들었던 잊지 못할 사례다.

3. 「소와 아이」 감정

「소와 아이」(1954) 위작

기준작

「소와 아이」, 합판에 유채,
29.8x64.5cm, 1954

전시

1955년 미도파백화점
미도파화랑의 〈이중섭 작품전〉
출품작, 출품번호 No. 8

소장처

정기용

황소가 지쳐 늘어져 쓰러져 있다. 이를 본 아이가 지게를 세워둔 채, 지친 소의 목에 굵은 줄을 걸어 놓고 뒷다리 사이로 들어가 소를 일으켜 세우려고 용을 쓰고 있다. 이중섭의 독특한 색조와 빠르고 힘찬 붓질로, 아이와 소를 단숨에 그린 걸작이다. 이중섭의 작품에 주요 주제인 소와 아이를 동시에 그려, 보는 재미를 더해 주는 작품이다. 가로로 긴 화폭으로 서명이 없다.

감정 대상작

「소와 아이」, 종이에 유채,
25.8x38.6cm

이중섭

이중섭은 소의 골격 구조와 근육의 움직임까지 완전히 체득한 상태에서 표현하는데, 이 그림은 쓰러진 소의 형태나 근육이 어수선하게 얽혀 있다. 기준작이 의도한 바가 무엇인지를 이해하지 못하고 그린 그림이다. 아이의 왼발 쪽의 서명도 어눌하다.

4. 기준작이 없는 '소' 위작

감정 대상작 ①

감정 대상작 ① 뒷면

기준작이 없는 이 감정 대상작은 베니어판에 헝겊을 씌워서 두 마리의 소를 그렸다. 오른쪽을 향하여 맹렬한 기세로 돌진하는 소와 뒤에서 정면으로 달려오는 소가 주인공이다. 앞쪽의 소는 측면을 살려서, 소의 전체적인 모습을 표현했고, 뒤쪽의 소는 정면에서 압축하듯이 그렸다. 그런데 소들의 구도가 오른쪽으로 치우쳐 있다. 그림의 오른쪽이 무겁다. 이중섭은 소들이 격렬한 동작으로 싸울 때도, 시소처럼 그림의 균형을 유지한다. 그러나 이 '소'는 붓놀림도 엉성하고 속도감이 떨어진다. 이중섭의 유창한 붓놀림과는 거리가 멀다. 그래서 소의 골격과 근육의 표정이 조화롭지 않고 제각각이다. 왼쪽 상단에 그림의 조형요소가 되지 못하는, 서명이 보인다. 이중섭에게는 서명조차도 그림의 중요한 구성요소였다.

참고할 기준작도 없고, 소장 경위나 출처도 없는 그림이다. 두 마리의 소가 머리를 맞대고 대치 중이다. 동작의 방향이 같다. 두 마리 다 왼쪽에서 오른쪽으로 돌진하며 머리를 들이받고 있다. 앞쪽의 소보다 뒤쪽의 소가 덩치가 크고 기운이 세어 보인다. 앞쪽의 소가 뒤로 밀리는 형국이다. 게다가 뒤쪽 소의 머리 표현을 보면, 이 소는 이중섭의 소가 아님을 단박에 알 수 있다.

이중섭은 붓터치 몇 번으로 입과 코와 눈 등을 시원시원하게 표현하는데, 소의 머리를 묘사하듯이 처리한 표현이 낯설다. 왼쪽 앞다리도 부자연스럽다. 또 두 소의 시점도 어긋나 있다. 앞의 소는 측면에서 본 모습인데, 뒤쪽의 소는 약간 위에서 내려다본 모습이다. 소들이 기초적인 데생이 무시되었음은 물론 구성도 허술하다. 이중섭 스타일이라고 할 수 없다.

4 장

풍경화와
아이들

1. 풍경화 감정

1) 「길」(1954) 소장 경위 및 위작

기준작

「길」, 종이에 유채, 41.5x28.8cm,
1954

소장처
1976년 여운상
2016년 서울미술관

6·25전쟁이 끝나고, 1953년 8월 휴전이 되자 부산에 있던 정부도 서울로 되돌아가고 피난 온 사람들도 고향으로 돌아가는데, 아내와 자식이 일본에 가 있는 이중섭은 딱히 돌아갈 곳이 없었다. 이런 이중섭의 사정을 잘 알고 있던 유강열은 그에게 통영(지금의 충무)으로 오라고 권유했고, 이중섭은 가을에 통

영으로 가서 이듬해 봄(1953. 10~1954. 5)까지 머물면서 심신의 안정을 얻어 새로운 창작 의욕을 불태운다. 그는 유강열이 제공하는 침식에 기대어 오랜만에 그림에 집중할 수 있었다. 또 가족과 생이별한 후, 가슴 아픈 허전함을 이중섭은 통영의 풍경으로 달래면서 그림에 열중했다. 화가로서 이중섭의 피난 시절 가운데 가장 행복하고 눈부신 시절로 기록할 수 있는 시기였다. 오늘날 이중섭의 대표작으로 알려진 「소」, 「달과 까마귀」, 「부부」 등을 비롯한 주옥같은 작품이 이 시절에 태어났다.

겨울이 지나자 '동양의 나폴리'라는 아름다운 항구도시 통영 일대를 화폭에 담기 위해서 통영 일원 나들이를 즐기며 풍경화 제작에 몰두해, 「푸른 언덕」, 「남망산 오르는 길」, 「충렬사 풍경」, 「복사꽃이 핀 마을」 등의 가작佳作을 남기기도 했다. 당시 통영 주변을 그린 풍경화는 지금까지 알려진 것만으로도 약 14점 정도가 남아 있다.

통영에서 이중섭은 세 차례의 전시회를 연다. 조카 이영진은 1979년 미도파백화점의 신설 화랑에서 가진 유작전(《이중섭 작품전》, 4. 15~5. 15) 이중섭의 연보에 이렇게 기록한다.

"동경 다녀와서 통영으로 옮겨 유강열의 호의로 함께 기거하면서 제작에 몰두함. 그곳 성림다방에서 유화 개인전을 갖다. 전성우 씨 소장 「황소」도 당시 작품임."[17]

항남동 성림다방에서 40여 점의 작품으로 개인전을 열었다. 그리고 1954년 5월 전혁림·유강열·장윤성과 함께 호심다방에서 4인전을 열었다.

17 『대향 이중섭』, 한국문학사, 1979, 157쪽.

당시에 「길」을 구입한 소장가는 매우 총기가 있었던 분으로, 어느 2층 다방에서 「길」을 샀다고 기억하는데, 이때 '어느 다방'이란 성림다방이 아닌가 한다. 왜냐하면 소장가가 구입 경로를 얘기하면서 다른 작가를 언급하지 않은 점과, 이중섭이 전시회가 끝나고 작품 한 점을 더 주려고 온 곳을 보아 성림다방 전시회에 출품한 것으로 보이기 때문이다.

사실 「길」은 나와 특별한 인연이 있는 그림이다. 나는 이 그림 소장가의 딸과 고등학교 동창으로, 「길」은 늘 그 친구의 방에 걸려 있었다. 하지만 당시 나는 이 그림의 화가가 이중섭이라는 것은 물론 작품의 가치조차 알아보지 못했다. 화가를 꿈꾸고 있었지만 서양의 빈센트 반 고흐Vincent van Gogh, 1853~90나 폴 고갱Paul Gauguin, 1848~1903은 알아도 이중섭은 이름조차 생소했다. 「길」은 붓터치가 거친, 그저 그런 풍경화의 하나일 뿐이었다.

개성 출신인 친구 아버지 여운상1919~2016은 그림에 대한 안목이 높은 분으로, 「길」과의 인연도 6·25전쟁 직후 통영에서 검사로 재직하고 있을 때였다. 어느 날 우연히 다방에 그림 전시를 보러 갔다가 이 그림에 마음이 꽂혔다고 한다. 그림 속에 있는 '길'이 마치 개성의 고향 언덕길 같아서 구입하게 되었다는 것이다.

전시회가 끝나자 이중섭이 이 그림을 가져다주면서, 아직 그림이 여러 점 남아 있는데 한 점을 선물로 드리고 싶다고 한다. 하지만 여운상은 정중히 거절한다. 이 그림을 산 것 때문에 아내한테 지청구를 듣게 되었는데, 어떻게 또 그림을 가져가느냐고 한 것이다.

친구 아버지 여운상이 그때 그림가격이 얼마였다고 구체적으로 얘기해 준 적이 있는데, 아쉽게도 기억이 나지 않는다. 아마도 검사의 한 달치 월급에 가까운 돈이라고 한 것 같다.

작품 「길」에 대해 평론가 이구열은 다음과 같이 언급했다.

"이중섭은 통영에 있을 때, 그곳 다방에서 한번 개인전을 가졌는데 그때의 그림들은 모두 풍경화였다고 한다. 이 작품도 그때의 출품작품 중 하나로 통영의 남방산 일부와 산으로 올라가는 길이 나뭇가지 사이로 멀리 그려져 있다. 이 그림의 초점은 작가 자신이 명제한 것처럼 길이다. 그리고 길 부분만을 에나멜을 섞은 유난히 밝은색으로 강조하고 있다."[18]

아마도 화가가 이 그림에서 말하고자 한 것은 바로 '길'이 아닌가 싶다. 통영 시절의 풍경화는 대부분 시점이 부감법俯瞰法이다. 동양화에 주로 표현하는, 위에서 내려다보는 시점으로 그려서 공간감이 두드러진다. 또 능숙하고 속도감 있는 붓질이 분방하고 시원하다. 근경의 나뭇가지와 그 사이로 보이는 건너편 마을의 집들, 언덕으로 난 구불구불한 흙길과 사람들, 그리고 원경에 산과 하늘을 배치하여 근경·중경·원경의 거리감과 움직임을 느낄 수 있다. 자세히 보면 아래쪽의 바다에 떠 있는 배에도 사람들이 타고 있다.

화면 전체에 푸른색이 보이는 바탕에, 그 위에 하늘과 중경의 언덕과 집, 길 등을 그리되 다른 색을 덧칠하여 밑색

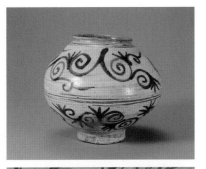

분청사기 철화 넝쿨무늬 항아리,
높이 14.3cm, 입지름 8.4cm,
바닥지름 6.5cm, 조선시대,
국립중앙박물관 소장

「길」 분청사기 귀얄문의 기법으로
보이는 부분

분청사기 철화 넝쿨무늬 항아리
부분

18 이구열, 『이중섭 작품집』, 현대화랑, 1972, 117쪽.

이중섭

과 겹쳐서 생긴 묵직한 색채감에서 중후한 효과가 나는 것을 볼 수 있다. 이런 기법은 종종 이중섭의 다른 그림에서도 볼 수 있다. 또한 이 기법은 마치 귀알기법으로 분장한 분청사기에서도 접할 수 있는 것으로, 고미술에 조예가 깊은 이중섭의 고동古董 취향이 반영된 것으로 보인다. 이는 이중섭만이 할 수 있는 독특한 기법으로, 위작에서는 찾아볼 수 없는 숙련된 테크닉이라 하겠다. 오른쪽 아래 서명 'ㅈㅜㅇㅅㅓㅂ'이 있다.

감정 대상작

감정 대상작은 출처나 소장 경위가 없는 그림이다. 기준작의 주제나 구도를 도용한 것 같으며 붓질이 힘이 없고, 색채 역시 이중섭의 특유의 색을 칠하는 과정이 빠졌고, 색채가 주는 무게감도 느낄 수 없다.

또한 통영시대의 풍경화들은 크기(41.5×28.8cm)가 거의 같으나, 이 감정 대상작은 4호 크기의 그림이다.

서명 'ㅈㅜㅇㅅㅓㅂ'도 기준작은 오른쪽 아래 안정된 위치에 자리 잡고 있는 데 비해, 감정 대상작은 왼쪽 아래 바다와 나뭇가지 사이에 있다. 위치가 시선의 흐름을 방해한다. 완벽하게 조화를 이루는 이중섭의 작품세계를 모르는 무지에서 비롯된 위치 선정이다. 화가들은 그림을 그린 후 마지막에 서명을 하면서, 서명의 위치와 획의 두께, 모양 등에 최대한 집중한다. 자칫 잘못하면 그림의 균형을 깨

뜨릴 수 있기 때문에, 여간 신중을 기하는 게 아니다.

이중섭은 기골이 건장한 중년의 서북 사람으로 선 하나에도 활달함이 함께하고, 누구도 흉내 낼 수 없는 독특한 색감이 살아 있다. 그만큼 개성적이다. 비록 작은 그림이라 할지라도 그 안에 이중섭만이 표현할 수 있는 에너지가 충만해 있다.

그러나 위작들은 이런 진품의 아우라까지 흉내 낼 수 없기 때문에 금방 들통이 나고, 진품은 더욱 빛을 발한다.

2) 「달과 까마귀(양면화)」(1954) 위작

「달과 까마귀(양면화)」, 종이에 유채, 29x41.5cm, 1954

추사 김정희의 글씨(「山崇海深遊天戲海(산숭해심 유천희해)」)

기준작

기준작인 「달과 까마귀」는 이중섭의 통영 시절 대표작 중의 하나로 꼽힌다. 노란 달이 뜬 푸른 밤하늘에 세 줄의 전선이 수평으로 가로지르고, 까마귀들이 전선에 앉아 있거나 날아들고 있다. 까마귀는 모두 다섯 마리인데, 왼쪽에 네 마리, 오른쪽에 날고 있는 한 마리가 있다. 그림의 무게로는, 왼쪽이 무거운 편이다. 그래서 이중섭은 오른쪽에 달을 그려서 그림의 전체적인 균형을 잡았다. 절묘하다. 서명 'ㅈㅜㅇㅅㅓㅂ'도 오른쪽 하단에 배치하여, 균형 잡기에 일조한다. 그리고 하단을 비우고 상단에 소재를 중점적으로 배치하여 공간감을 시원하게 살렸다. 특히

주목을 요하는 것은 까마귀들의 표현법이다. 불길하다는 까마귀들을 이렇게 그림에 담아놓아 오히려 좋은 소식을 가져다줄 것 같은 희망의 메시지를 전해 줄 것만 같다. 새의 형태를 그렸다기보다 서예의 예서체隸書體와 전서체篆書體 형태의 힘찬 획으로 쓴 글씨 같다. 마치 추사秋史 김정희金正喜, 1786~1856의 추사체秋史體에서 느껴지는 활달하고 힘찬 격조를 볼 수 있다.

이중섭은 어린 시절부터 서예를 익혀 왔기에, 그의 그림에서 나타나는 선이나 형태에서 서예적인 요소를 엿볼 수 있다. 또한 서북 지역 사람다운 호방한 기질을 느낄 수 있다.

천에 아크릴릭, 29x39cm

빈센트 반 고흐, 「까마귀가 있는 밀밭」, 캔버스에 유채, 50.5x103cm, 1880

감정 대상작

감정 대상작 역시 노란 달이 뜬 푸른 밤에 나뭇가지에 날아드는 까마귀를 그렸는데, 디테일이 무시된 새의 형태도 엉성할 뿐 아니라 노란 달과 푸른 하늘의 색채도 설익었다.

까마귀의 수효와 위치, 자세, 그리고 달의 위치와 색채는 유사하되, 전선 대신 나무가 있고, 나무 주변이 어수선하다. 기준작은 공간의 효과적인 배분에 따른 여백의 확보로, 괴괴한 적요미寂寥美가 함께 하는데, 감정 대상작은 여백을 무시하고 이미지와 색채로 가득 채

왔다. 이중섭의 근처에도 못 이른 그림이다.

　이중섭의 그림에서 구도와 주제는 한 치의 오차도 없이 정확한 자리에 배치되어 있고, 완벽한 구도를 이룬다. 이는 좋은 작품이 어느 날 갑자기 탄생하는 것이 아니라 천부적인 소양과 부단한 노력의 산물임을 의미한다.

　나는 이중섭의 「달과 까마귀」를 보면서 빈센트 반 고흐의 불안한 하늘 아래 펼쳐지는 거대한 밀밭을 그린 「까마귀가 있는 밀밭」을 떠올렸는데, 이는 죽음에 임박한 두 천재의 극도의 슬픔과 고독을 엿볼 수 있기 때문이 아닐까 한다.

2. 드로잉 감정

「여인과 게」(1953~54) 감정

기준작

「여인과 게」, 종이에 연필·목탄, 20x20cm, 1953~54

기준작인 「여인과 게」는 정사각형의 종이에 연필로 그린 긴 머리를 한 풍만한 여인의 나체를 그린 그림이다. 이마 위에서부터 흐르는 긴 머리카락이 S자 형태로 휘돌아 왼쪽 다리를 휘감고 있다. 이로 인해

역동적인 운동감이 생겼다. 또 검은 머리카락은 드로잉에 농담을 부여하는 효과를 준다. 여인의 안정된 포즈와 긴 머리카락으로 구현한 동적인 구도, 속도감 있는 선, 음영을 주조로 한 능숙한 연필 드로잉이다. 서명이 없다.

감정 대상작 ①

「여인과 게」, 19x13cm

감정 대상작은 작은 엽서 크기로, 인체 구조에 대한 이해력과 관찰력 부족으로 머리카락이 엉뚱한 곳에서부터 시작하여 머릿결이 아니라 실타래 같은 것이 휘돌아가듯이 그렸다. 기준작 여인의 포즈와는 정반대. 기준작의 발이나 손은 인체 구조에 근거한 동작이자 모양인데, 감정 대상작의 발과 손은 모양이나 동작이 작고 디테일이 어색하다. 특히 배꼽이 전혀 엉뚱한 곳에 박혀 있다. 인체 구조와 동작 등을 모르고 그렸다는 얘기다. 이 그림 역시 인위적으로 세월이 많이 흘렀음을 보여 주려고 애쓴 흔적이 역력하다. 또한 기준작에 없는 서명이 있다. 서명의 위치와 크기가 위작임을 확실케 해준다.

감정 대상작 ②

「여인과 게」의 기준작을 모방하면서 인물을 더 넣어 그림으로써, 이중섭의 작품에서는 볼 수 없는 도상이 되었다. 맨 위의 인물은 남자 아이로 그리고, 그 밑에 물고기를 안고 있는 인물은 여자로 표현했다. 오른쪽 상단의 아이는 엎드려서 왼쪽 아이의 다리를 붙잡고 있

다. 구성이 억지스럽고, 인물의 선이나 채색도 이중섭의 기준작과 차이가 난다. 상단의 인물 두 명, 하단의 인물 한 명은 구도상으로도 불안하다. 따라서 보는 이의 시선은 세 인물과 물고기 어디에도 머물지 않는다. 안정감이 없기 때문이다. 기준작에 비춰보면, 왼쪽 인물의 동작은 기준작과 동일한데, 사라진 머리카락이 하단의 여인에게 가 있다. 특히 가장자리에 초록색으로 묽게 칠한 것은 다른 위작에서도 확인할 수 있으며, 초록색 안쪽에 궁색하게 쓴 서명 'ㄷㅐㅎㅑㅇ'도 이 그림이 위작임을 증언한다.

이중섭은 피란 와서 1956년 작고할 때까지 짧은 시간에 그린 그림의 출처나 소장 경위 등이 비교적 잘 정리되어 있다. 전쟁이라는 고난의 시기에 활동했음에도, 작품성을 인정받은 화가로서 소중하게 대접받았기 때문인 것 같다. 또한 감정 대상작처럼 대부분의 위작에서 나타나는, 때 묻은 것 같은 지저분한 느낌은 이중섭의 작품세계에서는 거의 볼 수가 없다. 종이에 연필로 그린 기준작 「여인과 게」도 비교적 보존이 잘 되어 있다.

3. 아이들 감정

1) 「물고기와 게와 아이들(태현군)」(1954) 감정
— 아들(태현)에게 보낸 그림

기준작

「물고기와 게와 아이들(태현군)」,
종이에 혼합 재료, 19.4x26.4cm,
1954

1953년 7월 말 일본에 가서 가족을 만나고 온 이후, 이중섭은 아내
와 두 아들에게 편지와 함께 그림을 보내기 시작한다. 이 그림도 그
중의 하나로 큰아들 태현에게 보낸 그림이다. 이런 종류의 그림들은
대부분 두 아들에게 각각 태현, 태성이라는 이름을 써서 그려 보내
기도 한다.

이 그림은 아이들의 눈높이에 맞춘 듯하다. 빨간색 크레용으로 줄에
매달린 물고기를 잡아당기고 노는 아이들을 초록색 크레용으로 물고
기와 게를 그리고, 흰색으로 서명 'ㅈㅜㅇㅅㅓㅂ'과 낚싯줄을 그렸다.

이렇게 크레용으로 아이들과 물고기와 낚싯줄을 그린 후, 검푸른색
의 수채물감으로 전체를 칠해서 밑에 그린 형태가 나타나는 배틱battik
기법[19]으로 그렸다.

「물고기와 게와 두 아이」
서명

두껍고 탁한 붉은색과 푸른색으로 그린 그림으로, 두 아이와 물고기와 게, 끈 등의 이미지는 기준작을 연상케 한다. 그러나 이런 색채는 이중섭의 그림에서는 일절 찾아볼 수 없다. 아이들과 물고기를 끈으로 연결했으나 속도감도 활달한 필치도 없을뿐더러, 인체의 구성도 무시했다. 또 그림의 가장자리를 사각형으로 각이 지게 칠한 부분도 거슬린다. 주제보다 사각형의 테두리가 더 눈에 띌 만큼 도드라진다. 그래서 주제가 상대적으로 지나치게 작아졌다.

「물고기와 게와 두 아이」

기준작 「물고기와 게와 아이들」의 이미지를 도용한 그림이다. 아이들이 가지고 노는 낚싯줄을 경계로 붉은 계통의 색을 칠하고, 그 바깥을 푸른색으로

19 크레용으로 그림을 그린 후, 그 위에 수성물감을 바르면 크레용의 기름기로 인해 그림을 그린 부분에는 물감이 묻지 않는 원리를 이용한 표현기법이다.

처리했다. 중앙에 붉은 해도 그려놓았다.

모든 대상이 어색하지만 특히 오른쪽 게의 다리 밑에 있는 서명이 기준 서명에서 많이 벗어나 있다. 기준작 서명은 'ㅈ'이 마치 지게를 막대기로 버텨놓은 것같이 또박또박 쓰여 있다. 이에 반해 감정 대상작의 서명은 기준작과 다르게 산만하고, 'ㅇ'의 윗부분에 꼭지가 붙은 것을 볼 수 있다. 이는 가끔 다른 위작에서도 볼 수 있는 모양인데, 이는 아마도 동일한 위작자가 여러 점을 위작해서 유통한 것이 아닌가 한다.

서명 비교

「꽃과 어린이와 게 5」, 종이에 잉크, 8.5x25.5cm, 1955		
「다섯 아이와 끈(태성군)」, 종이에 수채·잉크, 19.3x26.4cm		
감정 대상작 1		
감정 대상작 2		

2) 「봄의 어린이」(1953) 감정

기준작

「봄의 어린이」, 종이에 연필·유채,
32.6x49.6cm, 1953

종이에 연필로 일정한 흐름의 선으로 유연하고 격조 있게 그린 작품이다. 이중섭의 그림 중에서 비교적 큰 작품에 속한다. 내용도 마치 봄의 환상을 연출한 듯한 봄동산의 정경이 화사하다.

　화면을 윗부분과 아랫부분으로 적당히 구분하여 그 안을 전체적으로 바탕에 청회색의 선들이 분청사기에서나 볼 수 있는 귀얄기법[20]을 사용해서 그려진 듯 바탕을 칠해 놓고 강한 연필선으로 그렸다. 둔덕 뒤로 구름이 떠 있는 어느 따뜻한 봄날, 살포시 나비의 날개를 잡은 아이, 꽃줄기에 매달린 아이, 꽃을 들고 엎드려 있는 아이와 팔베개를 한 네 명의 아이가 봄기운에 취한 것만 같다. 둔덕에는 민들레꽃도 피어 있고 분주하게 다니는 개미도 보인다. 아이들과 나비

[20]　분청사기 장식기법의 하나. 풀이나 옻을 칠할 때에 쓰는 기구인 귀얄 같은 넓고 굵은 붓으로 완성된 기면(器面) 위에 백토(白土)를 바르는 기법을 일컫는다. 귀얄 자국에서는 빠르고 힘찬 운동감을 느낄 수 있는데, 이는 제작자의 필치와 붓의 흐름에 따른 자연발생적인 것이 특징이다(『한국민족문화대백과』 중 '귀얄기법'에서).

이중섭

와 꽃이 하나가 되는 이곳이 바로 이중섭이 꿈꾸던 낙원이 아닐까.

나는 1976년경 한용구의 소개로 한남동의 한 저택에서 이중섭 작품 중 비교적 큰 이 그림을 만났다. 이 그림은 소장가는 판매 조건으로 이 그림과 청전 이상범의 비단에 그린 초년작 10폭 산수병풍을 같이 팔겠다고 했다. 그런데 병풍의 그림 상태가 좋지 않아서 망설이다가 결국 이중섭의 그림마저 놓쳤다.

당시에 나는 그림 매매 경험이 적어서, 이중섭의 그림은 팔 수 있을 것 같았으나 청전의 병풍은 자신이 없었다. 그래서 이중섭의 걸작마저 놓친 것이다. 하지만 전시장에서 이 작품을 만나면 늘 아쉽고 반갑다. 왼쪽 위에 서명 'ㅈㅜㅇㅅㅓㅂ'이 있다.

감정 대상작

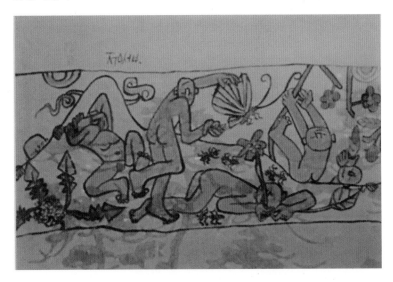

기준작인 「봄의 어린이」를 모방하여 그린 그림으로, 종이에 연필로 아이들과 나비, 민들레 등을 그리고, 담백한 수채로 칠했다. 기준작의 형태만 따라 그린 것으로 보인다. 여기서 기준작에는 없는 왼쪽 둔덕 뒤에서 빼꼼히 넘겨다보는 아이를 더 그려넣어 보는 사람을 웃

게 만든다. 서명도 기준 서체에게 벗어나 있다.

서명 비교

「봄의 어린이」, 종이에 연필·유채, 32.6x49.6cm, 1953		
「개구리와 어린이 2」, 종이에 잉크·유채, 24x18cm, 1955		
감정 대상작		

3) 「길 떠나는 가족(편지화, 야스카타군)」(1954) 감정

이중섭의 「길 떠가는 가족」은 1991년에 연극으로 공연된 후, 23년 만인 2014년 다시 무대에 오를 만큼 우리에게 친숙한 소재로 알려져 있다. 1953년 일본으로 건너가 가족을 만나고 온 후 이중섭은 가족에 대한 그리움을 많은 수의 삽화와 편지화로 남겼다.

「길 떠가는 가족」도 일본에 있는 큰아들 태현(야스카타)에게 보낸 편

이중섭

지로, 가족의 안부와 더불어 열심히 그림을 그리고 있는 자신의 얘기를 하면서 가족과 따뜻한 남쪽나라로 가고 싶은 꿈을 그려 보낸다.

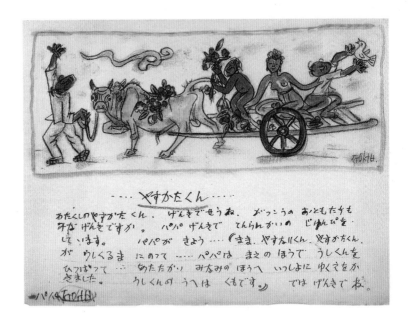

「길 떠나는 가족(편지화,
야스카타군)」, 종이에 연필·유채,
10.5x25.5cm, 1954

노란 테두리를 두른 사각형 안에 떠 있는 구름, 등에는 꽃을 두르고 한 발은 앞으로 나가려는 소의 고삐를 잡고 앞장서서 가는 화가와 새를 날리는 아이들, 가슴이 드러난 여인을 소달구지에 태우고 가는 장면을 담백하게 그리고, 그 아래 사연을 적었다.

"야스카타에게

나의 야스카타, 건강하겠지, 너의 친구들도 건강하고, 아빠도 건강하다. 아빠는 전람회 준비에 몰두하고 있다. 아빠가 오늘 (엄마, 야스나리, 야스카타를 소달구지에 태우고. 아빠가 앞에서 소를 끌고—따뜻한 남쪽나라에 함께 가는 그림을 그렸다, 소 위에는 구름이다) 그럼 안녕,

아빠가."

이 편지를 보낼 때까지도 이중섭은 머지않아 가족을 곧 보리라는 희망에 넘쳐 그림에 몰두하지만, 현실은 다음 해 두 차례의 전시가 끝난 후 그의 바람과 달리 병마와 싸우다가 쓸쓸히 돌아올 수 없는 강을 건너고 만다.

이 그림은 이중섭이 아들에게 쓴 편지에서 보듯이 '남쪽나라로 가는 길'이라고도 하고, '전쟁으로 피난 가는 일가족 행렬'이라고도 한다.

'길 떠나는 가족' 소재의 감정 대상작을 감정하면서 기준작으로는 이미 잘 알려져 있는 출처가 분명한 유화 두 점을 참고자료로 삼았다. 「길 떠나는 가족」의 유화 작품은, 같은 소재로 크기만 다른 두 점이 있다.

기준작의 「길 떠나는 가족」의 내용은 붉은 해가 떠오르는 새벽, 황소가 끄는 달구지에 여인과 아이들을 태우고 어딘가로 떠나려고 소고삐를 쥔 남자가 등장한다. 한편 소 등과 달구지에도 꽃들이 피어 있고, 아이들과 새를 그려넣은 희망에 찬 그림이다. 이중섭은 피난길마저도 즐거운 나들이 길처럼 표현했다. 그림 부분의 오른쪽 하단에 서명 'ㅈㅜㅇㅅㅓㅂ'이 있다.

1972년 현대화랑 〈이중섭 개인전〉에서 평론가 이구열은 이 그림을 다음과 같이 설명했다.

"아내와 두 아들을 태운 소달구지는 희망과 행복의 나라로 떠난다는 것을 바로 말해 주는 꽃송이들이 나부끼고 있다. 그리고 역시 등에 꽃송이가 뿌려진 소의 고삐를 잡고 왼손을 높이 쳐들어 출발

을 신호하는 듯한 농부, 그는 화가 자신인 이중섭이다. 소와 가족 시
리즈가 혼합된 주제이다."[21]

기준작 ①

서명이 없는, 작은 이 그림은 내가 1975년 문헌화랑에 다닐 때 판화
가 이승일[1946~] 의 소개로 판화가 이항성李恒星, 1919~97의 작업실에서 처
음으로 만났다. 그곳에서 다른 유명 작가의 그림도 볼 수 있었다. 당
시 이항성은 중고등학교 미술교과서를 편찬했는데, 거기에 수록된
그림이기도 하다.

기준작 ②

왼쪽 아래에 서명 'ㅈㅜㅇㅅㅓㅂ'이 있고, 앞의 작품에 비해 사람들과

소 형체가 더 분명하게 그려져 있고, 색채도 화사하다.

　이 그림은 1986년 중앙일보사의 이중섭 도록에 실렸는데, 해설란에서 미술평론가 유홍준俞弘濬, 1949~ 이 1955년 미도파백화점 개인전 팸플릿에 실려 있는 출품작이라고 밝혔다. 미도파백화점 개인전에 45점을 진열했지만 팸플릿에는 32점만 표기되었고, 「길 떠나는 가족」은 6번으로 표기되어 있다.

감정 대상작 ①

천에 아크릴릭, 25x39cm

소장 경위나 출처를 알 수 없는 작품으로, 기준작 ②에 등장하는 내용, 즉 소와 인물과 소달구지 등을 보고 베낀 듯하나 이중섭의 활달한 필치를 볼 수 없다. 기준작에 비해 가로 폭이 좁고 상하의 공간이 넓다. 인물의 데생이 어색하고 부자연스럽다. 그럼에도 이중섭 그림에서 볼 수 있는 화면 가장자리를 남겨 놓고 그린 것을 보면 나름 충실히 기준작 ②를 닮게 그리려고 한 것 같다.

21　이구열, 『이중섭 작품집』, 현대화랑, 1972.

　　　　　　　　　　　　　　　　　　이중섭

엄마와 아이와 꽃을 실은 수레 앞에 소를 모는 남자를 그린 것으로, 이중섭의 「길 떠나는 가족」의 주제만을 따서 그렸다. 방향이 반대다. 오른쪽 아래 서명 '1955 ㅈㅜㅇㅅㅓㅂ'이 있어 이중섭의 작품이라고 감정을 의뢰한 작품이었으나 그림 중 어느 한구석도 이중섭의 특징을 찾아볼 수 없는 그림이다.

감정 대상작 ③

기준작인 「길 떠나는 가족」은 새벽 동틀 무렵에 길을 떠나는 장면으로 희망에 차서 따뜻한 남쪽나라로 향하는 메시지를 주는 그림이다. 하지만 감정 대상작 ③ 은 캄캄한 밤중에 소달구지를 끌고 야반도주夜半逃走하듯이 떠나는 그림으로, 이중섭이 기준작을 그린 심정을 모른 상태에서 주제만 따서 그린 것으로 보인다. 그리고 이중섭의 그림에서는 볼 수 없는 어두운 배경은 위작에서 종종 볼 수 있다.

4) 「꽃과 어린이와 게 5」(1955) 감정

기준작

기준작은 사내아이가 두 손으로 복숭아 가지를 붙들고 있고, 아이의 발에 끈이 묶인 붉은 게가 집게발로 아이의 고추를 물고 있는 그림이다. 왼쪽에 나비와 서명 'ㅈㅜㅇㅅㅓㅂ'이 있다.

감정 대상작

이중섭의 「꽃과 어린이와 게 5」를 세워서 종이에 잉크로 그리고, 꽃 대신 복숭아를 그린 그림이다. 복숭아에 매달린 아이의 팔과 다리가 기형인 데다가 가지를 잡은 두 손도 설명이 부족할 뿐만 아니라 선의 굵기가 리듬감 없이 같은 속도로 울퉁불퉁하게 그려져 있다. 이 감정 대상작의 색채는

이중섭의 그림에서는 볼 수 없는 색채들이다. 특히 배경은 이중섭 생전에 사용한 적이 없는 금분을 섞어 칠했는데, 이런 방법은 이중섭의 위작에서 흔히 볼 수 있다.

'ㅈ'과 'ㅅ'의 오른쪽 삐침이 긴 서명도 기준 서명에서는 볼 수 없다.

서명 비교

「꽃과 어린이와 게 5」, 종이에 잉크, 8.5x25.5cm, 1955		
「다섯 아이와 끈(태성군)」, 종이에 수채·잉크, 19.3x26.5cm		
감정 대상작		

5) 「꽃과 노란 어린이」(1955) 감정

기준작

「꽃과 노란 어린이」, 종이에
유채·크레파스, 22.5x15cm, 1955

이중섭이 작고하기 1년 전의 그림으로, 중심에 분홍 복숭아 꽃송이
를 중심으로 다섯 명의 사내아이가 매달려 있고 노란 나비가 날아
다니고 있다. 배경은 사인 부분을 남기고 타원형의 회색으로 칠하
고, 연필로 'ㄹㅣ ㅈㅜ ㅇㅅㅓ ㅂ. 1955'라고 서명도 했다. 이 기준작에 표
기된 'ㄹㅣ ㅈㅜ ㅇㅅㅓ ㅂ. 1955'라는 서명은, 이중섭 그림을 감정할 때
그의 필적을 참고할 수 있는 좋은 참고자료가 된다.

　서울 시절에 그린 작품 중 하나인데, 아마 연도와 이름 석 자를
모두 표기한 것은 이 그림을 잡지에 사용하거나 어떤 목적을 가지
고 그렸기 때문이 아닌가 한다. 그리고 이 그림은 주제나 구도가 안
정적이고 쉽게 보이는지, 유독 흉내 낸 위작이 많다.

감정 대상작 ①

감정 대상작 ①은 작은 엽서 크기에, 중앙에 꽃을 크게 그린 후 아이들을 그렸다. 이 점은 기준작과 동일하다. 다만 소재가 붉은색 계열로 처리되었고, 이파리는 초록색 계열이다. 화폭의 면적이 좁다 보니 소재가 화면에 가득 차서 갑갑한 느낌을 준다. 기준작에 구현된 공간적인 여유가 없다. 기준작의 미덕은 소재의 적당한 크기와 주변 공간의 넉넉함이 주는 따스한 충일감이다.

감정 대상작 ②

감정 대상작 ②는 꽃과 아이들과 채색이 탁하다. 꽃잎마다 가장자리에 붉은색으로 테두리를 둘렀고, 아이들도 마찬가지로 형태를 따라 테두리 선을 보다 진하게 칠했다. 이파리도 초록색으로 칠해서 꽃과 아이들과 이파리가 뚜렷하게 구분된다. 기준작은 각 소재의 색상 차가 크지 않아서 조화를 이룬다. 이 그림도 오래된 그림처럼 보이려고 억지로 만든 흔적이 있다.

①, ②의 감정 대상작은 기준작의 꽃과 아이들의 구성이나 선을 이해하지 못한 그림이어서, 전체가 산만하고 지저분한 느낌을 준다. 특히 배경의 색채를 오래된 것처럼 보이려고, 인위적으로 처리한 흔적이 보인다. 위작의 특징이다.

「개구리와 어린이 2」, 종이에
잉크·유채, 24x18cm, 1955

기준작

기준작 「개구리와 어린이 2」는 사내아이가 봄비 내리는 날 개구리를 줄에 묶고 꽃과 잎사귀를 배경으로 누워 있는 모습을 그렸다. 개구리는 나뭇잎 줄기에 앉아서 하늘을 보고 있다. 소재의 주변에는 울타리를 치듯이 사각형의 테두리를 두르고, 그 안쪽에 짧은 선을 촘촘히 채웠다. 마치 빗방울을 표현한 듯하다.

이중섭은 인체의 구조에 대해 너무나도 잘 이해하고 있었다. 아이들을 단순화해 그리면서도 팔이나 다리의 연결 부위가 서로 어긋나지 않고 정확한 것을 볼 수 있다. 왼쪽 위에 서명 'ㅈㅜㅇㅅㅓㅂ'이 있다.

「꽃을 든 아이」, 종이에 펜,
12.8x17.3cm

감정 대상작

감정 대상작은 이 기준작을 90도로 돌려 그렸다. 꽃을 든 사내아이를 보면, 왼쪽 팔의 연결이 부자연스럽고, 왼쪽 손이 지나치게 크다. 왼쪽 발도 발의 기본적인 구조가 무시되었다. 기준작은 그렇지 않다. 인체의 구조를 이해하지 못한 이의 솜씨 같다. 또 손으로 가려진 탓에 꽃대의 아랫부분과 윗부분의 연결도 어긋나 있다. 이중섭은 보이지 않는 곳의 모양이나 구조까지 고려해서 그렸다.

위작은 기준작과 비슷하게 그리기는 했으되, 대

부분이 인체 구조에서 허점이 드러난다.

서명 비교

「개구리와 어린이 2」, 종이에 잉크·유채, 24x18cm, 1955		
「꽃과 어린이와 게 5」, 종이에 잉크, 8.5x25.5cm, 1955		
감정 대상작		

7) 「물고기와 아이(양면화)」(1955) 감정

기준작

물속에서 물고기와 아이들이 노는 모습을 포착한 작품이다. 물고기를 중심으로, 물고기를 잡으려는 아이들을 힘찬 붓질로 그렸다. 위

「물고기와 아이(양면화)」, 종이에
유채, 41.5x29cm, 1954

캔버스에 유채, 34.4x46.5cm

쪽에 두 명, 아래쪽에 세 명이 물고기를 만지며 즐거운 시간을 보내고 있다. 물고기가 몸을 뒤트는 동작에 따라 아이들의 몸짓도 달라진다. 물고기의 덩치도 아이들만큼이나 크다. 같은 체구의 친구여서 함께 즐기는 대상이다. 가장자리는 검은색의 선으로 둘러져 있다. 서명이 없다.

감정 대상작

감정할 때 비교할 수 있는 기준작으로 「물고기와 아이(양면화)」를 삼았다.

이 감정 대상작은 「물고기와 아이」 중 아이들과 물고기를 도용하여 그린 것으로 보인다. 그런데 아이들의 동작도 이상하고 인체 데생이 전혀 맞지 않을뿐더러 기형에 가깝다. 그림의 주인공 격인 아이는 아래쪽에서 다리와 팔을 벌리고 있다. 소재가 물고기를 중심으로 연출되어 있지 않고, 몇 개의 덩어리로 흩어져 있다. 즉 뚜렷한 초점이 없다. 게다가 물고기의 모양도 이상하다. 물의 색채도 이중섭의 기준작에는 없다. 더욱이 그림 가장자리를 녹두색으로, 직선에 가깝게 칠한 것도 위작임을 증명해 준다. 이중섭은 직선 스타일로 그리지 않는다.

이중섭

8) 「두 아이와 물고기와 게 2」(1954) 감정

기준작

「두 아이와 물고기와 게 2」, 종이에 유채, 25x18cm, 1954

이중섭 그림에는 물고기와 게와 노는 아이들이 자주 등장하는데, 자신의 두 아들이 모델임을 알 수 있다. 한때 제주에서 가족과 함께 살았던 이중섭은 가난했지만 행복했던 시절, 아이들과 게와 물고기를 잡고 놀았던 바닷가의 추억을 끊임없이 그림에 담았다. 부인 마사코는 이 시기가 가장 행복했다고 회상한다.

　기준작 「두 아이와 물고기와 게 2」는 종이에 검은 잉크로 아이들과 물고기와 게를 그린 후, 각기 다른 색의 유채물감으로 아이들과 배경을 시원하게 채색했다. 두 명의 아이를 아래위로 그려넣고, 그 틈새에 큰 물고기와 게, 작은 물고기를 배치한 뒤 물고기를 낚싯줄 같은 선으로 연결했다. 아이들이 물고기가 매달린 낚싯줄로 마치 실뜨기를 하고 있는 것만 같다. 배경의 채색도 가장자리는 남겨두어서, 남겨진 부분이 사각의 테두리 같은 역할을 한다. 이런 형식의 쌍둥이 같은 그림이 5점이나 된다. 비교해 보면, 유채물감을 칠한 방법이 조금씩 다르지만 같은 소재를 반복해서 그린 그림으로, 아마도 이중섭이 특별한 애착을 가진 주제가 아니었을까 한다. 왼쪽 하

단에 서명 'ㅈㅜㅇㅅㅓㅂ'이 있다.

감정 대상작

감정 대상작은 기준작의 같은 주제를 선으로 그린 후, 붉은 색으로 게와 물고기를 칠하고 아이들은 선묘로 처리했다. 기준작의 활달하고 생동하는 기운을 느낄 수 없을뿐더러, 서명 역시 시원스럽게 쓴 기준 서명과 달리 조심스럽게 쓰여 있다.

서명 비교

「두 아이와 물고기와 게 2」, 종이에 유채, 25x18cm, 1954

감정 대상작

이중섭

이중섭이 「두 아이와 물고기와 게」를 그린 순서

「이중섭 작품 완성과정의 분석」,
『이중섭』, 중앙일보사, 1986

서예가가 붓으로 한자의 획을 하나씩 쓰는 것처럼 이중섭이 그림을 그린 순서를 네 개의 장면으로 나눠보면, 완성하기까지의 과정을 이해하기가 한결 쉽다.

첫 번째는 스케치하듯이 유채물감으로 각 소재의 형태를 염두에 두고 듬성듬성 칠한다. 이때 채색은 형태를 암시만 한다. 두 번째는 검은색 잉크로, 암시만 해둔 형태를 구체적으로 부각한다. 그러면 그림이 어느 정도 윤곽을 드러낸다. 세 번째로 게를 채색하고, 네 번째는 바탕을 칠하면 완성된다. 이처럼 잉크로 선묘를 가하고, 채색을 더할수록 형태가 구체화되고 분위기가 살아난다.

배경을 칠하기 전 이미 서명을 써놓아 서명의 위치가 그림에 중요한 자리매김함을 볼 수 있다.

9) 「물고기와 노는 세 아이」(1953~54) 감정

기준작

「물고기와 노는 세 아이」, 종이에
유채, 25x37cm, 1953~54

낚싯줄에 걸린 물고기를 타고 있는 아이와 물고기를 안고 있는 아이
를 서로 연결해서 그린 작품으로, 특이하게도 두 아이가 윗옷을 입
고 있다. 종이에 대담하고 거침없이 색을 칠한 후 연필로 유창하고
속도감 있게 아이들과 물고기를 그렸다. 구성과 드로잉이 단단하다.
이 그림에서도 확인할 수 있듯이 이중섭의 드로잉은 어느 한 부분
소홀한 곳이 없다. 특히 다양한 모양의 손가락과 발가락에서 단단한
기본기를 엿볼 수 있다. 왼쪽 아래 서명 'ㄷㅐㅎㅑㅇ'이 있다.

감정 대상작 ①

이중섭의 모든 작품을 통틀어 봐도 검은 바탕에 그린 그림은 없다.
한때 위작으로 물의를 일으킨 김용수 소장품 중에서 이런 종류의

275

13.5x19cm

그림을 볼 수 있었다. 이 감정 대상작 역시 기준작과 같은 내용으로 그렸으나 아이들의 데생과 물고기 형태도 애매할뿐더러 서명의 위치도 애매하다. 다리나 팔 등의 인체 비례가 무시되어 있다. 다리가 짧거나 굵은가 하면, 팔다리의 골격이 느껴지지 않는다. 기준작에는 보이지 않는 골격까지 생생하다.

감정 대상작 ②

기준작의 오른쪽 한 부분만을 따서 그렸다. 물고기를 안고 있는 손의 모양도 얼버무렸고, 오른쪽 다리의 표현도 어색하다. 그런데 물고기와 아이 외에 주변의 형태와 색채가 비교적 구체적으로 남아 있다. 그래서 가장자리 부분이, 마치 기준작 전체를 그렸다가 한 부분을 절단한 것만 같은 인상을 준다. 거의 모든 것이 이중섭과 거리가 먼, 미완성작에 가깝다. 이중섭의 작품 중 「손」(캔버스에 유채, 1954) 외에 신체의 한 부분만 그린 그림은 볼 수 없다.

10) 「다섯 아이와 끈 1」(1953~54) 감정

기준작

「다섯 아이와 끈 1」, 종이에 유채,
32.4x49.7cm, 1953~54

이중섭의 인물 그림에서는 천이나 끈, 낚싯줄로 인물과 물고기나 게
가 연결되어 있는 것을 흔히 볼 수 있다. 심지어 끈이 아니라면 인물
들은 서로서로 몸을 잇대고 있다. 이런 형식은 가족과 떨어져 지내
던 이중섭이 아내와 아이들과 재회해서 함께 살았으면 하는 갈망이
나 강박 같은 것이 반영된, 애틋하고 안타까운 심정의 표현이 아니
었을까 한다.

이 기준작도 다섯 명의 벌거벗은 아이들이 굵은 끈으로 연결되어
있다. 끈을 잡고 있는 아이들의 자연스런 포즈와 손동작은 어느 하
나 소홀한 구석이 없는 완벽한 드로잉에 기초하고 있음을 알 수 있
다. 푸른색 끈이 유난히 돋보인다. 중앙 하단에 서명 'ㅈㅜㅇㅅㅓㅂ'이
있다.

8.8x13.9cm

기준작인 「다섯 아이와 끈 1」을 엽서 뒷면에 그린 작은 그림으로, 기준작과는 색채를 달리하고 아이도 네 명을 그렸다. 기준작에서 오른쪽 상단에 누워 있는 아이가 빠졌다.

엽서그림은 모두 88점으로 밝혀져 있으나, 그 밖에 감정 의뢰를 받는 엽서그림은 소장 경위나 출처가 분명하지 않은 것이 대부분이다. 감정 대상작은 기준작의 끈을 잡고 있는 아이들을 열심히 따라 그렸다. 그러나 생기가 느껴지지 않는다.

5장 드로잉과 판화

1. 엽서그림 위작

이중섭은 다른 작가에게 없는 두 장르의 그림이 있다. 은지화와 엽서그림이다. 이중섭의 작품을 감정하다 보면 대표작인 소 그림의 진위 감정 못지않게, 오래되어 빛바랜 엽서에 그린 엽서그림이 많이 들어오는 것을 볼 수 있다. 엽서그림은 100여 점으로 알려져 있는데, 1979년 미도파백화점 전시에 처음으로 88점이 공개되었다.

나는 이들 엽서가 일반에게 공개되기 전인, 1978년 이중섭의 조카 이영진의 원효로 집에서 앨범에 가지런히 붙여놓은 상당량의 엽서그림과 은지화를 볼 수 있었다. 아마도 문헌화랑에 있을 때 딸아이들의 피아노를 사주려고 한다고 해서 은지화를 팔아주었는데, 그런 인연으로 먼저 볼 수 있는 기회를 얻은 것 같다.

그 후 미도파백화점에서 엽서그림 88점 중 72점, 은지화 68점, 소묘·수채화·유화 40여 점 등 약 200여 점으로 전시회를 열었다. 지금은 대부분의 엽서그림이 삼성미술관 리움, 제주도 서귀포 이중섭

미술관과 서울미술관에 소장되어 있다. 2021년 ○○장이 이건희의 기증품으로 국립현대미술관과 제주도립미술관에 기증되었다.

제작시기

엽서그림은 아내가 1940년부터 1943년까지 이중섭에게 받은 엽서로, 두 사람의 순애보를 관제엽서에 글 대신 그림으로 표현한 것이다. 아내가 일본에서 오랫동안 소중하게 간직하고 있다가 1979년 처음으로 세상에 공개했다. 엽서는 학교를 졸업하자 더 이상 마사코를 가까이서 볼 수 없었던 이중섭이, 같은 도쿄에 살면서 보내기 시작했다.

이런 연유로, 우체국 소인이 찍힌 'きがは便郵' 엽서 앞면에는 받는 사람 주소와 보낸 날짜를 쓰고, 뒷면에 이중섭은 글로 사연을 써보내는 대신 다양한 소재를 여러 방법으로 시도한 그림을 그렸다. 화가 지망생인 이중섭은 사랑하는 마음을 작은 엽서에 언어로 전하지 않고, 자유자재로 그림으로 그려서 전한 것이다.

어떤 이는 사연 있는 글 대신 엽서에 그림을 그린 이유에 대해 이중섭의 어눌하고 소심하고 내성적인 성격 때문이 아니었을까 추정하기도 한다. 그렇거나 말거나 이중섭은 젊은 날의 열정과 섬세한 감정을 이렇게 표현해야 할 운명이 지녔던 것 같다.

엽서그림은 1943년 두 장의 엽서로 끝난다. 엽서그림은 1940년대의 작품이 거의 남아 있지 않은 상태에서 초창기의 화풍을 볼 수 있는 좋은 참고자료가 된다.

제작기법

기법으로는 수채와 펜으로 그린 것, 크레용을 사용한 엽서그림도 있으며 펜으로 그린 후 수채와 구아슈로 색을 칠한 것과 몰골법沒骨法을

이용한 단 붓질로 그린 엽서도 있고 또 먹지를 대고 여러 다채로운 대상을 자유자재로 그린 후 채색하여 그리고자 하는 대상의 효과를 극대화한 것으로, 젊은 날의 이중섭의 천재성의 한 면으로 볼 수 있다.

소재

엽서 내용으로는 연못 위의 연꽃과 물오리, 오리와 입맞춤하는 황소와 암수 사슴들, 포도넝쿨에 매달린 아이 같은, 우리의 전통과 통하는 소재도 있고, 바닷가의 물고기와 소와 말과 아이들과 앞머리를 둥글게 퍼머한 여인인 아내가 등장하기도 한다. 두 사람의 애정을 표현한 듯한 내용을 과장과 생략을 통해 거침없이 표현한 엽서도 있다. 엽서그림에는 유난히 물과 나체의 인물이 다수 등장한다. 추상적 화풍도 있어서, 이중섭이 다양한 방법을 실험했음을 알 수 있다.

엽서그림의 서명

서명은 1941년에 별명인 '아고리'라고 쓴 것을 제외한 대부분 중섭의 평안도 발음인 'ㄷㅜㅇㅅㅓㅂ'을 풀어서 가로쓰기로 한 것은 창씨개명을 강행했던 일제강점기에 이중섭의 민족주의 성향을 엿볼 수 있는 대목이다.

1942년 7월 6일 보낸 엽서에 '둥섭' 대신 '대향'이라고 쓴 것이 유일하게 한 점 있다.

엽서그림의 앞면과 뒷면

엽서그림은 앞면에 서명 'ㅈㅜㅇㅅㅓㅂ'과 아내의 주소와 제작한 연월일을 적어놓았다. 따라서 엽서그림을 언제 그렸는지, 어떻게 보관했는지 등을 비교적 자세히 알 수 있다. 소장 경위와 출처가 분명해 감

「포도밭의 사슴」(앞면), 엽서에
잉크, 14x9cm, 1941. 4. 24

「포도밭의 사슴」(뒷면), 엽서에
먹지로 베껴 그리고 수채, 9x14cm,
1941. 4. 24

정 대상물을 비교할 수 있는 완벽한 기
준 사례가 된다.

그러나 위작으로 판정이 난 감정 대상작은 오래된 엽서에 주소나
송신인과 수취인 없이 앞면에 그림이 그려져 있고, 뒷면에는 일본의
관광 유적지 사진이 있는 엽서가 대부분이다. 지금도 이런 엽서는
고물상이나 고서를 파는 곳에서 흔히 볼 수 있다.

엽서그림 감정

어울림미술관 포스터, 2004. 10.
22~30

2004년『문화일보』의 '서울 밖에
도 미술전 풍성'이란 기사가 눈
에 띄었다. 기사는 경기도 고양문
화재단이 운영하는 어울림미술관
의 개관전 '하늘을 향하는 새'(10.
22~30)를 소개하고 있었는데, 고
조선에서 현대를 아우르며 새를
소재로 한 민화와 공예를 포함하
여 100여 점을 전시한다고 했다.

감정 대상작

그중에 이중섭의 작품이라는 엽서그림도 출품되었는데, 새 관련 고미술과 공예품을 모아온 L 총감독의 소장품이라고 했다. 연락을 해서 약속을 잡고 소장가를 만났다. 하지만 소장 경위와 출처를 물었으나 명확한 대답을 듣지는 못했다.

종이에 염료·아교, 10.3x15.7cm, 1939~41

엽서 뒷면

크기가 10.3x15.7센티미터에, '1931~1941년작'이라고 소개한 엽서는 이중섭의 기준작 엽서그림 9x14센티미터보다 약간 큰 사이즈였다. 그림 내용 역시 기준작의 어디에도 없는 소재였고, 물감은 우연인지 한때 이중섭 위작 사건으로 물의를 일으킨 김용수의 그림에 사용된 물감과 동일한 물감이었다. 뒷면의 'きがほ便郵'에는 붉은색이 칠해진 것도 있었고, '雙仲'이 연필로 쓰여 있었다. 이중섭의 기준 엽서그림은 'きがほ便郵'이 있는 앞면에는 받는 사람과 주소, 보낸 사람이 쓰여 있고, 우체국 소인이 찍혀 있다. 문제의 엽서는 'ㄷㅜㅇㅅㅓㅂ'이라는 서명도 기준 서체를 벗어나 있었다.

이중섭

1) 「머리가 셋 달린 동물을 타는 여인」(1941)과 「여섯 마리의 닭」 (1950년대)을 조합한 위작

기준작

「머리가 셋 달린 동물을 타는 여인」, 엽서에 먹지로 베껴 그리고 수채, 9x14cm, 1941. 6. 24

「여섯 마리의 닭」, 종이에 연필·유채, 26x36.5cm, 1950년대

엽서그림으로 벌거벗은 여인이 짐승을 타고 달리는 듯한 그림이다. 짐승은 정체가 불명한데, 여인이 탄 짐승은 울부짖는 듯 입을 벌린 채 고개를 치켜들고 있다. 하늘에는 푸른색을 칠했다. 이중섭이 일본에서 유학할 때, 사랑하던 여인 마사코에게 보낸 엽서 중의 하나로, 먹지를 대고 선을 그린 후 하늘을 푸른색으로 옅게 칠한 초현실적인 그림이다. 왼쪽 상단에 서명 'ㄷㅜㅇㅓㅂ'과 '1941'이 있다.

엷은색 바탕에, 수탉 세 마리와 암탉 세 마리를 각기 다른 형태로 자유롭게 그리고, 세 마리씩 같은 색으로 칠했다. 이들 세 마리는 각각 삼각형 구도를 이룬다. 그래서 삼각형 두 개를 겹쳐놓은 것처럼 보인다. 위쪽의 수탉으로 구성된 삼각형은 꼭짓점을 아래로 향하게 한, 뒤집힌 모양이 된다. 구성이 절묘하다. 그중 수탉 하나가 복숭아를 물고 있다. 가장자리에는 역시나 테두리를 쳤다. 왼쪽 하단에 서명 'ㄷㅐㅎㅑㅇ'이 있다.

감정 대상작

「여섯 마리의 닭」에 나오는 복숭아 달린 가지를 입에 문 닭과 「머리가 셋 달린 동물을 타는 여인」에 등장하는 짐승을 타고 있는 여인을 조합하여 그린 그림이다. 이들 짐승은 닭으로 보인다. 닭 세 마리 중에 여인은 안쪽의 닭을 타고 있고, 그 닭은 머리를 치켜든 채 입을 벌리고 있다. 기준작의 짐승의 숫자와 동작을 가져오되, 그것을 닭으로 바꿔치기한 셈이다.

이중섭의 작품에서 볼 수 있는 아이들과 가족, 새나 게를 그려도 어느 하나 이치와 균형에 맞지 않는 그림이 없다. 서로 조화롭게 어우러져 있다.

그런데 감정 대상작은 이런 원칙을 무시한 채 여인이 닭을 타고 있는 기이한 광경을 연출했다. 난센스다. 필치에서도 활달하고 호방한 이중섭의 필치가 느껴지지 않고, 마구 칠한 붓질이나 색채 역시 이중섭 스타일이 아니다. 닭대가리 부근의 서명 'ㄷㅜㅇㅅㅓㅂ'도 그림을 방해한다. 이중섭은 서명을 조형요소로 사용하되, 주제를 방해하지 않도록 쓴다. 두 기준작을 보면, 왼쪽 상하단의 귀퉁이에 서명이 있는 듯 없는 듯 자리 잡고 있다.

2) 「여인이 물고기를 아이에게」(1941) 엽서그림 위작

기준작

「여인이 물고기를 아이에게」,
엽서에 먹지로 베껴 그리고 수채,
9x14cm, 1941. 6. 11

기준작 「여인이 물고기를 아이에게」는 종이에 먹지로 눌러 그린 후, 물고기를 안고 있는 아이와 여인은 엷은 붉은색 수채물감으로 칠하고, 물고기는 푸른색으로 칠한 작품이다. 무대는 바닷가로 보인다. 원경으로 수평선이 있고, 수평선 위로 섬이 보인다. 여인의 긴 목은 언뜻 아메데오 모딜리아니^{Amedeo Modigliani, 1884~1920}의 목이 긴 여인을 연상케 한다.

물고기는 세 마리인데, 그중 두 마리는 같은 종이고, 한 마리는 갈치 같다. 물고기 두 마리는 여인의 몸을 감거나 품에 안겨 있고, 여인이 손에 쥐고 있는 한 마리는 남자아이가 껴안은 자세로 주둥이에 볼을 부비는 중이다. 왼쪽 상단에 서명 'ㄷㅜㅇㅅㅓㅂ'과 제작연도가 써 있다.

감정 대상작

감정 대상작은 같은 소재를 먹지를 사용하지 않고 펜으로 그렸다. 아마도 이 그림을 그린 사람이 이중섭이 기준작을 그렸던 과정을 몰랐던 것 같다. 물결의 개수까지 베꼈음에도 이중섭의 체취가 느껴지지 않는다.

서명 비교

「여인이 물고기를 아이에게」, 엽서에 먹지로 베껴 그리고 수채, 9x14cm, 1941. 6. 11		
「활을 쏘는 남자」, 엽서에 잉크와 수채, 14x9cm, 1941. 6. 2		
감정 대상작		

이중섭

3) 「연잎과 오리」(1941)와 「새해인사」(1942)

─기준작을 베낀 위작

소장 경위나 출처가 없고, 단순히 기준 엽서그림을 베껴 그렸다.

기준작과 감정 대상작

기준작	감정 대상작
 「연잎과 오리」, 엽서에 수채·잉크, 9x14cm, 1941. 12. 17	
 「새해인사」, 엽서에 수채·잉크, 14x9cm, 1942. 1. 1	

2. 은지화 위작

은지화는 담배를 감싼 은지에 그린 그림을 말한다. 은지는 담뱃갑 속의 담배가 마르지 않게 보호하는 용도로 쓰인다. 이중섭의 삶과 예술을 말할 때면 으레 등장하는 그림이 은지화다. 뉴욕현대미술관에서 소장할 만큼 은지화는 이중섭의 독창성이 잘 발휘된 그림으로, 이중섭이 은지화의 창시자인 셈이다.

제작시기

그러나 은지화의 제작 동기와 시기는 설이 구구하다. 시인 고은高銀, 1933~ 은『이중섭 평전』에서 도쿄 유학 시절에 독창적인 시도를 한 것이라 하고, 또 다른 설은 부산 피란 시절에 그림 재료가 부족했던 상황에서 우연히 시도한 것이 의외의 효과를 낸 것이라고 한다. 어쨌든 이중섭이 1953년 7월 일본으로 가족을 만나러 갈 때, 친구들은 이중섭이 손에 은지 한 뭉치를 쥔 채 흔들었다고 기억한다.

　서울로 올라온 후에도, 또 적십자병원의 병실에서조차 은지에다가 손톱으로 그렸다고 전한다. 그러나 아내의 증언에 따르면, 도쿄 시절에는 그런 기억이 없고, 일본으로 돌아간 후 1953년 이중섭이 가족을 만나러 일본에 와서 처음으로 보여 주었다고 한다. 이중섭은 어디서라도 그림을 그리지 않고는 못 배기는 화가 근성의 소유자였다. 덕분에 득의의 은지화가 나올 수 있었다.

제작방법

고려시대의 은 상감象嵌을 한 금속공예나 상감청자의 상감기법을 떠올리게 하는 일종의 선각화線刻畵 기법으로, 제작방법은 비교적 간단하다. 먼저 은지 표면이 물이 스며들지 않는 점을 이용하되, 은박지

에 소재를 뾰족한 못이나 송곳 등으로 홈을 파듯이 그린다. 그리고 짙은 물감이나 담배진물을 바르고, 은지 표면을 닦아낸다. 그러면 패인 부분에만 색이 스며든다. 바로 전통적인 상감기법이다.

우리의 전통예술에 관심이 많았던 이중섭이니 가능한 작업이었다. 은지화가 제작되는 방법을 이중섭의 절친인 화가 박고석은 이렇게 설명한다.

"은종이(담뱃갑)에 송곳으로 선을 북북 그은 위에 암비(앰버) 색깔을 대충 칠한 뒤 헝겊이라도 좋고 휴지뭉치라도 좋아라 적당하게 종이를 닦아내면 송곳 자국의 선은 암비 색깔이 남고 여백은 광휘로운 금속성 은색 위에 이끼 낀 듯 은은한 세피아조가 아롱지는 중섭형의 그 유명한 담배딱지 그림도 이 무렵에 이룩된 가장 창의적이요 독보적인 마티에르인 것이다."[22]

은박지 특징

담배 은박지의 특징은 한번 접혀진 부분은 다시는 매끈하게 펴지지 않는데, 이중섭은 이런 성질까지 응용하여 제작했다. 일반적으로 담배를 사면, 담배 개비를 꺼내기 위해 담뱃갑의 윗부분을 찢게 되는데, 이 때문에 은박지의 윗부분이 잘려져 나간 것을 많이 볼 수 있다. 어떤 경우에는 은지가 완전한 상태로 있는 것을 볼 수 있는데, 이는 이중섭이 은지에 그림을 그린다는 것을 아는 주변 사람들이 배려를 한 것이거나 그가 산 담배의 은지일 수도 있었을 것 같다.

은지화 위작 중에는 담배를 쌀 때 생기는 접힌 자국이 없는, 보통의 은지에 제작한 경우도 볼 수 있다.

22 박고석, 「이중섭을 가질 수 있는 행운」, 『이중섭 작품집』, 현대화랑, 1972, 107쪽.

소재

담뱃갑 속의 은박지는 크기가 작지만 이중섭은 크기에 구애받지 않고 소재를 매우 다양하게 그렸다.

연꽃 위에 가부좌한 부처와 엉켜 있는 아이들, 게와 물고기와 노는 아이들, 붓을 들고 그림을 그리는 화가 자신, 심지어 남녀가 사랑을 나누는 에로틱한 그림도 있다. 그렇지만 주로 그린 것은 아이들과 가족이었다.

엉켜 있는 아이들을 그린 은지화를 보면, 이중섭이 데생을 기초로 아이들을 아주 정확하게 그린 것을 볼 수 있다. 팔다리가 서로 엉켜 있고 겹쳐 있어도, 자세히 관찰하면 인체의 균형과 비례는 정확하다. 인체 구조에 밝았던 이중섭의 숙련된 솜씨를 은지화에서도 유감없이 확인할 수 있다.

반면, 위작에서 인물의 팔과 다리를 연결해 보면 필요 이상으로 팔다리가 길어지거나 연결이 안 되는 것도 있다.

은지화의 수

은지화는 약 300점이라고 알려졌으나 이중섭 레조네 작업을 하면서 142점으로 밝혀졌다. 아내 마사코는 은지화를 훗날 제대로 그림을 그리기 위한 밑그림이라고 했지만, 은지화는 이중섭 예술세계에서 창의력과 예술적 재능을 평가하는 또 하나의 중요한 품목이 되었다.

뉴욕현대미술관에 소장된 은지화

당시 대구 미공보원 책임자였던 맥타가트가 1955년 미도파백화점 미도파화랑에서 열린 〈이중섭 작품전〉에서 은지화 세 점을 구입하여 뉴욕현대미술관에 기증 의사를 표명하자, 미술관 측은 예술작품으로서만이 아니라 소재를 사용에서 작가의 창의성을 높이 평가하

여 소장을 결정한다. 그러나 이 소식은 이중섭이 사망한 후에야 맥타가트에게 전달되었다.

1) 엽서그림 「해와 오리」(1941)의 위작

기준작

「해와 오리」, 엽서에 수채·잉크, 14x9cm, 1941. 5. 19

서명 'ㄷㅜㅅㅓㅂ'이 있는 1941년 엽서그림이다. 새 두 마리가 긴 목을 'X' 자로 교차하고 그 사이로 허리를 숙이고 팔을 벌린 사람이 있다. 위쪽에는 둥글게 채색된 타원형이 해처럼 떠 있다. 그리고 이들 소재를 중심에 두고 바깥에는 연한 선이 원형에 가까운 형태로 둘러져 있다. 오른쪽 하단에 서명이 있다.

감정 대상작

14.8x10.9cm

감정 대상작은 엽서에 그려진 새들을 은지에 그려놓고, 가운데는 사람 대신 연꽃봉오리로 구성했다. 위쪽에는 좌우에서 삼각형 형식으로 그린 나뭇가지에 열매들이 달려 있다. 머리와 다리의 모양이 새의 전체 크기에 비해 크거나 작게 그렸다. 즉 이 이상한 비례는 새의 기본적인 골격을 고려하지 않고 그렸

292

다는 뜻이다. 기준작은 새를 변형했을지언정 기본 골격이 살아 있다.

　은지화는 대부분이 1950년 이후에 나온 것으로, 1940년대에 주로 사용했던 서명 'ㄷㅜㅇㅅㅓㅂ'은 앞뒤가 맞지 않는다.

2) 엽서그림 「토끼풀과 새가 있는 바닷가」(1941) 위작 은지화

「토끼풀과 새가 있는 바닷가」,
엽서에 수채·잉크, 9x14cm, 1941.
5. 25

기준작

조개들이 있는 바닷가의 백사장에서 무엇인가를 찾는 듯한 사람들과 학을 그린 엽서그림이다. 학 두 마리는 왼쪽에 크게 배치했다. 원경의 수평선에는 산 모양의 섬이 있고, 중경에는 백사장, 근경에는 클로즈업한 학과 토끼풀을 그려 넣었다. 특히 근경의 토끼풀은 해변 풍경을 다른 차원으로 이끄는 촉매 역할을 한다. 위쪽 하늘에는 화폭 오른쪽에서 왼쪽으로 배치한 세 잎의 토끼풀이 있고, 아래쪽의 백사장에서는 휘어지게 자란 토끼풀이 하늘에 꽃송이를 두고 있다. 사실적인 해변 풍경에 토끼풀과 학을 편집한 독특한 구성이 돋보인다. 왼쪽 상단에 서명과 제작연도가 있다.

10x14.9cm

감정 대상작

감정 대상작은 위의 기준작 내용을 은박지에 재구성했다. 전체적으로 어수선하고 산만하다. 소재의 배치에서 원근遠近 간의 크기의 차이가 없다. 기준작에서는 먼 곳의 사람들과 앞쪽에 배치한 조개의 크기가 달라서, 보는 이의 시선이 자연스럽게 이동한다. 특히 하늘에는 날고

있는 학과, 같은 방향으로 배치한 토끼 풀잎이 그림을 더욱더 복잡하게 만든다. 여기서도 은박지 한가운데에 연꽃봉오리를 넣은 것으로 보아, 앞에서 사례로 든 은지화와 같은 솜씨로 보인다. 또 두 점 모두 담배를 싼 흔적이 없는 은지다.

3) 「가족」(1952~53) 은지화 위작

기준작

「가족」, 은지에 새기고 유채,
8.6x15cm, 1952~53

오른쪽의 벌거벗은 사람은 이중섭이고, 중앙의 달리는 동작의 여인은 아내 마사코다. 여인은 두 손으로 한 아이를 받쳐 들고 있고, 이중섭은 어딘가에 걸터앉아 있는 자세를 취하고 있다. 왼쪽의 아이는 누운 채 위쪽을 보며 다리를 벌리고 있다. 아이들은 부부의 품에서 자유롭게 놀고 있고, 부부는 아이들과 즐거운 시간을 보내고 있다. 은지에는 구김 자국이 자연스럽게 남아 있다.

감정 대상작

9.7x15.1cm

기준작 「가족」을 베낀 것으로 보인다. 특히 달리는 모습의 여인과 걸터앉은 자세의 남자의 모습은 그대로 가져왔다. 다만 여인은 몸이 큰데, 남자는 상대적으로 작다. 여인의 얼굴도 기준작은 여인이 분명한데, 감정 대상작은 여인 같지가 않다. 또 감정 대상작에서 아이는 한 명뿐이다.

왼쪽의 아이는 기준작과 달리 선 채로 여인의 다리를 잡고 있다. 인물 주변은 게와 물고기로 빈 공간을 메웠다. 기법도 이중섭의 방식과 차이가 있다. 이중섭은 뾰족한 것으로 소재를 그린 후 어두운 색을 칠하고 닦아내는 기법을 써서, 마치 금속공예의 은사기법같이 선이 확실하고 뚜렷하다. 그러나 감정 대상작의 선들은 빈약하고 선명하지 않다. 아마도 이런 과정을 밟지 않은 듯하다.

4) 은지화 위작

감정 대상작

9.5x14.8cm

날고 있는 새 두 마리와 그 밑에서 옆으로 누운 채 고개를 젖히고 위쪽을 바라보는 아이를 그린 은지화로, 특이하게 새 부리를 잘라낸 것을 볼 수 있다. 구성이 허술하고 표현에서 밀도가 느껴지지 않는다. 이중섭 스타일의 아이 얼굴과 서명을 제외하면 이중섭의 은지화라고 볼 수 없는 위작이다. 서명 'ㅈㅜㅇㅅㅓㅂ'도 자음과 모음의 풀어쓰기가 기준 서체에서 벗어나 있다. 이 은지는 담뱃갑 속에 있던 것이 아니라 그냥 구긴 은지로 보인다.

감정 대상작

14.8x10.3cm

중심에 아이가 팔다리를 벌리고 있는 뒷모습이고, 머리 위에는 나비가, 발밑에는 새가 날고 있다. 왼쪽 옆구리 쪽에도 나는 새가 있다. 반대쪽 겨드랑이 옆에는 서명 'ㅈㅜㅇㅅㅓㅂ'이 있다.

기본적으로 아이들의 비례와 균형이 어긋난 은지화다. 이중섭의 작품은 인체 구조나 구성에 한 치의 어긋남이 없다. 단순화해도 비례가 정확하다. 그러나 이 그림을 비롯한 감정 대상작은 기본기가 없는 탓인지 팔다리의 길이가 다르다. 특히 이중섭의 인물들은 손과 발의 디테일이 살아 있다. 손발의 표현만 봐도 위작 여부를 알 수 있다.

296

6 _장 위작의 근거

1. 고서古書에 그려진 위작

1) 「물고기와 노는 아이들」(1953~54)

　　이중섭은 1954년 통영을 거쳐 진주에 있었는데, 7월 부산에서 만난 원산 출신의 정치열에게 서울 누상동에 집을 제공받는다. 한동안 이 누상동 집에 거주하면서 개인전을 준비했다.

　　여기 감정 대상작은 『항공발동기航空發動機』라는 낡은 책자 안에 있었다. 오른쪽 페이지 중앙에는 흑백의 이중섭 사진이 있고, 그 옆에는 연필로 "11/10 서울시 鐘路區 樓上洞 一六六의 一〇 李仲燮 君"이라고 적혀 있다. 왼쪽에는 감정 대상작인 「물고기와 아이들」이 있고, 그다음 페이지에는 또 다른 감정 대상작인 「달과 소년」이 있다. 오래된 책에 이들 그림이 그려져 있는데, 이는 이중섭이 생전에 그린 그림으로 보이게 하려는 의도가 보인다.

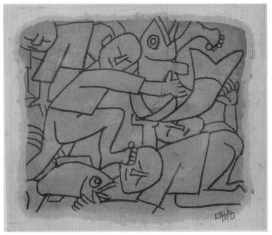

구상, 『초토의 시』, 청구출판사,
1956

「물고기와 노는 아이들」, 종이에
연필·유채, 크기 미상, 1953~54

감정 대상작

『항공발동기』 속의 오른쪽 페이지
중앙에 있는 이중섭 사진

『항공발동기』 속의 왼쪽 페이지
그림

기준작인 「물고기와 노는 아이들」은 종이의 가장자리를 제외한 누
런색의 사각형 바탕에 연필로 물고기와 아이들을 그린 작은 그림이
다. 아이들의 표정과 미끈거리는 물고기를 잡고 있는 손의 표현까지

소홀히 그리지 않은 대가의 면모를 볼 수 있다. 오른쪽 아래에 서명 '대햐ㅇ'이 있다. 비슷한 기준작으로는 1956년 12월 20일에 출간한 구상 시집 『초토의 시』에 이중섭이 표지화로 그린 그림이 있다.

기준작이 시집 표지에 있어서인지, 감정 대상작도 한쪽에는 그림을 그리고, 다른 한쪽에는 이중섭 사진과 주소를 넣었다. 그러나 생동감이 떨어지고 아이들의 얼굴 표정과 손이나 발가락 표현이 어색하기 짝이 없다. 아이들과 물고기를 연필 선으로 그린 후, 붉은색으로 따라 그렸다. 이중섭의 드로잉에는 찾아볼 수 없는 방법이다.

2) 「달과 소년」(1954)과 「꽃과 어린이와 게 5」(1955)를 조합한 위작

기준작

「달과 소년」, 종이에 잉크·유채, 23x17cm, 1954

「꽃과 어린이와 게 5」, 종이에 잉크, 8.5x25.5cm, 1955

+

기준작인 「달과 소년」은 종이에 잉크로 노란 달과 달 주위에 나선형의 구름을 그리고 그 위에 청회색을 칠했다. 그 밑에 느긋하고 편안하게 팔베개를 하고 아이가 누워 있다. 그림 가장자리에는 채색을 하지 않아서 사각의 테두리가 생겼다. 오른쪽 아래에 서명 'ㅈㅜㅇㅅㅓㅂ'이 있다.

또 다른 기준작인 「꽃과 어린이와 게 5」는 꽃가지를 잡고 있는 아이가 끈으로 게를 잡아 발목에 묶은 작품으로, 크기로 보아 아마 책의 목차目次를 구성하는 컷에 사용한 그림 같다. 오른쪽 잎사귀 아래에 서명 'ㅈㅜㅇㅅㅓㅂ'이 있다.

감정 대상작

감정 대상작은 잉크와 수채물감으로 그린 기준작 「달과 소년」의 윗부분과 또 다른 그림 「꽃과 어린이와 게」를 조합해서 그렸다. 「달과 소년」의 주제를 연필로 그린 후 붉은색으로 선을 따라 그린 그림으로, 달 속에는 어린 아이의 상체가 그려져 있다. 여기서 달 속에 아이가 있는 것도 뜬금없지만, 종이 크기에 비해 달과 소년의 그림이 너무 작아서 기준작처럼 충만한 공간감이 사라진 것도 문제다. 마치 바람 빠진 풍선처럼 충일감이 없다. 그리고 맨 아래쪽에는 붉은 꽃과 어린이와 게를 그렸는데, 기준작과는 방향이 반대다. 이에 따라 위쪽의 아이와 아래쪽 아이의 방향이 정반대가 되어, 보는 이의 시선의 흐름을 방해한다. 그 밖에 선묘도 이중섭 특유의 탄력 있는 선이 아니고, 주제도 위작에서 자주 볼 수 있는 중앙집중식이어서 답답함을 보인다.

내 생각에 앞의 두 감정 대상작은 동일인의 솜씨로 보이며, 누군가가 헌책을 구한 다음 작업한 것으로 추정된다.

사진 옆에 '11/10 서울시 鐘路區 樓上洞 一六六의 一0 李仲燮 君'이라고 쓴 글씨는 이중섭의 글씨체와도 다르고, '君'을 표기한 것으로 보아 다른 사람이 쓴 것으로 생각된다.

이중섭의 위작에는 유난히 옛날 엽서나 고서에 그려진 예가 많은 것을 볼 수 있다. 그러나 이중섭이 잡지 컷이나 목차 컷 등을 많이 하긴 했으나 이런 종류의 책이나 근거 없는 엽서에 그림을 그려놓은 것은 거의 볼 수 없다.

서명 비교

「달과 소년」, 종이에 잉크·유채, 23x17cm, 1954		
「꽃과 어린이와 게 5」, 종이에 잉크, 8.5x25.5cm, 1955		
「다섯 아이와 끈(태성군)」, 종이에 수채·잉크, 19.3x26.5cm		
감정 대상작		

기준작은 서명이 자연스럽고 글자의 간격이 정돈되어 있다. 자세히 들여다보면, 한글을 자모로 풀어서 적을 경우, 자음과 모음의 조형적인 꼴과 조화에 신경을 쓸 수밖에 없다. 이중섭의 펜글씨는 글자에 가해진 힘이 고르고, 천천히 쓴 순서에서 일정한 패턴을 보인다. 예컨대 'ㅈ'의 경우, 가로로 획을 먼저 긋고, 다음에 왼쪽의 삐침을 하고, 오른쪽 삐침을 했다. 일반적으로 2획으로 쓰는 'ㅈ'을 3획으로 나눠서 쓴 것이다. 이때 가로획은 시작점에서 서명 상단의 수평을 은연중에 잡아준다. 그런데 특이하게도 오른쪽의 삐침을 할 때, 그것을 왼쪽 삐침에 연결하게 되는데, 이 연결부위가 표가 난다는 점이다. 'ㅜ', 'ㅏ', 'ㅂ' 등도 연결부위가 표가 나기는 매한가지다. 이는 신중을 기해서 조심스럽게 썼다는 뜻이다. 더불어 이중섭은 주제의 표현과의 관계 속에서 서명의 크기와 모양, 위치까지도 치밀하게 조율하며 썼다. 서명도 작품의 중요한 조형요소였다. 반면에, 감정 대상작의 서명은 무뚝뚝하다. 화가의 감정과 체취가 느껴지지 않는다. 간격도 엉성하고 조잡하다.

2. 감정에서 소장 경위와 출처의 역할

종이에 유채물감으로 그린 「새와 아이들」은 1998년에 소장 경위를 근거로 해서 감정 의뢰한 경우다. 이 그림은 이중섭이 1955년 대구 미국공보원에서 개인전을 열 즈음에 그린 작품으로, 그가 대구에 거주하는 소설가 윤장근1933~2015에게 주었는데, 아직까지 한번도 공개하지 않았다. 특이한 점으로 그림이 앞뒤로 그려진 것을 들 수 있는데, 뒷면에는 「비둘기와 손, 소와 가족, 뱀과 반인반수」가 있었다. 대구 개인전 당시에 이중섭은 팸플릿에 실린 26점 외에 대구에서 그

302

린 10여 점을 함께 전시했다. 아마도 이 그림은 완성도가 떨어진 미완성작으로, 개인전에 출품하지 못한 것이 아닌가 한다. 두 그림 모두 서명이 없다.

새와 세 사람을 그린 그림은 형태를 색채로 그려놓았을 뿐 구체적인 묘사가 안 되어 있었다. 뒷면의 그림 역시 비둘기와 손, 뱀, 창을 든

소년과 꽃과 형체를 알아볼 수 없는 사람을 그리고 물감으로 지운 흔적이 있는 미완성의 그림으로 보였다. 두 그림 모두 서명이 없다. 그러나 이들 그림은 이중섭의 그림 그리는 중간 과정을 보여 주므로, 이중섭 연구자나 감정을 하는 사람들에게는 참고자료가 될 수 있을 것이다.

이런 미완성작이나 그림 상태가 좋지 않아 복원·수복한 작품을 감정할 때, 진위문제의 기준을 어떻게 할 것인가에 대해서는 의견이 분분하다. 이런 경우는 감정 전문가들이 심도 있는 토의를 거쳐 한 번쯤 정리해야 할 과제가 남아 있다.

두 그림은 국립현대미술관 〈이중섭 탄생 100주년〉 기념도록 『이중섭 백년의 신화』 78~79쪽에 제목 「무제」로 표기되어 실려 있다.

3. 이중섭의 작품으로 오해한 다른 작가의 작품 감정

동판화 감정

「여인들」, 동판에 음각,
71.4x48.6cm

「여인들」 뒷면

2004년 7월 26일 3시경, 미술 전문기자 출신인 이규일李圭日, 1939~2007 의 소개로 왔다면서 한 소장가가 감정을 의뢰해 왔다. 작품은 처음 보는 동판화였다. 소장 경위는 1961년생인 소장가가 군에서 전역한 후 집에 있는 물건을 뒤지다 보니 이 물건이 나왔다고 한다. 서울에

서 사업을 했던 부친에게 물어봐도 이 물건에 대해서는 아는 바가 없다고 했다.

진위가 궁금한 소장가는 이 동판을 여러 미술인에게 보여 주었다. 1986년 중앙일보사에서 〈이중섭 30주기〉를 할 때 화가이자 평론가인 김영주에게 보여 주었고, 평론가인 홍익대학교 교수 이일李逸, 1932~97에게 보여 주자 그는 화가 한묵에게도 보여 주자고 했다. 다시 동판을 화가 이대원에게 보여 주었는데, 이대원은 이러한 이중섭의 동판을 본 기억이 없다고 했다.

작품은 71.4×48.6센티미터 크기에, 동판을 망치로 두드려 만든 양각화였다. 앞면에는 손과 발이 엉킨 듯이 보이는 젖가슴을 드러낸 농염한 포즈의 여인이 새겨져 있고, 뒷면에는 음각 동판의 오른쪽 아래에 비스듬히 서명 'ㅈㅜㅇㅅㅓㅂ'이 있었다. 감정을 의뢰한 사람도 혹시나 이중섭의 작품이 아닐까 해서 의뢰한 것 같았다.

나는 이러한 종류의 작품을 본 적이 없었다. 의뢰인이 부산에 연고가 있어, 공간화랑의 신옥진1947~ 대표에게 혹시 부산에 이런 작가가 있냐고 물어보았다. 그랬더니 경남 마산(현 창원)에 황인학 1941~86 23이라고 하는 작가가 이런 동판작업을 하는데 5~6년 전에 작고했다며, 아마 살았다면 일흔 살 정도 되었을 것이라고 했다.

황인학은 동판을 망치로 두드려 형태를 만드는 동판 부조작업을 하는 조각가였다. 황인학은 동판작업으로 「땅 위에 맨 처음 암컷만이 있었다」, 「세상을 오래 사는 아낙」 등 주로 여인의 인체를 성적 코드로 표현하는 작업을 했다. 그리고 「여인들」은 누군가가 그의 동판 부조에 아이들이 엉켜 있는 것을 보고, 이중섭의 작품이라고 추

23 조각가. 마산 출생. 서른 살의 늦은 나이에 동판을 두드려 표현하는 동판 부조작업을 시작했다. 1982년 한국전통예술대상전 추천작가로 선정되었으며, 마산과 부산에서 여섯 차례 개인전도 열었다.

이중섭

측하여 그의 서명을 작위적으로 새겨넣은 것으로 보인다. 그 후 황
인학의 자료를 첨부하여 감정한 후, 의뢰인에게 이 모든 상황을 설명
했다. 결론적으로 이중섭의 작품은 아니지만 뜻밖에 작가가 밝혀진
사례였다.

이 경우에는 의뢰인이 이중섭의 진품이라고 주장하여 위작으로
유통하려는 의지가 없었을 뿐만 아니라 조심스럽게 작품의 정체를
알아가는 과정으로, 미술품 감정이 진위 여부를 떠나서 할 수 있는
긍정적인 사례다.

황인학 작품

4. 언론기사에 나온 이중섭 작품 감정

이중섭 스케치북 발견 기사

2004년 10월 31일, YTN에 '이중섭 스케치북 발견'이라는 기사가 나왔다. 이중섭이 숨지기 전 병상에서 작업한 것으로 보인다는 이 작품집은 18x13센티미터 크기의 책자로, 11장에 걸쳐 드로잉이 있었다. 그것도 『긴키여행近畿旅行』이라는 일본 지방 여행안내서 뒷부분과 메모지에 실린 것으로, 소장가 K는 1977년 한 고서점에서 구입했다고 했다.

『긴키여행』 앞면과 뒷면

『긴키여행』 내지

『긴키여행』 메모 부분에 그려진 드로잉 작품

이 책자 뒷장에 쪼그리고 앉아서 우는 어머니와 두 아들이 있는 오른쪽 아래에 'ㅈㅜㅇ�서ㅂ 1956. 4. 1 病院'으로 되어 있어, 이중섭이 병원에서 그린 마지막 작품이라고 했다.

책 안에는 푸른색 색연필이나 검은 펜으로 아이들과 물고기와 게, 새, 나비, 사슴 등 이중섭의 그림에 흔히 등장하는 소재가 있었다. 이 스케치북은 경복궁의 옛 국립박물관에서 문화재청과 고미술협회가 '개인 소장 문화재 발견'을 준비하면서 나온 것으로, 전시를 하기 전에 진위 감정을 근현대 미술전문가에게 의뢰하겠다고 하여 감정하게 된 경우다. 그래서 그림 중에서 종이에 펜으로 그린 「꽃을 든 아이」를 감정하게 되었다. 감정 의뢰 시에 참고할 수 있는 8점도 왔으나 나머지 7점 역시 진품의 근거가 약한 그림으로 보였다.

이 드로잉이 그려진 책자는 이중섭이 작고하기 1년 전인, 1955년에 출간된 것으로 이런 개연성을 노린 것이 아닌가 한다.

1956년 이중섭은 내과치료를 받기 위해 방문한 적십자병원에 7월 중순 간염 진단을 받고 입원했다. 그 후 8월에 퇴원했다가 다시 입원했고, 9월 6일 이중섭은 아무도 지켜보는 이 없이 홀로 쓸쓸히 세상을 떠나 무연고자 신세가 되었다. 결국 사망하고 3일이 지난 후에나 친지들이 장례를 치러주었다. 그의 나이 만 40세였다. 그러나 이때 병원에서 그림을 그려 남겼다는 기록은 어디에서도 찾아볼 수 없다.

5. 근거 없는 위작들

1) 2006년 감정 결과 위작 판정임에도 불구하고 유통시켜 물의를 일으킨 「꽃」

감정 대상작

「꽃」, 나무판에 유채, 23.3x33.2cm

「꽃」 뒷면

여러 종의 꽃이 피어 있는 꽃밭이 주제인, 진품의 근거가 없는 그림이다. 미술잡지 『아트저널』에 실린 적이 있고, 박수근의 작품 「노인들」과 함께 2006년 3월 위작임에도 불구하고 거래되었다가 부산지방경찰서에서 거래인을 조사한 사례가 있다. 나에게 개인적으로 두어 번 감정 의뢰한 바 있다.

나무판에 유채물감으로 그린 꽃그림인데, 왼쪽 아래 어설프게 서명 'ㅈㅜㅇㅅㅓㅂ'이 있어 이중섭의 그림으로 생각한 것 같다.

2) 「항구」와 「항아리에 꽃」 양면화

감정 대상작

「항구」, 24x33.5cm

「항아리에 꽃」, 「항구」 뒷면, 24x33.5cm

나무판에 유채물감으로 화폭 앞뒤에 그림을 그린 양면화인데, 앞면에는 바닷가에 배와 집이 있는 항구를 그렸다. 오른쪽 하단에 'ㄷㅐㅎㅑㅇ'이라는 서명이 있고, 뒷면에는 항아리에 흰 모란을 꽂은 정물화가 있다. 아마 이 그림은 그린 지가 오래된 그림에다가 누군가가 'ㄷㅐㅎㅑㅇ'을 써넣은 것이 아닌가 한다.

3) 「목동」

「목동」, 37x30cm

감정 대상작

감정 대상작 「항구」, 「꽃」, 「목동」은 인사동에서 고미술상을 하는 사람이 이중섭의 그림이 맞는지 봐달라고 한 그림 중의 하나다. 해질 녘의 양떼와 목동을 그린, 마치 밀레의 그림을 연상케 한다. 고미술을 오래 하다 보니까 이런 물건이 하나 들어왔다면서 확인차 문의해 온 것이다. 내가 위작이라고 하니

까, 의뢰자도 금세 인정했다. 소장자가 그림을 거래하거나 유통하려는 의지가 없는 사례다.

4) 「이중섭의 아들」

「이중섭의 아들」,
24.2x33.2cm(4호)

감정 대상작

소장 경위나 설명 없이 이중섭의 둘째 아들 이태성의 청년 때 모습이 어설프게 그려져 있다. 이중섭은 아이들이 어릴 때 죽었다.

5) 「새벽」

「새벽」, 50.3x40.3cm(10호), 1955,
No. 22

감정 대상작

어느 전시회에 이중섭 작품이라고 출품했는지, '「새벽」, 1955년, 출품번호 No. 22'라는 명칭이 붙은 감정 대상작은 사실적인 풍경화다. 하늘이 화면의 절반을 채운 들판에, 미루나무 같은 나무들이 곳곳에 서 있고, 그 뒤로 마을과 산들이 아스라이 펼쳐져 있다. 그러나 이중섭은 생전에 이렇게 사실적인 풍경화를 그린 적이 없는데, 무슨 이유로 이 그림을 이중섭의 작품이라고 주장하는지 몹시 궁금한 따름이다.

6) 「무제」

감정 대상작

「무제」, 종이에 유채, 7.3×10.5cm,
연도 미상

뒷면

이중섭의 인기와 고가로 팔리는 그림가격으로 말미암아 근거도 없는 위작들을 종종 볼 수 있다.

둥근 해 아래 초가집과 앞뜰에 부부와 아이들이 있는 농가풍경을 그린 감정 대상작으로, 마치 아이들의 그림 같다. 빛바래고 낡은 사진 뒷면에 그렸으며, 'ㅈㅜ ㅇ ㅅㅓㅂ LEE' 서명이 있다. 서명에 기준작에서는 볼 수 없는 'LEE'가 들어가 있다. 더욱 의심이 가는 대목이다.

무엇보다도 전체적으로 기본이 무시된 채 그려진, 이중섭 작품의 근처도 못 간 그림이다.

3부

진작은
산처럼 높고
바다처럼 깊다

김환기의 작품 감정
金煥基, 1913~74

金
煥
基
1913~74

"미술가는 아름다운 것을 만들어내기 전에 아름다운 것을 알아내야 한다. 아름다운 것에 무감각한 미술가가 있을까. 미술가는 눈으로 산다. 우리는 눈을 가졌으되 만물을 정확히 보고 있는 것일까? 옥석을 분별 못한다는 말이 있다. 돌들에서 옥을 발견해 낸다는 것은 하나의 창조의 일이다."

— 김환기

모든 예술가가 그러하듯이 수화 김환기의 예술세계도 제대로 알려면, 그가 어떤 마음으로 살았고 어떤 작업을 했는지를 알아야 한치라도 더 가까이 다가설 수 있다.

태몽과 회상 그리고 환기미술관
김환기는 태몽부터 화가로 태어날 운명이었던 것 같다.

"휘황찬란한 빛깔의 이불만큼씩 한 깃발들이 하늘에서 내려와서 우리 마당에 서지 않겠니? 그래서 환기는 그림을 그리게 태어난 건가 했느니라. 지가 그리는 화포를 보니까 그때 태몽에 비쳤던 그 오색찬란한 깃발들이 아니겠니?"
산신님께 백일 공을 들이시고 나셔서 태몽을 꾸셨더랍니다.[1]

1913년 남도의 끝자락에 평화롭게 자리 잡고 있는 전남 신안군 기좌면(현 안좌면)에서 유복하게 태어난 김환기는 태몽처럼 오색찬란하게 예술혼을 불사르다가 1974년 뉴욕에서 영원히 잠들었다. 부산 피난 시절 김환기와 국립중앙박물관에서 만나 친하게 지낸 미술사가 최순우는 그의 부음을 듣고 이렇게 회상했다.

"동양미를 꿰뚫어 보는 그의 안목도 매우 높아서 그가 좋아하는 동양 그림과 글씨도 그 테두리와 차원이 분명했고 또 이조 목공예나 백자의 참맛을 아는 귀한 눈의 소유자였다. 그는 평범한 돌 한쪽이나 나무토막 하나를 어느 자리에 잡아 놓아도 그대로 멋일 수 있고 새로운 아름다움을 창조했다. (중략) 그는 한국의 멋으로 투철하게 60년을 살다간 사람이다."[2]

김환기는 국내에서 독학으로 화업畵業을 일군 박수근과 달리 젊은 시절 일본 유학과 서울에서 펼친 작품 활동, 그리고 프랑스 파리를 거쳐 미국 뉴욕에서 작품 활동을 했다. 그는 작품은 물론 생애와 활동상이 대체로 잘 정리되어 있다. 박수근이나 이중섭보다 10~20년 정도 오래 살기도 했지만 화가로서 비교적 안정된 생활과 아내이자 조력자였던 김향안金鄕岸, 1916~2004의 열정과 정성 덕분에 환기예술은 잘 갈무리되고 완성되었다. 김향안은 1974년 김환기가 세상을 떠나자 남편의 유작을 전시회 개최와 도록 출간으로 알리는 데 혼신을 다했다. 그 아름다운 결정체가 1992년 우리나라 최초의 사설 미술관인 환기미술관 설립이다. 나아가 김환기의 작품을 다양한 기획전을 통해 끊임없이 사회화하고 사람들의 마음에 각인시켰다.

작업시기 구분과 작품 감정

그의 작품은 1930년부터 1974년 작고하기까지, 미술사가들에 의해 연대별로 체계화되어 있을 뿐만 아니라 김향안을 비롯하여 유족들과 김환기가 생전에 가까웠던 지인들이나 제자들에 의한 생생한 증언이 남아 있다. 그래서 김환기는 작품을 감정할 때, 다양한 자료와 유족과 지인의 증언을 비교하면서 참고할 수 있는 몇 안 되는 작가다.

작업시기는 크게 세 시기로 구분할 수 있다. 먼저 유학 시절부터 8·15해방까지(1930~45년)다. 이때 김환기는 입체주의 등의 모더니즘 미술에 심취하며, 직선과 곡선, 기하학적인 형태로 구성한 비구상 회화에 몰두한다. 그리고 서구의 현대적인 기법에 토속적인 주제를 녹여서 이질적이면서도 서정성 있는 작품으로, 두 번째 시기를 예고

1 김향안, 1944년 시어머니의 회고에서.

2 최순우, 「수화」, 〈김환기 10주기전〉, 국립현대미술관, 1984.

한다. 이 시기의 작품으로는 「종달새 노래할 때」, 「론도」, 「숲」 등이 있다. 특히 「론도」는 곡선을 중심으로 직선을 더해서 흰색과 검은색, 노란색 등의 색면으로 구성한 작품인데, 여기서 곡선의 리드미컬한 연출은 시각적인데도 음악적인 서정을 자아낸다. 이 서정적인 운율 감은 이후 한국적 정체성을 추구하는 작품에서 일관되게 흐른다.

두 번째는 해방 후부터 뉴욕으로 떠나기까지(1945~63년)다. 시선을 안으로 돌려 조선시대 백자항아리에 심취하는 한편, 산·강·구름· 달·매화·소나무·여인·사슴 등의 자연을 주제로 전통의 현대화에 매진한다. 더욱이 문인과의 활발한 교류로 계발된 풍부한 시 정신과 감성은 형태를 단순하게 요약하면서 그림을 '조형의 시'로 승화했다. 파리에 갔을 때 혹여나 그곳 작가들의 작품이나 시류에 물들까 봐, 개인전이 끝나기 전에는 전람회 구경도 가지 않고 자신을 지켰다고 한다. 이 시기에 김환기는 「판자집」, 「항아리와 시」, 「달과 매화」 등 우리의 회화 전통을 계승하되, 한국적 서정을 현대화하며 시적 울림 이 있는 자기만의 조형언어를 벼렸다.

세 번째 시기는 뉴욕에서 타계하기까지(1963~74년)다. 1963년, 뉴욕 으로 건너간 김환기는 다시 한번 도약을 시도한다. 그동안 우리에게 익숙한 서정적이고 구상적인 주제가 사라지고, 무수한 점點과 선線으 로 내밀한 서정의 세계를 한층 심화시켰다. 작품 「새벽별」, 「16-IV- 70 #66」 등을 통해 광대한 우주적 공간의 신비(김영나, 미술사가)를 선 사하며, 서양적 기법으로 용해시킨 동양적 추상에 도달한다. 1970년 에는, 점화點畵 「어디서 무엇이 되어 다시 만나랴」로 제1회 한국일보 대상전에서 대상을 받으며 새로운 김환기의 예술을 알렸다. 그는 가 장 한국적인 것이 가장 세계적이라는 말을 남겼는데, 스스로 그 말

318

을 실천하고 실현한 셈이다.

미술품 감정의 근간은 해당 작가의 특장特長이 녹여진 기준작부터 정하는 일이다. 다이아몬드도 감정할 때는 진짜 다이아몬드의 특징을 잘 알아야 가짜를 구별할 수 있듯이, 미술품 감정 역시 진품의 특징을 알아야 위조작을 구별하는 안목이 생긴다. 김환기의 작품이 감정 의뢰되면, 이 분야의 전문가로 감정위원을 꾸리는데, 때에 따라서는 유족이나 제자들이 함께하기도 한다. 김환기의 작품은 정리가 잘 되어 있어서 감정 의뢰된 작품과 비교할 수 있는 기준작이 탄탄한 편이다. 의뢰된 작품은 무엇보다도 제작시기와 재질, 소장 경위나 출처부터 살피고 기준작과 비교하면서 내용과 형식을 분석한다. 이 모든 것을 종합하여 최종적으로 감정 결과를 낸다.

기준작과 위작을 통한 김환기 예술의 재발견

여기에서는 내가 직접 감정에 참여했거나 판매한 작품 중에 감정 사례가 될 만한 사례를 소개하겠다. 위작 판정을 받은 대부분의 감정 의뢰작은 기준작을 보고 베낀 수준이 김환기의 서정이나 유려한 선, 청아한 색채를 도저히 흉내를 낼 수 없다는 사실을 확인해 준다. 앞의 박수근과 이중섭의 감정 사례에서 그랬듯이, 여기서도 감정 대상작과 기준작을 나란히 소개하여 독자가 함께 감정에 참여하는 것처럼 구성했다. 혹여 나의 주관적인 해석이나 입장이 개입하지 않았을까 하는 염려도 있지만, 한편으로는 독자가 김환기 작품의 탄탄한 형식과 내용에 더 가까워질 수 있는 계기가 되리라 생각한다.

그동안 감정 의뢰된 김환기의 작품은 시류를 탔던 것 같다. 백자·달·여인 등이 등장하는 구상성을 띤 작품의 거래가 활발할 때는 이런 작품이 감정 의뢰의 주를 이루었고, 근래에는 우리 현대미술의 경향인 '단색화Dansaekhwa, 한국식 모노크롬' 바람으로, 뉴욕 시절의 작품

에 관한 감정 의뢰 수가 늘었다. 김환기 작품의 경우, 기준이 될 만한 작품은 이미 여러 권의 화집에 실려 있을 뿐 아니라 수년간의 전시회를 통해서 소개되었다. 또 가족이나 지인들에 의해서 출처나 소장 경위도 이미 잘 알려져 있다. 그럼에도 우리나라 대중이 가장 좋아하는 화가로 뽑히기도 한 김환기는 현재 작품이 최고가로 팔리는 만큼 끊임없이 위작의 유혹을 받고 있다. 위작 또한 다양한 형태로 유통되고 있어서, 감정인에게는 시대의 흐름에 민감하게 대처할 수 있는 순발력이 요구된다.

현재 김환기의 작품은 환기미술관에서 작품 확인 시스템을 갖추고 있고, 전문가로 구성된 몇몇 감정기구에서 작품의 진위 및 시가 감정을 하면서 위작 거래의 위험이 현저히 줄어들었다. 또 그만큼 확실히 보호받을 수 있게 되었다.

「자화상」

— 연필로 그린 「자화상」 위작

「자화상」, 종이에 연필, 1957

기준작

기준작은 1957년 화가 자신이 스케치북에 연필로 그린 간단한 소묘임에도 불구하고, 유려한 선이나 그림 전체에서 화가의 품격을 엿볼 수 있는 작품이다. 상반신을 그린 자화상은 두드러진 하악골에 안경을 쓴 우측면상인데, 셔츠에 넥타이를 매고 니트 조끼를 입고 있다. 얼굴과 목에는 약간의 명암까지 가미하여 입체감을 주었다. 집중해서 그린 선과 빠른 선의 혼용에서 만만찮은 내공이 느껴진다. 스케치북 자국이 선명한 왼쪽 상단에 'whanki 1957' 서명과 제작연도가 표기되어 있다.

「자화상」, 25x18,5cm

「화병」, 종이에 먹, 36x25,5cm

감정 대상작 서명

감정 대상작

감정 대상작의 자화상은 조잡한 느낌을 준다. 마치 오래되어 색이 바랜 듯한 효과를 내려고, 색을 묽게 해서 종이에 칠한 후 검은 선으로 인물을 그렸다. 옷은 검붉은 색을 칠했다. 인체 구조가 비정상이다. 보이지 않는, 옷 속의 골격을 염두에 두지 않고 그린 탓에 목에서 어깨, 팔의 비례가 어색해졌다. 무엇보다 기준작에서 보이는 속도감 있는 능숙한 필치가 사라졌다. 김환기의 그림에 나오는 글씨체는 조형적으로 단아하고 구성이 잘 되어 있다. 감정 대상작에서 오른쪽 상단에는 '自畵像'을, 하단에는 '金煥基'라는 서명을 세로쓰기로 표기했다. 이 두 글씨는 자화상을 방해한다. 보는 이의 시선이 자화상에 집중되어야 하는데, 두 글씨는 너무 진하고 위치도 상하단이어서 자꾸만 시선을 빼앗아 간다. 조형적인 고려를 느낄 수 없다. 빼어난 구성력을 갖춘 김환기 그림에서 나올 수 없는 현상이다.

서체의 꼴 또한 김환기의 기준 서체에서 벗어나 있다. 1913년생인 김환기는 한자나 서예에 능숙한 사람으로, 한자를 순서에 따라 물 흐르듯 썼으나 감정 대상작의 경우 특히 '煥'(빛날 환) 자에서 부수인 '火'를 '天'로 쓰고 '奐'도 알 수 없는 한자로 표기했다. 본인의 이름을 잘못 쓰는 예는 어디에도 볼 수 없다.

1_장 반추상의 서정적인 이미지

1. 전통에 바탕한 서정적인 작품들

1) 「뱃놀이」(1951) 위작

기준작

「뱃놀이」, 캔버스에 유채,
38x45cm, 1951

바다 풍경으로, 직선과 곡선 그리고 원으로 여러 개의 면을 구성하고 각 면에 모티프를 주면서 배의 형태는 빨간, 노란, 파란색 선으로 그려놓았다. 전체적으로 단일한 바탕색으로 처리하여 안정감을 높였다. 동그라미와 네모, 삼색선으로 구성한 배와 사람들이 마치 아이들 그림처럼 천진성과 순수함이 돋보인다.

감정 대상작

감정 대상작은 기준작이 화가가 무엇을 어떻게 그리려고 했는지를 전혀 파악하지 못하고 소재만 빌려서 그린 것으로 보인다. 즉 외형을 베끼기 전에 해당 소재에 대한 이해가 선행되어야 하는데, 위작자 본인도 기준작을 이해하지 못해서 얼버무리듯이 처리해 버렸다. 얼핏 봐서 무엇을 그렸는지 파악이 안 될 정도로 엉클어져 있고 산만하다.

화폭도 기준작은 캔버스인데, 감정 대상작은 종이다. 게다가 다른 위작에서 볼 수 있는 네 귀퉁이를 둥글게 처리했다.

김환기

2) 「집」(1951) 위작

기준작

「집」, 유채, 33x47cm, 1951

기준작 「집」도 두 번째 시기(해방 후부터 뉴욕으로 떠나기 전까지, 1945~63년)인 부산 피난 시절의 작품이다. 김환기는 전쟁으로 고달픈 삶 속에서도 시적 감흥을 잃지 않고 한국적인 정서가 충만한 작품을 남겼다.

분홍색 복숭아꽃이 핀 어느 봄날의 초가인데, 빼꼼히 열린 문에 반쯤 가린 여인의 모습이 보인다. 같은 시기의 작품인 「뱃놀이」에서는 인물들이 쌍쌍으로 어우러져 있는 반면, 「집」에서는 여인이 혼자 대문 안에서 반쯤 가린 채 바깥을 바라보고 있다. 피난으로 길이 어긋나 이미 고향으로 돌아간 가족들을 그리는 화가의 마음이 투영된 작품이다.

그림은 사실적인 풍경을 바탕으로 하되, 이를 구성적으로 조형했다. 초가집의 벽을 이루고 있는 돌조각의 아기자기한 표현과 아직 잎이 돋지 않은 나뭇가지, 그리고 집 뒤의 단순화한 산과 구름의 모

양 등이 그렇다. 더욱이 실경이라면 뜬금없어 보이는 마당가의 항아리는 이 그림이 사실적인 풍경이기보다 작가가 주관적으로 재구성한 풍경임을 말해 준다. 그리고 각 소재의 표현이, 즉 김환기 작품의 트레이드마크인 항아리와 나무, 산, 구름 등이 세련되게 단순화되기 전의 초기 형태를 보여 준다.

감정 대상작

「집」

감정 대상작은 기준작 주변의 나무와 대문, 멀리 보이는 산등성이를 생략한 채 초가집만 그렸다. 기준작에서 보이는 벽의 다양하고도 차분한 색감이나 안정된 질서와 균형이 무시되었다. 생뚱맞게 초가집만 그렸는데, 그것도 화폭의 왼쪽으로 치우쳐 있다. 그래서 균형을 잡아주고자 했는지 오른쪽에 항아리의 일부를 보이도록 배치했다. 이 반쪽 항아리가 결국 사족이 되어 그림을 더 어색하게 만들었다. 그리고 기준작의 오른쪽에 있던, 초록잎을 품은 나무들이 감정 대상작에서는 왼쪽에 그려져 있다. 왼쪽이 더 무거워졌다. 이래저래 짜임새가 허술한 그림이다. 그림에서 질서와 균형은 기본 요소다.

3) 「정물」(1953) 위작

기준작

「정물」, 캔버스에 유채, 39x39cm,
1953

피난 시절 전후에 제작한, 도자기와 석류가 그려진 편병扁瓶에 붉은 매화가지를 꽂아 놓은, 짜임새 있고 간결한 반추상 정물화다. 무엇보다 구성력이 눈에 띈다. 화폭을 상하좌우로 다소 느슨하게 사등분하되, 그 중심에서 약간 아래쪽에 사각의 검정색 소반 위의 편병과 도자기를 배치했다. 그리고 색상으로 4등분한 공간에 도자기 등을 배치하여 짜임새를 더했다. 김환기의 도자기 사랑을 확인할 수 있는 작품이다. 이런 주제는 1953년부터 시작하여 1956년 파리로 가기 전까지 계속되었다.

감정 대상작

「정물」, 캔버스에 유채,
23.7x33.8cm

4호 크기의 감정 대상작은 기준작의 도자기 위치를 바꾸었다. 왼쪽에 있던 것을 오른쪽에, 오른쪽에 있던 소재를 왼쪽에 배치하여 새로운 작품처럼 꾸몄다. 편병 대신에 달항아리처럼 큰 도자기가 먼저 시선을 끌고, 기준작의 아기자기한 구성과 달리 소재를 단순화하는 바람에 당당하고 의젓한 면모를 찾아볼 수 없다. 시각적으로 불편하고 엉성하다. 색채 또한 1950년대의 김환기의 그림에서 볼 수 있는 품위나 고상함과는 거리가 멀다.

서명 비교

「정물」, 캔버스에 유채, 39x39cm, 1953

감정 대상작
「정물」, 캔버스에 유채, 23.7x33.8cm, 1953

기준작의 서명은 한 자씩 또박또박 써서 자간이 일정하게 유지되는데 비해, 감정 대상작은 자간이 무시되었고 글자에도 힘이 빠졌다.

4) 「항아리」(1955~56) 위작

기준작

「항아리」, 캔버스에 유채,
65x80cm, 1955~56

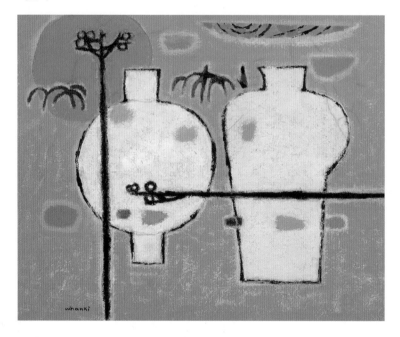

이 그림은 '영원의 노래'에 속하는 것으로, 평론가 이경성은 이 시기의 그림을 "수화 작품의 기본 성격은 전통미의 현대화"라고 평했다. 즉 '한국적 미'를 재발견하여 우리의 전통적인 대상을 작품의 모티브로 삼았는데, 특히 항아리와 십장생의 구름, 산, 사슴, 학, 그리고 나무와 매화 등을 반추상으로 재해석했다.

이 그림은 달과 항아리, 매화를 청색의 공간으로 숙성한 반추상 형식이다. 푸른 둥근 달이 떠 있고, 흰 달항아리와 몸체가 긴 매병梅甁을 중심에 배치했다. 매화나무가지 중 하나는 달항아리 쪽에 겹쳐 세우고, 하나는 두 항아리에 걸치게 가로로 배치했다. 그리고 크고 작은 형상을 가미해서 조형적인 리듬을 부여했다. 바탕의 마티에르에도 변화를 주어 그림에 깊이를 더했다. 이 그림에서도, 물감을 두껍

게 바르던 초기의 특징을 오롯이 확인할 수 있다.

평론가 윤범모[1951~] 는 "김환기에게 도자기는 벗이며 스승이었다"라고 했다. 그만큼 김환기는 자기 그림에 등장하는 도자기의 아름다움을 완벽한 조형언어로 승화했다.

감정 대상작

「항아리와 매화」, 캔버스에 유채, 33.2x24.1cm

감정 대상작은 4호쯤 되는 작은 그림으로, 기준작의 오른쪽 매병과 왼쪽 항아리를 겹쳐 그렸다. 매병을 중심에 두고 기준작에 있는 달항아리를 축소해 도자기의 오른쪽 옆구리에 겹쳐서 구성했고, 상단에는 왼쪽에서 오른쪽으로 매화나무가지를 배치했다. 그리고 그 하단에 사각형의 형상을 가미했다. 또 푸른색의 터치가 도자기의 몸체 안에만 찍혀 있다. 기준작은 이와 달리 몸체 외의 배경에도 터치를 두어서, 소재와 배경이 안팎으로 통하게 했다. 기준작이 이웃과 화목하게 지내는 활달한 사람 같다면, 감정 대상작은 외부와의 교류가 끊어진 외톨이 같다. 도자기와 매화의 선도 굵기가 동일해서 표정이 단순해졌다. 특히 매화는 꽃송이가 가지 끝에 집중되어 있지 않고, 가지에 듬성듬성 분산되어 있어서 간결한 맛이 사라졌다. 서명 또한 지적 대상이다. 오른쪽 하단에 기재한 서명이 기준 서명과 차이가 난다.

특히 'whanki'의 'a'가 기준 서체에서 벗어나 있고, 'whan'과 'ki' 사이에도 띄어쓰기가 되어 있다.

　유채물감을 사용하는 김환기였지만 이미 사군자의 묘미를 터득하고 있었다. 예컨대 선을 겹쳐 그리는 산세에서는 난초의 선을 느낄 수 있다. 그의 그림에 등장하는 매화 역시 특징을 잘 구사하여 빼어난 조형미를 연출한다. 그러나 감정 대상작의 매화는 녹슨 철근처럼 빳빳하고, 겹쳐 그린 도자기를 뜬금없이 갈색으로 칠했는가 하면, 단순한 구성은 활력이 없다. 전체적인 색상 역시 김환기의 그림에서는 볼 수 없는 색상이다.

서명 비교

「항아리」, 캔버스에 유채, 65x80cm, 1955~56		
감정 대상작 「항아리와 매화」, 캔버스에 유채, 33.2x24.1cm,		

5) 「매화꽃이 있는 정원」(1957) 위작

「매화꽃이 있는 정원」, 캔버스에
유채, 100x150cm, 1957

기준작

기준작은 매화나무가지 뒤로 항아리와 정물이 있는 장식성이 강한 그림이다. 무엇을 그릴지를 설정한 뒤 주제가 되는 매화와 항아리를 우선 화면 전체에 그려놓고, 배경은 몇 개의 면으로 구획했다. 그리고 작게 배치한 산 등 관련 소재를 기호화하여 작품의 이미지를 풍부하게 되살렸다. 여기서도 항아리는 뒤쪽에 있고, 매화가지는 앞쪽에 있어 거리감을 조성한다. 오른쪽 상단에서 오른쪽으로 내리뻗은 매화가지는 홍매紅梅와 백매白梅, 두 종류다. 점점이 매달린 매화 꽃송이들이 작품을 다채롭게 하면서 시적인 분위기를 북돋운다. 오른쪽 하단에 서명이 있다.

「항아리와 매화」, 종이에 유채,
25,2x30,6cm

감정 대상작

기준작과 감정 대상작은 동일하지 않지만 소재가 겹쳐서 기준작으로 삼았다. 감정 대상작은 종이에 그린 작은 그림으로, 검은색으로 매화가지를 그린 후 항아리를 뒤에 그렸다. 그런데 이들 항아리는 기준작처럼 검은색으로 테두리를 그리지 않았다. 거친 매화가지와 뒤에 있는 항아리, 그리고 금붕어가 있는 어항의 배치도 구성이 투박하고 어색하다. 매화와 항아리가 있다는 점 외에 표현과 색상의 사용에서 김환기와 연결고리가 전혀 없다. 왼쪽 하단의 'wha'라는 서명도 쓰다 만 듯, 김환기의 작품 어디에도 없는 서명으로, 스스로 위작이라고 말하는 것 같다.

6) 「모란, 고목과 항아리」(1950년대) 위작

기준작

「모란, 고목과 항아리」, 캔버스에
유채, 52x44cm, 1950년대

모란꽃이 핀 뜰에 달항아리
와 괴석이 놓인 1950년대의
작품이다. 제목이 「모란, 고
목과 항아리」인데, 정작 고
목이 없다. 이는 괴석을 고
목이라고 소개했기 때문에
빚어진 제목이다. 이 괴석은
'영원의 노래' 시리즈에 자주
등장하는 소재로, 1950년대

의 다른 그림에서도 종종 볼 수 있다. 1954년작 「항아리와 시」에 서
정주의 시와 함께 흐드러지게 핀 매화 뒤에도 괴석을 볼 수 있다. 수
직으로 세워진 괴석은 다양한 색채에 힘입어, 흰 백자와 대비를 이
루며 아름다움을 더해 준다. 고미술의 미감을 꿰뚫어 보는 안목을

「항아리와 시」, 캔버스에 유채,
89.4x130.3cm, 1954

지닌 김환기에게 평범한 돌이
나 항아리는 어느 곳에 배치
해도 그대로 멋이고 새로운 조
형세계였다. 내가 1970년 후반,
김환기의 사위인 윤형근尹亨根,
1928~2007을 만나러 홍익대학교
앞, 김환기가 살던 집에 가면
늘 마당에서 이 괴석을 볼 수
있었다.

332

감정 대상작

「무제」, 캔버스에 유채,
60.6x49.5cm, 연도 미상

기준작의 소재나 색상을 그대로 베낀 그림이다. 기준작의 항아리가 유려하고도 꾸밈없고 매력적인 볼륨감과 안정감을 주는 달항아리 형태라면, 감정 대상작의 항아리는 품위가 없는 조선 말의 고구마 형태 항아리로 보인다. 우리나라 도자기의 아름다움을 아는 귀한 눈의 소유자인 김환기한테서는 나올 수 없는 도자기의 형태와 선이다. 특히 뭉개져 있는 서명은 위작의 근거로 볼 수 있다.

서명 비교

「모란, 고목과 항아리」, 캔버스에
유채, 52x44cm, 1950년대

감정 대상작
「무제」, 캔버스에 유채,
60.6x49.5cm, 연도 미상

김환기

2. 반추상으로 부른 '영원의 노래'

1) 「영원의 노래」(1957) 위작

「영원의 노래」, 캔버스에 유채,
162x129.5cm, 1957

기준작

파리시대에 김환기는 "예술이란 강력한 민족의 노래"
이어야 한다는 신념으로, 우리의 전통 소재를 확장하
여 새로운 화풍을 만들고, 문학적인 정서까지 표현하
려고 했다.

　기준작은 영원 시리즈 중 대표작으로, 화면을 면으
로 분할하여 백자와 사슴, 괴석, 학, 산, 구름, 항아리,
십장생 등 우리 민족의 문화적 모티브를 조화롭게 담
아, 민족의 염원을 노래했는지도 모른다. 두텁게 채색
된 그림은 패턴화된 장식성이 고상하고 우아하다.

「무제」, 목판에 유채, 35.7x9.5cm,
연도 미상

감정 대상작 ①

기준작인 「영원의 노래」를 작은 목판에다 베낀 것으
로, 소재만 빌려왔을 뿐 생명력도 운율도 느껴지지 않
는다. 서명도 1950년 후반 서명에서 많이 벗어나 있다.

「무제」, 캔버스에 유채, 41x31.7cm,
연도 미상

감정 대상작 ②

감정 대상작의 기준작을 찾다가 「영원의 노래」 중 한 부분을 따왔음을 알 수 있었다(이렇듯 모작자模作者나 위작자도 나름 연구하고 노력한다). 100호 크기인 기준작의 한 부분을 6호 정도 크기의 캔버스에 십자 창살이 있는 둥근 창과 창에 걸쳐 있는 붉은 매화가지를 그렸다. 전반적인 색채가 어둡고 탁하고 붓터치도 매우 어색하다. 기준작의 매화는 사군자의 기본에 충실한데, 감정 대상작의 매화는 이를 무시한 채 그렸다. 서툰 서명 역시 기준 서명과는 거리가 멀다.

서명 비교

「영원의 노래」, 캔버스에 유채, 162x129.5cm, 1957		
감정 대상작 ① 「무제」, 목판에 유채, 35.7x9.5cm, 연도 미상		
감정 대상작 ② 「무제」, 캔버스에 유채, 41x31.7cm, 연도 미상		

김환기

기준작

「화실」, 캔버스에 유채,
100x72.7cm, 1957

구름 속을 학이 날고 있는 달밤, 창에 붉은 천이 드리워져 있고, 이
젤 위에는 항아리와 매화 그림이 얹혀 있는 그림으로, 파리 시절의
화실 풍경이다. 김환기는 이 시기에도 여전히 달, 항아리, 매화 등을
그렸으나 서울시대의 그림보다 더 간결하고 절제되어 있다. 평면적인
화면에 양감이 제거된 소재를 조화롭게 구성했다. 왼쪽 하단에 서명
이 있다.

감정 대상작

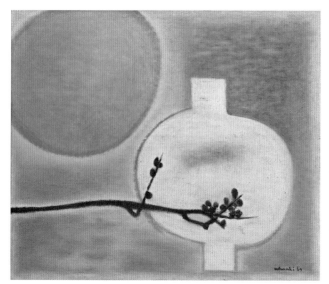

「달과 백자와 매화」, 캔버스에
유채, 45.2x52.8cm, 1963

감정 대상작인은 푸른 바탕에 푸른 달과 붉은 매화나무가지가 걸린 백자항아리를 그렸지만 김환기의 그림과는 질감이 매우 다르다. 이 의뢰작을 감정하기 위해 기준작을 찾다가 아주 기발한 점을 발견했다.

기준작은 40호 크기로, 1957년에 그린 「화실」이다. 붉은 천이 처진 창 밖에 푸른 달이 떠 있는 파리의 화실 풍경을 조형적으로 표현한 그림인데, 감정 대상작은 이 그림 속의 이젤에 놓인 그림을 따서 그린 것이다. 그 발상과 실행이 놀라웠다. 물론 이렇게 생각해 볼 수는 있다. 김환기가 당시 자신의 화실을 그렸다면, 실제 정경을 토대로 단순화했을 것이고, 그렇다면 이젤 위의 그림도 실제 작품이 아니었을까 하고 말이다.

이젤 속의 그림과 소재의 배치나 구성이 동일하다. 매화가지에 약간의 변화를 주었을 뿐이다. 이젤 속의 매화가지는 가지 끝에 꽃송이가 모여 있는 데 비해, 감정 대상작은 가지 중간에도 꽃송이가 달려 있다. 김환기의 그림에서 나오는 매화가지 특유의 우아함이나 품위를 느낄 수 없다. 그리고 바탕을 칠하는 붓터치의 처리 과정도 차이가 있고, 달과 항아리의 표현도 다르다. 즉 달의 경우 채색이 고르지 않고 명암을 준 것처럼 밝고 진한 부분이 생겨서 양감을 안겨 준다. 항아리 표면에도 기준작의 터치와 달리 푸른색을 얼룩처럼 뭉개

김환기

듯이 처리했다.

감정위원들은 위작으로 판정했으나 그림의 출처가 김환기의 아주 가까운 지인에게 나온 것이라는 의뢰인의 의견이 있어, 좀 더 신중을 기할 필요가 있었다. 그래서 나는 당시 환기미술관 관장을 지낸 평론가 오광수에게 보여 주고 의견을 물었다. 결과는 같았다. 어떻게 이 그림이 김환기의 가까운 지인에게서 나왔는지, 출처가 풀리지 않는 미스터리로 남는다.

기준작의 'whanki'라는 서명은 한 자 한 자 일정한 간격을 두고 썼으나, 감정 대상작은 자간이 붙어 있듯이 좁아 답답한 느낌을 준다.

서명 비교

「달과 새」, 캔버스에 유채,
41.5x140cm, 1963

「구름과 달」, 캔버스에 유채,
193x130cm, 1963

「무제」, 종이에 구아슈, 크기 미상,
1963

감정 대상작
「달과 백자와 매화」, 캔버스에
유채, 45.2x52.8cm, 1963

3) 「정원」(1957) 위작

기준작

「정원」, 캔버스에 유채,
145.5x97cm, 1957

기준작은 1956년 이후 '영원' 시리즈에 속하는 작품으로 파리시대 김환기의 대표작 중 하나다.

소재를 화폭 중앙에 세로로 배치했다. 상단에는 푸른 달과 궁궐 대문이 있는데, 그 밑에는 달항아리가 있다. 중간쯤에는 날고 있는 학을 달항아리 아래쪽과 겹쳐 그렸다. 하단에는 꽃무늬가 두드러진 매병을 삼단으로 배치했다. 소재 크기로 보면, 하단에서 상단으로 갈수록 크기가 작고, 소재와 소재 간의 폭이 좁다. 특히 하단의 항아리와 달항아리는 간격을 많이 띄워서 그윽한 적요미와 여유를 조성한다. 그리고 이들 소재를 수평의 선과 원형, 반원형, 가장자리가 둥근 사각의 형상을 겹쳐서 그림의 울림을 깊고 넉넉하게 조율했다.

80호 크기의 이 그림은 내가 1975년 문헌화랑에 근무할 당시 지금의 신세계백화점 화랑에 있던 것으로, 당시 호당 3만 원씩 240만 원에 거래된 작품이다. 참고로, 당시 나의 월급이 5만 원이었다.

그러다 몇 년 전에 우연히 이 그림을 구입한 소장가를 만날 기회

가 있었다. 화랑을 운영하는 사람으로, 그림을 팔고 나서도 마치 시집보낸 딸 같아 그 행방이 궁금하던 차였다. 그래서 「정원」은 잘 소장하고 있냐고 물었더니, 가까운 지인에게 팔았다며 많이 아쉽다고 했다.

또 이 그림은 2019년 KIAF 국제갤러리 부스에서 다시 볼 수 있었는데, 아이돌그룹 방탄소년단의 멤버인 RM(본명 김남준)이 보고 갔다고 하여 화제가 되기도 했다.

김환기의 뉴욕 시절 이전의 그림에는 도자기가 작품의 주제로 자주 등장하는 것을 볼 수 있다. 그는 조선시대 도자기에 심취한, 열렬한 백자 예찬론자였다. 도자기의 아름다운 곡선을 김환기만큼 잘 표현한 작가는 없을 것 같다.

감정 대상작 ①

「정원」, 캔버스에 유채,
40.9x31.7cm

「정원」 뒷면

감정 대상작은 기준작의 학과 항아리와 달항아리, 궁궐 대문, 달 등의 소재를 다 넣어 그리기는 했으나 선이나 색감이 치졸하고 유치하다. 소재와 소재의 배치에도 여유 없이 다닥다닥 붙여놓은 격이다.

더욱이 하단의 매병을 보조하던 도형이 여기서는 둥근 원형의 깔판처럼 그려져 있다. 기본적으로 기준작에 대한 철저한 연구 없이, 소재 위주로 베껴 그렸음을 알 수 있다.

캔버스 뒷면도 오래되지 않았다. 위작에서 흔히 볼 수 있는, 오래된 것처럼 보이도록 인위적으로 바탕에 갈색을 덧입혔다.

서명도 기준작에서 보이는 단아하고 통일감 있는 모습과 달리 조악하고 어색하다. 서명 위치도 어중간하고 설득력이 떨어진다.

감정 대상작 ②

「정원」, 캔버스에 유채,
37.8x45.4cm

기준작의 상단부만 도용한 그림으로, 김환기의 기본색과 형태, 구성 모두 기준작과 맞지 않는다. 달항아리에는 뜬금없이 매화가지를 그려넣었다. 매화가지도 꽃송이를 가지 끝에 집중 배치하는 김환기 스타일이 아니다. 오른쪽에는 학의 목을 잘라 그려넣었다. 어중간하게 그린 학의 머리는 차라리 없는 편이 나았다.

이렇듯 위작은 작가의 작품 중 한 부분만 다시 그리거나 작품 안에 있는 소재를 조합 내지 재구성하여 제작하기도 한다.

김환기

서명 비교

「정원」, 캔버스에 유채, 145.5x97cm, 1957		
「화실」, 캔버스에 유채, 100x72.7cm, 1957		
「새와 항아리-영원 시리즈」, 캔버스에 유채, 89x145.5cm, 1957		
감정 대상작 ① 「정원」, 캔버스에 유채, 40.9x31.7cm		
감정 대상작 ② 「정원」, 캔버스에 유채, 37.8x45.4cm		

4) 「사슴」(1958) 위작

기준작

「사슴」, 캔버스에 유채, 65x81cm, 1958

"모가지가 길어서 슬픈 짐승이여
언제나 점잖은 편 말이 없구나.
관이 향기로운 너는
무척 높은 족속이었나 보다.

물속의 제 그림자를 들여다보고
잃었던 전설을 생각해 내고는
어찌할 수 없는 향수에
슬픈 모가지를 하고
먼 데 산을 쳐다본다."[3]

3 노천명, 「사슴」.

김환기

기준작 「사슴」은 시인 노천명盧天命, 1911~57의 시 「사슴」을 연상케 하는 25호 크기로, 김환기 대표작 중의 하나로 꼽을 수 있다. 그림은 면분할된 푸른색의 배경에 마치 달항아리를 연상케 하는 둥근 달을 푸른 선으로 간결하게 그리고, 그 앞에 붉은 뿔과 주둥이를 한 푸른 사슴 한 마리가 우뚝 서 있다. 농도와 크기를 달리한 푸른색의 변주를 통해, 단순하면서도 깊이 있는 세계를 연출하고 있다. 사슴을 통해 고고한 정신과 고귀한 품성을 표현했다. 김환기가 노천명의 시를 염두에 두고 그린 것이 아닌가 하는 생각이 들 만큼 시와 잘 어울린다. 왼쪽 하단에 서명이 있다.

감정 대상작

「무제」, 캔버스에 유채, 33x24cm

감정 대상작은 4호 크기로, 기준작의 달과 붉은 뿔을 한 사슴만 크게 그렸다. 하지만 사슴의 형태와 달의 모양은 너무 뚜렷해서 오히려 어색하다. 특히 김환기의 달은 완벽한 원형이 아니라, 약간 이지러진 듯한 원형이 매력인 달항아리를 닮아서 정감이 있는데, 감정 대상작의 달은 기계적일 만큼 완벽한 원형이다. 색채 역시 맑고 밝은 김환기의 색채와 달리 어둡고 탁해서, 김환기의 그림이 아님을 증언한다. 서명도 기준 서명과 거리가 멀다.

1950년대 후반, 김환기는 이런 크기의 소품이 많지 않은 데 비해, 위작은 이상하게도 4호 크기가 다수 보인다.

5) 「새」(1958) 위작

기준작

「새」, 캔버스에 유채, 73x60cm,
1958

1958년 20호 크기의 「새」는 푸른 하늘을 나는 두 마리 새와 선으로 소용돌이치는 모양으로 구름을 그리고 그 위에 두껍게 채색한 그림이다. 색은 칠했다기보다는 상감하듯이 메꾸어 놓은 것 같아 마치 고려청자운학문매병에서 보이는 흑백 상감기법을 연상시킨다. 이는 이 시기의 김환기 작품 중에서도 절정에 이른 최고의 테크닉이라 하겠다. 배경의 원형은 다시 삼등분으로 구획을 짓고 그 위에 학으로 보이는 두 마리의 새와 구름 문양을 얹었다. 구성이 치밀함을 알려준다. 게다가 학 두 마리와 구름 문양이 삼각구도를 이루면서 안정감과 역동성을 발휘한다. 김환기답다.

김환기가 1950년 후반 파리로 갈 때 많은 도움을 준 사업가이면서 고미술에도 조예가 깊은 지인(P산업 K회장)의 소장품으로, 이 소장가는 1950년대 후반 김환기 작품 여러 점을 소장하고 있었다.

처음 「새」를 소장한 가족이 작품을 내놓았을 당시인 1980년 중반 거래되던 김환기의 다른 그림값보다 다소 비싼 가격을 원해서 거래가 쉽지 않았다. 그런데 마침 지금의 소장자가 이 그림을 보고 굉장히 마음에 들어 하면서 다소 비싼 가격임에도, 호당 120만 원씩 2,400만 원에 거래했다.

좋은 그림은 거래 가격의 높고 낮음을 떠나 시간이 지날수록 진가가 빛난다. 「새」는 지금까지도 그때의 소장가가 소중히 간직하고 있다.

감정 대상작

「새」, 캔버스에 유채, 49.6x38.4cm

감정 대상작은 푸른 바탕에 나는 새들을 그렸는데, 구름과 새가 있는 그림이라기보다는 마치 물속에 물고기가 떠 있는 것 같다. 새의 모양이 조악하고 일정한 질서가 없다. 왼쪽 상단의 작은 새의 존재와 상단 새의 꼬리 부분은 사족처럼 보인다. 그리고 난초의 잎 같고 물풀 같기도 한 배경의 선들은 존재 이유가 명확하지 않다. 또한 새의 형태 배경에서 기준작 등에 보이는 조형적인 리듬감이 없다. 하단 중앙의 서명은 위치도 어중간하고 서체의 굵기도 너무 투박하다.

서명 비교

「새」, 캔버스에 유채, 73x60cm, 1958	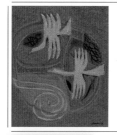	
「산」, 캔버스에 유채, 72x49cm, 1958		
감정 대상작 「새」, 캔버스에 유채, 49.6x38.4cm		

김환기

기준작

「산」, 캔버스에 유채, 65x80cm,
1958

김환기가 달과 항아리만큼 애착을 가진 주제가 산과 달이다. 이 산과 달을 소재로 빼어난 작품을 여러 점 남긴다. 달과 항아리가 있는 '영원의 노래'가 면으로 분할된 면적 구성이라면, 산 그림은 선이 주체가 된 선적 구성으로 이루어진다.

　기준작 「산」은 푸른 바탕에 산세를 검은색의 여러 겹의 곡선으로 그렸다. 우뚝 솟은 산세는 전통적인 산수화에서 볼 수 있는 '역원근법'으로 중첩해 추상화했다. 산과 달을 소재로 한 그림이 인기가 있다 보니, 여러 종류의 위작을 볼 수 있다.

감정 대상작 ①

「무제」, 캔버스에 유채,
64.8x52.5cm, 연도 미상

비교적 기준작을 충실히 모방한 그림으로, 산세를 표현한 검은 선이 감흥이 없는 곡선으로 그려져 있다. 특히 푸른색과 붉은색의 달과 산의 색채는 김환기의 기존 작품에 나오는 색과 거리가 멀다. 다독이면서 칠해 가는 방법을 모르고 그린 것 같다. 서명도 치졸하다.

「산」 서명	
감정 대상작 ① 「무제」 서명	

「산월」, 캔버스에 유채,
45.2x53cm, 연도 미상

「산월」, 캔버스에 유채, 99x85cm,
1959

「영원의 노래」(부분), 캔버스에 유채,
162x129.5cm, 1957

감정 대상작 ②

1959년 작품 「산월」을 따라 그린 후, 1957년 작품 「영원의
노래」에 나오는 새를 달 안에 넣었다. 기준작의 달 속에는
산과 구름이 그려져 있는데, 감정 대상작은 달 속에 나는

새가 그려져 있다. 기준작을 어디에서도 찾을 수가 없었으
나, 1957년 작품 「영원의 노래」에서 한 부분을 따온 것으
로 볼 수 있다.

　달 주위에는, 달에 딱 붙여 색띠를 둘러놓았는데, 숨차
고 갑갑한 느낌이 든다. 색채는 물론 서명도 기준 서명에
서 볼 수 있는 호흡 없이, 단순히 나열해 놓았다.

달의 비교 (1)

「달 두 개」(부분), 캔버스에
유채, 130x193cm, 1961

「구름과 달」(부분), 캔버스에
유채, 193.5x129cm, 1953

「산월」(부분), 캔버스에 유채,
99x85cm, 1959

감정 대상작 「산월」, 달(부분),
캔버스에 유채, 42.2x53cm,
연도 미상

감정 대상작 ③

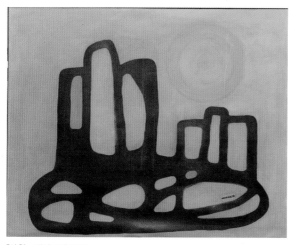

「산월」, 캔버스에 유채,
78.6x98.3cm, 1969

단순하게 칠한 푸른 바탕에 검은색으로 산의 형태를 그린 그림이다. 서명에 '69'라고 쓰여 있는데, 이것이야말로 위작임을 말해 주는 직접적인 증거다. 1969년이라면 이미 무르익은 점화로 들어간 시기로, 앞뒤가 전혀 맞지 않는다. 그림 안에 들어 있는 어눌한 서명은 위작의 확실한 근거가 된다. 주제와 그림 시기가 맞지 않는 예다.

서명 비교

「산」, 캔버스에 유채,
65x80cm, 1958

「산월」, 캔버스에 유채,
99x85cm, 1959

감정 대상작 ①
「무제」, 캔버스에 유채,
64.8x52.5cm, 연도 미상

감정 대상작 ②
「산월」, 캔버스에 유채,
45.2x53cm, 연도 미상

감정 대상작 ③
「산월」, 캔버스에 유채,
78.6x98.3cm, 1969

김환기

기준작

「창공을 날으는 새」, 캔버스에
유채, 80x61cm, 1958

이 시기의 작품은 달·구름·학 등 전통적인 주제를 형상화한 서정적인 반추상이다.

패턴화된 주제인 둥근 달과 푸른 하늘로 비상하는 새의 형태를 흰색으로 남기고 나머지 부분을 여러 겹으로 칠해 중후한 느낌을 더했다. 그림 상단에 수평으로, 은하수처럼 흐르는 푸른 띠의 색면에 작은 다색의 네모꼴이 부유하듯 떠 있는 것을 볼 수 있다. 마치 훗날 점화의 시작을 예고하는 듯하다.

감정 대상작

「새와 달」, 캔버스에 유채,
51.3x41cm, 연도 미상

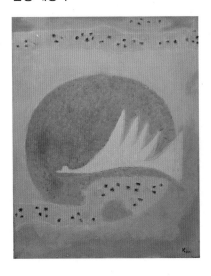

같은 주제의 그림으로는 1957년 작품 「산호섬을 나는 새」(81×60cm, 호암미술관 소장)가 있다.

이들 그림은 파리시대의 작품으로 서명이 'whanki 57', 'whanki 58'로 되어 있다. 여기 나온 소재들은 주로 이 시기에 그려졌다. 그런데 감정

대상작은 오른쪽 아래 'Kim'으로 되어 있다. 이와 비슷한 서명은 김환기가 1963년 이후 미국에서 그린 몇 점에 사용한 것이 있는데, 이 그림을 그린 시기와 서명이 맞지 않는다.

이와 비슷한 서명이 있는 기준작으로는 1966년 작품 「무제」가 있다. 여기서는 서명이 'kwi'로 리듬감이 있고 경쾌하다. 특히 'i'가 맨 마지막에 위치해 있는데, 감정 대상작은 'i'가 'k' 바로 옆에 있어 평범한 'Kim'으로 보인다.

「무제」(부분), 캔버스에 유채,
50.8x40.6cm, 1966

감정 대상작
「새와 달」(부분), 캔버스에 유채,
51.3x41cm, 연도 미상

김환기

8) 「달과 매화와 새」(1959) 위작

기준작

「달과 매화와 새」, 캔버스에 유채, 100x65cm, 1959

1959년 김환기는 파리에서 서울로 왔는데, 이후부터 1963년 뉴욕으로 가기 전까지는 작품이 더욱 정제된다. 이 시기의 작품은 푸른색을 주로 사용하는가 하면, 주제는 서정성이 가미된 단순한 형태로 요약되어 반추상화한다.

기준작 「달과 매화와 새」에서도 매화와 새들이 이전의 그림과 달리 단순하게 그려진 것을 볼 수 있다. 시원하게 위로 뻗어 있는 매화가지 뒤로 동산 위에 떠 있는 푸른 달과 고요한 가운데 나는 새를 배치한 작품이다. 특히 서명은 알파벳을 일정한 자간을 유지하며 정성스레 쓴 것을 볼 수 있다. 또 작품의 구성요소로, 그 자체로 하나의 조형언어로서 당당히 작품 속에 자리잡고 있다.

감정 대상작

감정 대상작은 40호 크기의 기준작을 4호 크기로 그렸다. 이 주제를 그린 시기의 김환기 작품은 대부분이 물감을 층층이 덧발라서 두꺼운 마티에르를 이루고, 또 색채도 푸른색을 주로 하고 있으나 감정 대상작은 이와 반대다. 색채부터 어둡고 탁하다. 채색에서도 물

「달과 매화와 새」, 캔버스에 유채,
33.1x24cm

감의 두께가 없다. 기준작의 선이 날렵하고 섬세한데 비해 감정 대상작은 선이 두껍고 거친 편이다. 기준작에 있는 요소는 모두 가져다 그렸음에도 조형이 조잡하다. 작은 차이가 명품을 만드는 법인데, 위작자는 그 차이에 귀를 기울이지 않았다. 왼쪽 하단의 서명도 어색하다.

서명 비교

「달과 매화와 새」, 캔버스에 유채, 100x65cm, 1959		
「월광」, 캔버스에 유채, 92x60cm, 1959		
감정 대상작 「달과 매화와 새」, 캔버스에 유채, 33.1x24cm		

김환기

기준작

「산과 달」, 캔버스에 유채,
162.2x97cm, 1961

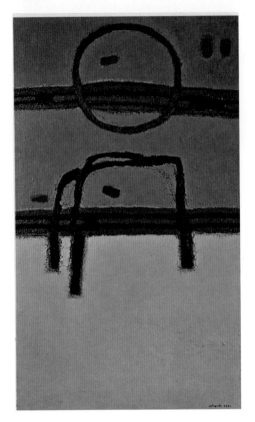

「산과 달」은 파리에서 돌아와 뉴욕 시절 이전의 과도기 그림으로, 관념적 추상으로 가는 과정에서 동양적 정서를 추상화하는 시기에 그렸다. 화면은 크게 이등분해서, 그 위에 둥근 선으로 그린 달과 역시나 단순하게 요약한 산을 얹었다. 반추상인 산과 달에는 가로로 선들이 겹쳐 있고, 적당한 위치마다 점을 찍어서 화폭에 변화와 활기를 주었다. 이 시기의 화면에 드문드문 찍힌 점은 훗날 뉴욕 시절에 나온 점화의 근간이 된다고 볼 수 있다.

「산과 달」 앞면 및 뒷면

감정 대상작은 김환기의 100호 크기의 1961년 작품 「산과 달」을 도 용해서 그린 것으로 추정된다. 김환기의 「산과 달」을 흉내는 냈으나 감정 대상작에 등장하는 색띠를 두른 둥근 달 주변에 탄력성과 유 려함이 없다. 또 검은 형태의 산은 굵은 철사 두 줄을 이어 놓은 것 같다.

김환기의 기준작과는 거리가 멀어 보인다. 흔히 위작에서 볼 수 있 는, 오래된 것처럼 보이게 때를 묻힌 캔버스에 푸른색을 바탕으로 달과 산을 그렸으나 불안정한 구도에 소재마저 엉성하게 배치해 놓 았다. 김환기 작품이 지닌, 특유의 균형감과 기품을 찾아볼 수 없다. 서명의 위치도 거슬린다.

달의 비교 (2)

「작품」, 캔버스에 유채,
47x47cm

「산월」(부분), 캔버스에 유채,
100x80cm, 1959

감정 대상작 「산과 달」(부분),
캔버스에 유채, 45.2x53cm,
연도 미상

김환기의 달은 달항아리를 닮은 듯 너그럽고 여유 있는 원형인 반면, 감정 대상작의 달은 형태가 굴렁쇠 같은 동그라미로 보인다.

산의 비교

「산과 달」, 캔버스에 유채,
162.2x97cm, 1961

감정 대상작 「산과 달」(부분)

산의 형태도 기준작 「산과 달」에 나타난, 동양화에서 볼 수 있는 기운생동이나 골법용필骨法用筆이 느껴지지 않는 일정한 굵기의 철사줄을 엇갈리게 구부려 놓은 것 같다.

2장 진품의 조건

장

1. 두 작품을 조합하여 만든 위작들

1) 「항아리와 매화」(1954)와 「여인과 매화와 항아리」(1956) 위작

기준작

「항아리와 매화」, 캔버스에 유채,
46x53cm, 1954

「여인과 매화와 항아리」, 캔버스에
유채, 61x41cm, 1956

기준작 「항아리와 매화」는 캔버스를 세로로 삼등분해서 달과 둥근 항아리를 상하로 배치하고, 매화가지와 꽃으로 단순한 구성에 활기를 불어넣으며 전체를 기하학적으로 연출한 그림이다. 삼등분한 면도 가운데는 색상을 달리하여 변화를 주었고, 위쪽의 달과 아래쪽의 항아리가 서로 대응하며 조형적인 효과를 높였다. 왼쪽 하단에 서명이 있다.

또 다른 기준작인 「여인과 매화와 항아리」는 소녀와 여인이 항아리를 어깨에 올리고 있거나 부둥켜안고 있는 작품이다. 여기에 매화꽃가지를 전경에 세워서 마치 매화나무 사이에 인물이 서 있는 것 같은 광경을 연출했다. 이들 중에서 중심은 눈·코·입의 묘사가 자세한 오른쪽 여인이다. 매화나무가 기하학적인 분위기를 조성하고 있다.

두 기준작 모두 색을 두텁게 겹쳐 칠해서 작품의 울림을 깊게 한다.

감정 대상작

「여인과 항아리」, 캔버스에 유채,
58x49.8cm

셈법에서 1+1=2이지만 위작에서는 1+1=1이 될 수도 있다. 위작자는 작품과 작품을 편집해서 또 하나의 작품을 만든다. 이 감정 대상작이 그 경우다. 김환기가 즐겨 그리던 항아리와 여인, 매화가 등장하는 두 기준작의 이미지를 조합하여 만든 위작이다.

감정 대상작은 우선 「항아리와 매화」의 화면 구성을 그대로 가져왔다. 전체를 삼등분한 뒤, 양쪽 공간에 달과 항아리를 배치하고 그 위에 매화가지와 꽃을 겹쳐서 세 공간을 연결했다. 여기까지는 기준작과 흡사한 구조다. 그런데 문제는 한가운데 공

간에 있던 항아리와 달을 지우고, 기준작인 「여인과 매화와 항아리」의 오른쪽 여인을 가져와서 배치했다는 점이다(자세히 보면, 분위기상 눈·코·입의 형태나 도자기 종류로 봐서 1950년대의 작품 「여인과 항아리」에서 오른쪽 중앙에 있는 여인을 떠올리게 한다). 배경의 색도 푸른 색조로 바꾸고, 여인의 머리에는 새까지 그려놓았다.

좀 더 자세히 살펴보면, 기준작의 여인은 목과 어깨, 팔과 손의 위치 등이 안정감을 주는 데 비해, 감정 대상작의 여인은 견고함이 떨어지는 어깨에서 팔의 각도와 긴 목, 어색한 손동작 등이 단단한 느낌을 주지 않고 부자연스럽다. 항아리 형태도 기준작에 미치지 못하게 너무 기계적이어서, 자연스러운 맛이 느껴지지 않는다. 마티에르도 인위적인 주름을 넣어 조악하게 처리했다.

서명 비교

「항아리와 매화」, 캔버스에 유채, 46x53cm, 1954		감정 대상작 「여인과 항아리」, 캔버스에 유채, 58x49.8cm	
「사슴」, 캔버스에 유채, 65x81cm, 1958			
「산과 달」, 캔버스에 유채, 65.1x53cm, 1958			

감정 대상작의 붉은색 서명은 굵기가 동일하고 군더더기가 없다. 이는 굵기에 변화가 있는 김환기의 기준 서명과 차이가 있다. 특히 'whanki' 중 'a'에서 모양의 차이가 두드러진다.

2) 「여인과 매화와 항아리」(1956)와 「달과 매화」(1961) 위작

기준작

「달과 매화」, 캔버스에 유채,
25x41cm, 1961

「여인과 매화와 항아리」, 캔버스에
유채, 61x41cm, 1956

+

기준작 「달과 매화」는 가로형 캔버스에 둥근 달과 수평으로 배치한 매화가지와 꽃의 조화가 담백한 작품이다. 특히 달과 매화꽃을 오른쪽으로 치우치게 구성하고, 왼쪽 공간을 비워서 여백 효과를 주었다. 어떻게 보면 균형을 깰 수도 있는 공간 운용이지만 김환기는 서명을 왼쪽에 둠으로써 조형적인 균형을 잡아준다. 서명이 신의 한 수다. 대가만이 할 수 있는 균형 감각으로 서명을 조형적 요소로 십분 활용했다.

감정 대상작

감정 대상작은 가로로 된 「달과 매화」를 세로로 그리고, 「여인과 매화와 항아리」를 조합했다. 채색이 기준작에서 보이는 청량감 없이, 전체적으로 설익은 듯한 느낌을 준다. 여인의 형태도 뻣뻣하고 인체의 균형이 맞지 않는다. 한 그림 속에 있는 매화가지와 여인이라는 두 주제가 어우러져 있지 않고 따로 논다. 서명은 여인의 치마 아래쪽에 있다.

김환기

기준작

「산월」, 캔버스에 유채, 92x61.5cm,
1963

「무제」, 종이에 유채, 57.8x31.8cm,
1970

김환기의 전형적인 점묘법은
색점을 찍고 네모 테두리를
그렸다.

기준작인 「산월」은 크게 상하단에 차이를 둔 화면에 상단에는 세 개의 원형과 그 위에 색상을 달리하는 네 줄의 선을 배치하고, 하단에는 추상적으로 요약한 달과 산 이미지를 선으로 그려두었다. 푸른색 계열의 색채로 상하단의 농도에 차이를 두어 분위기를 다채롭게 조성했다. 서명은 왼쪽 하단에 작게 배치했다.

또 다른 기준작인 「무제」는 상단의 1/3 지점에는 격자 모양으로 구획하여 칸칸이 몇 개의 색점을 번갈아 칠한, 일종의 점화다. 아래쪽의 2/3 공간에는 세로로 길게 선을 그어 푸른색과 검은색을 바코드 선처럼 촘촘히 조형했다. 오른쪽 하단 귀퉁이에 서명이 있다.

감정 대상작

감정 대상작의 출처는 미국이다. 소장자는 1950년경 한국에 주둔했던 키블러 대령Colonel Kibler으로, 1965년에 미국 필라델피아로 돌아갔다고 한다. 참고로, 1955년경 한국의 Y작가가 키블러 대령의 초상을 직접 그려주기도 했다고 한다. 감정 대상작인 「달과 점」은 뚜렷한 기준작이 없는 그림으로, 캔버스 뒷면에 전체적으로 흰 칠을 한 것은 무언가가 쓰여 있어 이것을 감추려고 한 것으로 보인다. 그리고 이 그림에서 보이는 둥근 원이나 아랫부분의 알록달록한 색점이 김환기의 기준작에서 보이는 점을 그리는 방법과 동떨어져 있다. 또한 달과 선이 있는 윗부분은 김환기의 1963년 작품인 「산월」을, 아랫부분은 1970년 작품인 「무제」의 점화 부분을 조합하고 합성하여 그린 것으로 보인다. 그리고 왼쪽 아래에 쓴 'whanki 70' 사인은 1970년대 김환기 그림의 주제가 대부분이 점화였기 때문에 이 그림과는 제작 연대도 맞지 않고, 'whanki 70'이라고 쓴 글자 역시 기준 서체와 다르다. 특히 'whanki'의 'h'와 'k'는 형태의 조형성이 떨어진다.

「달과 점」 앞면 및 뒷면

감정 대상작 점묘

감정 대상작은 검은 선으로 사각 테두리를 먼저 그리고 색점을 찍었다. 감정 대상작은 보기에는 비슷해 보이지만 김환기의 전형적인 점묘법을 그리는 순서가 다르다.

서명 비교

「무제」, 종이에 유채, 57.8x31.8cm, 1970		감정 대상작 「달과 점」	

김환기

「항아리와 시」(1954)

「항아리와 시」, 캔버스에 유채,
89.4x130.3cm, 1954

"저는 시방 꼭 텡 븨인 항아리 같기도 하고
또 텡 비인 들녘 같기도 하옵니다.
주여 한동안 더 모진 광풍을 제 안에
두시든지 날르는 몇 마리 나비를 두시든지
반쯤 물이 담긴 도가지와 같이 하시든지
뜻대로 하옵소서. 시방 제 속은 꼭
많은 꽃과 향기들이 담겼다가 비여진
항아리와 같습니다."[4]

[4] 서정주, 「기도(祈禱) 1」.

「무제」, 종이에 색연필과 펜,
30.5x22.9cm, 1970

"저렇게 많은 별 중에서
별 하나가 나를 내려다본다.
이렇게 많은 사람 중에서
그 별 하나를 쳐다본다.

밤이 깊을수록
별은 밝음 속에서 사라지고
나는 어둠 속에 사라진다.

이렇게 정다운
너 하나 나 하나는
어디서 무엇이 되어
다시 만나랴."[5]

　　1993년 환기미술관에서 나온 『김환기, 장정과 삽화』에 실린 「김환기 화백을 생각한다」에서 시인 조병화趙炳華, 1921~2003는 김환기는 문인 예술가들이 모인 곳에선 만인이 그의 친구였다며, 시인 서정주徐廷柱, 1915~2000나 김광섭, 소설가 김동리金東里, 1913~95나 황순원黃順元, 1915~2000 같은 문인의 시집과 소설집 표지화를 많이 그려주었다고 한다.
　　김환기는 시인들의 시를 그림에 넣기도 했다. 서정주의 「항아리와 시」도 그 가운데 하나로, 만개한 매화 꽃가지 뒤로 항아리와 날아다니는 여러 색의 반원이 있고, 오른쪽에 세로쓰기로 시를 배치했다. 또 만년의 대표작인 「어디서 무엇이 되어 다시 만나랴」(1970)는 김광섭의 시 「저녁에」 중 마지막 구를 제목으로 붙인 것이다.

5　　김광섭, 「저녁에」.

　　　　　　　　　　　　　　　　　　　　　　　　　　　　　　　김환기

2. 소장 경위와 출처로 본 진품감정

1) 「하늘」(1956~57)

—파리에서 딸에게 보낸 그림

「하늘」, 캔버스에 유채, 27x35cm, 1956~57

「하늘」 뒷면

캔버스 앞면에는 뾰족한 산 위로 둥근 달과 푸른 하늘을 나는 두 마리 새를 그리고, 가장자리에는 흰색과 회색 띠를 두르고 상단에 여러 가지 색점 띠를 그린 특이한 그림이다. 이때 이미 점이 화가의

마음속에서 싹트고 있던 것은 아닐까 싶다.

「하늘」은 소장 경위와 출처가 분명하다. 캔버스 뒷면에 김환기가 직접 붓으로 쓴 것으로 보이는, 5행으로 구성된 글귀가 있다.

"Le Ciel/ 56-57// 英淑 金子 貞寅에게/ 巴里에서 아버지 樹話/1958년 3월 27日"

이 글귀와 관련된 당시 김환기의 사정이 이렇다. 그는 1956년 2월 「달과 항아리」, 「여인과 항아리」 등 25점으로 서울 동화화랑에서 제5회 개인전인 〈도불전渡佛展〉(1956. 2. 3~8)을 개최한 후, 4월 파리로 건너간다.

그때 편지에 "보고 싶은 영숙에게"라며, 큰딸에게 "너희 삼형제를 행복하게 해주려는 내 노력과 나 자신이 훌륭한 예술가가 되는 길만이 천추의 한이던 어머님의 마음과 불효된 마음을 풀 수 있는 길이다"라고 적어 보냈다.

파리에 있는 사이에 어머니가 세상을 뜨자 비통해진 마음과 서울에 두고 온 딸들을 향한 애틋한 그리움을 편지에 담았다. 이 그림도 파리에 머물던 시기에 제작한 것으로, 아버지의 마음을 그려 보낸 것이다.

김환기가 다시 서울로 돌아온 것은 1959년 4월이었다.

2) 「겨울산」(1964)

― 소장 경위와 감정으로 밝힌 진품

「겨울산」, 캔버스에 유채,
73.5x115cm, 1964

「겨울산」 뒷면

2006년 8월 K옥션에 감정 의뢰된 작품으로, 감정연구소의 서양화감정위원회 감정위원 전원 일치로 진품 판정을 내렸다.

K옥션 측은 경매 진행 요건으로, 경매 전에 작품의 명확한 진위 문제를 전문기관에 의뢰하여 감정을 받는 것이다. 그런데 2006년 9월 17일자 『한국경제신문』에 「김환기 작품도 위작 시비」라는 기사가 실렸다.

어느 화랑 대표가 "1960년대의 뉴욕 초기 시절 작품은 둥근 곡선이 비교적 얇고 바탕 색깔 역시 다양하게 어우러져 있으며 색을 얹은 느낌처럼 파고드는 색감이 중복되어 특이한 조화미가 있어야 한다. 이 그림에서는 1960년대의 이러한 특징을 찾아보기 힘들다"라며 의혹을 제기했다.

이에 K옥션의 대표 김순응은 일부 화랑 대표가 악감정을 갖고 뜬소문을 퍼뜨리고 있다며 작가의 명예와 소장가의 피해가 예상되는 만큼 적극 대응해 나가겠다고 밝혔고, 우여곡절 끝에 이 작품은 2011년에 나온 『김환기』(마로니에북스) 도록 28쪽에 실린다.

소장 경위 및 출처

현재 「겨울산」을 소장 중인 모씨는 1980년경 김환기의 부인인 김향안한테 그림을 인수했다고 한다. 작품의 소장 경위 등을 좀 더 자세히 알고 싶었으나 사건화되고 나서는 이마저도 쉽지 않았다. 감정협회는 최초 감정 의뢰인인 K옥션을, 또 K옥션은 의뢰인의 신상을 보호하고 비밀유지를 해야 하는 입장이기 때문에 추적하기에 한계가 있었다.

제자 한용진의 확인서

공 광 긴, 겨울산, 73.5×150㎝(25호), 1964, 캔버스에 유채 부분도

서울대학교 미술대학을 졸업하고 뉴욕에서 조각가로 활동 중이며, 뉴욕 시절의 김환기 부부와 가까이 지낸 제자 한용진(1934~2019)의 확인서.

"잘 보고 갑니다./오랜만에 즐기고 갑니다./감사합니다./2006년 9월 16일 한용진."

한용진은 이 확인서와 함께, 「겨울산」을 김환기 화실에서 보았다고 기억한다.

감정에 참고가 되는 확인서

국립현대미술관과 환기미술관 관장을 역임한 평론가 오광수도 틀림없는 진품이라고 확인해 주었다. 한국 근대미술의 컬렉터로, 생전에 김환기 부부와 친밀하게 지내면서, 특히 김환기 작품에 탁월한 안목을 가진 정기용^{1932~}, 전 원화랑 대표도 진품임을 확인했다. K옥션 측에서는 환기미술관에서도 확인을 받았다고 한다.

1964년 11월, 김환기는 제7회 상파울로비엔날레에 출품작 3점을 비롯하여, 서울에서 가져온 작품(1959~63년)과 신작 등 약 30여 점으로 뉴욕에서 최초의 전시회(1964. 11. 12~27, 뉴욕 아시아하우스 화랑)를 열었다. 중첩된 유화에서 오는 미묘한 빛깔의 신비스러운 분위기와 구아슈가 주는 자연스러운 세계의 작품으로 호평을 받았다.

캔버스 뒷면을 보면, 연필로 쓴 'KIM WHANKI/ mountain in winter/ 1964/ new york'이 있고, 지지대에는 '01795'가 있다. 캔버스 앞면의 산과 달을 그린 물감이 오랜 시간이 지나면서, 물감과 캔버스 천이 수축하면서 당김 현상이 많이 나타났다.

「겨울산」

당김 현상이 나타난 「겨울산」
캔버스 뒷면

서명	Kim WHANKI
작품제목	mountain in winter
제작연도	1964
장소	new york

감정 의뢰작인 「겨울산」을 비교 참고할 수 있는 작품으로는 검은 윤곽선으로 산을 그린 1964년 작품 「MOUNTAINS」를 들 수 있다.

서명

기준작 「겨울산」, 캔버스에 유채, 73.5x115cm, 1964		
참고작품 「MOUNTAINS」, 캔버스에 유채, 64×48.5cm, 1964		

서명 'whanki 64'도 여러 기준작에서 완전히 일치함을 볼 수 있었다. 서명을 비롯한, 앞의 여러 상황을 종합하여 「겨울산」을 진품으로 판정했다.

3) 「아침에 대하여」(1971)

김환기는 이처럼 그림과 문학과 어우러진 삶을 살았다. 50호 크기의
이 그림에서 마치 원고지에 시를 쓰듯이 무수한 색점 사이로 글귀
"아침은 늘 무한으로 향한 허연 벽 간밤에 목을 추긴 내 젊음이 잠
시 펼쳐지던 마을 흐름을 따라 어제를 마시고 오늘이 담겨질 그릇
을 장만하는 살라먹힐 八月 아래(하략)"를 수평으로 나열한 후 여러
가지 색점을 먼저 찍은 후 푸른색 테두리를 두르고 점 사이의 빈칸
에 시를 써놓은 이색적인 작품이다.

　서명이 없는 이 그림은 1991년 출처와 소장 경위서를 첨부해 감정
의뢰를 해왔다. 감정위원회의 감정을 마친 후 마침 김향안이 서울에
체류 중이어서 진품 확인을 했다. 그 후 이 작품은 김환기 30주년
기념전(2004. 11. 23~2005. 2. 6) 도록 『사람은 가고 예술은 남는다』 115
쪽에 수록되었다.

소장 경위

작품 입수 경위서

作品 입수 경위.

1) 이 作品은 1972년 손영필 이경애 내외가 美國 코롬비아 大學 유학 시절에 뉴욕에 있던 김환기 화백의 아파트에서 김환기화백 내외분이 함께 있는 곳에서 구입했음.

2) 손영필은 서는 1990년 12월 까지 아메리칸 익스프레스 카드社 의 서울지점장으로 근무하면서 계속 존안이 보관 하고 있었으며 김환기 화백의 여러 많은자료들이 이 作品의 구입사실을 알고있음. (거론하다 사람들)

3) 손영필 씨는 고 손응성 화백과 6寸 으로서 손화백의 소개로서 1972년 김환기 선생 내외를 알게 되었음 당시 김환기 화백이 어려웠던 뉴욕 시절에 유학생 내외로서 다대한 도움을 드리고 저 作品을 구입하게 되었음.

위 사실은 손영필 이경애 씨 내외분으로 부터 직접 들은 사실 이오.
1991년 11월 14일
오선화 교수
정 상

한국 화랑협회
감정위 위원 허 희자

1972년 손영필과 이경애 내외가 미국 컬럼비아대학 유학 시절, 김환기의 아파트에서 김환기 부부에게 직접 작품을 구입했다. 손영필은 화가 손응성孫應星, 1916~79의 일가로, 손응성의 소개로 김환기를 알게 되었다고 한다. 작품은 당시 형편이 어려웠던 김환기에게 도움을 주고자 유학생 신분으로는 다소 버거웠지만 구입한다. 1990년까지 아메리카 익스프레스의 서울지점장으로 근무한 손영필은 이 작품을 계속 보관해왔고, 주변 사람들도 이 작품의 구입 사실을 알고 있다고 한다.

김환기

3 장

뉴욕 시절의
반추상과 점화

1. 뉴욕 시절의 반추상적인 그림

1) 「야상곡 II」(1963) 위작

「야상곡 II」, 캔버스에 유채,
109x68.5cm, 1963

기준작

김환기가 11년간 활동한 뉴욕 시절(1963~74년)에 속하는 작품으로, 제목을 소리와 관련된 것으로 지었다. 이미 소리와 관련한 작품으로 「론도」(1938), 「18-Ⅶ-65 밤의 소리」(1965), 「01-Ⅰ-66 봄의 소리」(1966) 등이 있는데, 이는 인간이 창조하거나 느낀 소리의 아름다움을 시각화한 것이다.

1963년 제7회 상파울로비엔날레에 「섬의 달밤」(1959), 「운월」, 「여름 달밤」(1969) 등 3점을 출품하여 회화 부분 명예상을 받고 뉴욕으로 향하게 된다.

뉴욕에 도착한 화가는 유화용 나이프를 사용하여 이전 작품과는 다른 작품을 시도해 본다. 왜냐하면 새로운 작품을 하고 싶은 마음과 자기 작품의 제작 속도가 너무 더디다는 점에서 방법을 궁리하다가 나이프 작업으로 대책을 강구한다. 하지만 몇 점만 나이프 작업을 시도했을 뿐 이내 그만둔다. 심지어 나이프로 완성한 작품도 다시 붓으로 고쳐 그린다.

「야상곡 II」은 김환기가 나이프로 시도한 몇 작품 중 한 점이다.

감정 대상작

「산월」, 목판에 유채, 21.4x20.1cm

감정 대상작은 50호 크기의 「야상곡 II」을 작은 화면에 기준작의 소재만을 따서 재구성하고 조합한 것으로, 김환기 그림에서 뿜어져 나오는 정서적인 감흥이 없는 그림이다. 선이나 형태의 미묘한 변화가 없어서 단조롭고, 효과적인 여백의 부재로 갑갑한 느낌을 준다.

특히 왼쪽 아래쪽의 서명은 지나치게 커서, 이 작품이 위작임을 증명해 준다 하겠다.

2) 「달과 새」(1963) 위작

기준작

「달과 새」, 캔버스에 유채,
42x141m, 1963

가로형 캔버스에 그린 기준작 「달과 새」는 분할된 면의 푸른 배경에
달과 날고 있는 학이 주제인 그림으로, 반추상화한 학은 김환기 그
림에 흔히 등장하는 주제 중 하나다. 세 마리의 학은 둥근 달을 중
심으로 왼쪽에 한 마리, 오른쪽에 두 마리를 배치하여 변화와 활력
을 주고 있다. 그리고 기준작은 밑의 색이 보이도록, 푸른색 물감을
섞지 않고 같은 계열의 푸른색을 다독이면서 겹쳐서 여러 번 채색
하여 맑고 미묘한 뉘앙스를 풍긴다. 서명은 왼쪽 하단에 있다.

감정 대상작

감정 대상작은 기준작 「달과 새」 중 오른쪽의 일부분인 달과 두 마
리 새를 베끼고 그 밑에 검은색 산을 더한 그림이다. 여기서 학 두
마리는 위쪽을 향해 상승하듯이 날고 있다. 그래서 기준작의 학들
이 수평으로 날 때 풍기는 정적인 아름다움이 사라졌다. 달과 새의
형태 또한 둔하다. 무엇보다도 채색 방법이 다르다. 물감을 여러 번
겹쳐 칠한 기준작에서 나오는 맑고 청명함과 달리, 한번에 두껍게
칠하여 텁텁하고 무거운 느낌을 준다.

「달과 날으는 새」 앞면 및 뒷면

왼쪽 하단의 서명을 보면, 기준 서명은 알파벳이 적당한 간격을 띄고 있으나, 감정 대상작의 서명은 이를 무시하고 있다. 또한 기준작의 서명은 조형감이 좋고 리듬감이 있는 데 비해, 감정 대상작의 사인은 딱딱한 모양새다. 특히 'a'의 형태가 기준작과 차이가 있고, 'k'의 오른쪽 획은 너무 크다.

서명 비교

「달과 새」, 캔버스에 유채, 42x141m, 1963		감정 대상작 「달과 날으는 새」
「무제」, 종이에 구아슈, 크기 미상, 1963		

김환기

2. 뉴욕 시절의 특이한 작품

1) 「무제」(1965) 위작

― 물감에 모래를 섞어 그린 그림

기준작

「무제」, 캔버스에 복합 매체,
117x85.5cm, 1965

김환기는 1965년에서 1966년경 캔버스에 모래를 섞은 물감 작업을 시도한다. 그런데 이런 작품이 이렇다 할 소개나 전시회에 출품된 적 없이, 1970년대 후반에 우리나라에 들어왔다. 이때 작품이 이질적이고 낯설어 이런저런 말이 적지 않았다. 그 후 다양한 경로를 통해 여러 점이 들어오고, 도록에도 실리면서 김환기의 또 다른 장르의 작품으로 자리매김되었다.

이런 스타일의 작품은 모래와 물감을 섞어 캔버스에 고착하는 기법으로, 주로 파스텔톤의 색채를 여러 가지 형태로 구성했다.

기준작 역시 크고 작은 도형의 조각이 공중에 부유하는 듯한데, 자세히 보면 일정한 질서를 따르고 있음을 볼 수 있다. 즉 캔버스의 상-중-하에 도형 조각을 배치하되, 집중과 확산으로 변화를 주면서 풍부한 율동을 낳고 있다.

감정 대상작

감정 대상작은 조형적으로 완벽을 기하는 김환기 의도를 따라가지 못한 것으로, 파편화된 형상의 크기가 비교적 일정하다. 기준작을 보면 도형의 크기가 굉장히 다채롭고 변화가 다양해서 작품이 아기자기한 울림을 준다. 여기에는 드넓은 공간 조성도 한몫한다. 이에 비해 감정 대상작의 도형은 크기가 비슷한 계열이어서 마치 다채로운 음률을 구사하지 못한 가수의 딱딱한 화음을 보는 것만 같다. 왼쪽에서 오른쪽으로 약간 들리게 쓴 서명 역시 기준 서체에서 벗어나 있다.

서명 비교

「무제」, 캔버스에 복합 매체 117x85.5cm, 1965	
감정 대상작 「무제」, 캔버스에 유채, 50.5x40.5cm	

김환기

2) 「무제」(1968) 위작

— 신문지에 그린 그림

기준작

「무제」, 신문지에 유채, 76x58cm, 1968

1966년경, 김환기는 미국의 한 화랑에서 사기를 당해 무척 어려운 시기를 보낸다. 캔버스를 살 돈이 없어서 매일 집으로 배달되는 『뉴욕 타임스』에 일기를 쓰듯이 작업한다. 점·선·면으로 구성된 그림에 신문지의 인쇄된 활자가 언뜻언뜻 비치는 작품으로, 김환기는 다림질해 놓은 듯 매끄러운 신문지에 유채물감으로 그려서 생기는 효과를 흥미 있게 연출한 듯하다.

기준작 「무제」는 전체적으로 삼등분하여 하나의 작품을 이룬 것으로, 짙은 청색의 상하단에는 수평으로 네모의 색점을 띠처럼 배

열하고, 화면 중심의 푸른 공간에 달을 배치하여, 그 둘레에 둥근
형태의 빨강색, 초록색, 푸른색의 띠를 둘러놓았다.

감정 대상작

기준작을 캔버스에 그렸다. 노란 달의 형태와 그 주위를 감싼 여러
색의 긴 띠도 김환기의 기준작에서 볼 수 있는 단아한 아름다움이
없다. 색점을 그리는 방법도 기준작과 다르다.

3. 뉴욕 시절의 십자구도

「04-VI-69 #65」(1969) 위작

「04-VI-69 #65」, 코튼에 유채,
178x127cm, 1969

「무제」, 캔버스에 유채,
31.8x40.6cm

기준작

1969년에 주로 나오는 이 그림은 화면을 십자十字로 나누고, 십자를 중심으로 동심원 같은 둥근 원을 서로 약간씩 어긋나게 배치했다. 직선과 곡선을 활용하되, 이를 동양화의 번짐 기법인 선염渲染과 색상을 가미하여 일견 단조로운 구성을 생동감 있게 만들었다. 언뜻 바람개비 같기도 하고 하늘에서 내려다본 교차로를 형상화한 것 같기도 하다. 특히 중심성을 강조한 기준작은 빨강, 노랑, 파랑 등 주로 원색을 사용하여, 네 부분으로 넓게 처리한 공간과 조화를 이루며 동적인 분위기를 조형한다.

감정 대상작 ①

감정 대상작 ①의 바람개비의 형상과 점 등 뚜렷이 비교할 만한 그림을 찾지 못했으나 선풍기 팬 같은 형상으로 봐서 「04-VI-69 #65」를 기준작으로 삼았다. 참고로, 모든 감정 대상작이 기준작이 되는 그림을 베끼거나 참조하는 것이 아니라 이 경우처럼 변용 내지는 창작까지 하는 예가 있다. 감정 대상작을 살펴보면, 오른쪽에 바람개비 형상을 배치하고, 왼쪽에는 사각형과 삼각형의 도형과 색점을 배치했다. 구도가 불안정하고 구성이 엉성하다. 김환기 그림을 만들기 위해 억지로 갖다 붙인 느낌

을 준다. 게다가 탁한 색채는 김환기의 명징한 색채와도 거리가 멀다.

이 시기에 김환기의 작품은 대부분 대작이지만 감정 대상작은 10호 안팎의 크기다. 또 대부분의 감정 대상작은 시간이 많이 흐른 것처럼 때를 묻힌 것을 볼 수 있다. 그런데 김환기는 생전에 이미 잘 알려진 작가여서 작품의 유통과정이 투명하고, 유족의 알뜰한 관리로 보존상태가 비교적 좋은 편이다.

기준작 「04-VI-69 #65」는 화면 안에 서명이 없는데, 여기에는 그럴 만한 이유가 있다. 이는 서명이 작품에 방해가 될 수도 있기 때문에, 작가가 의도적으로 피했음을 알 수 있다. 하지만 감정 대상작 ①은 오른쪽에 서명 'whanki'이 있다.

감정 대상작 ②

「십자구도」, 종이에 구아슈.
35x24cm

서명

십자구도에 짜임새가 없고 선에서도 자신감이 보이지 않는다. 구성이 도안처럼 기계적이다. 선염의 효과가 없어서 이미지가 부동자세를 취한 것만 같고, 깊은맛이 우러나지 않는다. 기준작과 달리 여백의 효과보다는 중심의 이미지가 더 부각되었다. 그래서 이미지와 여백이 적절하게 어우러지면서 풍기는 울림이 없다. 색채도 김환기 그림에서 볼 수 있는 것과 달리 탁하다.

4호 크기의 감정 대상작 ②는 오른쪽 하단에 연필로 서명 'whanki'를 넣었다.

4. 뉴욕 시절의 점화

"점으로만 화면을 가득 채우는 작업은 1970년에 완전히 자리 잡게 된다. 전면 점화를 시작한 초기에는 흑색의 단색점을 유색조로 둘러싸거나 다색의 점을 주로 흑색조의 단색으로 둘러쌌으며, 점의 크기도 큰 편이었고 비교적 성글게 배치되었다. 그러다 차츰 점의 크기가 작아지고 배치도 조밀해지며 단색조 화면으로 되어갔다. (중략) 점화의 작업 과정을 보면 "화면 전체에 점을 주욱 찍고 그 점 하나하나를 한 번, 두 번, 세 번 둘러싸 가는 동안에 빛깔이 중첩되고 번져간다"라고 김향안 여사는 설명했다. 깊이를 알 수 없는 푸른색, 점의 대소, 배치의 소밀, 색채의 농담, 번짐의 차이로 해서 무엇인지 부유하는 듯한, 인간의 지혜로는 헤아릴 수 없는 막연한 신비로움, 무한한 공간감을 느끼게 한다."[6]

1) 「무제」(1969) 위작

기준작

크고 작은 붉은 점과 푸른 점을 가로로 자유롭게 찍은 다음 푸른색으로 점을 둘러싼 작품이다. 배경이 어둡다. 김환기는 무심한 듯 투명한 물감으로, 물감이 번지는 점을 한 점 한 점을 찍은 뒤 점의 가장자리를 둘러싸기를 무수히 반복하며 그림을 완성한다. 마치 명멸하는 듯한 점의 합창이 잔잔한 울림을 선사한다.

「무제」, 캔버스에 유채, 90x59cm, 1969

「무제」, 캔버스에 유채,
181.2x121.7cm, 1972

감정 대상작

푸른색 바탕에 일정한 간격으로, 검은색을 가로세로로 그은 후 남은 작은 네모 칸에 불규칙하게 붉은 점과 푸른 점, 노란 점을 찍어 넣은 그림이다. 그런데 이 그림에서 김환기가 점을 찍을 때의 순서를 전혀 모르고 점을 찍었다는 점이다. 순서나 과정에 대한 고려 없이 단순히 점이 찍힌 점화를 보고 그린 것이다.

서명 역시 1970년대 초반의 기준 서명과 다르다.

서명 비교

「02-II-7」, 종이에 구아슈, 57x43cm, 1970		감정 대상작 「무제」, 캔버스에 유채, 181.2x121.7cm	
「7-III-71」, 종이에 유채, 92x62cm, 1971			

권행가 · 정인숙, 「작품세계」, 『한국의 미술가 김환기』, 삼성문화재단, 1997, 135쪽.

2) 「20-IV-70 #167」(1970) 위작

기준작

「20-IV-70 #167」, 코튼에 유채,
211x147.5cm, 1970

기준작 「20-IV-70 #167」는 푸른색 계열로 채색하되, 화폭의 가장자리로는 액자처럼 두껍게 테두리를 둘러서 진한 푸른색으로 칠하고, 그 안쪽은 연푸른색으로 조성했다. 이렇게 해서 화폭은 바깥 면과 안쪽 면으로 나뉜다. 여기서 안쪽 면의 하단에는 빨강, 노랑, 초록의 색점을 옹기종기 모아두었고, 바깥 면의 상단에는 수평으로 색점을 찍어서 안쪽 면과 더불어 무한한 공간감을 느끼게 한다. 특히 안쪽 면에 고요한 여백의 효과가 백미다.

김환기는 자신이 표현하는 한국의 푸른 빛깔은 서양의 블루와는 다르다고 언급하곤 했다. 자연의 원형인 달과 생명의 상징인 새와 사슴 등으로 구성된 화면에는 만물이 생성하는 기운이자 생명력의 상징으로 청색조의 빛깔을 애용했다.

김환기는 푸른색으로 무엇을 상징하려 했을까? 그는 한 프랑스 방송국과 가진 인터뷰에서 "한국의 하늘과 동해바다는 푸르고 맑으며 이러한 나라에 사는 한국 사람들은 깨끗하고 단순한 것을 좋아한다"[7]라고 말했다. 아마도 그에게 푸른색은 우리나라와 한국인들의 심성, 나아가 작가의 마음을 상징하는 것 같다.

「무제」, 캔버스에 유채,
25.5x17.8cm

감정 대상작은 기준작 「20-IV-70 #167」을 모방한 만큼 기본적인 형식이 동일하다. 다만 기준작이 상당히 큰 작품임에 비해 감정 대상작은 상당히 작다는 점이다. 상단에 찍은 빨강, 노랑, 초록, 파랑의 색점이 무질서한 편이고, 안쪽 면의 하단에는 기준작에도 없는 서명 'whanki'를 볼 수 있다. 조형적으로 보면, 방해되는 서명을, 그것도 안쪽에 표가 나게 찍은 셈이다. 그런데 이 시기의 추상작품에, 앞면에 서명한 경우는 거의 찾아볼 수 없다.

7 김영나, 「동양적 서정을 탐구한 화가 김환기」, 『한국의 미술가-김환기』, 삼성문화재단, 1997, 40쪽.

김환기

3) 「16-Ⅳ-70 #166 어디서 무엇이 되어 다시 만나랴」(1970) 위작

기준작

점으로 화면을 채운 점화의 시작을 알린 「16-Ⅳ-70 #166 어디서
무엇이 되어 다시 만나랴」는 김환기 점화의 대명사 같은 작품이다.

제목 '어디서 무엇이 되어 다시 만나랴'는 시인 김광섭의 시 「저녁
에」의 마지막 구절을 딴 것으로, 조국을 떠난 지 7년 후에 그렸다.
이 작품이 대상을 수상하며 전시되었을 때, 김환기의 이전 그림에
익숙하던 사람들에게 충격을 주었다.

김환기는 화면 가득히 물감이 스며들게끔 묽게 점을 찍어서, 조밀
한 점과 물감의 번짐으로 신비하면서도 무한한 울림을 주는 공간감

을 표현했다. 점화는 그리는 과정 자체가 고행苦行이자 수행修行의 과정이다. 화면 전체에 점을 찍고, 그 점 하나하나를 한 번 두 번 세 번 둘러서 찍어가는 과정을 거치면서 빛깔이 중첩되고 번져 가는 효과를 내는 것이다.

감정 대상작

「점」, 면천에 유채, 145.5x112.1cm

「점」, 뒷면

감정 대상작 「점」은 「16-Ⅳ-70 #166 어디서 무엇이 되어 다시 만나랴」를 따라 그린 것으로, 구상이나 반추상에서 추상으로 대중의 관심이 확대되자 추상화 위작이 나오기 시작하는데, 이 그림도 이런 흐름에 편승한 것으로 보인다.

감정 대상작은 2006년 감정평가원에서 위작 판정을 내린 그림이

다. 이유는 김환기가 주로 사용한 캔버스가 아니었고, 감정 대상작의 캔버스 뒷면에는 '金煥基'가 쓰여 있었기 때문이다. 김환기는 캔버스 뒷면에 언제 제작한, 몇 번째 그림인지, 또 장소를 로마자와 아라비아숫자 등을 조합해서 써두는데, 이름을 적었다는 것은 그의 작품이 아님을 증언하는 것이다. 기준작의 뒷부분을 확인하지는 못했지만 아마도 '16-IV-70 #166 NEW YORK'이라고 적혀 있지 않을까 한다.

그런데 이 위작은 당시 또 다른 점화 위작이 유통될 때 감정 의뢰가 들어온 것이었다. 2006년 화랑협회에서 감정 업무를 할 때였는데, 이 감정 대상작과 비슷한 크기(145×113cm)의 붉은색 점화를 화랑협회가 진품 판정을 내려서 그림과 진품감정서가 함께 돌아다닌

다는 것이었다.

화랑협회에서 진품이 나오자 위작범이 같은 시기에 또 다른 감정 기구인 감정평가원에 이 감정 대상작을 감정 의뢰해서 감정위원을 떠본 것이다. 만약 그때 감정평가원에서 이 위작을 진품으로 판정했다면, 더 많은 위작이 유통되었을 수도 있다. 나는 당시 화랑협회 감정위원장이던 J대표에게 이러한 사실을 전했고, 화랑협회 측은 즉각 사실 확인에 들어가 적극적인 수습에 나섰다. 덕분에 위작범의 작전은 한때의 해프닝으로 끝나고 말았다.

기준작에서는 일정한 리듬감을 가지고 규칙적으로 점을 찍은 후 네모 테두리를 두른 질서 있는 점의 묘사가 돋보이지만, 감정 대상작은 점을 불규칙하게 찍어서 산만한 느낌을 준다.

큰 화면에 무심하게 찍은 듯 보이는 점들도 실은 숙련된 솜씨의 결실이어서, 모양은 흉내 낼 수 있을지언정 붓질을 컨트롤하는 정신적인 바탕은 위작자가 감히 흉내 낼 수 없는 법이다. 붓을 움직이는 것은 손끝의 붓이 아니라 정신 작용에 따른 붓질인 것이다.

김환기의 뉴욕 시절의 그림은 대부분 뒷면에 언제 몇 번째 그렸는지 써놓았고, 대부분의 대작이 이미 여러 책자에 소개가 되어 있을뿐더러 환기미술관에 아카이브가 잘 구축되어 확인이 가능하다. 그런 까닭에 김환기의 그림은 위작의 위험에서 비교적 안전하다 하겠다.

4) 「05-IV-71 #200」(1971)과 「05-VI-74 #335」(1974) 위작

기준작

「05-IV-71 #200」(부분), 캔버스에
유채, 100×100cm, 1971

「05-VI-74 #335」, 코튼에 유채,
121.9×86.4cm, 1974

동심원을 중심으로 둥글게 찍은 점이 곡선을 이어가면서 화폭을 꽉 채우고 있어 큰 울림과 융합된 조화를 느낄 수 있는 작품이다. 2019년 11월 23일 경매에서 131억 8,750만 원에 낙찰된 한국 미술품 경매가 최고 기록을 세운 「우주」로, 두 점의 독립된 작품으로 구성되어 있다(예시는 작품의 왼쪽 부분이다).

어두운 흑색 바탕에 수직 수평선만 밝은색의 선으로 남기고, 나머지 전체 화면을 번지는 점을 찍어 구성한 고즈넉한 분위기의 마지막 작품이다. 요즘 우리 현대미술의 단색화가 국제적으로 인정받고 있는데, 그 선두에는 단색화의 디딤돌이 된 김환기가 있었다.

「무제」, 종이에 구아슈,
90.2x60cm, 연도 미상

서명

앞의 두 기준작을 합성한 것으로, 김환기의 시그니처인 네모 점을
기발하게도 동글동글한 점으로 구성한 희한한 위작이다. 서명도 어
색하다.

기준작

「05-VI-74 #335」, 코튼에 유채,
121.9x86.4cm, 1974

「07-VI-74 #337」, 코튼에 유채,
86x122cm, 1974

기준작 「05-VI-74 #335」은 차분히 가라앉은, 어두운 청회색조 점이 조밀한 가운데 화폭에 작은 원으로 포인트를 준 직선을 배치하여 형식적인 변화를 주었다. 요철이 있는 선도 하나는 'ㄱ'자 형으로 꺾여 있고, 나머지 세 선은 작은 원형을 달고 있다. 이 선들의 간격과 원형의 위치가 작품에 조형적인 쾌감을 선사한다. 또 선과 작은 원에는 점을 찍지 않음으로써 자연스럽게 생긴 것처럼 연출하고, 수묵화에서처럼 번짐의 효과를 주어서 고즈넉한 느낌을 고조시킨다.

기준작은 1974년에 작고한 김환기의 만년작으로, 종전의 화사한 원색조의 점화 작품에 비하면 더없이 우울한 인상을 준다. 그는 죽음을 예감한 사람처럼 6월 16일자 일기에, "새벽부터 비가 왔나 보

다. 죽을 날이 가까이 왔는데 무슨 생각을 해야 되나. 꿈은 무한하고 세월은 모자라다"라고 썼다. 김환기는 자기 생이 다한 것을 알았던 것일까. 이 그림에 그의 모든 이야기가 응축되어 있는 것만 같다.

김환기는 1974년 7월 25일, 61년의 생을 마감한다. "나는 누구인가, 어디서 왔으며 어디로 향해 가고 있는가?"라며, 자신의 예술에서 일관되게 견지한 질문에 답하듯이 수많은 점을 찍으며, 한 점의 별이 되어 예술의 밤하늘에 아스라이 빛나고 있다.

감정 대상작

「무제」, 캔버스에 유채,
17.7x25.6cm

감정 대상작은 김환기 점화의 점과 선을 제대로 해석하지 못한 그림으로, 기준작인 「05-VI-74 #335」과 「07-VI-74 #337」을 조합해서 그렸다. 기준작은 점을 찍고 테두리를 둘러가는 과정으로 그렸는데, 감정 대상작은 세로 선을 그려놓고 그 안에 점을 찍어나갔다. 티스푼 같은 봉 세 개를 높낮이를 다르게 배치했는데, 그것이 이런 점화의 고요한 분위기를 흔들고 있다. 게다가 선 사이의 폭도 일정하여 그림에 울림이 없다.

김환기의 점화 작업 과정

김환기는 캔버스를 제작할 때, 직접 주제에 적합한 스케일로 면보를 자르고 나무틀을 만들어 사용했다. 가로 2미터, 세로 3미터의 그림을 완성하는 데에는 대략 4주일 정도의 시간이 걸렸다고 한다. 그리고 주문한 나무틀이 마음에 들지 않으면 손수 틀을 짰고, 여기에 캔버스 천 대신에 광목을 씌워서 아교칠을 한다. 이어서 한 점의 작품 완성에 필요한 만큼의 색을 터펜타인에 풀어서 빛깔을 만들어 유리병에 담아둔다. 그런 다음, 화포에 점을 찍기 시작한다. 작업은 이러한 과정으로 진행되는데, 대작은 1년에 평균 10여 점 정도 제작한다.[8]

8 『한국의 미술가-김환기』, 삼성문화재단, 1997, 188쪽 재정리.

4장

장

위작의 근거

1. 드로잉 감정

1)『문예』표지화(1950) 위작

기준작

『문예』(1950. 3) 표지화, 1950

김환기는 수많은 유화 작품을 제작했지만 그 못지않게 약 3,000여 점의 드로잉을 남겼다. 드로잉은 김환기에게는 정신의 혈관을 타고 흐르는 조형적인 혈액 같은 것으로, 김환기 그림의 근간이면서 그 자체로 완성품이다.

김환기는 1948년부터 1972년에 걸쳐 잡지와 단행본 표

지화를 그렸다. 표지화 초기는 일본 유학 시절부터 실험하던 비구상의 추상 경향으로부터 우리의 전통적인 미를 찾아 구상적인 경향으로 선회하던 때였다. 기준작인 『문예』 표지화도 이런 시기의 드로잉이다. 항아리와, 그것을 어깨에 인 여인은 김환기의 유화 작품에서도 볼 수 있는 캐릭터다. 여기서는 선으로 그리고, 채색을 가미했다. 담백하다.

「백자」, 우편엽서에 구아슈, 1호, 1950년대

감정 대상작 ①

감정 대상작 「백자」는 2001년 수원미술전시관(현 수원시립만석전시관)에서 열린 〈한국 근대 서양화 미공개 작품 초대전〉(12. 23~31)에 전시된 작품이다. 일본 엽서 뒷면에 그린 김환기 채색 드로잉으로, 모란이 그려진 푸른 항아리와 붉은 매화꽃 가지를 그렸다. 감정 대상작이 김환기가 즐겨 다루던 소재를 그리기는 했으나 생동감이 느껴지지 않는 선과 거친 채색은 김환기 스타일이 아니다. 조선의 항아리를 사랑했던 만큼 김환기는 간단한 스케치로도 충분히 항아리의 아름다움을 표현하곤 했는데, 감정 대상작에서는 도자기와 매화의 선이 조잡하다.

감정 대상작 ②

「정물」, 종이에 잉크, 11.8x18.5cm

이 두 개의 항아리는 단숨에 그리는 김환기의 필선과 달리 머뭇거리며 그은 선으로, 기준작의 선과 비교해 보면 감정 대상작이 같은 화가의 드로잉 방식이 아님을 단번에 알 수 있다. 항아리 표면에 그린 새와 꽃도 김환기의 조형미와는 거리가 멀다.

감정 대상작 ③

「달과 항아리」, 종이에 채색, 25x18.5cm, 1963

구름과 달, 항아리가 있는 채색 드로잉으로, 주제만 따랐을 뿐 김환기의 유려한 선이나 품위가 없고 구성력도 엉성하다. 더욱이 그림 오른쪽 윗부분에 서명한 'whanki 1963'의 위치는 김환기의 그림에서는 볼 수 없는 애매한 위치다.

2) 「무제」(1964) 위작

기준작

「무제」, 종이에 구아슈, 13.5x21cm,
1964

이 구아슈 작품은 뉴욕에 머물기 시작한 김환기가 1963년 1월부터 3월까지 고향 산천을 그리워하며 산·새·구름·달 등 자연의 이미지를 담은 스케치북에 실린 그림이다. 그때 김환기는 '향안에게 수화'라는 제목으로, 그림이 담긴 스케치북 두 권을 아내 김향안에게 주는데, 이 기준작은 스케치북 제1권에 있던 그림이다. 1963년 늦가을 뉴욕에 도착한 김환기는 1963~64년에도 구상성이 강한 작품을, 1964~65년경에는 완전한 추상의 구아슈 작품을 남긴다.

감정 대상작

「충무항」, 종이에 채색, 13x17cm,
1961

감정 대상작은 상단의 문구처럼 "바람, 산, 물 등 아름다운 충무항"을 그린 것이라고 한다. 왼쪽 하단에 'whanki 61.'이라는 서명과 함께 두 개의 달 안에 산과 주제를 수채물감으로 채색한 드로잉이다. 1961년은 김환기가 서울에 있던 시기로, 이런 그림을 그리던 때와 시기가 맞지 않는다. 특히 이 주제의 그림들은 대부분 구아슈로 그려져 있으나 감정 대상작은 수채물감으로 그렸다. 서명에서도 'whan'의 'h' 자가 주변 알파벳과 크기가 같아졌다. 현재 이 그림은 감정평가원에서 국립현대미술관에 기증한 위작 목록에 포함되어 있다.

2. 위작의 마음을 읽는 감정인

진품에서 위품으로 추락한 「봄소녀」(1948) 위작사건

「봄소녀」, 하드보드에 유채,
43x26.3cm, 1948

1990년 미술품에 대한 투기가 성행한다는 정보를 입수한 검찰이 인사동 일대의 화랑과 감정기관에 대해 내사를 벌였다. 위작품과 모조품 중심으로 추적하던 검찰은 위조 조직을 파헤쳐서 위작범을 검거한다. 그 결과, 이들 위작 조직의 위작범으로 L과 K, 판매책으로 K와 S가 저작권 위반과 사기혐의로 구속되었다.

김환기

나는 위작 전문가와 뛰는 감정 전문가

이 사건은 1987년에 저작권법이 시행된 후, 위작·모작 사례가 적발·구속된 첫 번째 경우였다. 이전까지는 다른 작가의 작품을 모작해도 모조품임을 알리면 법에 위반되지 않았다. 검찰 조사에서 이 조직적인 위작범은 1987년부터 1989년 말까지 유명 작가의 작품을 200여 점이나 위작하여 15억 원어치를 팔았다고 진술했다. 여기에는 겸재謙齋 정선鄭敾, 1676~1759의 신선도神仙圖, 도천陶泉 도상봉都相鳳, 1902~77, 장욱진張旭鎭, 1917~90, 천경자千鏡子, 1924~2015, 박수근의 수채화, 남관南寬, 1911~90의 추상, 김환기 등의 작품 위작도 포함되어 있었다. 그리고 L이 위조한 추사秋史 김정희金正喜, 1786~1856의 낙관 15개를 포함한 위조 낙관 112개와 유명화가의 서명첩署名帖 등을 검찰이 증거물로 압수했다.

이들 위작단은 검찰 조사에서 유명 작가의 그림을 모사, 복사, 또는 복제한 종전의 수법과 달리 화가의 그림첩(화집), 서명첩 등을 입수·연구하여 정교한 수법으로 위작을 제작해 감쪽같이 속였다. 또 원작을 찍은 슬라이드를 이용해서 모작한 후에 화가의 서명을 하고, 골동품상에서 구입한 액자 등을 이용하거나 표구를 해서 진품인 것으로 가장했다. 따라서 훈련된 감정전문가라도 쉽게 알아채기 어려웠다고 한다.

「봄소녀」는 1990년 7월 화랑감정협회에서 진품 판정을 내린 지 7개월 후인 1991년 2월에 있었던 수사 진행 과정에서 이들 중 위작범 L이 그린 위작으로 밝혀졌다. L은 후암동 오피스텔에 화실을 차려놓고 전문적으로 위작을 그리기 시작했는데, 「봄소녀」는 당시에 위조한 것으로 김환기 화집에 실린 여인상을 보고 그린 후 서명을 위조해 판매책에 넘겼다고 한다.

「봄소녀」는 오른쪽 가슴을 노출한 소녀가 둥근 백자항아리를 들고 있는 그림이다. 백자항아리에서는 꽃봉오리를 맺은 매화나무 가지가 뻗어 나와 있고, 소녀의 머리 뒤에는 보름달이 떠 있다. 감쪽같다. 위작범 L은 김환기의 작품에 자주 등장하는 백자항아리, 여인, 달, 매화 등을 모자이크 수법으로 완벽하게 짜맞춰 그렸고, 마침내 진품 판정까지 받아냈다.

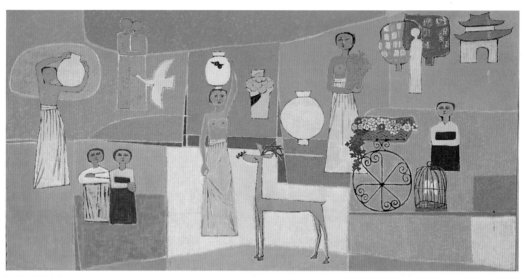

「여인과 항아리」, 캔버스에 유채,
281.5×567cm, 1950년대

위작범이 「봄소녀」를 위작할 때,
도상을 참고했을 것으로 추정되는
김환기 여인상 작품

〈김환기 25주기 추모전 백자송白磁頌〉(1999. 5. 4~7. 4)에 출품된 이 작품은 2021년 4월 이건희가 국립현대미술관에 기증했다.

위작 「봄소녀」

「여인과 항아리」(부분)

김환기

위작 「봄소녀」는 수사과정에서 처음에는 2,000만 원에 거래되었다가 여러 단계를 거치면서, 화랑협회의 진품감정서와 함께 대구의 모 수집가에게 1억 2,000만 원에 판매되었다는 사실이 밝혀졌다. 그 동안 많은 위작이 있었지만 위작자에 대해서는 거의 밝혀지지 않고 오리무중으로 묻혀버린 것이 대다수였다. 그런데 「봄소녀」는 위작범의 정체가 확실히 드러난 예다.

당시 이 사건을 담당했던 김성준 검사는 L에 대해, "구속된 L씨는 아까울 정도로 재주가 뛰어났다. 그러나 그러한 뛰어난 재주가 사회에서 인정받지 못해서 범죄의 길로 들어선 것 같다"[9]라고 했다.

위작 재감정과 감정에 대한 경각심

1990년 2월 2일, 검찰이 위작범을 구속한 후 다음 날부터 『조선일보』와 『한국일보』에 "유명화가 그림 대량 유통"으로 기사가 나기 시작하여, 화랑협회 서양화 감정위원이 검찰 조사를 받게 되었다.

이 사건으로 당시 화랑협회 회장 김창실1935~2011과 허성 국장을 비롯하여, 감정위원들이 줄줄이 서울지검 특수 2부로 불려가 조사를 받는 초유의 사태가 벌어졌다. 미술품 감정에 대한 사회적 인식도 별로 없었을 때였다. 감정 과정이 투명했느냐에 대한 검찰의 조사는 결국 감정인이 고의성이 없었다는 점에서 일단락되었다. 하지만 이 일은 감정인에게 자존감에 상처를 입히고 자괴감조차 들게 한 잊지 못할 사건이었다.

9 『중앙일보』(1991. 2. 3).

이때 감정위원들은 「봄소녀」의 감정이 오판임을 인정하게 되었고, 1991년 4월 30일 검찰 측의 재감정 요구(신청인 서울지검 특수 2부)에 응해 화랑협회 사무실에서 감정하여 위품 결론을 내렸다. 이때 재감정에 참여했던 감정인들은 하나같이 「봄소녀」가 확실한 위작인데 그때에는 왜 진품이라고 착각했을까 하며 혼란스러워했다. 아주 드문 경우지만, 고의성 없이 큰 실수를 한 것이다. 당시에는 감정할 때, 비교할 만한 데이터가 없었다. 감정인들의 자료 부족이 오판의 한 이유라 할 수 있다. 옛말에 열 사람이 지킨다고 해도 한 명의 도둑을 못 잡는다고 했듯이, 전문적인 위조 수법과 치밀하게 계획된 위조 조직 앞에는 감정전문가도 속수무책일 때가 있다.

「봄소녀」는 화랑협회가 최초 진품으로 판정한 감정이 오판임을 뒤늦게 깨닫고 추후 재감정을 통해 위작으로 인정한 사례이자 신중하지 못한 감정이 빚은 실수를 여실히 드러낸 사례다. 결과적으로 진위가 뒤바뀐 이 사건은 감정인에게도 미술품 감정에 대한 경각심을 일깨워주었다.

한편 화랑협회 측은 감정을 시행한 화랑협회의 진품 감정을 믿고 고객에게 거래했던 대구 J화랑 J씨에 대한 책임에서 자유로울 수가 없었다. 감정기구의 잘못된 감정으로 인한 한 개인의 피해는 실로 컸다. 금전적인 손해는 물론 실추된 명예는 그 무엇으로도 보상받을 수 없었기 때문이다. 이에 화랑협회는 이 건에 대해 이사회를 열고, 최종 피해자이면서 감정을 의뢰한 J씨를 찾아가 사과와 위로금을 전했다.

이 사건을 계기로 감정에 임했던 감정인들은 추후에 일어날 수 있는 일에 대해서도 무한 책임을 느끼게 되었다.

안목감정에서 축적된 자료를 활용한 감정으로

지금은 작가에 대해서는 인터넷 정보나 화집, 전시회 등 다양한 루트를 통해 정보를 습득할 수 있고, 장욱진·박수근·이중섭 같은 유명 작가의 경우에는 카탈로그 레조네나 미술관을 통해서 직접적인 관련 정보를 접할 수 있다. 따라서 작품 감정에서도 다양하게 축적된 데이터를 감정 자료로 적극 이용할 수 있다. 하지만 당시만 해도 해당 자료가 거의 없어 감정인의 안목감정에 의존할 수밖에 없었던 게 현실이었다.

이로 인해 감정위원들이 위작 조사로 검찰에 조사를 받은 후로는 다음 감정을 할 때에는 꺼리는 경우가 생기기도 했다. 이는 전문적인 위조조직에 의해 발생한 사건으로 미술계가 큰 혼란을 겪은 일이기도 하지만 당시의 감정 환경이 열악했기 때문에 벌어진 일이기도 했다.

감정인들의 실수는 있을 수 있다. 고의성이 없는 실수지만 질책도 하고 책임을 묻는 것도 당연하다. 다만 해결하려는 의지가 있는가에 대해 시간을 두고 기다려주는 것이 미술품 감정인에 대한 배려가 아닐까 한다.

아직도 미술품 감정인이 여러 감정기구에서 감정 업무를 담당하고 있지만 감정인에 대한 이해 부족과 안전장치도 없는 상태로, 미술계의 한 부분을 차지하는 감정에 임하고 있는 것이 현실이다. 감정기구와 감정인에 대한 제도적인 뒷받침이 있어야 안심하고 보다 나은 감정을 할 수 있지 않을까 한다.

지금은 김환기의 경우, 환기미술관에서도 자료에 의한 확인절차를 진행하고 있고, 김환기에 관한 다양한 도서와 자료, 연구자의 다수의 논문이 축적되고 있어서 다행이라 하겠다. 이들 자료를 십분 활용하고, 감정기구의 감정시스템이 잘 구축된다면 일련의 위작을 보다 정확하게 검증할 수 있을 것으로 보인다.

3. 근거 없는 위작들

위작 ①

「무제」, 종이에 수채, 19.3x32.2cm,
연도 미상

서명

수채물감으로 4호 정도 크기의 종이에 가장자리에는 동글동글한 원을 둘러서 김환기의 추상과 점화를 모방한 것으로 보인다. 그리고 검은색 바탕에 노란색과 붉은색, 연두색의 사각형을 배치했다. 하지만 색감과 점을 그리는 방법, 구성 등에서 김환기의 세련된 기법이나 품격을 느낄 수 없다. 특히 서명은 기준작의 서명에서 크게 벗어나 있다.

김환기

「풍경」, 캔버스에 유채,
24.2x33.3cm

김환기가 평생 그린 그림 중에서 비슷한 것도 찾아볼 수 없는 구상 계열의 풍경화다. 붉은 산 그림자가 비치는 부둣가에 나룻배가 있는 사실적인 풍경인데, 소장 경위나 출처 등이 없다.

「정물」, 캔버스에 유채,
33.2x24.4cm, 연도 미상

위작 ③

배경은 붉은데, 푸른 꽃병에 흰 장미를 그렸다. 이런 구상화는 서정성이 강한 추상화를 지향한 김환기 작품에서는 볼 수 없다.

서명

「무제」, 천에 염색, 39x62.6cm

목판에 검은 바탕으로, 여러 가지 색을 다양하게 칠한 사각형을 검은 색으로 둘러 구성한 추상화다. 제작연도나 서명이 없다. 단지 추상으로 그려져 있어 김환기의 그림이라고 여긴 듯하다. 뒷면에도 아무런 표시가 없다.

위작 ⑤

「무제」, 천에 나염, 39x62.6cm

앞면과 뒷면 어디에도 서명이 없는 그림이다. 단지 소재가 창공을 나는 새라고 해서 김환기의 작품이라 여긴 것 같다. 천에 나염 기법으로, 푸른 바탕에 붉은 태양과 새를 구성했다.

미술품 감정이 일반화되기까지는 많은 이의 헌신이 있었다.

지난 시간 나와 함께했던 여러 감정인이 수고를 아끼지 않고 고군분투하여 초석을 깔아 놓은 덕분이다. 화랑협회의 역대 회장님 중에서도 선화랑의 고 김창실 회장님이 감정에 보여 주신 관심과 배려는 우리 모두에게 큰 귀감이 되었다. 또 반도화랑과 현대화랑을 거쳐 한화랑을 운영했던 고 한용구 씨는 근·현대 미술의 현장 그 자체였다. 화랑협회에서 감정평가원까지 수십 년 동안 큰 바위같이 든든하게 지켜봐 주신 오광수 관장님을 비롯하여 여러 감정위원도 빠뜨릴 수가 없다. 누구 한 사람도 소홀한 경우가 없었고, 모두 적극적으로 협력하여 오늘날의 단단한 감정 세계를 구축할 수 있었다. 이렇듯 감정위원들의 노고와 정성으로 우리 근·현대 미술품 감정이 정리되고 자리를 잡게 된 것을 무엇보다 소중하게 생각한다. 온갖 난관을 무릅쓰고 크고 작은 사건을 해결하느라 밤낮으로 애써 온 감정인들의 노력 덕분에, 우리 근·현대 미술시장이 이렇게 질서를 잡을 수 있었다.

처음 감정일에 참여했을 때, 가장 아쉬웠던 것이 전문적인 화집이나 도록의 부재였고, 감정 대상 작품과 관련된 기본 데이터나 지침서가 없었다는 점이다. 그러나 40년이 지난 지금은 사정이 크게 바뀌었다. 많은 미술사가의 연구나 작가들의 전시회나 도록 같은 자료가 있고, 그동안 쌓인 데이터와 미술관의 아카이브, 카탈로그 레조

네 등 감정에 참고할 수 있는 자료들이 다양하게 구비되어 있다.

미술시장이 넓어지고 미술품에 대한 경제가치도 높아지면서 당연히 미술품 감정 영역이 커지게 되었다. 그러기 위해서 준비된 감정인과 감정기구가 필요한 시기인 것이다. 물론 미술품 감정에 관련된 서적도 얼마간 있고, 그동안 다년간의 경험으로 잘 훈련된 감정인들도 있다. 또한 그동안 진행해 온 진위 감정과 가격 감정의 데이터도 잘 정리가 되어 있다. 이제는 이를 바탕으로 학술적인 감정학의 토대를 만들고 새로운 감정인 육성이 필요한 시기가 도래한 것으로 보인다. 이 책이 이런 토대를 만드는 데 하나의 디딤돌이 되었으면 한다.

우리의 미술품 감정문화는 고진감래의 결실이었다. 그동안 미술품 감정의 불모지였던 미술시장에서 수만 점 이상을 감정하면서 주위의 이해 부족으로 난감한 경우도 있었고, 감정시스템을 모르는 데서 오는 오해로 말미암아 곤란한 때도 적지 않았다. 하지만 없는 길을 만들면서, 또 여러 시행착오를 거치면서 감정문화를 함께 일궈온 감정인이, 어려운 환경 속에서도 최선의 결과를 내려는 꿋꿋한 의지와 열정에 힘입어 여기까지 오게 되었다. 오랫동안 함께해 주신 감정인들에게 그동안 수고하셨고, 고맙다는 인사를 이 책으로 대신한다.

작가에게 서명은 그림의 중요한 요소 중 하나이다. 좋은 작품일수록 서명은 한 치의 소홀함이 없어서 작품에 무게를 더해준다. 미술품 진위감정에서도 서명은 감정 작품의 출처와 소장 경위 재료 등과 더불어 중요한 근거가 된다.

한 작가의 작품이라도 시간의 흐름상 혹은 작품의 구성상 서명이 변하는 것을 볼 수 있다. 그래서 감정에 도움이 될 수 있게 세 작가의 서명을 연대순으로 정리했다.

박수근 서명 비교

드로잉과 수채화

		1954 「모자」, 종이에 연필, 크기 미상
		1954 「집(우물가)」, 종이에 연필, 20×26cm
		1955 「마을풍경」, 종이에 수채, 38.5×54cm
		1956 「굴비」, 종이에 혼합재료, 18×32cm
		1956 「나무」, 종이에 연필, 15.5×22.5cm
		1958 「마을풍경」, 재료 미상, 20×26cm

		1959 「나무들 사이의 여자들」, 종이에 연필, 25×19.5cm
		1961 「고목」, 종이에 수채 · 색연필, 23×52cm
		1961 「풍경(산)」, 캔버스에 혼합재료, 25×33.5cm
		1962 「과일쟁반」, 종이에 수채, 25×31cm
유화		1930년대
		1933 「철쭉」, 종이에 수채, 36×45cm, 춘천시대
		1934 「겨울풍경」, 종이에 수채, 37×58cm, 춘천시대

		1952 「도마 위의 감자」, 하드보드에 유채, 26×52cm
		1953 「집」, 캔버스에 유채, 80.3×100cm
		1954 「길가에서(아기 업은 소녀)」, 캔버스에 유채, 107.5×53cm
		1955 「복숭아」, 종이에 혼합재료, 29.6×45.5cm
		1956 「나무(나무와 두 여인)」, 캔버스에 유채, 33.1×21.3cm
		1957 「농가의 여인(절구질하는 여인)」, 캔버스에 유채, 130×97cm

		1958「초가집」, 종이보드에 유채, 15×30cm
		1959「귀로」, 하드보드에 유채, 20.5×36.3cm, 앞면 · 뒷면 서명

1960년대

		1960「제비」, 나무판에 유채, 22.8×35.5cm
		1961「고목」, 종이에 수채 · 색연필, 23×52cm
		1962「굴비」, 하드보드에 유채, 14.3×28cm
		1962~1963(1960)「아기 보는 소녀」, 목판에 유채, 68.7×18.7cm, 앞면 · 뒷면 서명

1963 「대화」, 캔버스에 유채, 32.5×45cm, 앞면 · 뒷면 서명

1964 「장사하는 여인들」, 캔버스에 유채, 11.5×31cm, 앞면 · 뒷면 서명

1964 「초가마을」, 판지에 유채, 9.5×16cm, 앞면 · 뒷면 서명

1964 「귀로」, 하드보드에 유채, 25.5×14.8cm, 앞면 · 뒷면 서명

1965 「나무와 사람들」, 메소나이트에 유채, 30.5×20cm, 앞면 · 뒷면 서명

1965 「아기 업은 여인」, 종이보드에 유채, 24.6×14.6cm, 앞면 · 뒷면 서명

이중섭 서명 비교

엽서

		1940 「반우반어(半牛半魚)」, 엽서에 먹지로 베껴 그리고 수채, 9×14cm
		1941 「꽃피는 산」, 엽서에 크레파스 · 잉크, 14×9cm
		1942 「두 개의 동그라미」, 엽서에 수채 · 잉크, 14×9cm
		1943 「두 사람」, 엽서에 수채 · 잉크, 14×9cm

초기작 1940년대 유화와 드로잉

		1940 「소와 여인」, 유채, 91×72.7cm
		1941 「소」, 종이에 연필, 23.5×26.6cm

		1942 「여인」, 종이에 연필, 41.3×25.8cm
		1942~1945 「세 사람」, 종이에 연필, 18.2×28cm

드로잉

		1951 「나비와 물고기 낚시」, 종이에 먹, 21×33.5cm
		1953~1954 「두 개의 복숭아(야스카타에게)」, 종이에 유채 · 잉크, 20.1×26.6cm
		1954 「가족을 그리는 화가 」, 종이에 수채, 잉크, 색연필, 26.3×20.3cm
		1954 「닭과 게 1」, 종이에 연필 · 구아슈, 31×42.8cm

		1954~1955 「다섯 어린이(태현군)」, 종이에 유채 · 잉크, 23.5×17.5cm
		1955 다섯 아이와 끈(태성군)」, 종이에 수채 · 잉크, 19.3×26.4cm
		1951 「서귀포의 환상」, 합판에 유채, 56×92cm
		1952 「다섯 마리 닭과 아이」, 종이에 유채 · 잉크, 13.2×17.2cm
		1953 「닭」, 종이에 유채, 28.8×41.2cm
		1953 「봄의 어린이」, 종이에 유채 · 연필, 32.6×49.6cm

		1953~1954「두 개의 복숭아(야스카타에게)」, 종이에 유채 · 잉크, 20.1×26.6cm
		1953~1955「오줌싸개와 닭과 개구리」, 종이에 유채, 28×40cm
		1953~1955「춤추는 가족」, 종이에 유채, 22.7×30.4cm
		1954「길 떠나는 가족1」, 종이에 유채, 29.5×64.5cm
		1954「닭(부부1)」, 종이에 유채, 40×28cm
		1954「소」, 종이에 유채, 35.3×15.3cm

		1954 「호박」, 종이에 유채, 40×26.5cm, 뒷면 서명
		1954 「투계」, 종이에 유채, 28.8×41.5cm
		1954~1955 「닭」, 종이에 유채, 29.5×41cm
		1955 「피 묻은 소 2」, 종이에 유채, 27.5×43cm
		1955 「동촌유원지」, 종이에 유채, 19.3×26.5cm
		1956 「나무와 노란 새」, 종이에 유채·크레파스, 14.7×15.5cm
		1956 「정릉풍경」, 종이에 유채·연필·크레파스, 44×30cm

김환기 서명 비교

드로잉

		1952 「난민선」, 종이에 수채, 22×38cm
		1956 「무제」, 스케치북에 펜·잉크, 10×17.5cm
		1957 「무제」, 종이에 펜, 12.5×20cm
		1960 「달 드로잉」, 종이에 펜·잉크, 20×25cm

구아슈

		1957 「달밤의 화실」, 구아슈, 41×16cm
		1959 「새·산·달」, 구아슈, 50×30cm

		1963 「구름·달·새·산」, 구아슈, 18×24cm
		1964 「산」, 구아슈, 18×24cm
		1965 「무제」, 구아슈, 27×19cm

유화 1930년대

		1936 「집」, 캔버스에 유채, 22×27cm, 동경시대
		1938 「수림(樹林)」, 캔버스에 유채, 61×91cm, 동경시대
		1930년대 후반 「꽃」, 유채, 41×41cm, 동경시대

1940 「창」, 캔버스에 유채, 80.3×100.3cm,
동경시대

1948 「나무와 달」, 캔버스에 유채, 72.3×60.5cm,
서울시대

1949 「백자와 꽃」, 캔버스에 유채, 40.5×60cm,
서울시대

1950년대

1950년대 「노란 과일이 있는 정물」, 캔버스에 유채,
91×91cm, 서울시대

1951 「피난열차」, 캔버스에 유채, 37×52cm,
부산시대

1951 「항아리와 여인들」, 캔버스에 유채,
54×120cm, 부산 피난 & 서울시대

1954 「항아리와 시」, 캔버스에 유채, 81×110cm, 부산 피난 & 서울시대

1957 「화실」, 캔버스에 유채, 100×72.7cm, 파리시대

1960년대

1960 「밤의 소야곡」, 캔버스에 유채, 64×99cm, 서울시대

1961 「여름밤의 달빛」, 캔버스에 유채, 193.5×146cm, 서울시대

1963 「달과 새」, 캔버스에 유채, 42×141cm, 뉴욕시대

1964 「새와 달」, 캔버스에 유채, 48.4×63.8cm, 뉴욕시대, 앞면 · 뒷면 서명

	whanki 65 5-X-65 whanki new york	1965 「메아리(5-X-65)」, 종이에 구아슈, 35×27cm, 뉴욕시대, 앞면 · 뒷면 서명
	whanki 65	1965 「작품」, 캔버스에 유채, 29×21cm, 뉴욕시대
	whanki 날르는새 VIII-66 Newyork	1966 「날르는 새 VIII-66」, 캔버스에 유채, 23×47cm, 뉴욕시대, 뒷면 서명
	whanki 66 Newyork	1966 「무제」, 캔버스에 유채, 50.78×41.2cm, 뉴욕시대, 뒷면 서명
	"FOUNTAINHEAD" 2-VIII-68 ×31 whanki New york 70½×43"	1968 「FOUNTAINHEAD」, 캔버스에 유채, 178.3×109.8cm, 뉴욕시대, 앞면 · 뒷면 서명
	29-I-68 III	1968 「29-I-68(III)」, 신문지에 유채, 55×35cm, 뉴욕시대

		1969 「24-IX-69 #117」, 캔버스에 유채, 76.4×60.8cm, 뉴욕시대, 뒷면 서명
		1970 「5-VIII-70」, 종이에 유채, 42×56.7cm, 뉴욕시대
		1973 「무제」, 종이에 유채, 90.7×56cm, 뉴욕시대, 뒷면 서명

박수근 · 이중섭 · 김환기 편지글

박수근

	1953 창신동 집주소
	1959 마거릿 밀러에게 보낸 편지

이중섭

	1953~1955 서울에서 이중섭이 일본에 있는 부인 마사코에게 보낸 편지 봉투. 약 21×10cm
	1953 아들 태성에게 보낸 편지. 26.4×20.2cm

김환기

	1956~57 「하늘」, 캔버스에 유채, 27×35cm, 작품 뒷면에 딸에게 보내는 편지를 씀
	1968 시인 김광섭(1905~77)에게 보낸 편지, 크기 미상

＊ 호는 이산(怡山), 시인이자 문학평론가로, 와세다대학 영어영문과를 졸업했다. 2005년에 『이산 김광섭 시전집』『이산 김광섭 산문집』이 발간되었다.

미술품 감정과 위작

박수근·이중섭·김환기 작품의 위작 사례로 본 감정의 세계

ⓒ송향선 2022

초판 인쇄 2022년 10월 7일
초판 발행 2022년 10월 20일

지은이 송향선
펴낸이 정민영
책임편집 정민영
편집 이남숙
디자인 이선희
마케팅 정민호 이숙재 김도윤 한민아 정진아 이민경 정유선 김수인
제작처 영신사

펴낸곳 (주)아트북스
출판등록 2001년 5월 18일 제406-2003-057호
주소 10881 경기도 파주시 회동길 210
대표전화 031-955-8888
문의전화 031-955-7977(편집부) 031-955-2696(마케팅)
팩스 031-955-8855
전자우편 artbooks21@naver.com
인스타그램 @artbooks.pub
트위터 @artbooks21

ISBN 978-89-6196-421-0 03600